原創・先鋒

粵曲人的流行曲調創作

30 ～ 50 ～ 70
40 ～ 60

黃志華 著

PIONEER

自序

近年，筆者常把「數行寫妥頭飛雪」這句話掛在口頭。只緣從 1986 年開始撰寫有關粵語流行曲的歷史，至 1991 年出版了《粵語流行曲四十年》，對早期的粵語流行曲歷史的探討與論述，一直不滿意。此後二十多年，便不斷把研究目光聚焦在 1974 年以前那二十多年的時段中，尋尋覓覓，偶有所得，便欣然忘食。而今算是把這時段的史實弄得景象清晰些，比如說，以前總是籠統地把上世紀五、六十年代一塊兒談，現在可以清楚而獨立地分別去談五十年代及六十年代的粵語歌歷史，至於時段也延展至更前的三十年代。不過，也真是頭也白了。

本書的內容，原是獲香港藝術發展局資助的一項研究的報告，研究名稱為「粵曲人的流行曲調創作」，為求簡練，書名改稱《原創先鋒》，強調這些作品都屬原創。

本書可說是筆者對之前的拙作《早期香港粵語流行曲（1950-1974）》來一次大幅更新改寫，只緣事隔十多年，得見很多史料「出土」，讓很多史事都可以作更清晰的敘說。但無疑今次有頗多篇幅的重點是放在「粵曲人的流行曲調創作」的研究上，而這方面乃是筆者近年極感興趣的研究課題。

說起來，不少人因為不願與 1974 年以前的粵語流行曲作身份認同，連帶對這年份以前的粵語流行曲歷史也輕視起來，要說的時候往往會追隨主流觀點說並無原創、歌詞都很粗俗等。這也是本書要以《原創先鋒》作書名，大力地強調一

下「原創」的因由。

如文首所言，筆者撰寫粵語流行曲的歷史，幾乎接近三十年了。有一點感受至深的是：不能迴避以明日的我打倒今日的我，也就是不能為了日後可能發掘得新「出土」的史料而導致觀點更新，便不把當下的觀點書寫出來；反而應該勇於把當下的觀點寫下來，讓後人觀照。

近年，在一本普及數學書內體悟得更多。林群在《微積分快餐》中寫了這樣的一段話：

托爾斯泰在巨著《戰爭與和平》中就講到微積分的應用。他說：人的聰明才智不理解運動（註：相當於光滑曲線）的連續性。人只有在他從某種運動中任意抽出若干單位（註：相當於曲線小段）來進行考察時才逐漸理解。但是把運動分成愈來愈小的單位，這樣處理（註：化為微分）我們只能接近問題的答案，卻永遠得不到最後答案。只有採取無限小以及求出它們的總和（註：微分的積分），我們才能得到問題的答案。數學的一個分支（註：微積分），已經有了處理無限小求和的技術，從而糾正了人類的智力由於只考察運動的個別單位所不能不犯下的和無法避免的錯誤。在探討歷史的運動規律時，情況完全一樣。由無數人的肆意行為組成的人的運動，是連續的。人的肆意行動的總和永遠不能用一個歷史人物（一個人、國王或統帥）的活動來表達，只有採取無限小的觀察單位——歷史的微分，並且運用積分的方法（就是得到這些無限小的總和），我們才有希望了解歷史的規律。這個規律倒像是歷史學的基本定理：歷史＝微分的積分，不能用一個

歷史人物的活動來表達。

　　如此的用微積分來說明歷史的研究和書寫，甚是簡潔深刻。當然，以無限小的觀察單位來看歷史只是理想，實際上只能作近似的逼近，取一個比較滿意的近似值。但這「基本定理」可以時刻提醒我們，不要企圖只用一個歷史人物的活動去書寫歷史，這樣的歷史景觀，失真會很大。偏偏，我們都有這種傾向。比如在流行音樂領域來說，僅以幾個著名樂人（諸如貓王皮禮士利、披頭四、米高積遜）來描繪某時段的歷史，是人們習以為常的。撰寫本書，筆者則努力地避免這種傾向。

　　今年夏天，有機會與駱廣豪先生合作，在香港電台的數碼 31 台，主持一個共十三集的《粵語歌五十年（1930-1980）》廣播節目，而節目中不少內容，都取材自本書的篇章。當然，電台廣播與書本是兩種不同的媒介，很多時候，借助文字去認識歷史，會更優勝些，因為可以更從容地思考。

　　撰寫本書的過程中，曾得到以下幾位朋友的鼎力相助，他們是吳月華小姐、唐劍鴻先生、Macaenese5354 先生和 Walter C. 先生，特別在此一併鳴謝！

二〇一四年八月十日

緒言

本書的副題為「粵曲人的流行曲調創作」，這裡先界定一下當中的各個語詞。

「粵曲人」是指來自粵劇界、粵曲界和粵樂界的詞曲創作人，為了簡便，書中將他們全略稱為「粵曲人」，敬請讀者留意。事實上，不少著名的廣東音樂創作者如呂文成、陳文達、梁以忠、邵鐵鴻、王粵生等等，都跟粵曲、粵劇界有緊密的關係，他們也常會去拍和粵曲、粵劇，甚至能唱粵曲，或是某某紅伶的（唱功方面的）師傅。所以，稱這群音樂家為「粵曲人」，是並無不妥的。

「流行曲調」這個詞語看來不用怎樣界定，但實際情況甚是複雜。對於八十年代或以前的歌曲，要是曲式是 AABA，那大可以肯定地判斷其為流行歌曲。然而流行曲的曲式卻不僅只有 AABA，即以西方流行歌曲來說，頗有一些在曲式上是屬於一段體（或稱「通體」）的，比如 *Five Hundred Miles*、*Morning Has Broken*、*Scarborough Fair*、*When A Child Is Born* 等。所以單憑曲式，很多時不足以判斷某人所寫的某首作品算不算流行曲，還要審視它使用的音階、節拍以至音樂作品所呈現的風格等。在本書裡，筆者會以下述兩個準則來判斷某作品算否流行曲。其一是那首歌曲如曾在某地區或某幾個地區廣泛流行和傳唱，則不論這作品風格如何，都可視為流行曲。其二是出版商出版該作品時視之為流行曲（但名堂可能不是流行曲，如「粵語小曲」、「跳舞歌曲」、「新體曲」等）。

再說，「粵曲人」寫的音樂作品，還涉及另一些複雜情況。以下逐項討論。

情況一：所寫的歌曲是採用 AABA 曲式的。這情況中，肯定這首歌是屬於流行歌曲。

情況二：所寫的歌曲有流行歌曲的特點，但曲式並非 AABA。這情況中，一般也可肯定它是屬於流行歌曲。

情況三：寫的是純音樂，但後來給填上歌詞，當成流行歌曲來灌唱。如《禪院鐘聲》、《流水行雲》，原先都是純音樂，後來《禪院鐘聲》給填上歌詞，歌名仍叫《禪院鐘聲》，是七十年代非常流行的粵語流行曲；《流水行雲》填上歌詞的版本更多，七十年代流行的是麗莎主唱的《賣花女》。

情況四：寫的是特地為某部粵劇或某支粵曲而撰作的小曲，但後來演變成流行曲，如《紅燭淚》原是為粵曲《搖紅燭化佛前燈》而全新撰寫的小曲；《蝴蝶之歌》原是為粵劇《蝴蝶夫人》而全新撰寫的小曲。後來，不少流行歌手都有灌唱過《紅燭淚》，比如麗莎、薰妮。《蝴蝶之歌》後來又名《夜思郎》，是把《蝴蝶之歌》中間的一段刪減掉。七十年代以《夜思郎》重新填詞的粵語流行曲頗不少，較著名的一個版本是《恨悠悠》，鄭少秋也曾灌唱。

情況五：寫的是電影歌曲，雖然歌曲的風格甚有粵曲風

味，但後來為流行歌手灌唱。《荷花香》是這情況中的突出例子，它原名《銀塘吐艷》，是電影《紅菱血》上集的插曲，後來，它經常獲流行歌手重新灌唱，甚至國語時代曲歌星張露都灌唱過一個國語版本！

情況六：寫的是電視劇主題曲或插曲，曲風可能很傳統、很粵曲。

以上六種情況，歸根究底都不能否認，談及的案例其實都可視作流行歌曲了！不過，情況三、四、五都是寫的時候不當流行曲寫而後來「變成」流行曲，但在這三種情況中的作品，有些從來不曾變過做流行歌曲，比如盧家熾為電影《玉梨魂》寫的插曲《梨花落》就是一例，這首插曲是以乙反調寫的，富於粵曲韻味，而唱者更是紅線女。那麼，這首《梨花落》不應屬於流行歌曲吧？但筆者並不這麼看。筆者認為，《梨花落》是有機會成為流行曲的，只是錯過機緣，仍待機緣。

故此，用概率來描述這六種情況，會比較適合些：

情況一的作品，是流行曲的概率為 1。
情況二的作品，是流行曲的概率為 0.95。
情況三的作品，是流行曲的概率為 0.2。
情況四的作品，是流行曲的概率為 0.4。
情況五的作品，是流行曲的概率為 0.7。
情況六的作品，是流行曲的概率為 0.9。

原諒這些概率只是筆者憑概略印象估計的，並沒有經過甚麼科學的統計與計算。但這兒旨在說明，其實「粵曲人」寫的任何曲調，都有機會成為流行曲的，只是在概率上有大有小罷了。然而，把情況五及情況六的作品的概率估計為 0.7 及 0.9，是有一點事實根據的，因為一般人都會認為影視歌曲就是流行歌曲，忘記早年的粵語電影內的主題曲、插曲，粵曲韻味往往很濃。再者，一般人都視電影、電視劇集為流行文化，附屬其中的歌曲，視為「流行」歌曲看來是自然不過的事。

可見，要準確界定「粵曲人」寫的某首作品是否流行曲，困難頗多。本書會以上述六種情況來判斷某曲應否被視為流行曲，概率愈大，會愈加關注。

向來，主流觀點認為上世紀七十年代以前，香港的粵語歌並無原創，所謂粵語流行曲，其歌曲都是據現成的粵曲小曲、粵樂、國語時代曲、歐西流行曲填詞而成的。可是這種觀點絕對是錯的，讀者看過本書，便會贊同筆者的說法。再說，現在我們都很重視原創、尊崇原創，以此論之，當年嘗試創作流行曲調的「粵曲人」，實在是粵語流行曲方面的原創先鋒！他們過去全被忽視，但願日後能得到應有的尊崇。

**上篇
歷史脈絡**

第四章

六十年代：粵語歌地位雪上加霜

第五章

七十年代：粵語歌振興復稱雄

下篇
作品研究

第六章

符合 AABA 曲式的
五、六十年代原創粵語歌

第七章

曾轉化成粵語流行曲的
一批原創小曲

第八章

六、七十年代「粵曲人」的影視歌創作

第九章

**受「粵曲人」影響的「非粵曲人」
歌曲創作**

第十章

結語

附錄

上篇

歷史脈絡

第一章

三十年代的新體歌與電影歌曲

在香港，要到 1952 年夏天，才開始有打正「粵語時代曲」的旗號出版的唱片。但我們卻不可以因此認為，1952 年之前並沒有粵語流行曲，只是人們尚未有一個清晰的「粵語流行曲」概念，實際上，從上世紀（下同）三十年代開始，已有不少粵語歌曲符合「流行曲」的基本判定條件，在本書中，筆者會將這些歌曲稱為「類粵語流行曲」。

1.1 陳剪娜與何理梨

二、三十年代的香港大眾娛樂文化主流，絕對是由粵劇、粵曲、粵樂所主宰，換句話說，也是受「粵曲人」的主宰，但是，它也開始受西方電聲科技及娛樂文化的影響，上舞廳、看電影成為時髦玩意，因而也催生了一些新穎的歌唱形式。讀者如有興趣，可以細閱容世誠著《粵韻留聲──

唱片工業與廣東曲藝（1903-1953）》中的最後部分：「後話：電影歌曲、跳舞歌曲、粵語流行曲」，該部分文字對當時的香港大眾音樂文化背景述之甚詳。本節先集中介紹「類粵語流行曲」的始祖之一：「廣州女子歌舞團」的兩位台柱陳剪娜（亦有寫作「陳翦娜」）、何理梨，為簡便，或可稱她倆為「廣州女子歌舞二人組」。二人之中，陳剪娜的女兒，乃是粵劇伶人兼粵語片明星南紅。所以筆者曾嘗試找過南紅訪談，讓她談談其母早年從藝的往事。可惜南紅在這方面所知並不太多。

南紅說，二十年代末的廣州女子歌舞團，重要的搞手是任護花。這位任護花亦是傳奇人物，在維基百科上對他如是簡介：筆名周白蘋，三十年代廣州記者、影評人、流行小說作家、辦報人及著名粵劇編劇家，執導的電影多達廿二齣……而《中國殺人王》和《牛精良》等系列小說，就是任護花以周白蘋這個筆名發表的作品。戰後香港一份著名的小報《紅綠日報》正是由任護花創辦的。話說當年，任護花公開招攬了十多個女子，組成這個歌舞團。當中，以陳剪娜和何理梨的表現最突出，成為歌舞團的台柱。

南紅曾從母親口中得知，廣州女子歌舞團唱的是以「古曲」（諸如《雨打芭蕉》、《餓馬搖鈴》）填的詞，但穿的是時裝，跳的也是新潮舞。這歌舞團有時也會唱些「歌劇」。筆者從網上尋找過，發覺在一個「廣州文史」的網頁上也見到一點相關的資料：「三十年代，廣州大新公司（現南方大廈）天台上的遊樂場，曾成立一個新派劇場，以歌舞為主，並排演一些白話劇加鑼鼓演唱。劇本有《沙三少》、《清宮秘史》等，由舞藝演員陳剪

娜（香港影星南紅之母）、何理梨等合演，當時有人稱之為『非驢非馬』；但也有一些愛好新奇的觀眾，認為娛樂性強，頗能賣座。陳、何兩藝員出嫁後，廣州的新聞記者任護花和方綺清、張西漢等人，編寫一種叫『新派劇劇本』。名曰改良戲曲，以西樂拍和，頗有新意……演員有紫葡萄（筆者按：後來成了任護花的妻子）、張舞柳……演員全部穿時裝，用現代佈景，配以鑼鼓西樂。它的特色是落幕不冷場，幕前加歌舞，休息配音樂，演唱時配古曲譜和現代流行曲，頗有一些改革特色，因而很受歡迎，直至廣州淪陷才停演。」這段史料跟南紅說的也頗相似，只是沒有說任護花也是廣州女子歌舞團的搞手罷了。

據了解，陳剪娜（亦有寫作「陳翦娜」）、何理梨隨廣州女子歌舞團到處演出，主要的演出場所除了上述的「大新」，還有廣州的「先施」公司天台遊藝場。她們二人的舞蹈造詣不俗，所唱的「古曲新詞」則以西樂加少許中樂來伴奏，非常受觀眾歡迎，由是聲名日盛，成為該團的台柱。當時的新月唱片公司見狀即邀請她倆灌唱片。那時的七十八轉唱片當然不同六、七十年代的三十三轉唱片的容量，一面只能載錄一首兩、三分鐘的歌曲。在兩、三年間，新月共替她倆錄了四張唱片。是以，新月唱片公司當年的宣傳刊物《新月集》裡面也曾指出：「陳剪娜、何理梨這兩位歌舞明星，無論到哪裡去表演，都得着一般人的歡迎。她倆不獨舞蹈超群，對於歌劇也有獨到的好處。廣州女子歌舞團，是靠着她倆來做台柱。她倆最受人歡迎之處，是以能唱新體歌為歸宿。她倆的新體歌，多數是調音在古調，唱時俱用中西音樂來拍和，婉轉的歌喉，襯着悠揚動聽的音樂，沒論誰也

要聽的啊！」（按：原文標點只用小圓圈，由筆者改用現代標點符號。）
再者，從《新月集》內也可知道，廣州女子歌舞團的主席是李佳，以奏色
士風著名，歌舞團其中一位樂手是郭立志，擅吹「吐林必」，即小號。

那時委實還未有「粵語流行曲」的概念，而新月唱片公司已把陳、何
二人的這些歌曲歸類標籤為「新曲」或「新體歌」等。這裡筆者很同意容
世誠在《粵韻留聲》一書所說的：「從『中西樂結合』（其實西樂才是主
要伴奏樂器）和『倚「譜」填詞』兩點看來，三十年代初所謂的『新曲』，
已經具備了『粵語流行曲』的部分基本條件。」

「廣州女子歌舞二人組」共為新月唱片公司灌過四張七十八轉唱片，
分別是：《快活生涯／春郊試舞》（第五期，1930 年）、《雪地陽光／國花
香》（第六期，1930 年）、《凌霄漢／歸來燕》（第七期，估計是 1931 年）、
《國破家何在》（梆黃曲）（第八期，1931 年）。

在第八期推出的《國破家何在》是註明為「梆黃曲」的，在第六期推
出的《雪地陽光／國花香》，列為「新曲類」，而在第五期推出的《快活
生涯／春郊試舞》，可以從《新月集》的曲詞資料（也就是上面引述過的
那段文字）中見到「她倆的新體歌」的描述，可知這也應該給列為「新體
歌」的。至於第七期的那張《凌霄漢／歸來燕》，則只知片目，不見其他
資料。細端詳一下，《快活生涯》調寄《餓馬搖鈴》、《春郊試舞》調寄《鳥
驚喧》、《雪地陽光》調寄《雨打芭蕉》、《國花香》調寄《走馬》，果然

19

調寄的全都是廣東音樂中的「古曲」。

　　《快活生涯／春郊試舞》，推出時恰逢上競猜新月第五期唱片銷量的「盛事」，從新月唱片公司出版的宣傳刊物《新月2》末頁的揭曉可知，《快活生涯／春郊試舞》在該期廿八張唱片裡，銷量排名是廿一位，可見是不能算暢銷的，甚至純音樂唱片《寄生草／雨打芭蕉》和《三醉／楊翠喜》都反而能排名第九和第十！以此推測，陳剪娜、何理梨二人的表演在當時有一定的叫座力，但處女唱片在大眾間的流傳尚不是太廣。

　　筆者估計，她們二人的第二張唱片《雪地陽光／國花香》可能較受歡迎，當時有一位沈允升，常常把流行的歌曲與音樂編成曲譜集出版，其中由他編譯的《增訂中國絃歌風琴合譜第二集》（美華商店〔廣州〕印行，出版年份是 1931 年，並在翌年再版）裡的頁 160-161，就載有陳剪娜和何理梨合唱的《雪地陽光》的譜和詞。由此估計，《雪地陽光》在 1930 年左右，是頗為人熟悉的。不過，如果仔細把調寄廣東音樂名曲《雨打芭蕉》的《雪地陽光》曲詞曲譜哼唱一下便可知，那些唱詞是填得不大協律的，這或許是當時的特色。

1.2 另一新月唱片新曲類歌手黃壽年

　　查新月唱片公司現存的四冊宣傳刊物，可看到該公司是在第六期的唱片片目中才對旗下出品作分類的，並把該期推出的三十張唱片分成十類：「音樂」、「唱工」、「新曲」、「寓意」、「紀實」、「奇情」、「艷情」、「通

俗」、「梵音」、「滑稽」。當中同列為「新曲」類的唱片，除了陳剪娜、何理梨的《雪地陽光／國花香》，還有以下兩張：阮玲玉和金燄合唱的《野草閒花之萬里尋兄詞》以及黃壽年唱的《壽頭壽腦／華美公仔》。這當中，《萬里尋兄詞》是第一首國語電影歌曲（有關這張唱片的討論詳見本章1.4）。故此，黃壽年也應是「類粵語流行曲」的另一始祖。

　　新月唱片的第五期唱片出品中，其實也有為黃壽年出版唱片，還有兩款之多，即《壽仔拍拖》和《壽仔拜年》，觀其曲詞內容，都屬逗趣惹笑的。在 1.1 提到的競猜新月第五期唱片銷量的「盛事」中，可知黃壽年是比「廣州女子歌舞二人組」受歡迎得多，在銷量榜中，《壽仔拍拖》排第六，《壽仔拜年》排第十三。這似乎顯示剛踏進三十年代的粵人社會，是頗喜歡諧趣歌曲的。事實上，這次唱片銷量評比之中，排首位的是何大傻與其妻子羅一擎合唱的《大傻占卦》，次位的是何大傻與小妹蘇合唱的《口多多》，可謂諧趣歌曲當道！

　　以下列出那次銷量榜的前十五位：

排名	歌曲名稱	唱
第一位	《大傻占卦》	何大傻、羅一擎
第二位	《口多多》	何大傻、小妹蘇
第三位	《紅光光之落花江分別》	薛覺非、薛覺先姊弟
第四位	《生生猛猛》	新馬師曾

排名	歌曲名稱	唱
第五位	《亞蘭嫁亞瑞》	錢靄軒
第六位	《壽仔拍拖》	黃壽年
第七位	《陳二叔開廳》	蔡子銳
第八位	《太平犬》	錢大叔、羅慕蘭
第九位	《寄生草／雨打芭蕉》	純音樂
第十位	《三醉／楊翠喜》	純音樂
第十一位	《連環扣／三潭印月》	純音樂
第十二位	《倒亂夫妻》	肖麗章、蔡子銳
第十三位	《壽仔拜年》	黃壽年
第十四位	《龍虎珠之古老成賣藥》	靚榮
第十五位	《妻良夜語》	羅慕蘭、廖了了

　　在《新月集》的創刊號及第二期，可見到黃壽年這四首歌曲的曲詞。在《壽仔拍拖》歌名之下有一段黃壽年的簡介：「有人說黃君是一個滾花老倌。誰不知黃君也是一個滿口絃索、滿口外國話的笑匠。爾是要尋尋開心，少不免要找黃君談談天，他總不會令你討厭。黃君的英語說起來像個外國人一樣，他的中西合璧的諧歌，凡是他的朋友，個個很樂意要他來報效，但凡群眾集會的地方，有了黃君就額外高興。黃君因為要免卻應酬之

煩難起見，特地將他的老同志趙君所製的《壽仔拍拖》灌到片裡去，給那欣賞黃君藝術的朋友，大家來開心一下。」《壽仔拍拖》乃是由「趙恩榮撰曲兼奏鋼琴」，其歌詞是中英文夾雜的，共九段，凡中文都是四字句，開始的三段歌詞如下：

> 有個女子，瓜子口面。佢喺東方，我喺西便。大家分離，真是可憐。叫佢番嚟，見吓我面。
>
> Some likes sweetie, some likes money，你要蜜糖，我要仙士。Blow the whistle，吹吓啤啤，兩家 talkee，揀個日子。
>
> She will love me，佢好愛我，嗎介東西，叫做 what for，四月廿四，April 24th，去渡蜜月，真是有錯……

現在我們很難知道這首歌是怎樣唱的，但相信新月公司如要分類，當屬「新曲類」無疑。至於另一首新月定位為「新曲類」的《壽頭壽腦》，曲詞一樣是中英夾雜的，只是英文摻雜的數量較少。而這首歌主要是用鋼琴和小號伴奏的。黃壽年這批歌曲，算不算是「原創」，因為已難有唱片可聽，實在沒法判斷。但由此可以知道，三十年代「類粵語流行曲」剛剛面世，便已是「剪紅刻翠」與「鬼馬諧趣」兩路並進，而且市場上的反應還是「鬼馬諧趣」的一路佔上風。

這兒且多介紹一下新月唱片為黃壽年灌錄的其他歌曲的內容。《壽仔拜年》由蔡了緣撰曲，在這首歌內，黃壽年「唱兼作狗貓雞聲」，曲詞前

的簡介謂：

> 壽年君的鼻可以用一條小繩子，由左便穿入，由右便扯出；他的耳朵可以搖動自如；他的嘴可以作雞的鳴狗的吠和貓的叫。他好作諧談，與在朋友的面前，來表演這幾種令人絕倒的妙技。因為他沒有架子，有許多人就叫他壽仔。了緣君為要表揚他的特長處，就特撰《壽仔拜年》一曲給他唱，訂明這張片及出世後，要黃君親自送回一套，給他自寶眷來作笑具。黃君笑說：「也是，啊彌，馬食車。」

《壽頭壽腦》由趙恩榮撰曲，音樂伴奏包括趙恩榮的鋼琴和高鎔陞的吐必林（小號）。《華美公仔》由中山鄉里與黃壽年合作撰曲，趙恩榮鋼琴拍和，歌中穿插了三段改寫過的廣東童謠，計有「落大雨，灑濕街，公仔大來會去街⋯⋯」、「呵呵笑，笑呵呵，公仔大來會唱歌⋯⋯」、「點蟲蟲，蟲蟲飛，公仔大來會坐飛機⋯⋯」。

新月唱片的第七期出品，有一張是黃壽年灌唱的《盲公帶路／老鼠拉龜》，不過現存的四冊新月宣傳刊物，並不見有關這張唱片的詳細資料。新月第八期出品，仍有為黃壽年灌錄一張唱片，名為《偷雞唔到蝕揸米》。這首歌曲由宋華曼撰曲，趙恩榮及其九歲女兒趙福瑜與黃壽年三人合唱。其曲詞資料中有說明謂：

> 此曲由趙恩榮與其九齡女公子及黃壽年君三人合唱。黃君素擅作雞鳴狗吠

貓叫等聲。此曲特發展其長，將他平日拿手的好嘢都設法插入曲中大賣特賣。
至趙姑娘年齡之幼稚而灌唱片敢說唱片界空前，而她白口的清晰尤非年長人所
能及，此曲以之唱少女一段恰合身份，天真爛漫如見其人。趙恩榮君素擅鋼琴，
此片內復彈唱亦屬難得，非會彈唔會唱者比也。

由是可見，新月唱片的「新曲」，噱頭不少，既有中英夾雜，復有模
擬貓狗雞叫的口技，甚至九歲女孩童聲入碟，亦成一大「賣點」，數十年
後的鄧寄塵，亦不過如此。最後補充幾句，黃壽年不僅是「歌手」，還是
電影演員（諧星），在上世紀三、四十年代演出過不少粵語片，估計於
1953 年去世。

1.3「粵曲人」與西化

說到新月唱片，是二、三十年代香港的一間深具影響力的公司。這
兒有必要引錄黎鍵在《粵調・樂與曲》一書中所敘述的簡史。書中第
四十三篇「鋼琴粵樂當自二十年代始」（見該書頁 155-157，懿津出版企劃
公司，2007 年 6 月初版）：

> 說廣東粵樂以廣州、香港為根據地，以上海為火車頭，是說純音樂的廣東
> 音樂在嶺南發展的概況。但其實粵樂與粵曲、粵劇都有關連，大體上這方面的
> 發展是同步的，尤其是粵劇「棚面」音樂的改變，對粵樂的發展也帶來了影響。
> 　就整個生態來說，當粵曲、粵樂與粵劇都同步進入了城市，與城市的商業
> 娛樂事業合流，於是整體的這種所謂「傳統」的藝術也便變得「流行化」，向

西樂靠攏，向早期的爵士樂靠攏，向夜總會式的舞場音樂、跳舞音樂靠攏，這曾一度是粵曲、粵樂，以至是戲棚音樂的主流。如薛（覺先）、馬（師曾）的劇團早在三十年代便已融合或索性拋棄了傳統音樂，譚蘭卿四十年代在澳門全唱小曲，把爵士鼓及鋼琴搬上舞台，一時認為驚世駭俗。但究其實，以鋼琴加入粵曲、粵樂，早在二十年代便已開始，有早期的唱片錄音及刊物的宣傳為證。粵劇、粵曲與粵樂的相互影響，又或在音樂與表演中互為表裡，那其實也就是粵樂、粵曲與粵劇在音樂上的一種生態特點。不過時至今日，這種「放肆」的情況又經已大量收斂，不過收斂及「淨化」了的結果，廣東粵樂或粵劇團棚面音樂的中西合璧，乃成為吾粵戲曲音樂或廣東粵樂配器的主流。

　　早在二十年代中期，西樂加入粵樂或粵劇便已大行其道……自此西樂乃正式成為戲班音樂。不過時移勢易，現今中西樂器兩項在用語上卻有質的變化，在香港的戲棚中，「中樂」一詞專指鑼鼓敲擊，而「西樂」一詞則專指弦管樂器，不論二弦、提琴、高胡、嗩吶之類，一律稱為西樂，當然其中亦例有小提琴、色士風與結他之屬。中西樂在概念上的變化，亦顯示了粵曲、粵樂與粵劇對西方樂器的全部認同。

　　……

　　根據資料顯示，薛覺先引入尹自重為其私伙梵鈴（筆者按：即小提琴）頭架當為薛到上海拍攝默片《浪蝶》之後，而開始加入西樂及梵鈴伴奏則為一九二七年，薛覺先時年二十四歲。

從黎鍵這篇文字，我們可以理解到，早在二、三十年代，西方樂器就已為廣東人所用，用途也不僅限於純音樂的粵樂。在粵劇和粵曲方面，也

紛紛吸納那些西洋樂器，甚至在音樂創作方面，也頗受西方影響。可以注意到黎鍵在文中更提到粵樂、粵曲與粵劇「流行化」的問題，這更見出「流行曲」定義之難。

對於「粵曲人」來說，首先是在文化上先受西方影響吧。一個比較容易證實的例子是陳文達。據陳自強在廣州《南國紅豆》雜誌（1998 年第一期）發表的一篇《我的父親陳文達》，文中指出陳文達「是『灌』洋墨水長大的人，他的生活習慣無論衣着、飲食或交際都是較為西化的」。又如胡文森喜看西片，而他傳世的僅見一兩張的照片，是穿西裝的，亦可見西方文化影響之一斑。

陳文達的廣東音樂創作約開始於 1932 年，第一首作品據說是《迷離》（參見黎田、黃家齊著《粵樂》頁 355，廣東人民出版社，2003 年 1 月初版），它面世後即教同行驚訝，因為是以舶來的三拍子節拍寫成的，後來歸類為西化粵樂。陳文達可謂是憑《迷離》一舉成名。其後，薛覺先的代表作《胡不歸》裡的《哭墳》一場，《迷離》是專用的配樂，沿用至今。1936 年，由黃笑馨、吳楚帆、黃曼梨主演的粵語片《同心結》（1936 年 2 月 22 日首映），曾以《迷離》填上歌詞作為插曲，其中個別樂句稍有修改，但電影插曲的名字仍叫《迷離》。

《同心結》的插曲《迷離》，是採用現成的曲調填詞的，並非原創。現時可考的（即有完整的歌詞歌譜的），並確定屬三十年代的粵語電影原

創歌曲的數量不多，有以下十一首：

歌曲名稱	電影	曲	詞	唱
《盼君歸》	《摩登新娘》插曲 1935 年 10 月 4 日公映	蔡聲武	蔡聲武	呂文成
《半開玫瑰》	《半開玫瑰》主題曲 1935 年 10 月 16 日公映	麥嘯霞	麥嘯霞	黃笑馨
《驚好夢》	《半開玫瑰》插曲 1935 年 10 月 16 日公映	麥嘯霞	麥嘯霞	吳楚帆、 黃笑馨
《兒安眠》	《生命線》插曲 1935 年 11 月 30 日公映	錢大叔	冼幹持	李綺年
《琵琶恨》	《山東響馬》插曲 1936 年 1 月 8 日公映	錢大叔	關山月	
《春去也》	《山東響馬》插曲 1936 年 1 月 8 日公映	何大傻	關山月	李綺年
《風流小姐》	《風流小姐》主題曲 1936 年 5 月 1 日公映	何大傻	李綺年	李綺年
《斷腸詞》	《廣州三日屠城記》插曲 1937 年 3 月 31 日公映	梁以忠	南海 十三郎	張瓊仙 唱片版本
《凱旋歌》	《廣州三日屠城記》插曲 1937 年 3 月 31 日公映	梁以忠	胡麗天	張瓊仙 唱片版本
《求愛曲》 又名 《愛情是甚麼》	《舞台春色》插曲 1938 年 12 月 25 日公映	邵鐵鴻	佚名	許曼麗
《抗日歌》 又名 《愛國歌》	《舞台春色》插曲 1938 年 12 月 25 日公映	邵鐵鴻	邵鐵鴻	領唱 陳雲裳

　　三十年代的原創粵語片歌曲，肯定不止這麼少。而說到那時香港粵語片在片中加插歌曲，肯定是頗受上海或外國的電影影響的。這兒可以見到，它們的曲調全出自「粵曲人」的手筆。

1.4 電影歌曲《兒安眠》、《凱旋歌》和《抗日歌》

　　從香港電影資料館的《香港電影大全》第一卷所知，估計含有原創電影歌曲的香港電影，最早的一部可能是於 1934 年 12 月 20 日作首次公映的《仕林祭塔》。這裡說「可能」，是謹慎的說法，因為亦可以看到這《香港電影大全》第一卷所記的香港早期電影的資料，缺漏都不少，絕不該作肯定的判斷。

　　香港音樂人跟電影歌曲有關連，卻至少可以推前至 1930 年，在民國 19 年（即 1930 年）9 月出版的《新月曲集》第二期，香港新月唱片公司的老闆兼音樂家錢廣仁寫了一篇《十九年夏季上海灌音記》，文中有這樣的記述：

> ……又民新電影公司正在攝製國產有聲電影《野草閒花》，余乃商諸該片主角阮玲玉女士，及金燄君將戲中最精彩之一段《萬里尋兄詞》灌片，乃蒙義務贊同。計劃既定，使約旅滬音樂名家陳德鉅、高毓彭、何仿南，彭國琦，李卓、楊衍華諸子，共同練習，約一月之久，始行灌片。

　　正如容世誠在其著作《粵韻留聲——唱片工業與廣東曲藝（1903-

1953）》也曾說到：

> 　　張偉的近作《前塵影事》，也提到這一段新月留聲機公司和民新電影公司
> 的製作姻緣：「孫瑜事先請新月留聲機公司將歌曲錄為唱片，一方面公開出售，
> 一方面在電影院裡配合劇情播出。《野草閒花》也因而成為了中國首部『配音
> 有聲片』。」鮮為人知的是，伴奏這首電影插曲的，是新月公司的幾位廣東音
> 樂名家。這一類的電影插曲，新月公司將之歸入「新曲」類別，以識別傳統的
> 粵曲曲藝。伴奏《萬里尋兄詞》的樂器組合，有錢廣仁的秦琴、彭國琦的椰胡
> 和高毓彭的梵鈴。上述幾位傳統廣東音樂樂師，替有聲電影伴奏新型的電影插
> 曲：不知道《萬里尋兄詞》會不會因此而保留某種「廣東味」（即「粵樂風格」），
> 呈現一種「混雜」的城市音樂風格，值得探究。……

　　筆者相信，1930 年的這次新月留聲機公司和民新電影公司的製作姻
緣，應會對香港本土電影加插歌曲有很好的啟發。在《新月曲集》第二期
所刊載的《野草閒花》之《萬里尋兄詞》的序言裡，就如是說：「很相信
看過《野草閒花》的，個個都要購買這張唱片，聽過這張唱片之後還要去
看看這一套電影。」

　　錢廣仁在《新月曲集》第二期裡還另寫了一篇《從無線電播音影響唱
片事業的發達說到有聲電影與唱片的關係》，可以看到錢廣仁是完全注視
到電影與歌曲、唱片的互惠互利的巨大生意潛力的：

……自有聲電影發明以來，其最足引人處，就是那片裡所發出的歌唱和音樂，如近來在我國所影的《百老匯之歌》（*Broadway Melody*）、《好萊塢明星大集會》（*Hollywood Avenue*）、《歌臺戀者》（*Sonny Boy*）、《璇宮艷史》（*The Love Parade*）、《馬賽革命》（*Captain of the Guards*）、《花團錦簇》（*Paramount on Parade*）、《蝶醋花醉》（*Sunny Side Up*）及《同樂會》（*Happy Days*）等歌舞名片，都博得我們深刻的同情，美國的唱片公司，利用這個有聲電影可以替他們的唱片宣傳的機會，便請那一輩子的演員將所演的戲裡面的名曲同時給他們唱曲灌片，他們的有聲電影到那一處去公演，他們的唱片也同時運到那一處去販賣，所以凡發售有聲電影明星所唱的唱片店，無一家不利市三倍。最近在上海愛多亞路有一家規模宏大的「南京大戲院」轉角處也開設了一間唱片店，前幾天我和一班朋友去看完那一齣珍妮蓋諾（Janet Gaynor）與卻爾福來（Charles Farrel）所主演的《蝶醋花醉》（*Sunny Side Up*），在散場的時候，這一間唱片店竟被看完電影的男女擠擁個不得了，要買這一齣戲裡的主角所唱的片子，在這一個當兒，那店裡的店員自然忙不開交來去應酬那一班顧客了！

上海自從《璇宮艷史》（*The Love Parade*）在「奧迪安」及「大光明」兩間電影戲院公演之後，因為獲得看客同情，便一而再，再而三的在這幾個月的裡面公演了好幾次。這一齣戲是劇情緊湊，主演的明星，唱做均好；看過這一齣戲的人們也多數是連續的去再看，懂得聽西曲的，看完這一齣戲之後，多數都要購這一齣戲那主角所唱的唱片，最奇的是我有幾個不懂西曲的朋友也要購置這唱片在家裡來唱，照這樣子的看來，有聲電影與唱片的關係，其程度如何，大家都可以明白了，就算在我們中國來說，現在有了這外國的有聲電影，天天的表演着，那外國的歌唱和音樂，不覺的灌輸到我們的耳裡便去，那愛好歌樂

的情感自然是不覺的蓬勃起來，要使我們感覺到人生的慰藉物，歌樂是要素之一：要常常得着歌樂的慰藉，最便利的就是唱片，照這樣子的詳細推測一下，現在美國所產的有聲電影不獨有關係於該國的唱片，而且對於我國的唱片也有同等的關係，因為現在美國的有聲電影，雖然那種歌樂是與中國的不同，但是人們已聽慣了音樂來慰情，那麼聽中國的唱片，是我們懂聽唱的曲調，當然更有興趣，那怎能說沒關係呢？

所以，幾年之後，錢廣仁及其新月唱片，都參與了不少電影歌曲以至電影的製作，也由此直接促成香港早期的電影歌曲創作的萌芽和發展。再說，錢氏文中提到歐美電影中的好些歌舞片，其實在三十年代後期，香港也炮製過一些，造成小小熱潮，而這些歌舞片常是歌舞團與電影公司合作拍製的。比如《叱吒風雲》（1938 年 10 月 23 日首映），「合作伙伴」乃是銀花歌舞團；而《舞台春色》（1938 年 12 月 25 日首映）的劇情背景更是關於歌舞團的。此外還有《紅伶歌女》（1935 年 3 月 8 日首映）及《孔雀開屏》（1939 年 7 月 4 日首映）。

回說一下前文所列舉過的十一首確定屬三十年代的粵語電影原創歌曲。其中的《兒安眠》、《凱旋歌》和《抗日歌》都很值得我們注意。這三首歌中的前兩首歌曲的來歷，收於《歌潮・汐韻——香港粵語流行曲的發展》（次文化堂，2009 年 5 月初版）一書中的拙文《十三不詳？——從十三首粵語電影原創歌曲看早期粵語流行曲的發展》有很詳細的介紹（見該書頁 52-63），本書不想重贅太多。這兒只是重點的說一下，《兒安

眠》隨着電影《生命線》上映之後，曾經非常流行於省港澳等地。幾十年後，它甚至為人們視為傳統童謠，比如說由陳子典主編的《嶺南傳統童謠：廣府童謠、客家童謠、潮汕童謠》（暨南大學出版社，2012 年 6 月初版）內的第四頁，便收有《兒安眠》的第一段歌詞。但是，已故香港民俗學家魯金卻認為，《兒安眠》是粵語流行曲的鼻祖。另一首《凱旋歌》，乃是廣東音樂名曲《春風得意》的前身，這事近年筆者也得到梁以忠的千金梁素琴親口證實，可說是物證人證俱全。這首《春風得意》，不但是廣東音樂中的著名樂曲，也很受粵劇、粵曲創作者的歡迎，以這首《春風得意》填成的唱詞，不知凡幾，然而，《春風得意》原本是一首電影歌曲，而旋律是因應歌詞譜曲而產生的，知道這項事實的人就沒有幾個了。

至於《抗日歌》，流行程度肯定遠遠及不上上述的《兒安眠》和《凱旋歌》，但由於它的意義較特殊，很值得我們注意。如前所述，這首《抗日歌》是三十年代粵語歌舞片《舞台春色》的插曲，由邵鐵鴻包辦詞曲。邵鐵鴻是粵樂名家，其名作《流水行雲》是廣東音樂的經典之作。但鮮為人知的是，邵氏早在三十年代，就參與過不少電影歌曲與音樂的創作。

三十年代的娛樂刊物《藝林》半月刊，在 1938 年 10 月 15 日出版的第四十期內，有一篇標題為「邵鐵鴻的線條」的短文，沒有執筆人署名，其文謂：

關於邵鐵鴻，我起首清清白白地給他幾根簡單的線條先畫出一個清楚的輪

廓，再慢慢地細描來。邵鐵鴻這個二十六歲的音樂家，與呂文成、丘鶴儔、尹自重同稱為音樂界四巨頭。在七、八年前，鐵鴻以二胡獲時譽，琵琶、洞簫、梵鈴，亦所擅長。鐵鴻之有這樣的（造詣），據說從前在廣州因性不好靜而開始了在音樂界的活動。

鐵鴻曾組織新型歌壇音樂，在中華舞廳以國樂悅眾，不僅此也，且能歌，曾與紫羅蘭合唱《鐵骨蘭心》，灌唱片，決意將從前之卿卿我我調及今改變抗戰救國調了。

鐵鴻最近在大觀的《七朵鮮玫瑰》中一露頭角（筆者按：應是指邵氏搞電影音樂），《貧亦樂》也有他一份子。將近開拍之《一朵杏花春千里》（筆者按：查香港電影資料館，並沒有這部電影的資料），導演湯曉丹亦備聘鐵鴻為該片主角之一。聞《舞台春色》及《七朵鮮玫瑰》全部歌曲歌譜，概由鐵鴻擔任撰製，音樂亦由鐵鴻親自領導，鐵鴻與大觀夙有淵源，大觀拍《昨日之歌》及《殘歌》二片（筆者按：兩部俱是 1935 年推出的電影），音樂俱由鐵鴻領導的，故給趙樹燊所重視。

大觀之《舞台春色》中粵語曲詞為鐵鴻手筆，尤其《收復失地》一闋，非常慷慨激昂，經港電影審查不予通過，後將之刪去方始能准予放映。此外金城拍紫羅蘭主演的《珍珠淚》一片中的音樂歌曲，都由鐵鴻負責，還有大甘露拍《最後的伴侶》，紫羅蘭邀請鐵鴻撰製曲譜領導音樂的……

從這篇文字可知，當時邵鐵鴻參與的電影音樂工作真不少。

照現時的資料可知，《舞台春色》一片至少有六首歌曲，都是由邵鐵

鴻一手包辦選曲、填詞或作詞譜曲。當中《求愛曲》和《抗日歌》是全新的創作，即曲與詞都是全新寫的。基於當時港英殖民政府不想開罪日本，禁止所有宣傳抗日的訊息傳揚，所以《抗日歌》在電影《舞台春色》特刊中變成《抗 X 歌》，而歌詞中的兩處「倭奴」亦變成「X 奴」。只是，筆者沒法想像，唱的時候這些「敏感字」又會是怎樣處理。但這至少反映了抗日時代的小小現象。事實上，上引的《藝林》文章，亦提到歌曲《收復失地》更不獲通過，被刪剪掉。

看得出《抗日歌》是詞先寫出來才譜曲的，但感覺得出譜得頗見激昂，很能吻合曲中所需的氣概。可見在抗日時期，「粵曲人」也能寫出相應的粵語歌曲去表達時代的強音。然而這樣的歌在戰後大抵便沒能流傳下去，事過境遷，誰還願意唱呢？正如抗日時期有不少「抗戰粵曲」，戰後它們的歷史任務亦完成了，很少有唱家再唱。

說起來，從《舞台春色》電影特刊中見到一頁關於該片的廣告，有「幸勿錯過六大粵曲」的字句，但句中「粵曲」一詞指的其實是「粵語歌曲」，顯見那個時代，廣東人往往不區分「粵曲」與「粵語歌曲」的差別。又在特刊中，湯曉丹的「導演者言」也值得留意。他說：

> 近代的音樂因為受了色情狂的爵士所影響，已擺脫古典的束縛，急劇的向狂熱的摩登主義邁進，非洲黑人的野蠻與亞美利加混血的放浪，凝成着帶強烈刺激的麻醉劑，這麻醉劑已普遍於全宇宙，被神經質的青年男女所愛好着之音

樂方面由爵士脫胎出來的 Swing，與熱帶風的 Big apple 相映成趣。

　　粵東小曲是音色千變萬化的音樂，將她爵士化了，是沒有問題的。可是，若要把粵曲（筆者按：這兒大抵亦是指「粵語歌曲」）的美麗旋律用跳舞的形式來配合，使她跳躍起來而能滿足我們視覺上的律動的美，是一件困難的事。為了實現這個困難的要求，我們嘗試攝製充滿着音樂與舞蹈的影片《舞台春色》。

這兒可以看到導演亦是很想試驗粵語歌曲與摩登舞步結合的影像效果。然而，湯曉丹做這種試驗，當時卻只能夠與「粵曲人」邵鐵鴻合作。

　　從本章的幾節文字的描述可知，香港的粵語片，自三十年代開始有配樂有歌曲加插以來，就是由「粵曲人」主宰的，而他們寫作電影歌曲常常是採取先詞後曲的方式，這兩方面都形成為傳統。

1.5 音樂社與電台播音的熱潮

　　上世紀初，省港澳是「一體」，三地藝人往還頻密。其時粵劇、粵曲以至粵樂開始繁盛，不但產生很多專業藝人，民間還興起結社玩音樂唱曲的潮流，業餘愛好者因共同嗜好而聚在一起切磋砥礪，樂也融融。

　　香港的電台公開廣播，於二十年代末起步。當時僅有 ZEK 這個中文台，至三十年代中期，業務發展成熟，也摸索出當時市民的需要。

　　三十年代香港的中文電台廣播，跟民間的音樂社潮流形成互動關係。

電台提供「特備中樂節目」的時段，每周兩至三晚，最頻繁時多至四、五晚，每晚兩、三小時，讓大大小小的音樂社，輪番到電台作直播演出。一般音樂社演出的曲目，都是社員自己的創作，而粵曲、粵樂的唱者、奏者或拍和者，亦俱由社員自行擔任。

當年的《華僑日報》是非常積極配合這些播唱活動的。凡有音樂社的「特備中樂節目」演出，該報當日便刊發節目名單、演出者名單與玉照、全部曲詞以至曲譜，一般是一個全版，有時是兩大版。《華僑日報》這個版面三十年代中期的時候名為「無線電俱樂部」，1938 年 8 月 13 日起改稱「今樂府」，而主編者一直都是黎紫君。

據知，當時每次演出後電台都會即時發車馬費八元正予音樂社，恰夠負責人請各社員宵夜的開支云云。

限於時間和條件，筆者只是匆匆瀏覽過戰前從 1936 年秋至 1941 年秋的「無線電俱樂部」/「今樂府」版，卻已感到當中大眾音樂文化的生機，極其盎然。

以下是經常到電台演出的音樂社團：六合社、聯英社、永南書室、飛龍音樂團、飛鷹音樂團、爐峰音樂團、太白音樂社、宇宙音樂團、嚶嚶音樂團、嚶鳴音樂團、天虹音樂社、銀星音樂團、銀月音樂社、銀宮音樂團、銀龍音樂團、雲璈音樂團、明月音樂團、明星音樂社、南國音樂社、南星

音樂社、徽苑粵樂團、遠東音樂團、陶餘音樂社、悠揚音樂社、雄風音樂社、鐵馬音樂團、白雲音樂團、白雪音樂團、霓裳音樂團、大眾音樂團、金牌音樂社、半島音樂社、永生音樂社、藝林音樂團、小薔薇音樂團、丘氏兄弟音樂組、同樂音樂研究社、絲佳音樂研究社、東山音樂研究社、尹自重音樂學社、玫瑰音樂學院、嶺南音樂學院、鑰智同學會中樂部、平陽體育會音樂部、東方體育會音樂部、香港青年體育會音樂部、紅磡體育會音樂部、精武體育會音樂部、華雄體育會音樂部、逍遙體育會中樂部、凌風體育社音樂部、南華體育會中樂團、鐘聲慈善社中樂部、九龍醫院職員遊樂會等，數量逾五十個。

在某些晚上的「特備中樂節目」，卻會是由「本港音樂家」、「本港瞽姬」、「本港塘西歌姬」、「省港女伶」等擔任播唱。以下另列出幾晚頗特別的電台特備節目：中華口琴社播奏節目（1937 年 9 月 2 日）、省港粵樂名家及北樂名流（1937 年 9 月 15 日）、衛仲樂與粵樂名家（上海國樂家衛仲樂訪港演出）（1938 年 7 月 15 日）、大觀聲片有限公司男女演員（1938年 12 月 23 日）、華僑中學合唱團播唱時代新曲（參與歌者有鮑漢琳）（1939年 2 月 3 日）、領島女子中學少年團歌詠隊（1939 年 2 月 10 日）、音樂界聯歡大會（1941 年 4 月 15 及 17 日）、捷利灌片部音樂團（1941 年 7 月 17 日）。

那時音樂社的蓬勃，不下於九十年代的卡拉 OK，但很不同的是，音樂社是真人玩音樂的，社員很多都是多面手，能奏樂器能撰寫粵曲也能唱，所以他們到電台演出，一般都是唱新作，加上梆黃粵曲的特點，可以想像

演出時無論是唱的拍和的，即興成分都很多。

　　再深入些看看，會發現在 1937 年的時候，已經在音樂社中甚活躍的人有：梁以忠、崔慕白、崔詩野、崔蔚林、譚沛鋆（同樂音樂研究社）；鄭君綿、鍾雲山、王粵生（嚶嚶音樂團）；胡文森、盧雨歧、巢昭豪、朱頂鶴、李寶泉、梁午初（仙杜拉父親）（宇宙音樂團）；侯澄滔（足球健將）、曾浦生、鄧慧珍（東方體育會音樂部）；紫羅蘭、黎紫君、甘時雨、陳徽韓（銀星音樂團）；劉伯樂（劉鳳屏父親）、梁浩然、蔡滌塵（銀月音樂團）；羅寶甡、何浪萍、梁漁舫、胡文森（陶餘音樂社）。

　　1937 年以後，還陸續見到：林兆鎏（香港青年體育會音樂部）；梁無色、梁無相、黃曼梨、馮峰（銀宮音樂團）；李海泉、陳錦棠（同樂音樂研究社）；盧家熾、檸檬（玫瑰音樂學院）；鄧碧雲（嶺南音樂學院）；冼劍麗（紅磡體育會音樂部）；盧振暄（後為電台足球評述員）（六合社）；何倩兒（何大傻女兒）（復興音樂社）；容玉意（永生音樂社）；鄭孟霞（銀星音樂社）；鄒潔蓮（即影星紫羅蓮）、鄒潔雲（銀月音樂團）。

　　我們還能見到像梁燕芳（即芳艷芬）、梁之素（即梁素琴）或白雪仙等，都是娉娉嫋嫋十三、四餘歲，便隨音樂社到電台演唱。

　　這些人物，當時都很年輕，十多廿來歲，從中隱約可以知道，為甚麼當時的粵語世界不需要流行曲，因為粵曲就是當時的「流行曲」！我們不

必不忿香港的粵語流行曲的發展比上海遲，根本香港有自己的粵語流行文化模式及發展軌跡，只是身處現代的我們不認為那是「流行曲」罷了。到了五十年代，他們都是名伶、名音樂家、名演員、名導演或名詞人了。

現在我們常常只認識這些人物的某一身份，如何浪萍、丘鶴儔、盧家熾等，便只說他是音樂家，但其實那時他們又能唱又能自行撰寫粵曲。如此多面手的著名人物，真是再多十隻手指都數不完，比如盧雨岐、靳夢萍、陳卓瑩等原來也是能撰能唱能拍和。要問為何那些年會有這麼多多才多藝之人，相信無他，娛樂不多，又兼粵曲屬主流，於是大家便全心投入，去奏、去寫、去唱、去電台演唱，何況到處都是有相同興趣的人。

當時所唱粵曲，題材甚豐富。「七七事變」後，去電台演唱的，甚多屬「抗戰粵曲」。那時很多音樂社都有「會曲」，而且都是由社員自行創作的樂曲！話說東方體育會音樂部有一次到電台播音演出，唱的某一首粵曲是《追悼足球健將黃錫炳》。黃錫炳是誰？據知是東方足球隊的後衛球員，在某次比賽因肢體碰撞受傷，後發現嚴重傷及內臟，不治去世。

他們雖酷愛唱粵曲，但到電台演出，偶然也會唱些配了中詞的西洋歌曲，以至國語歌曲。說明在具有強烈粵語文化「主體性」之外，也能容得下他者的文化。比如粵曲唱家梁無色和梁無相姊妹曾播唱國語電影名曲《漁光曲》。此外，在 1938 年 9 月 15 日的一次播唱，梁氏姊妹還唱起京曲《武家坡》來哩。其實梁氏姊妹從小在上海長大，上海淪陷後被逼隨家

人返回香港，所以對於北方的音樂文化，是習得不少的。

　　當時還有一些音樂社是喜歡唱粵曲奏粵樂之餘，也播演些外省音樂歌曲，像徽苑粵樂團，便曾見其演出過黃自的《天倫歌》、國語時代曲《特別快車》等。此外也見證了當時的音樂社人，很喜歡把西方流行文化吸收過來，比如說西片《魂歸離恨天》（原名 *Wuthering Heights*）上映不久，便會見到有人撰寫粵曲版的《魂歸離恨天》；《魂斷藍橋》（原名 *Waterloo Bridge*）上映不久，又會有人撰寫粵曲版的《魂斷藍橋》（按：兩首粵曲的撰寫者都是胡文森）。那份感覺就是，所有外來文化，不管是外省還是外國的，都可以為粵劇、粵曲、粵樂所用，就是魯迅說的那種「拿來主義」。

　　此外，1938 年 7 月 15 日，上海國樂家衛仲樂訪港並到電台演出，是值得多介紹一下的。當晚，八時至八時二十五分，衛仲樂在 ZEK 電台現場奏了三首樂曲：琵琶獨奏《鬱輪袍》（即《霸王卸甲》）、二胡獨奏《病中吟》、古琴獨奏《普庵咒》。接下來的八時二十五分至八時四十分，是由本港音樂家「回禮」，由鍾僑生二胡及陳徽韓揚琴合奏《連環扣》，又由陳徽韓、劉希文、黎紫君、鍾僑生、馬次文合奏《餓馬搖鈴》和《雙聲恨》。

　　這是一次十分特別的粵滬音樂交流。香港音樂家以三首俱屬乙反調的廣東音樂「回禮」，一點都不覺「失禮」，可見他們對自家的廣東音樂是引以自豪的。今天，相信會有某些音樂家這樣想：《連環扣》、《餓馬搖鈴》

和《雙聲恨》豈能與《霸王卸甲》、《病中吟》和《普庵咒》相提並論！但時代畢竟不同了。

其實，當時香港人稱呼自己所唱的粵曲所奏的粵樂為「中樂」，外省音樂家所玩的傳統中國音樂則稱為「國樂」，跟今天是大異其趣，因為現在我們說起「中樂」，想到的只會是香港中樂團奏的那種音樂。但昔年這「中樂」的叫法當是一種文化主體意識的體現吧！不妨留意，到了五十年代初，香港人心目中的「音樂家」概念，仍是很「音樂社」的，像在1952年尾上映的《歌女紅玫瑰》，張瑛飾音樂家；小燕飛飾張瑛之妻，是歌女；紅線女飾歌女紅玫瑰，是前二人的「第三者」。留意張瑛的「音樂家」身份，那不是現代的「音樂家」概念，他作曲，作的是《紅燭淚》那類的粵曲小曲；他拉小提琴，主要是拍和粵曲或粵曲小曲。小燕飛和紅線女兩位歌女，唱的是粵曲味濃的歌曲，片中她們也到電台演出節目，但唱的還是粵曲味濃的歌曲。今天看來，這種「音樂家」概念與「音樂氛圍」都很奇怪，但當時卻是常態，而且乃是從二、三十年代的音樂社潮流承傳而來的。這種常態在五十年代之後漸被邊緣化。

第二章
四十年代的電影歌曲及其他

也許，我們先看看水晶在《流行歌曲滄桑記》（台灣大地出版社，1985 年 2 月初版）訪問陳蝶衣時，陳蝶衣說到他四十年代時寫電影插曲曲詞的情況：

> 所有電影插曲，都是先有歌詞，然後作曲家再去作曲，因為電影是先有劇本，有故事，插曲得配合這個，作曲家是沒法先寫的⋯⋯

陳蝶衣說的是上海電影製作的情況。但看來當時的香港電影製作也不例外，雖然歌詞是用粵語唱的，卻仍然是採取先寫歌詞後譜曲的模式的。估計是那時電影人都確信劇本和故事的重要，一切以劇本為本，插曲不該是隨便安插進影片裡去的。所以我們會見到，在四十年代，先詞後曲還是

香港電影歌曲創作的主流模式。

　　對比一下三十年代和四十年代，參與香港電影歌曲創作的人依然是「粵曲人」，比方說三十年代已開始創作的麥嘯霞、錢大叔、何大傻、梁以忠、邵鐵鴻、梁午初和在四十年代崛起的梁漁舫、吳一嘯、胡文森、尹自重、陳卓瑩等，都是來自粵曲、粵樂界的。因此他們所寫的作品，粵曲味道是甚濃的。一個好例子是誕生於 1941 年的《紅豆曲》，是邵鐵鴻應同名電影而寫的電影歌曲，短短的三段曲調，充滿粵曲風味，其後成為粵劇、粵曲常用的小曲。

2.1 國語粵語階級分野隱然可見

　　不過也應該留意到，其實四十年代也偶然會有一些特別的例子出現，比如在 1940 年 12 月 21 日首次公映的《大地回春》，主題曲的作曲者卻是林聲翕，而估計這部粵語片的主題曲是用國語唱的。粵語片而有國語歌曲作為插曲，這情況亦非罕見，比如在 1948 年 12 月 16 日首次公映的《風雨送魂歸》，主題曲是導演左几親自創作的，而形式是四部大合唱，觀其詞曲，應當亦是以國語來演唱的。還可以多舉一個例子，那是在 1948 年 9 月 30 日首次公映的香港第一部三十五米厘彩色電影《蝴蝶夫人》，在其電影特刊裡，載有三首插曲曲詞，分別是《千里吻伊人》、《燕歸來》（又名《燕歸人未歸》）及《載歌載舞》，後兩首明顯都是用粵語唱的，而《千里吻伊人》，觀其詞譜，可推斷是要用國語唱的。而事實上，《千里吻伊人》的曲調乃來自同名的國語時代曲，歌詞則是新寫的，但估計還是用國語唱

的。從其他資料可知，這部《蝴蝶夫人》影片應該還有一首插曲《秋水伊人》，很有可能也是跟同名的國語時代曲《秋水伊人》大有關係，而且看來也會是唱國語的。如此看來，一部電影裡，四首插曲，兩首唱粵語，兩首唱國語，共冶一爐，卻是平常事。

還有一點值得一提的，筆者從有限的四十年代的報上電影廣告，發覺其時並不喜歡強調電影裡有某某插曲，比如上面提到的電影《紅豆曲》和《蝴蝶夫人》，其電影廣告都沒有直接提及影片裡有歌曲以至有歌曲若干，當然也不會提到詞曲的作者。此外，在筆者尋找《紅豆曲》的報上電影廣告的時候，發現在 1941 年 12 月，《星島日報》曾先後刊登了電影《大地回春》和《前程萬里》的主題曲，前一部電影主題曲由林聲翕作曲、馬國亮作詞；後一部電影主題曲，由何安東作曲、蔡楚生填詞，兩首主題曲的曲詞都以五線譜排印，而筆者估計都是唱國語的。然而，筆者看過了 1941 年 12 月前後的《星島日報》，再不見有其他電影歌曲刊載過了。《星島日報》這一舉措，其一應是支持具抗戰意識的電影製作，其二看來也不無這樣的意味：唱國語的、由林聲翕等正統音樂家創作的電影歌曲才夠藝術價值，值得刊印在報章上。這姿態就好像暗示粵人創作的粵語電影歌曲是夠不上藝術價值刊登在報上的。國語粵語的階級分野，在這裡隱然可見。

其實，四十年代前後，香港的平民音樂文化不是別的，就是粵劇、粵曲、粵樂，但既然是如此平民化普及化，在某些精英階層的眼裡，就不認為它算得上是藝術了！幸而那時報刊也頗多元化，像本書第一章提到的

《華僑日報》，則有「今樂府」版，專門刊載音樂社到電台播音的資訊，而粵曲、粵樂的詞與譜，也刊載不少。

2.2《胡不歸》與《紅豆曲》

寫到這兒，且回過頭來細說一下香港的粵語歌在四十年代的發展進程。其中當要從《胡不歸》說起。話說三十年代末，薛覺先的粵劇《胡不歸》推出後非常受歡迎，於是在 1940 年拍成電影（這同名影片於 1940 年 12 月 6 日首映），由薛覺先、黃曼梨、張活游等主演。在拍製電影版的時候，特別加插了一首全新創作的「主題曲」：「胡不歸，胡不歸，杜鵑啼，聲聲泣血桃花底……」用於「哭墳」一節（所以這曲子後來又稱為《哭墳》小曲），其曲詞由馮志剛撰寫，然後由梁漁舫譜曲。這首《哭墳》小曲，極受歡迎。流行歌手徐小鳳曾把這闋小曲單獨灌唱進唱片內（見 1974 年《永恆歌星第一輯》，唱片編號 WHLP1020），歌曲標題是《胡不歸》；此外，流行歌手甄秀儀和張慧也曾灌唱過，見麗歌唱片 1973 年出版的甄秀儀唱片《一切太美妙》（唱片編號 SLRHX1001）及永恆唱片公司 1974 年出版的張慧唱片《生活的旋律》（唱片編號 WLLP1011），其歌曲標題同樣都是《胡不歸》。

《哭墳》小曲在當時可謂一新聽眾耳目，因為雖然是據詞譜曲的，卻採用舶來的三拍子節拍來譜寫，有很「新潮」的一面。它受歡迎，這應是一大因素。

四十年代初，另一首流傳甚廣遠的粵語電影歌曲，就是前文提及過的

《紅豆曲》。

　　關於《紅豆曲》的創作經過，據稱曾是邵鐵鴻同窗的程萬里，曾在 1979 年 7 月 14 日的《華僑日報》上為文憶述。文中說，1940 年前後，一般粵語片正走拍製木魚書劇本的路線，而導演馮志剛及編劇家馮一葦兄弟，銳意求新，請邵鐵鴻為他們的新片《紅豆曲》寫作主題曲，為了照應劇情，二馮指定要將王維的五絕《相思》：「紅豆生南國，春來發幾枝。願君多採擷，此物最相思。」譜入歌中。當時有一些作曲人表示沒法承擔這創作重任，而其時邵鐵鴻忙於大觀影片公司歌曲部門，因與二馮稔交，又見盛意拳拳，於是毅然應允，結果花了七個晝夜，始把《紅豆曲》寫成。影片《紅豆曲》（「豆」亦有作「荳」），由梁雪霏、張活游、馮峯等主演，而邵鐵鴻也有參演。在《紅豆曲》的電影廣告內，可見到「藝壇巨（一作「驕」）子邵鐵鴻領導歌樂並客串演出」的字句。據程萬里說，《紅豆曲》在香港公映後，南洋版權由邵氏公司老闆邵邨人以高價購得，又囑二馮今後多拍新穎題材的粵語片，並會大力支持。《紅豆曲》這首電影主題曲在戰後肯定流傳甚廣。甚至到了八十年代初，仍有流行歌手鮑翠薇重灌這首歌，只是歌曲名字改為《紅豆相思》而已。據筆者考究，電影《紅豆曲》的廣告，在 1941 年的元旦已見刊出。但影片要到是年的 12 月初才正式上映，期間連電影公司的名稱也換了，由「黃金影片公司」變成「星光公司」，似乎意味二馮的求新曾遇麻煩或阻力呢！

　　說來，《紅豆曲》這部影片是在 1941 年 12 月 3 日上映的，但是才過

了幾天的 12 月 7 日，日本空軍偷襲美國的珍珠港，發動太平洋戰爭，翌日的 12 月 8 日，日本軍隊開始攻打香港，至 12 月 13 日，日軍已佔領整個九龍和新界，香港島成為被日軍重重圍困的孤島！到了同一個月的聖誕節，亦即 12 月 25 日，整個香港淪陷，從此進入日佔時代。在這樣的戰爭時刻及其後近四年的苦難歲月，無論是電影《紅豆曲》還是它的同名主題曲，在傳揚方面肯定大有阻礙，至少，《紅豆曲》的影片應該已經失傳了。幸而同名歌曲仍然流傳不衰。

2.3 幻景新歌與精神音樂

香港淪陷的日子，前後共三年零八個月。在這時期，本土的大眾音樂文化沒法正常發展，但也曾催生了一些比較新鮮的演出形式，比如「幻景（亦作『境』）新歌」，就是日佔香港時期的一種常見的演出形式，當是演藝人士生活困難，為勢所迫而產生的，據說始創自冼幹持。這個名堂最初只是即興「度」出來的，後來成為表演形式的一個名目。「幻景」就是沒有景，景物都在幻想之中，台上一椅一桌，可代表一切。「新歌」則是一種歌唱組合，除了形式活潑，其實與唱粵曲無異。據五十年代出版的《白雪仙自傳》，可知在戰時，白雪仙隨冼幹持賣唱，也曾唱過「幻景新歌」。因「幻景新歌」而唱至街知巷聞的一首歌曲，名《窮風流》，調寄廣東音樂《漁歌晚唱》：「自己精乖經濟又夠派，周身摩登內裡有古怪，有時冒充音樂界，去到嘩囉街，舊貨爭住買，牛頭褲短，完全用爛布改埋，恤衫又靠執，鞋就着舊鞋……」這首歌曲戰後曾移用到一支粵曲去，那就是白駒榮與小燕飛合唱的《錢作怪》。

　　「幻景新歌」跟粵語流行曲沒有直接關係，但有前輩認為那些「新歌」就是日後粵語流行曲的雛形。比如在拙著《早期香港粵語流行曲（1950-1974）》（香港三聯書店，2000年5月初版）曾引錄兩篇影評人秋子在《信報》發表的文字（見該書頁6-7），其中秋子謂：「筆者相信當時『幻景新歌』的『新歌』就是今天粵語流行曲的雛形。」

　　在五十年代，唱片公司仍有出版一些稱作「幻景新歌」的粵曲唱片，比如廖志偉、伍木蘭合唱的《爛襪改背心》，李錦昌、黃金愛合唱的《唱通行賣藥》等，都是很草根口味及寫實的，我們很難否定它跟走鬼馬諧謔路線的那類粵語流行曲的淵源。

　　與「幻景新歌」一樣，「精神音樂」亦是戰時產物。據已故藝評人黎鍵所說：「在四十年代的廣州淪陷期間便興起了全舞場爵士樂化的『精神音樂』，這其實便就是西化的『流行粵樂』，在『精神音樂』的配襯下，一種『跳舞粵曲』出來了，伴舞的四步、三步以至『林巴』的粵調小曲出來了。前者是可以提供跳各種交誼舞的『梆黃』，後者其實就是流行音樂。」（見黎鍵《粵調・樂與曲》頁162，懿津出版社，2007年6月初版）。

　　「精神音樂」演奏時，樂手不是坐着的，而是站起來並且在台上互相走位穿插，頗見狂態。呂文成的誼子馮華認為，六十年代西方「披頭四」音樂的那種「玩法」（指在台上走來走去的演奏方式），其實四十年代的「精神音樂」就是這樣做了。當年「精神音樂」的演出有所謂「四大天王」，即

呂文成、尹自重、何大傻與程岳威。（見黎鍵編錄《香港粵劇口述史》頁
164，香港三聯書店，1993 年 11 月初版）。

這種儼然就是流行音樂的表演，對日後的「粵曲人」搞粵語時代曲唱
片，應是甚有啟發和影響的。

2.4 向歌曲借勢的戰後首部香港粵語片《郎歸晚》

1945 年 8 月中，日本宣佈無條件投降。至同月 30 日，英國重新收回
香港的統治權，亦正式結束日本對香港的三年零八個月的統治。香港此時
百廢待興，香港的電影業亦舉步維艱。戰後香港第一部拍製並上映的粵語
片是《郎歸晚》，要到 1947 年 1 月 20 日才正式上映。

在《吳其敏文集 2》（文壇出版社，2001 年 12 月 31 日初版）一書有
兩篇文章：《戰後第一部粵語影片》和《〈郎歸晚〉開拍前後》（分見於
頁 266 及 355），從中得知《郎歸晚》的劇本正是吳其敏寫的，劇本的初
稿中片名原為《怕到相思路》，「……（導演）黃岱認為《怕到相思路》
這個命名不好，不像粵語片的戲軌，他想來想去，提議套用一支流行的粵
曲，同時也把片名按那支粵曲的曲名改稱《郎歸晚》。大家沒有異議，《郎
歸晚》這個命名就決定了下來，而且很快就把這部戲拍成，列為復員以後
的第一部粵影出品。」

吳氏還說：「《郎歸晚》是一支以《流水行雲》譜子譜成的歌曲，當

時，流行里巷，愛聽愛唱的人很多，按歌意，是和故事中人物的感受可以取得協調的，選用這支歌之後，同時也起用了這支歌的原作人邵鐵鴻，請他在片中擔任一個角色……不久《郎歸晚》拍成上映，叫座力很強，創下了戰後上映國片收入最高紀錄……由於它的『收得』……過去存觀望心理的製片家們至此不再趑趄不前了……」

　　從吳其敏這些描述可知，香港戰後第一部粵語片原來曾借仗「流行歌曲」的聲威。過去有不少人以為是影片《郎歸晚》上映後，同名電影歌曲才流行起來，事實恰好相反：是調寄《流水行雲》的歌曲《郎歸晚》（填詞者是澳門樂師陳綠萍）在戰時已很流行，深入民心。到同名影片推出後，流行程度更上一層樓，以至人們都叫《流水行雲》為《郎歸晚》。值得一提的是，上面的引文中有「提議套用一支流行的粵曲」的說法，這兒「粵曲」似乎指的是「粵語歌曲」而不是今天我們那種「粵曲」的概念。

2.5 粵語周璇小燕飛

　　對筆者而言，四十年代由於出現三年零八個月的日軍統治時期，要查考這個年代的唱片業出版實況，很不容易。至少，這十年間，唱片公司有沒有推出過並非粵劇、粵曲的，而是類似三十年代那類「新體曲」的粵語歌曲唱片，目前是一點頭緒都沒有。這是粵語歌史上另一待解之謎。

　　值得注意的是，上文提到的《吳其敏文集 2》一書的頁 336，其中標題為「小燕飛親筆提詞」的一篇短文提到：

> 歌唱紅星小燕飛，半年來青雲平步，聲譽隆起，一連數部影片，部部賣座。
> 其歌唱片子固早經被推為「粵語周璇」之作，即未啟金嗓之作如《富貴浮雲》
> 等亦備受歡迎⋯⋯

查《富貴浮雲》這部電影於 1948 年 11 月 24 日首映，可見吳其敏寫這段文字的時間約在 1948 年尾或 1949 年初。吳其敏提到小燕飛這段時期獲譽為「粵語周璇」，想想周璇是逢演出的影片幾乎必唱歌，逢有歌幾乎必讓她唱得很流行，以此類推，小燕飛也應是逢演出影片幾乎必唱歌，而逢有歌則幾乎能唱得流行。難考查的是，四十年代後期，小燕飛這些粵語電影歌曲曾灌錄成唱片嗎？

當年，小燕飛除了獲譽為「粵語周璇」，也曾獲譽為「子喉聖手」或「子喉仙子」，說明她唱粵曲造詣之高，已屬超凡入聖之列。在這方面，她和周璇其實不大可以比擬，因為周璇的電影歌曲，幾乎都屬流行曲，而小燕飛的電影歌曲，卻幾乎都屬粵曲味很濃的曲子。

再者，由於四十年代的唱片出版資料比較難考查，這裡還是把注意力放回四十年代後期的粵語電影歌曲方面。

2.6 白燕、張活游也要唱粵曲風味的電影插曲

說到這個時期，我們可以從文藝片大明星白燕、張活游都要不時在影片中唱起粵曲風味甚濃的電影歌曲來（有沒有幕後代唱倒是其次），推知

其時粵劇、粵曲和粵樂是怎樣無孔不入地透進人們的日常生活之中。我們必須知道，張活游後來雖是文藝片大明星，當初卻是唱粵曲出身的。原來，張活游在 1930 年畢業於廣州八和會館創辦的「粵劇養成所」，乃是第二期的學生，粵劇名伶羅品超、黃千歲等也是出身於此。張畢業未幾，先後在「彩雲天」、「鳳來儀」等劇團演粵劇。可見張氏是如假包換的紅褲子出身（以上資料參見《戲曲品味》2012 年 4 月號 137 期，頁 58）。

來看看以下三個例子：

例一：《夫榮妻未貴》（1948 年 12 月 3 日首映）中有一首插曲《無力春風》，由主演者白燕主唱，這插曲的曲調結構是「《餓馬搖鈴》+ 中板 + 滾花」。

例二：《卓文君夜訪相如》（1949 年 9 月 16 日首映）中有一首插曲《琴挑》，由主演者張活游獨唱，這插曲的曲調結構是「《柳搖金》+ 仿河調 + 減字芙蓉 + 滾花 + 木魚花 + 士工花尾句」。

例三：《孽海痴魂》上集（1949 年 12 月 11 日首映）中有一首插曲《秋怨》，由主演的白燕主唱，這插曲的曲調結構是「《夜深沉》+ 乙反二黃連序 +《小紅燈》+ 沉腔滾花」。

可見白燕、張活游唱的這些電影插曲，完全是粵曲味的呢！這兒也不

妨提提一部於 1950 年 10 月 22 日首映的《梵宮情淚》，這影片的宣傳要點之一是「白燕破天荒唱三國不同聲調小曲」，三國者，是蘇、美和中國。這「小曲」是胡文森填詞的《浣衣辭》，調寄「《伏爾加船夫曲》+《從軍行》+《夜上海》」。這裡既名之謂「小曲」，也就是說，調寄的雖有「西曲」，也只不過仍視為「粵語小曲」來處理——也就是當成粵曲。

再說，筆者還發現，甚至黃曼梨都曾灌錄過粵曲唱片。在 1936 年 7 月份的和聲歌林第十四期唱片廣告內，便有一張是子喉七和黃曼梨合唱的粵曲《標準老婆》。同月，有和聲百代第一期新片，其中一張粵曲《大傻出城》，合唱者共四人：林妹妹、黃曼梨、何大傻、廖夢覺。從這兩張唱片的標題看，這兩首粵曲很可能都是諧趣粵曲呢！

2.7 《蝴蝶夫人》兩插曲

在四十年代後期，比較活躍的粵語片歌曲創作人是胡文森、陳卓瑩，其次的有梁午初。其中的梁午初，是活躍於六、七十年代香港流行樂壇的仙杜拉的父親。筆者曾在 1940 年 10 月份的《華僑日報》的思豪酒店（現址是中環太子大廈）廣告中，見到他的名字跟呂文成、梁以忠、何大傻、高容陞、丘鶴儔等音樂高手並列，顯見他的音樂造詣甚有分量！

由胡文森負責創作插曲的電影有《金粉世家》（1948 年 3 月 31 日首映）、《蝴蝶夫人》（1948 年 9 月 30 日首映）、《狄青》（1949 年 7 月 19 日首映）、《淒涼姊妹花》（1949 年 11 月 19 日首映）等。

由陳卓瑩負責創作插曲的電影有《龍兄虎弟》（1949 年 5 月 25 日首映）、《夜弔白芙蓉》（1949 年 9 月 1 日首映）等。

梁午初有份參與創作插曲的電影有《香草美人》（1947 年 9 月 11 日首映）、《幾度春風》（1948 年 2 月 19 日首映）等。在《香草美人》中，梁午初寫了《賣煙歌》的歌詞，由劉桂康唱出。這部影片另一首插曲《無價青春留不住》的寫詞者為唐滌生。《幾度春風》有三首插曲，其中的《狗的懺悔》，由伊秋水作曲、梁午初作詞。梁午初負責音樂（配樂或音樂演奏）的四十年代影片亦不少，如《情天血淚》、《接財神》、《刁蠻公主》、《審死官》、《夫榮妻未貴》等。

以上提及的三位「粵曲人」胡文森、陳卓瑩和梁午初的電影歌曲，相對來說甚是重要的是來自電影《蝴蝶夫人》的兩首粵語插曲：《燕歸來》（又名《燕歸人未歸》）及《載歌載舞》，兩首都是由吳一嘯寫詞、胡文森譜曲。這兩首歌曲，《燕歸來》就是後來又名《三疊愁》的著名小曲。而《載歌載舞》，在五十年代初由馬來西亞華僑馬仔填上「惡搞式」的歌詞《賭仔自嘆》後，弄至家喻戶曉。

2.8 自撰小曲的風氣

據筆者的觀察，五十年代中期以前的香港，人們是蠻有興趣的自行撰寫帶粵曲風味的小曲。比方說，在黎紫君編著的《今樂府詞譜》，會見到很多由一個人獨自作詞兼製譜的作品（也就是先寫詞繼而自行譜上曲調），

而這種作品的作者可不算少，並非是個別一兩個名家包攬的。筆者把這批作品的資料列表如下：

作詞製譜者	作品名稱	刊《今樂府詞譜》頁數
吳一嘯	《咬朱唇》	頁 148
	《海棠春》	頁 159
	《燕歸來》	頁 160
	《鬱金香》	頁 162
	《紅豆子》	頁 174
	《滿江紅》	頁 182
	《斷腸草》	頁 201
	《水邊情曲》	頁 202
	《江城子》	頁 210
	《誤佳期》	頁 214
胡文森	《春光明媚》	頁 172
	《（黛玉）葬花詞》	頁 173
	《斷腸風雨夜》	頁 175
楊展飛	《相思月》	頁 133
	《離別恨》	頁 166

作詞製譜者	作品名稱	刊《今樂府詞譜》頁數
黎紫君	《奈何天》	頁 216
	《莫負少年頭》	頁 227
陳跡	《曉風殘月》	頁 146
陳徽韓	《飄飄雪》	頁 149
周憲溥	《泣胡天》	頁 158
陳伯璜	《板橋霜》(刊載不全)	頁 169
盛獻三	《蟾宮怨》	頁 170
梁以忠	《落花時節》	頁 200
麥少峰	《惜殘紅》	頁 240

　　這裡不計多產與少產，光是作詞兼製譜的創作者，數目就超過十個，這似乎是意味着，那個時候香港粵曲、粵樂界曾經很盛行自行撰寫小曲，詞曲俱一手包辦，不假手別人。這是一個值得再仔細探索的現象。查《今樂府詞譜》的題辭頁裡有閑雲閣主人的題辭註明「公元一千九百五十五年冬」，而書中有一首《傻大姐》的電影歌曲，該影片於 1956 年 4 月 12 日首映，估計《今樂府詞譜》應是在 1956 年年中出版的。換句話說，這個一手包辦小曲的熱潮，應在 1956 年之前。

其實，黎紫君在《今樂府詞譜》所寫的卷首語，也值得我們留意，他曾如是說道：

粵東歌樂，雖云承自中原，要亦自有其真，融匯蛻變，別樹一幟。曲調旋律，以南中接近歐美，不無影響。用是日趨改進，能與京曲分庭抗禮，殊非無因。

不才於民國 16 年時（筆者按：即 1927 年，但黎氏這個年份記憶可能有錯），有感於粵東歌樂不為時重，即偶聞調絃引吭，輒目為下流，羞與為伍。爰於《華僑日報》主持編事之餘，闢設專欄（筆者按：當是指《華僑日報》的「無線電俱樂部」版或後來改了名字的「今樂府」版），日為倡導，斯舉既創全國刊發歌樂專欄之先河，復藉此改換一般人士對粵東歌樂之不良觀念，歷時八載，竊幸未負寸衷，而昔之痛詆從事粵東歌樂者，悉數無存，今之獲得蓬勃，不徒個人之光，亦為粵東歌樂界之光也。

從這段卷首語，可知粵曲、粵樂曾被「目為下流」，但經過一群有心人的推動發展，得以欣欣向榮，亦不再被視為下流。而筆者上文所說的「香港粵曲、粵樂界曾經很盛行自行撰寫小曲，詞曲俱一手包辦，不假手別人。」相信亦是「粵東歌樂」蓬勃而健康地發展之後，所必然產生的潮流。筆者相信，這個「自撰小曲」的潮流的緣起，估計跟三十年代的音樂社熱潮是有密切關係的。

筆者相信，由於產生了這種風氣，成為當時的「流行歌曲」文化，對「粵語流行曲」後來的發展可能發生輕微的抑制作用。

五十年代：粵語時代曲正式登場

在粵語流行曲的歷史中，重要的史事之一莫過於開始有唱片公司堂堂正正亮出「粵語時代曲」的旗號來推出唱片，這是顯示唱片商願意去推動以粵語唱的流行歌曲，不須閃閃躲躲。

筆者近年已考證得首批以「粵語時代曲」這個名堂出版的七十八轉唱片，是在 1952 年 8 月 26 日推出上市的。下文會再詳細談談這重要的史事。

其實在 1952 年 8 月 26 日之前的五十年代初，已有若干受注意的粵語電影歌曲，又或是為某些粵曲而撰寫的全新小曲。比如在 1951 年 10 月上映的《紅菱血》上下集，電影開始處有一首唐滌生作詞、王粵生譜曲的《銀塘吐艷》，便頗獲人們喜歡和傳唱，後來還取歌詞的第一句，易名為《荷

花香》，流傳更廣。又如同年 12 月 21 日首映的《唔嫁》，片中由芳艷芬主唱的同名插曲（由王粵生據林浩然的《百鳥和鳴》填詞而成），在當時就已非常流行。在粵劇方面，於 1951 年 12 月首演的粵劇《搖紅燭化佛前燈》，劇中由王粵生據唐滌生的詞譜成的小曲《紅燭淚》，也是很受觀眾喜歡的歌曲。

相信有了《唔嫁》、《銀塘吐艷》以至四十年代的《郎歸晚》等先例，會加強唱片商的決心，敢於亮出「粵語時代曲」這面旗幟來出唱片。記得筆者以前在電話訪問芳艷芬的時候，她曾表示，當年在拍片偷閒時，與導演黃鶴聲聊天之際，黃氏便曾預言：「現在於電影中常出現的『短歌』，日後該會成為潮流，深受大眾喜愛。」

3.1 被小覷的歌曲，儼如棄兒

然而，據來自大馬的粵樂名家朱慶祥所說，他在 1951 年的時候在馬來西亞的百代公司灌錄過一批粵語時代曲。所以，星馬那邊的粵語時代曲唱片製作，時間可能比香港來得更早。而這也許是促成香港的唱片公司決意推出標榜「粵語時代曲」的唱片的重要原因之一。事實上那時大眾粵語文化商品在星馬一帶極有市場，聽過已故的周聰說，香港最初的粵語流行曲製作，市場重點首先是指向星馬地區。而粵樂大師馮華也有相類的說法（參見《呂文成與我──兼論呂文成的音樂》一文，收於黎鍵編錄的《香港粵劇口述史》，香港三聯書店，1993 年 11 月初版）。此外，1954 年 1 月 16 日的《星島晚報》娛樂版，有一段介紹呂紅的圖文，內裡也指出：「呂

紅，呂文成的千金，家學淵源，曾一度隨衛少芳學戲，唱工有相當造詣的。其時代曲的灌片，流行馬來亞各埠。」

　　事實上，在那個年頭，以「粵語時代曲」作招徠，一大風險是人們根本分不清楚廣東小曲與「粵語時代曲」的差別。正像筆者在第一章中說到：「從《舞台春色》電影特刊中見到一頁關於該片的廣告，有『幸勿錯過六大粵曲』的字句，但句中『粵曲』一詞指的其實是『粵語歌曲』，顯見那個時代，廣東人往往不區分『粵曲』與『粵語歌曲』的差別。」這是三十年代後期的情況，而到五十年代初，情況並無太大改變。這或者可以說明：廣東人的傳統粵曲粵樂文化的「主體性」甚是強橫，用粵語唱的歌曲都會先視為「粵曲」。也所以筆者在舊作《早期香港粵語流行曲（1950-1974）》中特別寫了一章「小曲、小曲：被小覷之曲」，認為早期的粵語流行曲毫無地位，固然是因為「樂壇」給國語時代曲、歐西流行曲這些先進音樂所佔據，根本無餘地讓剛剛新興的粵語流行曲立足。更不幸的是，肯定是脫胎自粵劇、粵曲、粵樂的粵語流行曲，同時也是被粵曲、粵劇界人士所輕視的。簡而言之，在粵劇、粵曲界中人眼內，梆黃才是藝術，小曲向來沒有地位，更何況是所謂的「粵語流行曲」。筆者近年也觀察到，在五十年代的時候，新馬師曾、紅線女、白雪仙等著名伶人，在電影中，他們可以唱一些全新撰寫的插曲（也就是「小曲」或「粵語流行曲」），但卻絕不願意把這些插曲灌錄成唱片。

　　因此，筆者總感到，「粵語時代曲」初面世的時候，只像個被遺棄的

嬰孩，幸而沒有夭折罷了！

3.2 首批粵語時代曲唱片

看回當年刊在《工商日報》的唱片上市廣告，得知百代唱片公司製作的國語時代曲唱片，乃是由和聲唱片公司代理的。相信和聲唱片公司代理國語時代曲的時間長了，想及要試試推出粵語時代曲唱片，也是很自然的事。而香港第一批亮出「粵語時代曲」這面旗幟來出版的唱片，也正是由和聲唱片公司出版的。從《工商日報》查知，這批唱片準確的上市日期是 1952 年 8 月 26 日，它屬「和聲」第三十六期的七十八轉唱片出品。從廣告上還可推知，和聲看重的仍是粵曲唱片，那批「粵語時代曲」是位居粵曲唱片之後的。這首批粵語時代曲唱片詳細資料如下：《春來冬去》（呂紅唱）/《漁歌晚唱》（白英唱）（唱片編號 49972）、《胡不歸》（呂紅唱）/《有希望》（呂紅唱）（唱片編號 49973）、《忘了他》（呂紅唱）/《銷魂曲》（白英唱）（唱片編號 49971）、《好春光》（呂紅唱）/《望郎歸》（白英唱）（唱片編號 49970）。

由於年代久遠，其中呂紅灌唱的三首歌曲《胡不歸》、《忘了他》和《好春光》至今仍未找到歌詞和曲譜，但從其他幾首歌曲看，可以估計這八首歌曲的內容都是嚴肅正經的，並無一點鬼馬、謔笑的成分。其中找不到詞和譜的《胡不歸》，可能就是那首由馮志剛作詞、梁漁舫譜曲的《胡不歸》小曲。筆者亦僅在編號 49972 的唱片的曲詞紙上，看到兩首歌曲都是馬國源編曲的，由是推測，其他六首歌曲，都是由他負責編曲。

尤其值得注意者，八首歌曲裡，有三首屬「全新」創作，也就是說是特別為灌錄這批唱片而寫的新歌。《有希望》由呂文成作曲、周聰作詞，《銷魂曲》由馬國源作曲、周聰作詞，《望郎歸》由呂文成作曲、九叔作詞。

對於這第一批粵語時代曲唱片，有必要詳述一下有關的人物，像呂紅、白英或馬國源等。

記得看過一些說法，指出呂紅所以有機會灌唱這首批「粵語時代曲」，是因為「朝中有人好辦事」，因為呂紅的父親呂文成是大名鼎鼎的粵曲子喉唱家、粵樂宗師，也是和聲唱片公司的重臣，所以得到這個機遇。但筆者認為原因可能與此相反，理由就如上文所說過的，「粵語時代曲」在紅伶當道及粵曲、粵樂文化的「主體性」極強橫的時代初次面世，絕大部分人根本弄不清楚「粵語時代曲」和「小曲」有甚麼分別，而當時一般人的觀點，「小曲」總及不上「梆黃」之堪賞！事實上，很少紅伶願意灌唱新製成的「小曲」，何況是唱「粵語時代曲」？另一方面，人們也會想，國語時代曲製作這樣好，又這麼動聽，何必弄個東施效顰的「粵語時代曲」呢？因此和聲唱片公司要找歌手來灌唱這首批「粵語時代曲」，肯定是非常頭痛的問題，有誰願唱呢？呂文成身為和聲的重臣，又是這次創舉的決策人，他的權宜之計是遊說愛女「揸義氣」來唱這些地位全無的歌曲。

對於和聲唱片公司來說，呂紅易找。但白英又怎樣得此機會？

3.3 既唱粵語時代曲又唱國語時代曲的白英

其實，白英就是鄧白英，據已故的國語時代曲史家黃奇智的著作《時代曲的流光歲月》（香港三聯書店，2000 年 11 月初版）裡所說的，鄧白英和方靜音是百代唱片公司於 1952 年來香港設立辦事處後招攬的首批歌手。鄧白英並於 1952 年底為百代灌唱了著名的電影歌曲《月兒彎彎照九州》和《未識綺羅香》，聲名大噪。可見白英是在同一年裡，先灌唱了首批的粵語時代曲唱片，繼而又進軍國語時代曲界，錄國語唱片。黃奇智在書中還這樣介紹鄧白英：「原為粵語歌星，以白英的藝名出版過《漁歌晚唱》（按：書中誤為《漁舟唱晚》）、《檀島相思曲》等多首水平頗高的粵語歌曲。五十年代初，她亦兼唱國語歌曲，灌錄了《月兒彎彎照九州》及《未識綺羅香》兩首名曲，聲名大噪，隨即轉為國語歌星……」（見《時代曲的流光歲月》頁 88-89）這裡感到黃奇智以為白英灌了粵語歌頗有些年，才為百代招攬。但其實不大符合真相。不過，對白英所唱的粵語歌，黃奇智的評價很不錯！但願不是「客氣」。

據網上一點僅有的資料，鄧白英在四十年代末已是香港有名的夜總會歌手，以唱別人的國語時代名曲為主，偶爾也可能唱些粵語歌曲，估計選唱的是當時的粵語電影裡的歌曲。筆者大膽猜測，和聲找到鄧白英來灌錄粵語時代曲唱片，牽線者大有可能是馬國源。事緣從一個五十年代後期的銀都夜總會廣告（見 1957 年 2 月 23 日《星島晚報》第十版）得知，馬國源其時是夜總會樂隊的領班，經常與方靜音合作演出。他既然能為和聲唱片公司擔負編曲和作曲的工作，那麼兼任「星探」和牽線者，也是順理成章的。

由於五十年代的七十八轉唱片，大部分都可以憑報上的上市廣告來查知其出版的準確日期（參見附錄1的1.1部分）。這對於考察「粵語時代曲」面世之初的種種情況，頗有幫助。就以白英來說，筆者就有以下的觀察結果：

鄧白英在1952年底開始為百代唱片公司灌唱國語時代曲之後，仍有繼續為和聲唱片公司灌錄粵語時代曲唱片。

和聲唱片公司第三十八期（上市日期1953年8月5日），屬粵語時代曲的唱片共四張八首歌，白英佔兩首：《三對歌》、《淚影心聲》，後者由馬國源作曲、周聰填詞，是原創作品。

同期，白英自然亦有為百代唱片公司灌錄國語時代曲。百代唱片第六十八期（上市日期1953年5月6日）錄製了由鄧白英演唱的《今夜的月亮》、《春色早》；第六十九期（預告廣告在1953年6月25日刊登）錄製了由鄧白英演唱的《定情》、《陰告》；第七十期並無白英的歌曲；第七十一期（預告廣告在1953年12月21日刊登）有鄧白英獨唱的《春風得意》、鄧白英與方靜音合唱的《青年頌》（電影《復活的玫瑰》插曲）；第七十二期（上市日期1954年3月22日）裡，鄧白英與五位前輩歌手姚莉、陳娟娟、張露、龔秋霞、逸敏合灌了一首《航行向鄉家》。

最讓筆者驚奇的是，百代唱片公司第七十三期（上市日期1954年7

月 7 日）竟為白英推出粵語時代曲唱片，而且是僅見的一次。這百代出品的粵語時代曲，共兩張四首歌，《一見鍾情》和《長亭小別》俱由馬國源作曲，《舊恨新愁》和《九重天》俱由梅翁作曲，這四首歌全由周聰寫詞。梅翁是著名國語時代曲作曲家姚敏慣用的筆名之一。筆者相信《舊恨新愁》和《九重天》這兩首曲調乃是姚敏特為白英這次灌製粵語唱片而創作的，而非以姚敏的舊作重新填詞。換句話說，這次白英灌唱的四首歌曲應該全是全新的原創作品。這亦顯示，原來姚敏也極可能曾寫過兩首粵語時代曲，可惜大家都忽略了。再說，百代唱片公司為何會湊興，替鄧白英錄粵語唱片，原因耐人尋味，大抵也想試探一下粵語歌的市場吧。

回說和聲唱片公司，他們的第四十期唱片與第三十九期上市時間相隔一年有多（上市日期 1955 年 6 月 14 日）。而在這第四十期，粵語時代曲數量增至八張十六首歌，不過由白瑛（注意這次是「瑛」不是「英」）錄唱的歌只有《檀島相思曲》、《郎歸晚》（林兆鎏曲、胡文森詞）兩首。

自此以後，鄧白英再沒有灌錄過粵語歌曲了。原因會是甚麼？同樣耐人尋味。至少，筆者會想，當時的國語時代曲地位高，粵語時代曲的地位低，鄧白英會否因此而最終不願再灌錄粵語時代曲？抑或另有其他的原因？

總結一下，從 1952 至 1955 年，白英共替和聲唱片公司錄了十三首粵語時代曲，全是獨唱，其中有九首歌曲是原創作品，比率之高，完全跟一般印象所謂的「五十年代粵語歌原創全無」是天淵之別！感覺上，和聲唱

片公司似乎是努力地讓白英有原創作品可唱，為何這樣優待她？當然，也不應忘記白英也在百代旗下錄過四首粵語歌，亦全是獨唱全是原創。加起來是唱了十七首粵語歌，有十三首原創。

白英所灌唱的十七首粵語歌為：《漁歌晚唱》、《銷魂曲》（馬國源曲）、《望郎歸》（呂文成曲）、《香島美人》、《月下歌聲》（呂文成曲）、《真善美》（馬國源曲）、《三對歌》、《淚影心聲》（馬國源曲）、《與君別後》（馬國源曲）、《無價春宵》（呂文成曲）、《安眠曲》（呂文成曲）、《檀島相思曲》、《郎歸晚》（林兆鎏曲）、《一見鍾情》（馬國源曲）、《長亭小別》（馬國源曲）、《舊恨新愁》（梅翁曲）、《九重天》（梅翁曲）。當中只有屬原創的歌曲才標示作曲人的名字。

3.4「粵語時代曲」不乏原創作品

「粵語時代曲」面世後的頭幾年的情況，筆者還有如下的觀察：其一，最初幾年，本土製作的「粵語時代曲」，原創數量頗不少，而內容詼諧逗笑的作品則甚少；其二，除了和聲唱片公司敢標榜其產品是「粵語時代曲」，其他公司只願意稱同類產品為「電影插（歌）曲」或「跳舞歌（粵）曲」；其三，願意灌唱這類「粵語時代曲」的名伶絕不多，所以錄唱者多是仍算在學唱粵曲階段的年輕小輩，比如小紅線女鄭幗寶、新紅線女鍾麗蓉、小芳艷芬李寶瑩、小何非凡黎文所等，紅伶而願唱的，就僅有小燕飛和芳艷芬而已。

　　上文所說第一點，跟一般人的印象肯定是大異其趣。因為人們總認為那個時期的粵語歌既無原創復粗俗不堪。這裡何妨先看看和聲唱片公司出版的「粵語時代曲」。該公司在 1952 年 8 月 26 日推出首批粵語時代曲唱片後，1953 年也分別在 3 月 16 日和 8 月 5 日推出過兩期粵語時代曲唱片，各有八首歌曲。3 月份的那一期，包括有粵語版的生日歌：「快樂誕辰歌」（歌詞是：「年年壽辰快樂，年年壽辰歡暢，齊祝君你快樂……」）及純音樂「婚禮進行曲」（也就是在西式結婚典禮上常聽到那首），原創有三首，呂文成作了兩首，馬國源作了一首。8 月份的一期，原創作品更多達七首，馬國源寫了四首、呂文成寫了三首，其中呂文成作曲、周聰填詞、周聰和呂紅合唱的《快樂伴侶》，流行非常。筆者近年跟鄭國江談起這首《快樂伴侶》，他認為「是第一首脫離了粵曲小調風格的作品」。

　　1954 年 2 月 9 日，和聲唱片公司出版旗下第四批粵語時代曲唱片，亦有八首歌，屬原創的也佔六首之多。不過，該公司的第五批粵語時代曲唱片，卻要在一年多之後的 1955 年 6 月 14 日才推出。不但時間隔得長了，歌曲數量且增至十六首，而歌曲內容也開始出現詼諧逗笑的元素，以唱諧曲著名的何大傻，亦是從這一期起才為和聲公司唱起「粵語時代曲」來的。這些跟之前的四批粵語時代曲唱片有顯著的不同。值得一提的是，林兆鎏也是自和聲的第五批粵語時代曲唱片開始創作起「粵語時代曲」來的，而且一寫就寫了三首，其中由周聰填詞的《一往情深》，歌詞中還提到「還記以往湖畔我倆同坐輕舟你着彈結他伴我唱」，西化的浪漫情景，頗是前衛。這兒要特別一提，在和聲唱片公司的第六批粵語時代曲唱片中，可以

見到有一首歌曲《戀愛的藝術》是特別請來口琴家梁日昭作曲的，在唱片附送的曲譜曲詞紙上，還可見到「梁日昭先生指揮，友聲口琴隊伴奏」等說明文字。想見當時和聲唱片公司是在嘗試做一些看來較新鮮的音樂風味實驗。

同一段時期裡，另外兩間香港的唱片公司「美聲」和「幸運」也常推出「電影插曲」。記得幾年前，有緣與幸運唱片的負責人伍連昌聊過，他表示所以要叫「電影插曲」而不稱「粵語時代曲」，是有感於叫「粵語時代曲」，電台會不大願意播放，叫「電影插曲」，倒是樂意得多。據筆者考察，這些唱片裡的「電影插曲」，未必真的是來自某電影的歌曲，亦即根本與電影無關，是「偽電影插曲」。說起來，筆者也察覺，五十年代香港粵語片裡的原創歌曲數量不少，但能有機會灌成唱片的大抵只有兩、三成或更少一些。

據筆者所知，美聲唱片公司在其第三期唱片推出了十二首「電影插曲」（估計在 1953 年下半年面世），第四期同樣推出了十二首「電影插曲」（1954 年 2 月 21 日面世），第五期（1954 年 6 月 23 日面世）則僅推出了八首「電影插曲」，但驚奇的是，這一期的八首歌曲有七首是原創的，其中梁漁舫一個人就寫了四首，這似乎是美聲見到了同行的和聲唱片公司這樣熱衷原創，因而也不甘後人。

幸運公司在 1954 年上半年的第三期出品，推出了電影《檳城艷》的

兩首插曲；在第四期（1954 年 12 月 4 日面世）推出了六首「電影插曲」，其中芳艷芬唱的《秋月》屬「偽電影插曲」；在第五期（1955 年 6 月 27 日面世）推出了四首「電影插曲」，其中鄭幗寶唱的《昭君出塞》屬「偽電影插曲」。說到《檳城艷》這首歌曲，筆者曾發現，在 1954 年 2 月 2 日農曆年大除夕的《工商日報》上，有澳門綠邨電台的除夕特備節目廣告，節目共有十項，有七項是粵曲演唱，唱者有任劍輝、白雪仙、何非凡、羅艷卿、薛覺先、林家聲、陳錦棠、梁醒波、鳳凰女等紅伶，有兩項是幸運唱片公司的錄音主任林國楷（筆者按：他是尹自重的高足）小提琴獨奏粵樂，唯獨是開場第一個節目是芳艷芬演唱流行曲風格的歌曲《檳城艷》，這不知算否「不倫不類」，但至少說明，當時名氣已很大的芳艷芬要唱，眾伶人還是沒有異議的。而芳艷芬也很懂得為電影宣傳，電影是同年的 3 月 11 日上映的，主題曲卻早在一個多月前便公開演唱了。

在同期之中，香港也還有別的本土唱片公司出版過粵語時代曲唱片的，比如在 3.3 中已提到，百代唱片公司就在其第七十三期出品（1954 年 7 月 7 日面世）裡推出過四首「粵語時代曲」，俱由白英主唱，且全屬原創，分由梅翁（姚敏）和馬國源作曲。此外，大長城唱片公司在 1953 年也曾替小燕飛推出過兩首「廣東名曲」：《燈紅酒綠》和《淚盈襟》，兩首都是由胡文森包辦詞曲的，前者肯定是電影歌曲，它來自電影《血淚洗殘脂》，於 1950 年 6 月 15 日首映。

還是要強調的是，以上所提到的「粵語時代曲」或「電影插曲」，內

容都屬正經嚴肅的，鮮有逗笑諧謔成分。而大家從上文的概略敘述裡得到一個印象：原創歌曲確實是不少的。事實上還應補充說一下，這些原創之作，有不少是採用標準的 AABA 流行曲曲式來寫的，比如上文提到的《快樂伴侶》、《檳城艷》、《秋月》、《戀愛的藝術》等便是。

3.5 星馬歌手初襲港

然而，在 1952 至 1955 年之間，出版「粵語時代曲」的唱片公司，除了香港的，還有一些是來自南洋的，我們或可形容這是星馬地區的粵語歌歌手初次襲港。這方面，筆者曾做了一點考究。

這裡得從香港中文大學音樂系戲曲資料中心所收藏的一冊《最新粵語時代曲》說起。這歌書的出版者為影城歌曲出版社，由馬錦記書局總發行，至於出版日期則並無說明。一般流行曲歌書，習慣把最新近出版的歌曲的歌詞歌譜排在最前處，既方便也迎合消費者的心理需求。依此原理，考察這冊《最新粵語時代曲》排在最前頭的二十首歌曲，分別是：

排名	歌曲名稱	唱
第一位	《生意興隆》	朱老丁、馮玉玲
第二位	《難溫舊情》	何大傻、呂紅
第三位	《青春的我》	周聰、呂紅
第四位	《時來運到》	何大傻、馮玉玲

排名	歌曲名稱	唱
第五位	《發財添丁》	朱老丁、馮玉玲
第六位	《有子萬事足》	何大傻、呂紅
第七位	《青春永屬你》	周聰、梁靜
第八位	《深宮怨》	呂紅
第九位	《傻大姐》	何大傻、馮玉玲
第十位	《嬌花翠蝶》	周聰、呂紅
第十一位	《小冤家》	周聰、呂紅
第十二位	《追求勝利》	朱老丁、呂紅
第十三位	《發財大包》	朱老丁、李燕屏
第十四位	《白髮齊眉》	朱老丁、馮玉玲
第十五位	《如意吉祥》	辛賜卿、呂紅
第十六位	《出谷黃鶯》	鄭幗寶
第十七位	《櫻花處處開》	鄭幗寶
第十八位	《祝福》	周聰、呂紅
第十九位	《我愛你》	何大傻、呂紅
第二十位	《等待再會你》	鄧慧珍

這二十首歌曲，參考附錄 1 的 1.1 部分，可知前十二首及第十四首，俱來自和聲唱片公司推出的第四十三期粵語時代曲唱片，第十六、十七首是來自幸運唱片公司第六期推出的一張「電影插曲」唱片，其餘五首，俱來自和聲唱片公司推出的第四十二期粵語時代曲唱片。這三批唱片，幸運第六期出版於 1955 年 12 月 14 日，和聲第四十二期出版於 1956 年 2 月 21 日，和聲第四十三期則估計出版於 1956 年的下半年。依此及上述的原理推斷，這冊《最新粵語時代曲》估計也是出版於 1956 年的下半年。值得一提的是，這本歌書內頁的首頁，印有「《最新粵語流行曲》合訂本」的字句，說明「粵語流行曲」一詞，早在五十年代中期就已出現。

在《最新粵語時代曲》這冊歌書中，我們能見到一批活躍於五十年代初、中期的南洋「粵語時代曲」歌手，計有雲裳、馬仔、李焯鳳、周群、小鶯鶯、白鳳，甚至包括鄭君綿。無疑鄭君綿是香港藝人，但從種種跡象顯示，他最初的粵語歌唱片，應該不是在香港灌錄的，再說，鄭君綿相信是所謂的「出口轉內銷」，要到了 1957 或 1958 年才開始為和聲唱片公司灌唱「粵語時代曲」。

南洋歌手灌錄的「粵語時代曲」，跟同期的香港出品最顯著不同的是歌曲內容有不少屬詼諧逗笑。比如馬仔據胡文森作曲的電影歌曲《載歌載舞》填詞兼主唱的《賭仔自嘆》（現在人們都誤以為鄭君綿首唱此歌，其實絕對不是）、馬仔和鄭君綿合唱的《棋王爭第一》（調寄《旱天雷》）等就是好例證。

　　筆者相信，內容詼諧逗笑的「粵語時代曲」在那些年月裡是太搶耳了，香港本土的唱片公司不得不調整路線，比如和聲唱片公司最初幾期的製作路線都是向國語時代曲靠攏的，但受南洋歌手刺激後，決定請何大傻以至朱頂鶴（亦即朱老丁）助陣，跟南洋歌手鬥逗笑。事實上，何大傻是從和聲的第四十期唱片才加入演唱「粵語時代曲」的行列的，其唱片推出的時間已是 1955 年 6 月了；至於朱老丁就更後一些，不過朱氏所寫的粵語流行曲曲詞，除了逗笑，現在看來，卻往往具有民俗學的意義，比如他寫的《金山橙》（鄭君綿、許艷秋合唱）、《包你添丁》（鄧寄塵一人多聲）、《睇花燈》（朱老丁、鄭幗寶合唱）、《猴子戲》（朱老丁、馮玉玲合唱）、《龍船歌》（朱老丁、呂紅合唱）、《脆麻花》（朱老丁、呂紅合唱）等，當年可能被視為「粗俗」之作，現在倒是變成了解昔年粵人民俗生活的難得材料。此外，又如美聲公司第七期唱片（1955 年 5 月 14 日面世）中的八首「電影插曲」，也開始出現像《追求》（黎文所、李寶瑩合唱）、《馬票夢》（黎文所、鍾麗蓉合唱。注意，這是原創作品）等內容諧趣的「偽電影插曲」。

　　南洋歌手的「粵語時代曲」，大部分並非原創，這也許亦影響了香港「粵語時代曲」生產者的原創「士氣」，既然原創是吃力不討好，何必自討苦吃！然而，對筆者而言，最遺憾的是，今天我們提到五十年代的「粵語時代曲」，對最初幾年原創之蓬勃、題材之嚴肅正經，是近乎完全視而不見！

3.6 傳俗不傳雅

從 3.1 一路寫下來，反覆說到的一、兩點就是剛剛說過的：「今天我們提到五十年代的『粵語時代曲』，對最初幾年原創之蓬勃、題材之嚴肅正經，是近乎完全視而不見！」這種情況，則往往是因為「粵語時代曲」打從誕生到發展至七十年代中期，一直存在「傳俗不傳雅」的現象，以至到後來，大家都相信五、六十年代的「粵語時代曲」全部都是粗俗不堪的。比如黃霑在他的論文中便說過那時候的「粵語時代曲」，「水準之粗糙低俗，實在已是在社會標準之下」（見黃霑所撰的論文《粵語流行曲的發展與興衰：香港流行音樂研究（1949-1997）》第三章 A 節的結尾處），連黃霑都要給早期粵語流行曲落井下石，香港早期的粵語流行曲真是含冤莫白！但是那時不是沒有雅的東西，可就是傳不開去啊！簡直是被人們當成是透明的！

在現實世界，傳媒以至學術評論向來都異口同聲地像黃霑後來那般說：五、六十年代粵語歌「水準之粗糙低俗，實在已是在社會標準之下」，從五十年代至今天，從未變過。這絕對是因為知識分子或南來文人「見其所見，不見其所不見」（心想見的就會見到，心不想見的放到眼前也見不到），並且「薪火相傳」地使用草根階層所沒有的傳媒話語權不斷強化這個說法，使人們普遍形成一種刻板印象——早期粵語歌？「粗」、「俗」——而從來不會再深究。於是，雅的沒有傳下來，只有俗的，卻被我們傳了下來。

「見其所見，不見其所不見」，是成見的一種，而它的形成，簡而言

之還不是口味（口味者，一個人緣於成長的文化背景及所受的社會建構而形成的審美傾向）問題！故此到了今天，當我們都被緊緊地錨定了，慣於開口閉口指摘早期粵語流行曲「粗」、「俗」的時候，何妨多花點心力，轉念想想：那時搞粵語流行曲的人士何嘗沒想過搞精緻和優雅的，比如 3.4 中提到的，他們也曾嘗試找來梁日昭作曲，以口琴隊伴奏，也曾……但根本沒有幾個人會留意，根本沒有出路！可重要的是，當年的人並沒有因為「嘥心機搵眼瞓」而放棄，是後人很少機會見得到這些心血罷了。

五、六十年代有不少原創的粵語電影歌曲風格近粵曲而不近流行曲，這種作品，實屬優雅之作，比如電影《紅菱血》裡的插曲《銀塘吐艷》（後名《荷花香》），或像面世於六十年代初的電影《蘇小小》裡的插曲《滿江紅》（後來有徐小明重新灌唱）就屬這一類，只是，即使在當時，很多人都不認為這些是流行曲。因此，早期粵語流行曲「傳俗不傳雅」，也包括不傳這一種類的雅。然而，上述兩首歌曲都是當時粵語大眾音樂文化裡的佳作，至於被某些人視為「老土」、「落伍」，則不過是一種文化偏見。

「傳俗不傳雅」的現象，可以清楚解釋早期粵語流行曲發展中的不少現象。所以特別在這兒提出來，也請讀者注意。

3.7 五十年代的粵語流行金曲及相關現象

五十年代，香港當然沒有甚麼流行榜，但我們仍可以憑前人的記述，感知某些粵語流行曲歌曾經是十分流行的。比如下述的十三首歌曲：

年份	歌曲名稱	曲	詞	唱
1951 年	《荷花香》 即電影歌曲《銀塘吐艷》	王粵生	唐滌生	芳艷芬
1951 年	《紅燭淚》 來自粵曲	王粵生	唐滌生	紅線女
1951 年	《唔嫁》 來自同名電影	林浩然	王粵生	芳艷芬
1953 年	《快樂伴侶》	呂文成	周聰	周聰、 呂紅
1954 年	《檳城艷》 來自同名電影	王粵生	王粵生	芳艷芬
1954 年	《賭仔自嘆》	胡文森	馬仔	馬仔
1955 年	《恭喜發財》	李中民編曲	魯試	鄭幗寶
1956 年	《海上風光》	顧家輝編曲	廖鶴雲據菲律 賓民謠填詞	廖志偉
1956 年	《一縷柔情》 跳舞粵曲	朱頂鶴撰曲		冼劍麗
1956 年	《情侶山歌》 跳舞粵曲	朱頂鶴撰曲		鍾志雄、 鄭幗寶
1958 年	《飛哥跌落坑渠》 電影歌曲	顧家輝編曲	胡文森據英文 歌填詞	鄭君綿、 李寶瑩等
1959 年	《榴槤飄香》 來自同名電影		吳一嘯據印尼 歌謠填詞	林鳳
1959 年	《哥仔靚》	原曲《餓馬 搖鈴》	朱頂鶴	許艷秋

　　當然，在整個五十年代，曾經流行一時的粵語流行曲，應該遠不止這十三首，比如盧家熾曲、李願聞詞的《中秋月》（電影《慈母淚》插曲，該片於 1953 年 6 月底上映）又或者是周聰作曲作詞的同名電影歌曲《家和萬事興》（又名《一支竹仔》，電影於 1956 年 5 月初上映），相信都曾經流行過的，而這兩首俱是百分百原創的電影歌曲作品。然而，單從上面那十三首「金曲」，也可以見出不少值得一提的現象。

　　第一個現象是，五十年代初，原創的粵語歌曲還是比較容易闖出名堂（見上表《荷花香》、《紅燭淚》、《快樂伴侶》和《檳城艷》），受大眾歡迎。而分別於 1953 及 1954 年面世的《快樂伴侶》和《檳城艷》，不但是原創，而且寫得很摩登，曲式是標準的 AABA 流行曲式，音樂旋律也寫得頗西化。

　　這現象可呼應 3.4 中所說的情況，和聲唱片公司不但率先推出粵語時代曲唱片，也很熱衷收錄原創作品，而這些作品不少都是像《快樂伴侶》那樣的「摩登」的。唱片同行見到後，仿傚的不少。這兒可以用胡文森創作的作風的變化來做一個旁證。

　　早在 1948 年，胡文森在《金粉世家》及《蝴蝶夫人》等電影裡寫的插曲《對酒當歌》、《載歌載舞》就已經有要寫成流行曲風格的意識，然而這兩首歌曲在曲式上卻俱是很鬆散的一段體，沒有採用流行曲曲式，因此那音樂風格聽來還是很粵曲的。直到 1952 年年中，胡文森為電影《戲迷情人》寫的插曲《高朋滿座》（片中由白雪仙演唱），才真正使用標準

的 AABA 流行曲式。不過在電影特刊裡，這首《高朋滿座》卻是用工尺譜記譜的，似乎並未視之為流行曲。

在現時可見到的胡文森作品裡，自《高朋滿座》以後，要到 1954 年才有以標準流行曲式創作的歌曲，即芳艷芬灌唱，且流傳頗廣的《秋月》。這些改變，也許跟和聲唱片公司在 1952 年創舉地打正旗號推出粵語時代曲唱片有關，讓胡文森覺得要寫流行曲是應該採用標準的流行曲式來寫的。其後，胡氏還以這標準的流行曲式創作了《青春快樂》（電影《富貴似浮雲》插曲，有時亦直接以電影名字為歌名）、《櫻花處處開》兩首歌曲。此外，他也寫過一首《富士山戀曲》（露敏主唱），是結構緊密的一段體，跟上述的《載歌載舞》不可同日而語。事實上，在《富士山之戀》裡，他既空前地使用了降 3 音，又填入了幾個日文語詞，甚是破格。

第二個現象是五十年代中期，星馬的粵語歌襲港，《賭仔自嘆》成了這一件史事的碑記。而這次星馬粵語歌潮，不須原創，又多鬼馬諧趣的歌曲，導致了下述的第三個現象。

第三個現象，五十年代的後半葉，能流行起來的粵語歌曲，大部分都並非原創，而「粗俗」之歌亦不少。其實，單是從其中的一首向來被視為「粗俗」甚至是「粗製濫造」的《飛哥跌落坑渠》，便潛藏了不少文化異象。

首先，願意灌製這首歌（及這部電影裡的所有插曲）的，是娛樂唱片

公司，是以任白粵劇唱片為鎮山寶的老牌華資公司。該公司由也曾玩粵樂玩得不錯的劉東主理，以錄音質素高而馳名。《飛哥跌落坑渠》由娛樂公司灌製，錄音肯定並非「粗製濫造」。

其次，原裝正版的《飛哥跌落坑渠》，是由顧嘉煇（當年稱作顧家輝）編曲的。這位著名音樂家編的曲，誰敢說「粗製濫造」？

其三，《飛哥跌落坑渠》也是一個典型的例子，說明不少紅伶只願意所唱的粵語歌曲為電影所用，一旦錄進唱片，就極不願意。在電影《兩傻遊地獄》裡，《飛哥跌落坑渠》是由新馬師曾、鄧寄塵、鄭碧影、李寶瑩四人合唱的，但翌年推出的電影原聲唱片版本，歌者變成是鄧寄塵、李寶瑩和鄭君綿三人。新馬師曾貴為紅伶，從來不願意所「唱」的「粵語流行曲」灌錄成唱片。

1958 年 9 月 4 日，《兩傻遊地獄》公映的第二天，《星島晚報》刊出了這部電影的投資者鄧寄塵的文章，相信是從電影《兩傻遊地獄》的特刊摘錄出來的，標題是「談《兩傻遊地獄》」。鄧寄塵在文中說到：「關於歌曲問題，我以為唱來唱去都是二王、滾花或小曲，千篇一律，是不夠刺激的，所以我和導演多項（筆者按：疑是「番」字之誤）研究，乃決定由胡文森先生將最新流行的西曲，改成粵語唱出。新馬師曾執起曲本收音時，也認為別創風格。」可見這也象徵着，在電影人眼中，紅伶當道逢電影必唱粵曲風味歌調（無論是原創還是非原創）的日子到頭了，要思變了，

以求得到新的刺激，而變的捷徑乃是拿西曲填詞，當中自然也具有宜順應漸壯大的歐風美雨的心思，覺得歐風美雨就是時尚（誰又會管這是文化侵略）。其實當時《兩傻遊地獄》的電影廣告，也強調「枝枝西曲唱粵語」，大抵是「一般市民」也愛西曲，苦於「唔知嗡乜」，現在好了，有西曲粵唱，過癮得多。反諷的是，唱的是西曲，卻用來咒罵西化了的飛哥——認定西化了的後生仔都是墮落的，可說是唱西曲來反西化阿飛！

第四個現象，可以看到，這些「金曲」的主唱者，多是來自粵曲界的人士，而歌曲的主體風格亦偏近粵曲。事實上甚至製作者都有頗深的粵曲、粵樂背景的。比如出版《飛哥跌落坑渠》這首歌曲的娛樂唱片公司，其主事人劉東，之前是任職於南聲唱片公司的，曾協助製作不少粵曲唱片，從鄭偉滔編著的《粵樂遺風：老唱片資料彙編》，我們也可見到若干粵樂唱片，劉東也有份玩樂器，如該書中所錄的七張和聲唱片的粵樂出品，據該書的序號分別是 625、627、634、636、661、664、666 的唱片。此外，我們也可見到個別「非粵曲人」的流行音樂人，跟五十年代的粵語流行曲頗有淵源。比如原來 1956 年南聲唱片公司推出的《海上風光》，編曲人竟是顧家輝，可見顧家輝與劉東的交情真是不淺。又如負責《恭喜發財》這首歌的編曲工作的是李中民，也就是國語時代曲著名作曲家李厚襄的胞弟。換句話說，當時的粵語流行曲一方面是「粵曲人」主導，但亦有若干「非粵曲人」參與的。

說到《恭喜發財》，鄭幗寶可說是憑這首歌而聲名大噪的，但面對抉

擇，應更專注去唱「時代曲」還是固守粵曲藝術這個大本營，把唱「時代曲」作為副業，成了難題，後來她聽從長輩的意見，唱好粵曲為要。這是鄭幗寶生前親自對筆者說過的。這多少反映了年輕伶人唱「粵語時代曲」的心態——前途可慮，不宜全身投入。

3.8 從粵語電影歌曲角度看

這一節嘗試專從粵語電影中的歌曲的角度來看看五十年代的粵語流行曲的發展軌跡，這會看出一點不一樣的景象。

首先我們可以看到，不管是從四十年代走過來的粵曲創作人胡文森，還是比較年輕一輩的粵曲創作人王粵生、盧家熾等，他們寫的電影歌曲曲調，除了很大部分作品仍有濃烈的粵曲味外，他們亦嘗試了不少流行曲模式的寫法，這方面，王粵生在 1954 年創作的《檳城艷》、《懷舊》可說是流傳最廣的。

另一首由周聰包辦曲詞的《家和萬事興》電影主題曲，在當時來說也是脫掉了粵曲味的作品，而且也甚流行。周聰從 1952 年起便不斷灌唱和撰寫粵語流行曲，且銳意向國語時代曲風格靠攏。只是，周聰寫電影歌曲的機會似乎不多，原因則有待探究。

從以上兩例，可見到原屬西方大眾文化產物的流行曲，在粵語電影裡影響力漸大。究其原因，至少有以下三點：

　　一、殖民地的英式教育開始初見其效，讀番書、聽洋歌、看洋電影會自覺高人一等。

　　二、內地解放後，大批文化界與商界人士南下，海派的國語流行曲，亦因而成了一種高檔次的音樂文化。

　　三、晚清以來中國的無數屈辱，使國人常常只看到外來文化的好，看不到自家文化的好。尤其當五十年代開始，西方年輕人的流行文化開始成熟，並不斷向世界各地擴張的時候，結果形成一個進犯而另一個則棄甲投奔的傾斜局面。

　　所以，香港自身的平民音樂文化——粵曲、粵樂面對這樣的環境，便漸見兵敗之勢，雖不至於如山倒，卻已是不可逆轉。這一點自是可以拿 3.7 中提及的電影《兩傻遊地獄》特刊裡鄧寄塵所寫的一段話來作旁證。

　　鄧寄塵作為電影人，在 1958 年的時候體察到香港人的音樂口味有變，緊跟市場，自是無可厚非，而由於可能條件所限，他這些電影只選擇用西曲填詞而不採取原創的途徑，可說是間接剝奪了像胡文森、王粵生、盧家熾等創作人的嘗試機會——他們本來都已做了不少有益的嘗試，但當可以大量寫流行曲模式的曲調時，機會卻是沒有的了。

　　同樣是在 1958 年前後的日子，邵氏成立了粵語片部，捧出了林鳳、

歐嘉慧等青春玉女，在影片裡往往狂歌熱舞、青春之中滿帶洋風，那是更直接的向西方年輕人文化傾斜了。看看林鳳、麥基在《青春樂》（1959 年 2 月 12 日首映）裡高唱：「我係，我係，我係東方嘅貓王，彈得輕鬆，唱得瘋狂，玩幾吓搖擺樂，撚幾句牛仔腔……」（梁樂音譜曲、吳一嘯詞）便可以想像得到貓王皮禮士利在香港年輕人群落裡已經有不可動搖的地位。當年輕人大批大批地傾慕西方流行音樂巨星，那亦是意味粵劇、粵曲、粵樂的支持基石被抽掉，大廈哪能不搖搖欲墜？

邵氏的粵語片部在五十年代末開始推出的青春歌舞片是不少的，而這批電影促成原是寫國語時代曲的作曲人如李厚襄、梁樂音，跟來自粵曲、粵樂界的吳一嘯、李願聞等合作寫粵語電影歌，所衍生的作品，不少是蠻有意思和趣味的。這些容後再探討。

要補充一點，在五十年代，香港偶然也有一兩部電影是找正統音樂界的音樂人來寫電影歌曲的，比方說《南海漁歌》（1950 年 12 月 23 日首映）便曾找來葉純之作曲，《寒夜》（1955 年 3 月 24 日首映）和《月光》（1956 年 9 月 19 日首映）則找來林聲翕寫曲、韋瀚章寫詞，另一部《人海孤鴻》也是由林聲翕負責音樂和作曲的，但寫詞的是文淵。

六十年代：粵語歌地位雪上加霜

　　歷史學家認為，六十年代的香港是處於重要的轉折期。所以，談這個年代的粵語歌發展，不可不稍為看看其時的香港社會背景。比如在人口結構上，六十年代的香港社會，已經從三十年代以中年人為主的結構，轉變為一個以年輕人為主的社會。此前，香港人仍常視自己為過客，但到了六十年代，年輕人全是土生土長的，他們視香港為家，而受的是殖民教育，亦比上一代多受了西方文化的影響。對於喝殖民教育奶水長大的年輕人而言，最大的震撼就是 1964 年 6 月 8 日，英國 Beatles 樂隊來港演出，這事情引起香港老一輩人的「新道德恐懼」，卻又讓年輕一代獲取了「新感性」。

　　文化評論人張月愛這樣說：

　　六十年代，外國流行音樂跟着傳播事業的興起及輸入，大量地衝擊着當時的年輕人。一般來說，戰後逃難來港的華人，對中華人民共和國缺乏較清楚的認識，只是瀰漫着傷感與模糊的思鄉情懷，大部分香港小市民仍然生活於一個政治封閉及冷感的保守世界中。但他們的子女卻不同了，這第二代的年輕人對香港這個城市的感情和態度，和他們的父兄已大為不同，上一代基本上仍帶着來自農村的意識和懷舊的情緒，但他們的下一代，大部分在香港誕生和成長，他們所認識的世界是以香港為中心，在禁運和反共的歲月中，少年的他們只知香港是他們唯一的家。

　　搖擺樂和民歌統治着六十年代長大的年輕人，他們基本上都有崇洋意識，以中上家庭的子弟及其中少數精英分子為例，組織樂隊、學習結他、籌辦舞會，初嘗西方輸入的舶來情懷及玩意兒。

　　（參見張月愛《香港文化是否步向「獨立」？——香港歌曲與本地意識》，載《百姓》半月刊第十七期，1982 年 2 月 1 日，頁 15。）

　　在這樣的新形勢下，原本在香港大眾文化中的地位尚屬寒微的粵語流行曲，是更見雪上加霜。

4.1 當國語時代曲人寫地位低的粵語電影歌

　　這裡先來看看林鳳的青春歌舞片熱潮。它是從五十年代末颳起的，經《青春樂》（1959 年 2 月 12 日首映）、《榴槤飄香》（1959 年 12 月 22 日首映）等片子後，在 1960 年又陸續推出《玉女追蹤》（1960 年 4 月 7 日首映）、

《癡心結》上下集（1960 年 6 月 22 /26 日首映）、《風塵奇女子》（1960
年 7 月 13 日首映）、《睡公主》（1960 年 8 月 18 日首映）、《戀愛與貞操》（1960
年 9 月 8 日首映）、《初戀》（1960 年 10 月 12 日首映）等，俱是由林鳳主演
的青春歌舞片，都曾頗受歡迎。而片中的歌曲，主要仍然由梁樂音、李厚
襄等來自國語時代曲界的音樂人負責作曲，「粵曲人」吳一嘯負責作詞。

據容世誠在《「歡樂青春，香港製造」：林鳳和邵氏粵語片》一文（見
《邵氏電影初探》，香港電影資料館，2003 年 4 月初版，頁 183-193），
指出 1959 年 1 月的《南國電影》刊出「參加『玉女影友團』申請書」，這
影友團由林鳳任「團長」，而申請書列明「限十九歲以下之少女參加」和
「在學女學生尤為歡迎」。結果半年之內，參加的影迷達到三萬，雖然數
字未必可靠，但應可基本反映林鳳受歡迎的程度及其影迷的年齡層與社會
背景。

然而，林鳳其人受歡迎，未必表示林鳳主演的青春歌舞片中的歌曲也
廣受歡迎。《榴槤飄香》應是林鳳青春歌舞片中的歌曲最馳名的一首，其
他歌曲的流行程度便有所不及，甚至有些根本完全沒流行過。再說，在一
般人眼光中，《榴槤飄香》只屬「粗俗」歌曲，地位一點都不高。它能馳名，
恐怕又是因為「傳俗不傳雅」。

由此可以看到，粵語流行曲在當時受困於地位低微，即使找來像李厚
襄、梁樂音這些來自國語時代曲界的音樂人來譜寫粵語電影歌曲，對歌曲

流傳的幫助並不大。

　　筆者還發現一個有趣的現象，也許是因為所寫的歌曲壓根兒沒有人為意，梁樂音曾不止一次把替粵語片創作的曲調「循環再用」。比如1955年的時候，梁琛執導，白明、羅劍郎主演的《川島芳子》，片中插曲由梁樂音創作，他寫了《思君曲》和《杯酒進莫停》，俱由白明主唱。兩首的曲調都頗優美動聽，惜不為人知；十年後的1965年，梁琛執導另一部與川島芳子有關的影片《戰地奇女子》，又找來梁樂音寫歌，其中一首歌，梁樂音拿當年以粵語唱的《思君曲》讓黃霑填上國語新詞，變成《戰地奇女子》的插曲之一《惜別歌》。另一回，梁樂音替林鳳主演的《戀愛與貞操》（1960年9月8日首映）寫插曲，其中一首是《戀愛的真諦》，林鳳親自主唱，填詞的是吳一嘯；十二年後的1972年尾，無綫推出歌頌母愛的劇集《春暉》，主題音樂是梁樂音創作的，可是一聽旋律，原來就是林鳳當年唱的那首《戀愛的真諦》。後來，這闋《春暉》主題音樂由梁氏親自填上國語詞，歌名亦稱《春暉》，由蔡麗貞灌成唱片，時為1973年。

　　梁樂音這樣的「循環再用」，是無可厚非的。怪只怪粵語電影和歌曲在當時社會地位不高，像梁樂音這樣優秀的作曲人寫的曲子，竟是默默無聞！他不甘作品被長埋而借機再用，相信很多別的作曲家碰上同樣情況，一樣會如此。

　　李厚襄和梁樂音寫的逾半百首粵語片歌曲中，只紅了一首《榴槤飄

香》，筆者認為還有另兩個小原因。當時粵語片仍喜歡以先詞後曲的方式來創作主題曲和插曲，而且不介意把歌詞譜成帶粵曲風格的調子。李、梁二人寫的逾半百首粵語片歌曲，看得出有好一批亦是採用先詞後曲的方式來創作的。以李、梁二人深厚的國語時代曲創作背景，當然不想譜出來的曲調帶粵曲味道，但限於粵語聲調，也限於當年的寫詞人根本未有方便作曲家大展身手的良方，於是兩位作曲高手常常沒法使譜成的曲調有較緊湊的結構，也很難造出優美的旋律線條。換句話說，這批先詞後曲的曲調，絕大部分是失敗的實驗。再說，這批先詞後曲作品，有不少的歌詞內容是很乏味的，比方說只是交代劇情、敘述情節，甚至有一首竟然只是募捐善款而已。基於這兩種原因，這批歌曲委實難以流傳開來。

除了李厚襄和梁樂音，另一位國語時代曲作曲人綦湘棠，以及《媽媽好》的作曲人劉宏遠，也曾為粵語片寫過用粵語唱的歌曲。

就筆者目前所知，綦湘棠為粵語片《琴台淚影》寫過主題曲及插曲各一，俱可用粵語唱的。這部《琴台淚影》首映日期是 1962 年 6 月 21 日，主演者是胡楓、黃錦娟，還有若干常演國語片的演員如歐陽莎菲、唐若菁等參演。《琴台淚影》主題曲和插曲的寫詞者仍是吳一嘯，看得出這兩首歌曲乃是先由吳一嘯寫出歌詞，然後由綦湘棠譜上曲調。

劉宏遠寫的粵語電影歌曲數量也不少。就筆者所知，他至少為《鴻運當頭》（1964 年 1 月 1 日首映）、《相思灣之戀》（1965 年 6 月 1 日首映）、

《窗外情》（1968 年 7 月 24 日首映）這三部粵語片寫過歌。

　　這三部電影，目前筆者只能見到《鴻運當頭》和《窗外情》的歌曲
資料，在《鴻運當頭》一片內，肯定是由劉宏遠作曲的插曲是《吉祥數字》，
這首歌看來先由李願聞寫好歌詞，然後由劉宏遠譜上曲調，演唱者是該片
的演員賀蘭和鄭君綿。至於《窗外情》，筆者估計片中四首歌曲：《玉女
心》、《愛情代價》、《相見難》、《春山遊》都是劉宏遠作曲的，而這一次
除了《愛情代價》，估計其他三首歌曲都是先曲後詞的。

　　在這兩個新例子中，可見到國語時代曲作曲人寫粵語電影歌曲，往往
依然是「入鄉隨俗」：先讓詞人寫好曲詞，才去譜上曲調。然而也許正因
為這樣，曲調較難上口，故此也難以流傳開去。至於《窗外情》中的三首
先曲後詞作品，用的都是標準的流行曲寫法，曲調多屬優雅的，奈何沒有
哪首曾見流行，筆者只好又歸因於「傳俗不傳雅」。

4.2 不設粵語流行曲組的星島業餘歌唱大賽

　　《星島晚報》從 1960 年開始舉辦「全港業餘歌唱比賽」，在整個六十
年代一年一年地辦下去，從沒中輟，是香港早年最有規模的大型歌唱比賽。

　　比賽在首屆只設「歐西歌曲組」（亦即「歐西流行歌曲組」）和「國語
時代曲組」兩個組別，翌屆增設「古典歌曲組」，第五屆增設「歌唱合奏
組」（相當於現在我們說的「樂隊」、「組合」），1969 年的第十屆再增設「歐

西民歌合奏組」。十年來組別從兩組增至五組，每組都有十個「單位」進入決賽。

組別雖多，門類細緻，獨欠「粵語流行曲組」，可見那時傳媒以至主流的意識形態根本沒有粵語流行曲的位置。由此亦足見粵語流行曲地位之低微。

這十屆的得獎者或曾晉入決賽的參加者的名字，其中不乏後來做了歌星，以至對演藝界有影響的名人。比如詹小屏、梁淑怡、黃霑、樊梅生、鍾玲玲、陳任、劉鳳屏、林正英（筆者懷疑這個不是我們熟悉的電影人林正英，若是，他參賽時只有九歲）、岑南羚、奚秀蘭、Teddy Robin & The Playboys、Harmonicks（許冠傑組的第一隊樂隊）、余子明、黃汝燊（Sunny Wong）、Loosers（溫拿樂隊的前身）等。其中詹小屏（第一屆歐西歌曲組）、鍾玲玲（第四屆歐西流行歌曲組）、梁淑怡（第五屆歐西流行歌曲組）、劉鳳屏（第六屆國語時代曲組）、奚秀蘭（第八屆國語時代曲組）五位女將都是如假包換的冠軍級人馬。此外，第七屆的國語時代曲組冠軍溫灼光，後來成為巨人三重唱（成立於 1976 年尾）的成員之一；而第九屆的國語時代曲組冠軍凌平，亦即余子明。

4.3 和聲唱片對粵語歌原創的堅持

讀者從附錄 1 可以見到，和聲唱片公司自 1959 至 1963 年左右，曾出版了十八張三十三轉的粵語時代曲唱片。這批唱片，有部分是把該公司

七十八轉唱片時代的錄音再版，但也有很多歌曲是新灌錄的，其中還不乏全新的原創作品。

這兒從估計於 1960 年出版的、編號 WL148 的那張唱片算起，那三、四年間的這批粵語時代曲唱片，共製作了三十首原創粵語時代曲。其中呂文成、朱老丁（頂鶴）和梁日昭各作曲一首，即《春光真正好》、《守秘密》、《歸來吧》；禺山、池慶明各作曲兩首，即《夠醒目》、《拜拜》、《亞貴》、《天孫織錦》；鄧亨作曲五首，即《夜半無人私語時》、《雞唱夢難成》、《相親相愛》、《久別勝新婚》、《甜蜜愛情》。

當中作曲數量最多的是「新丁」，共寫了十八首曲調，歌名如下：《我地亞打令》、《明月惹相思》、《恩愛夫妻》、《郎在心中裡》、《何日郎會我》、《跟到實》、《青青河邊草》、《一曲繫情心》、《倩女春情》、《春天的情侶》、《寒夜歌聲》、《答應我》、《嫁我係唔錯》、《勞燕分飛》、《我個愛人》、《親近吓》、《良宵真可愛》、《訴情》。其中《良宵真可愛》據云曾用作商台二台某節目的背景主題音樂，其片段更三度出現於王家衛執導的電影，即《阿飛正傳》（1990 年）、《墮落天使》（1995 年）和《一代宗師》（2012 年，只出現在香港影碟版）。

這些具體存在的粵語時代曲原創作品，可以再次完全否定「在《啼笑因緣》和《鬼馬雙星》之前的粵語流行曲並無原創作品」的主流說法。

較遺憾的是，在這批原創歌曲中，創作數量最多的作曲人「新丁」，我們對他的認識近乎無知。數量算是次多的鄧亨，筆者倒是從黃霑的論文《粵語流行曲的發展與興衰：香港流行音樂研究（1949-1997）》內的第三章（A）2（d）一節中見到一點描述：「華人樂師，能在高級夜總會當領班的，只有顧嘉煇、吳迺龍、鄧亨等幾位。」黃霑並有註釋說：「顧嘉煇和鄧亨先後任香港中區的『夏蕙』夜總會（Savoy Night Club）樂隊領班。」

4.4 粵語廣告歌曲

香港商業電台在 1959 年 8 月 26 日啟播，所以該台對香港粵語流行曲的諸般影響，可以完全歸納入六十年代的時段之中。

商台對香港粵語流行曲的影響，第一項乃是引發起粵語廣告歌曲的製作。據黃霑在《粵語流行曲的發展與興衰：香港流行音樂研究（1949-1997）》一文的第三章（A）2（b）「『商業電台』與廣告歌」中提到：

> ……本來商台在 57 年已經壓倒投標對手，從香港政府拿到商業性電台的經營牌照，但因要配合原子粒收音機新產品在港發售，所以一直只做籌備工夫，等 1959 年日本的原子粒收音機（Transistor Radio）源源不絕運到，才開始啟播。
>
> 當時，香港的收音機，用真空管，不能隨身攜帶。但商台一中一英兩台啟播之日，用乾電池操作，體積小又攜帶方便的原子粒收音機，已經以極合理價格在港登陸……對於還是艱苦奮鬥，沒有甚麼餘錢的中下階層，這不啻是天

賜好禮物⋯⋯而廣告商忽然多了一個價廉而效果好的電子媒介，自然大力支持⋯⋯不知不覺間，「商台」卻在推廣現代粵語音樂文化。他們節目中間，插播粵語廣告歌⋯⋯近似兒歌，又緊貼生活，非常清新可喜。⋯⋯「商台」高層主管，全部精通粵語，明白廣告歌「倒字」會成公眾笑柄，把關把得緊。總之，配合了適逢其會，在這個時候加入廣告歌創作行列的音樂人如梁樂音、顧嘉煇、歌詩寶、黃霑、鄺天培、劉宏遠等，粵語廣告歌的水準急速提升。

因為廣告歌的製作費充裕，所以音樂和錄音都有水平⋯⋯以作者愚見，認為「商台」這電子新媒介在電視普遍化之前，把廣告歌變成香港市民生活一部分，對香港音樂後來發展，有極大幫助，即使不是有心促成，但無心插柳，而令柳樹成蔭，實在也功不可沒。

據筆者發現，1960 年 7 月 6 日《星島晚報》的頭版的底部，曾刊載「月老牌新奇洗衣粉」的廣告，而這個廣告更特地把梁樂音作曲的《月老牌新奇洗衣粉歌》刊登出來，不但有歌詞，還附有五線譜及簡譜。這個載有粵語廣告歌的紙上廣告，真是粵語廣告歌「新紀元」的好見證。

六十年代真有許多讓人過耳難忘的廣告歌，除了上述的《新奇洗衣粉》，還有《得力素葡萄糖》、《京都念慈菴川貝枇杷膏》、《V 老篤眼藥水》、《唥士頓》、《保濟丸》、《馬路如虎口》等。

這些粵語廣告歌在創作上都有個特點，那就是幾乎都是先把歌詞寫好，然後才譜上曲調，其中也可能會在曲調譜成之後，反過來把歌詞修訂

一下，使詞與曲更配合。

4.5 商台念慈菴晚會與廣播劇歌曲

除了粵語廣告歌曲，商台也有一些新猷對香港的流行音樂有良好的影響。筆者當年訪問周聰，提到六十年代前期，商台曾搞過一種名叫「念慈菴晚會」的遊藝節目，基本上是定期舉行的，並會將現場錄音剪輯播放。

筆者在 1966 年 1 月 26 日（正月初六）的《星島晚報》的第十三版看到一段有關這種晚會的報道：

> ……商業電台、京都念慈菴藥廠，昨在大會堂音樂廳又舉辦了一次成功的春節遊藝晚會……參加該遊藝會表演者，有國粵語片電影明星蔣光超，蕭芳芳，羅蘭，名歌星崔萍、蓓蕾、黃菱、江艷山及火花合唱團、歐西精彩雜技團等表演，並由影星蓉蓉、沈芝華、李琳琳等主持抽獎及客串名曲……該節目由商業電台播音紅星周聰主持，並已全部錄音，並分於……四次在商業電台第一台下午七時三十分「京都念慈菴晚會」節目時間播出……同時京都念慈菴晚會下次已定於二月廿二號在大會堂音樂廳舉行，各京都念慈菴晚會之友，可將晚會之友證號碼寫在……領取入場證。

從這段報道，可知道這「念慈菴晚會」基本上是一個月一次的，其中自然不乏歌唱表演。雖然也許很少唱粵語歌曲，但相信不至於一首都沒有，何況這是商台舉辦的遊藝節目。

　　事實上，商台從開台不久，便有不少很受注視的廣播劇，而在周聰的慫恿下，該台還開始為廣播劇配置主題曲、插曲，掀起了一陣熱潮。

　　從商業電台在 1969 年出版的三十三轉大碟《商台歌集第一輯》，可知該台至少推出過下列的一批廣播劇歌曲：

歌曲名稱	曲	詞	唱
《情如夢》	謝君儀	周聰	尹芳玲
《勁草嬌花》	方植	周聰	莫佩文
《癡情淚》	謝君儀	周聰	翠碧
《曲終殘夜》	謝君儀	周聰	尹芳玲
《飛花曲》	方植	周聰	梁美嫻
《薔薇之戀》	鄺天培	周聰	尹芳玲

　　這六首廣播劇歌曲，除了《薔薇之戀》是用國語演唱之外，其餘五首都是以粵語演唱的。據目前資料顯示，《薔薇之戀》也應是商台最早面世的廣播劇歌曲，亦即是同名廣播劇的主題曲。

　　廣播劇《薔薇之戀》很快就拍成粵語電影，由羅劍郎、白露明、梁醒波、李香琴主演，在 1962 年 11 月 14 日公映。片中自然不忘唱出《薔薇

之戀》這首主題曲。從當天的報紙首映廣告上，可見到「主題曲風行港九」及「本片主題曲唱片破本港銷售紀錄」等宣傳字句。可知《薔薇之戀》這首歌曲在電影公映期間，就已曾灌錄成唱片，且銷量不錯。既然影片面世於 1962 年尾，由此推斷商台的廣播劇原作，肯定也會在同一年的較早日子面世。

從筆者收藏的一冊歌書《最新周聰 · 林鳳 · 呂紅粵語流行曲》，得知原來的廣播劇主題曲《薔薇之戀》是由林潔主唱的。但是那電影廣告上提到的唱片版本，演唱者則是同名電影的女主角白露明。

商台這最早推出的廣播劇歌曲，卻是唱國語的，或許反映了商台中人在粵語地位低微的時候，不大敢一開始就讓廣播劇歌曲以粵語唱出。

據筆者考證，廣播劇《勁草嬌花》以及它的兩首以粵語唱的插曲《飛花曲》、《勁草嬌花》，是面世於 1962 年的 6 月份的。依據之一是筆者所收藏的老歌書，標明《飛花曲》是《勁草嬌花》的「插曲之一」，依據之二是在 1962 年 6 月 26 日的《星島晚報》娛樂版上，見到刊有《勁草嬌花》這首歌曲的曲譜曲詞，既標明是「插曲之二」，又有一段短短的說明：「商業電台日前播出之倫理小說《勁草嬌花》，因故事曲折情節動人，故大受聽眾歡迎。其兩支插曲，更為音樂人士愛好，該兩支插曲，由名作曲家方植作曲、周聰作詞，且將第二支插曲製版刊出。」向來，香港中文報紙都很少刊登曲譜，《星島晚報》娛樂版刊載《勁草嬌花》的曲詞和曲譜，是

很罕見的舉措，多少說明這首歌曲在當時是很矚目的。

　　商台這批多是用粵語演唱的廣播劇歌曲，音樂風格上都比較「摩登」，受歡迎是毫不出奇的。周聰生前曾對筆者說：「當時每一首廣播劇主題曲面世後，都有近萬人來信電台索取歌詞，然而唱片商卻不覺得這些歌灌成唱片可以暢銷，眼白白錯過了這次廣播劇主題曲熱潮。」

　　這還似乎是針對用粵語唱的廣播劇歌曲而言的。因為從上文可知，以國語唱的《薔薇之戀》，很快就有白露明灌成唱片。至於用粵語唱的廣播劇歌曲，則要等到 1969 年的時候，商台在慶祝開台十周年，出版自己的唱片，才有機會把它們灌成唱片。

　　說到於 1962 年 6 月面世的廣播劇主題曲《勁草嬌花》，筆者在一個網上電台節目中跟填詞人潘源良一起接受訪問時，聽潘氏說他小時候聽到電台播《勁草嬌花》，很有震撼的感覺，他還打個比喻說，就像是新世紀之後聽到何韻詩唱《梁祝》那種感覺。有潘源良這一「註腳」，也足見《勁草嬌花》在粵語流行曲發展歷史上的重要意義。

4.6 到六十年代中期仍流行的《情侶山歌》

　　由朱頂鶴撰曲，鍾志雄、鄭幗寶合唱的《情侶山歌》，是南聲唱片公司於 1956 年出版的「跳舞歌曲」。值得注意的是，這首粵語流行曲，到了六十年代初的時候，看來仍是頗流行的。

如，在上文提及的一冊舊歌書《最新周聰・林鳳・呂紅粵語流行曲》，就收有《情侶山歌》的歌詞，刊在頁 28。這歌書所刊的「最新」歌曲，包括由賀蘭主演的粵語片《新姊妹花》內的插曲，而這部影片於 1962 年 9 月 19 日首映，由此推測這本歌書應出版於 1962 年 10 月左右。換句話說，在 1962 年尾的時候，《情侶山歌》仍頗為流行。

此外，筆者從魯金的藏書中，見到一冊自稱為「1965 年大眾必備的娛樂歌集」的歌書《翠鳳獎國語粵語時代歌選》，其中刊載粵語流行曲的部分，排在第五首的就是《情侶山歌》，排在第七首的是粵語片《紅男綠女》的插曲《歡樂青春》，而這部《紅男綠女》於 1965 年 4 月 21 日首映（據此可估計這冊歌書出版於 1965 年 5 月左右）。於是我們很有理由地推測，就是到了 1965 年年中，《情侶山歌》依然在流行，而從其在歌書中的頗前的排位，感到它仍是「熱門」的歌曲。

一首粵語跳舞歌曲從 1956 年面世後，到了 1965 年仍在流行，甚是罕見！

4.7 披頭四、英文 band 潮與鄧寄塵、呂紅

本章開始時曾提及：對於喝殖民教育奶水長大的年輕人而言，最大的震撼就是 1964 年 6 月 8 日英國 Beatles 樂隊來港演出，這事情引起香港老一輩人的「新道德恐懼」，卻又讓年輕一代獲取了「新感性」。

Beatles 於 1964 年 6 月 10 日在香港的樂宮戲院登台表演，一晚兩場，

頭場七點半、尾場九點半。門券最便宜二十元、最貴七十五元。當時，香港人稱這隊樂隊為「狂人」，而不是「披頭四」或「甲蟲」。Beatles 於這年的 6 月 8 日抵達香港，翌日《星島晚報》的時事「短評」寫道：

> 英國狂人樂隊到處瘋魔了青年男女。
>
> 我們覺得，這個樂隊之引人注意，似乎不完全在於它的音樂和歌唱。因為它在歐美以至英國本土表演，每次登台，鼓一響就為青年觀眾的叫喊和狂呼所掩蓋；繼之就是拋擲東西，有些時候座椅也為狂熱的聽眾打爛，每每在亂糟糟之下散場。
>
> 這樣的情況，怎能說得上是純粹欣賞音樂和歌唱呢？
>
> 然則，狂人樂隊又怎樣能夠在英國和歐美受到這麼大的吸引呢？
>
> 最大的可能，是它捉住了歐美青年的某種心理。許多歐美青年去看狂人樂隊，簡直是去尋找一種刺激，或者找尋一個發洩情感的機會。
>
> 香港的青年絕大多數是中華兒女。他們既熱情，又莊重。我們相信，他們之看待狂人樂隊，必然不至於連自己也「狂」起來。昨日在啟德機場高聲呼喊的，幾乎完全是歐籍青年男女，就大可以證明這一點。

這短評的標題是「香港青年與狂人樂隊」。第二天，《星島晚報》的時事「短評」，仍然是談 Beatles，標題是「『狂人』對香港無影響」，彷彿是為有「新道德恐懼」的人士壓驚：

> 英國狂人樂隊昨夜在九龍表演了兩場，並未引起任何意外事件。這無疑得

力於治安當局的縝密防備和香港青年的自行約束。

我們昨日在這裡指出：香港青年不會缺乏熱情，但他們具有可貴的謹慎和自尊，他們會顧到秩序和安寧，決不至於因偶然的衝動而盡情瘋癲。因此，我們斷定狂人樂隊到此，不會引起騷動。

有教養的中國青年，舉止當然更加持重。數年前在美國引起麻煩的「阿飛舞」，在香港也只能受到極少數人的歡迎，不多時便成為過去，這可以反映出中西文化和民族性的某種距離。

其實，難得一見的是當時的報章聲聲提到「香港的青年絕大多數是中華兒女」以至是「有教養的中國青年」，而一說到身份問題，自然遠不止是音樂與文化那樣簡單，而總有政治成分。這類短評，應是冰山一角，但由此也足見當時香港社會上的成人們對 Beatles 的「戒心」，很恐怕年輕人會「學壞」，聲聲提醒他們是「中華兒女」。可是形勢比人強，青少年紛紛起來，狂熱地組 band 唱英文歌，不管長輩對「夾 band」有成見，甚至會被視為不務正業且愛生事的「阿飛」。

可是誰又會預料得到，這批瘋狂地熱衷於「夾 band」唱英文歌，奉西方流行音樂文化為「主體」的年輕人，後來很多都成了香港粵語流行曲樂壇的幕前幕後的中堅分子，甚至成為達官貴人。舉例來說，許冠傑、泰迪羅賓、林振強、李振輝、羅文、黎小田、陳家蓀、威利、陳任、曹廣榮、鄭東漢、馮添枝、陳欣健、森森、斑斑等，都曾是六十年代時「夾 band」發燒友。

其實，這些年輕人樂隊，有不少更曾把樂隊所唱的歌曲灌成唱片，屬原創的亦頗多，只是音樂風格都是模仿歐美的時尚，歌詞則是以英語寫成的。比如說，在鑽石唱片推出唱片的樂隊就有 The Mystics（其結他手是馮添枝）、Teddy Robin & The Playboys、The Lotus（主音歌手是許冠傑）、D'Topnotes（主音是 Christine Samaon、低音結他兼鍵琴是鍾定一）、Danny Diaz（即羅迪／戴樂民）& The Checkmates、Joe Jr. & The Side-Effects、Roman（即羅文）& The Four Steps 等，百代唱片則有 The Astronotes（主音歌手是陳欣健）、Bar Six（隊員有威利，許冠傑亦曾是隊員）、The Thunderbirds（主音結他是林振強）、The Bumble Bees（主音歌手是森森、風琴手是斑斑）等。

說到鑽石唱片公司，當時一方面是年輕人樂隊錄英文唱片的重鎮，一方面卻又會簽下鄧寄塵、呂紅等粵語流行曲歌手，為他們灌製粵語流行曲唱片，比如為鄧寄塵出版過《鄧寄塵之歌》（1965 年）和《一品窩》（1966 年）兩張唱片，後者全由鄭幗寶與鄧寄塵合唱。該公司又為呂紅出版了《呂紅之歌》（1966 年）、《喜相逢》（1967 年）兩張大碟。這只能說是唱片公司在商言商，感到哪種歌曲能賣錢就會去製作。要是以這種想法推測，大抵鑽石唱片也覺得粵語流行曲也是有一點市場的。黃霑在他的論文《粵語流行曲的發展與興衰：香港流行音樂研究（1949-1997）》之中總是說五、六十年代的粵語流行曲「水準之粗糙低俗，實在已是在社會標準之下」（見第三章 A 節的結尾處），以此語對照鑽石唱片出版的《呂紅之歌》、《喜相逢》唱片，便知黃霑的說法甚粗疏，是以偏概全，為「傳俗不傳雅」的現象所誤導。

　　由鄧寄塵與鑽石唱片公司的關係，筆者在舊報紙上還發現，1963 年鑽石唱片公司請得外國著名女歌星 Patti Page（當時的譯名是「比提・披芝」）於 5 月 30 日晚上於大會堂音樂廳獻唱兩場，一場七時正開始、一場九時正開始。在報上的演唱會廣告上，發現客串演出者之中，有「話劇大王鄧寄塵」！憑這一點可以推測，當時鄧寄塵已跟鑽石唱片公司簽了合約。要真是這樣，鑽石唱片公司想推出粵語流行曲唱片的構思，比 Beatles 樂隊訪港演唱還要早一年以上，而該公司何以有這樣的構思，頗耐人尋味。

4.8 叛逆者人亦叛逆之：上官流雲《一心想玉人》

　　六十年代的時候，年輕人「夾 band」，不無叛逆的意味，誰知叛逆者亦被他人叛逆之。1965 年的時候，新加坡歌手上官流雲，灌製了一張細碟，內裡有三首歌曲，其中兩首是根據 Beatles 的名曲填上「惡搞」式的粵語歌詞來唱，即《行快啲啦》（原曲 *Can't Buy My Love*）和《一心想玉人》（原曲 *I Saw Her Standing There*）。這兩首粵語歌，不但在星馬地區流行，也很快流行到香港來。這是星馬粵語歌自五十年代中期以來的第二次「襲港」！

　　筆者非常記得，《一心想玉人》中的一句歌詞「阿珍已經嫁咗人」成了平民百姓的口頭禪。當年，還有一部粵語片名為《阿珍要嫁人》（1966 年 6 月 9 日首映），電影名字的靈感明顯是來自《一心想玉人》這首粵語歌。

　　在舊報紙上見到電影《阿珍要嫁人》的兩個廣告。一個是公映前刊出的。頭頂的字句是：「行快啲啦！喂！」其下有另一組字句：「阿珍好銷魂，

着條鴛鴦繡花裙。柳眉拋眼角，王老五追到失魂！」這些字句，前者取自《行快啲啦》的歌詞，後者則化用自《一心想玉人》的歌詞：「睇佢咁斯文，真係想到我失魂」、「睇佢咁銷魂，着條鴛鴦繡花裙」。

　　另一個廣告是首天上映時刊出的。廣告右邊的字句是：「行快啲啦，喂，阿珍今日嫁人啦。」廣告中另有一組字句謂：「街知兼巷聞，大家唱生晒，最宜合家睇。」

　　從《阿珍要嫁人》這部電影片名字及其影片廣告上的字句，可知上官流雲的《行快啲啦》及《一心想玉人》是何等的深入民心，縱然在「band迷」眼中，這種歌不但低俗，簡直在侮辱他們心目中的神祇。從廣告上「大家唱生晒」一語便可知其時香港的草根小民都把這兩首歌常掛口頭。他們看來是樂得有人把 Beatles 的名曲「惡搞」，於是到處把這兩首歌「唱生晒」，是有意無意之間在抗議 Beatles 與阿飛文化！今天，我們可以很便利地惡搞這個惡搞那個然後放到網上，自有同好欣賞，再進一步甚至能引起傳統傳媒注意。但當年要惡搞也發表無門，退而求其次，只能借別人的現成「惡搞商品」來「唱生晒」。人們說搖滾音樂的精神是反叛，但草根小民把《行快啲啦》和《一心想玉人》「唱生晒」，不也是一種對 Beatles 文化侵略的反叛及拮抗嗎？又豈能單以「低俗」一詞就概括得了箇中的意義？站在片商的立場，眼見《一心想玉人》歌詞內的一句「阿珍已經嫁咗人」已成為人們的口頭禪，以之變化成電影名字，是認為有助影片票房吧！

上官流雲的《行快啲啦》及《一心想玉人》，唱片推出的時間是 1965 年；而丁瑩、朱江合演的電影《阿珍要嫁人》是 1966 年 6 月，可見這兩首「鄙俗」之歌流行了一年多仍不見衰落。事實上，後來的歷史說明，這兩首粵語歌曲的流行周期極長。

4.9 六十年代的粵語流行金曲及相關現象

仿照第三章，這兒也試列出估計在六十年代曾經非常流行的粵語流行曲，共有十四首：

年份	歌曲名稱	曲	詞	唱
1961 年	《扮靚仔》	原曲 *I Love You Baby*	胡文森	鄭君綿
1962 年	《滿江紅》 電影《蘇小小》插曲	于粦	王季友	靳永棠
1962 年	《勁草嬌花》 同名廣播劇插曲	方植	周聰	莫佩文
1965 年	《情花開》 電影《神探智破艷屍案》插曲	原曲不詳	陳直康	陳齊頌
1965 年	《行快啲啦》	原曲 *Can't Buy My Love*	劉大道	上官流雲
1965 年	《一心想玉人》	原曲 *I Saw Her Standing There*	劉大道	上官流雲
1965 年	《買麵包》	原曲《妝台秋思》，亦即《帝女花・香夭》	不詳	鄭君綿

年份	歌曲名稱	曲	詞	唱
1966 年	《一水隔天涯》 來自同名電影	于粦	左几	韋秀嫻
1966 年	《女殺手》 來自同名電影	龐秋華	龐秋華	陳寶珠
1966 年	《青青河邊草》 來自同名電影	江南	李願聞	吳君麗
1966 年	《莫負青春》 又名《勸君惜光陰》， 電影《彩色青春》插曲	原曲《西班牙進行曲》	羅寶生	陳寶珠
1967 年	《夜總會之歌》 又名《郁親手就聽打》， 電影《玉面女殺星》插曲	原曲 Shakin' All Over	蘇翁	蕭芳芳
1968 年	《明星之歌》 電影《大家歡樂在今宵》 插曲	曲調由廣東音樂《花間蝶》、《錦城春》、《賽龍奪錦》剪拼而成	鄭君綿	鄭君綿
1969 年	《願化惜花蜂》	原曲《岷江夜曲》	鄭錦昌	鄭錦昌

　　這十四首歌曲，《滿江紅》相對來說是不那麼流行的，但八十年代的時候徐小明曾不止一次重新灌唱過，引起較多的注意，故此也列了進去。

　　十四首歌之中，《扮靚仔》、《行快啲啦》、《一心想玉人》、《買麵包》、《夜總會之歌》四首肯定屬於「俗」歌；《明星之歌》是「雅」歌還是「俗」歌呢？相信一般人仍會視為「俗」歌，這兒也且從眾，列為「俗」歌；至於《情花開》、《莫負青春》、《女殺手》，相信仍會有些人視為「俗」歌，

但筆者認為應屬「雅」歌；其餘的《滿江紅》、《勁草嬌花》、《一水隔天涯》、《青青河邊草》、《願化惜花蜂》，肯定是「雅」歌。

若計算原創歌曲，十四首歌有五首：《滿江紅》、《勁草嬌花》、《一水隔天涯》、《女殺手》、《青青河邊草》，幾乎全是「雅」歌。

若計算電影歌曲，有八首，廣播劇歌曲有一首。

從這些簡單的數據，可以看到六十年代的時候，粵語電影歌曲的影響還是很大的。而「雅」歌與原創歌曲也有一定數量，偏偏我們不覺得有「雅」歌與原創歌曲的存在罷了。此外，在五首原創歌曲中，採取先詞後曲方式寫成的有《滿江紅》、《一水隔天涯》、《女殺手》，而採用先曲後詞的則有《勁草嬌花》、《青青河邊草》。似乎亦可從這小小的數據比例，看出當時的粵語歌原創作品，先詞後曲的方法是屬於主流的。不過，值得注意的是，其中「粵曲人」寫的像五十年代的《銀塘吐艷》（又名《荷花香》）、《紅燭淚》那種風格的「粵曲味原創小曲」，在六十年代很少有新作品能流行起來，這大抵說明了聽粵語流行曲的族群，口味也有點轉變，當然也可能是面世於六十年代的「粵曲味原創小曲」，精品也少，這亦影響了它能流行的機會。這兒筆者還想到一個例子，那就是 1962 年在大會堂開幕時首演的粵劇《鳳閣恩仇未了情》，劇中的一首全新撰寫的小曲《胡地蠻歌》非常受歡迎，流傳至今，成為經典。然而，《胡地蠻歌》從未跨界成為流行歌曲，也就是說，沒有哪位流行歌手曾把它當流行曲錄進自己

的流行曲唱片內。

4.10 粵語電影歌曲諸現象

　　對於六十年代的香港粵語電影歌曲，筆者有如下的印象：首先，電影歌曲唱片的出版十分興旺，而且是名副其實的，再不是五十年代那般，所謂電影歌曲唱片，內裡的歌曲可以實際上與電影全無關係；其次，六十年代的粵語電影歌曲唱片，原創的數量相對於五十年代來說，是略低的。至於銷路，則頗倚賴影片以至主演者的名氣。

　　多年前，《新晚報》「樂福版」雁語的《細說淵源》專欄，對此有所憶述：

　　　……在寶珠、芳芳的刺激下，市場再見欣欣向榮，多間唱片製作公司如百代、天星、娛樂等，業務突飛猛進，如筆者沒有記錯，寶珠的《女殺手》、《玉女痴情》、《姑娘十八一朵花》，芳芳的《玉面女殺星》等，曾一度賣至「斷市」。

　　（見 1991 年 12 月 20 日《新晚報》「樂福版」）

　　填詞人蘇翁也有另一番憶述：

　　　寶珠、芳芳的片子不斷上映，唱片不斷推出，打對台一定難免。比較之下，寶珠的唱片銷數一定比芳芳略高（當時寶珠、芳芳所唱的多是我的作品，所以我比較清楚）。但並不意味寶珠比芳芳唱得多。其實兩家的水平只是一般。寶

珠的唱法是大戲唱小曲式，芳芳則比較近乎時代曲的唱法，但無可否認是寶珠的唱法較受歡迎。用唱時代曲的唱法唱時代曲反為落後，這不免令芳芳氣結。唔順還唔順，而事實確是如此，真是奈佢唔何。直至王風拍《千面女煞星》（筆者按：應是《玉面女殺星》，這部影片的首映日期是 1967 年 4 月 19 日，估計蘇翁是記錯了），請我為芳芳寫幾首插曲，我就選用當時流行的歐西歌曲 *Shakin' All Over* 的調子，因為便利配詞，尾句就選用了「郁親手就聽打」。

戲未上映，唱片先上，「郁親手就聽打」唱得街知巷聞，芳芳首次以壓倒性的銷數勝出，而這一首插曲，也成了這一齣電影賣座因素之一⋯⋯

（見《香港商報》副刊專欄「五線譜 ‧ 蘇翁眼底樂壇」，具體見報日期不詳，估計在 1988 年 10 月至 1989 年 8 月期間。）

從這兩段引文，可以想見，六十年代後期，陳寶珠和蕭芳芳的電影歌曲唱片，肯定是很有市場很有銷路的。而其中陳寶珠的唱片長期比蕭芳芳的暢銷，顯示在當時的粵語流行曲市場上，「土」唱法比「洋」唱法受歡迎，而傳統味濃重的歌曲也常常比風格新派的受歡迎。這兩點，不僅六十年代後期的粵語電影歌曲是這樣，即使到了七十年代中期仙杜拉、許冠傑起而振興粵語歌的前夕，這情況依然維持着。這個現象也說明了這段時期，香港粵曲、粵樂在大眾文化中的「主體性」仍強烈地影響着粵語流行曲。

六十年代的粵語電影歌曲，值得注意的並不僅僅是陳寶珠和蕭芳芳的電影歌曲唱片暢銷。比如，本節開始時雖說過六十年代的粵語電影歌曲唱

片，原創的比率是略低，可是六十年代的原創粵語電影歌曲，數量上還是可觀的，亦不乏具較佳質量的作品。事實上，即使仍以陳寶珠和蕭芳芳的電影歌曲唱片來說，她們二人唱的電影歌曲，就頗有一批乃是原創作品。

六十年代在粵語電影歌曲創作方面的重要「粵曲人」，當首推潘焯，不少經典的武俠片如《碧血金釵》（1963 年 8 月 28 日首映）、《六指琴魔》（1965 年 3 月 24 日首映）都是由他創作片中歌曲的，前者的片頭音樂也很可能是他寫的。甚至一些時裝背景的影片，潘焯也有份參與創作，比如《彩色青春》（1966 年 8 月 17 日首映）、《紅衣少女》（1967 年 11 月 15 日首映）便是。

另一產量甚豐的電影音樂人是于粦，他並不屬於「粵曲人」，但他在六十年代寫的一批粵語電影歌曲，格調卻也跟「粵曲人」寫的相近，都是帶有頗濃的粵曲味，而且也往往採取先詞後曲的方式來創作，上文舉示過的《蘇小小》插曲《滿江紅》就正是好例子。而另一首《一水隔天涯》，也是先由左几寫詞，繼而由他譜曲，這首歌可以說是粵語流行曲中重要的經典！

在六十年代後期，有更多的「非粵曲人」參與過粵語電影歌曲的創作，比如陳自更生、黃霑、顧嘉煇等。

查香港電影資料館出版的《香港影片大全》，陳自更生曾替《紫色風

雨夜》（1968 年 4 月 10 日首映）和《飛男飛女》（1969 年 11 月 21 日首映）
兩部影片創作過歌曲，黃霑曾替《青春玫瑰》（1968 年 2 月 3 日首映）和
《歡樂滿人間》（1968 年 2 月 21 日首映）兩部影片創作過歌曲，而顧嘉
煇也曾替《情人的眼淚》（1966 年 3 月 2 日首映）、《多少柔情多少淚》（1967
年 1 月 12 日首映）、《春曉人歸時》（1968 年 9 月 20 日首映）、《紅燈綠燈》
（1969 年 8 月 6 日首映）等四部粵語片創作過歌曲，不過，要注意的是，
顧嘉煇在這幾部粵語片裡創作的歌曲，都是用國語演唱的。

筆者在香港電影資料館所藏的電影《紅燈、綠燈》特刊裡，看到以下
的文字：

> 海萃這次拍《紅燈、綠燈》一片，的確費煞不少苦心，絞盡不少腦汁。
> 別的不說，光是片中幾首主題曲已足使羅馬、高烽大傷腦筋，既要主題曲的旋
> 律動聽，又要歌詞的詞意感人，末了，高烽尹芳玲認為與其另物色詞家撰詞，
> 還不如央羅馬親自撰寫，詞意情感方面當更貼切動人；曲詞解決了，樂曲怎麼
> 辦呢？他們三位股東都要追上時代，不願胡亂譜以舊曲陳腔，終於又決定了邀
> 請青年作曲家顧嘉煇拔刀相助，果然苗嘉麗試唱，詞曲俱佳。主題曲方面，高
> 烽與羅馬又力邀時下新潮歌星羅文和李大緯合唱，要留個十全十美。

這段宣傳文字，至少讓筆者看出兩點：其一，當時粵語片界中也頗有
些人感到要追上時代，不能不找年輕音樂家和新潮歌星來助陣。文中雖沒
有說出為何片中歌曲要用國語演唱，但估計亦是為了「追上時代」或有「高

檔」感覺；其二，原來羅文的歌聲竟曾在六十年代後期的粵語片裡出現，
這一點誰有印象呢？

換句話說，那時的粵語片製作者找來顧嘉煇創作以國語演唱的電影歌
曲，是期望予觀眾有高檔一點的感受。但當時總是「傳俗不傳雅」，這樣
的做法無異於是白忙一場。

4.11 姚蘇蓉 vs. 鄭錦昌

六十年代末的 1969 年，香港的流行音樂有新的變化。其一是來自馬
來西亞的鄭錦昌，所灌唱的粵語流行曲，開始在香港流行起來。對此，筆
者視為星馬粵語歌第三次進襲香港的起點；其二，以姚蘇蓉為首的台灣新
一輪國語時代曲，也於這一年開始在香港大行其道；其三，香港本地有個
別的唱片公司開始陸續地推出歌手的個人粵語流行曲大碟，如風行唱片公
司在是年推出過崔妙芝的個人大碟《彩雲追月》、冼劍麗的個人大碟《郎
是春風吹花開》，可惜全為姚蘇蓉、鄭錦昌等人的聲勢遮蓋。

姚蘇蓉在香港走紅，應該是從台灣電影《今天不回家》在香港上映開
始的。這部由白景瑞執導的喜劇，於 1969 年 9 月 26 日在香港上映。十分
賣座，而且重映了多次。影片的同名主題曲，也因而流行起來，觀眾與樂
迷都注意到姚蘇蓉這個名字了。之後，相類的台灣國語時代曲，陸續在香
港流行起來。事實上，那陣子在香港上映的台灣電影，十有九部會加插曲，
而且電影名字往往也就是歌曲名字，這類例子有《苦酒滿杯》、《水長流》

（其後還有《新水長流》）、《淚的小花》、《恨你入骨》、《不要拋棄我》、《郎變了》等。其中《恨你入骨》的電影廣告強調「名曲十二支」，《郎變了》的電影廣告強調「睇姚蘇蓉呢處最抵」、「唱出名歌共十四闋」。這是香港流行音樂台風熾熱下的一大景觀。

可是，台式國語時代曲颳起的浪潮雖巨大，卻沒法掩蓋從星馬那邊來的鄭錦昌的粵語歌聲。1969 年的時候，鄭錦昌的一首《願化惜花蜂》不時可以在電台聽到，頗屬奇跡。

從新世紀以來的一些鄭錦昌訪問，比如 2001 年 6 月 7 日《明報》「生活副刊」的訪問文章「鄭錦昌再現舞台」，又或是 2008 年 4 月 26 日出版的《明報周刊》內的另一篇訪問文章「鄭錦昌多番起跌歸於平淡」等。其中，他總會提到初到香港的情況。那時應是 1968、1969 年，他在大馬的歌唱事業發展遇困局，於是過埠到香港尋求新發展。他滿懷希望，但未幾便發覺，歌廳、夜總會等娛樂場所，竟然沒有人唱粵語歌，全都是唱英文或國語歌的。他向來自新加坡的藝人野峰請教：「為何香港沒有人唱粵語歌的？」野峰答道：「千萬不要提粵語歌，不登大雅之堂。」後來，在 1969 年 7 月，終於碰到一個機會，可以在無綫的《歡樂今宵》演唱三首歌，他決意在最後一首歌時唱粵語歌，唱了《秋夜》（有些訪問版本說是《海上風光》），翌日報上竟有讚賞的反應。往後，鄭錦昌在香港的粵語歌之路漸走順了，頻頻在歌廳夜總會登台，高唱粵語歌！當時這些娛樂場所，歌手們依然只唱國語歌、英文歌，顯得鄭錦昌是鶴立雞群。

筆者在1969年9月26日（是日乃農曆8月15日中秋節）的《星島晚報》
見到海天中西歌廳（地址是旺角彌敦道655號胡社生行）的廣告，所列的
二十五個「本廳基本歌星」之中，便包括了鄭錦昌。其餘二十四人（按姓
氏筆劃為序）是方漁、方小琴、江鷺、邢詩韻、余子明、林克、洪韻、徐
小鳳、陳均能、陳良忠、陳碧茜、麥愛蓮、梅青麗、馮素波、秦淮、許艷秋、
張圓圓、劉鳳屏、戴倩文、鍾珍妮、鍾亮、樂峯、霜華、藍夢真。而在此
之前，刊在同年的4月25日《星島晚報》的海天中西歌廳廣告，所列的
基本歌星名單則並未見有鄭錦昌的名字。

鄭錦昌初來香港發展的遭遇，筆者總會聯想到1976年台灣校園民歌
運動裡的戲劇性的一頁，通常稱作「李雙澤的可口可樂事件」。簡單地說，
這次事件掀起了一場爭議：剛發展起來的校園民歌應該唱中文還是英文，
結果當然是「唱中文」的一派取勝。

六十年代後期，香港年輕人受披頭四樂隊熱潮影響，紛紛組流行樂隊
唱歌，但他們全部是唱英文歌的，即使自己創作的也是。那時並沒有一個
「香港李雙澤」走出來呼叫大家思考香港年輕人唱樂隊歌曲該唱中文還是
英文。這自然是因為當時粵語歌地位低下，沒有人看得起，也因為其時年
輕人受的是殖民教育，以能說英語為榮，唱英文歌感覺當然就更好，怎會
想及歌詞語言的問題呢？

1968年年中，許冠傑與周華年、李松江、張浚英、蘇雄組成的「蓮花

樂隊」，是剛開台不久的無綫的節目《青年節目》的基本台柱，已頗有名氣。如果當時許冠傑帶領的蓮花樂隊意識到唱歌應該用母語，粵語歌的復興期可能從 1974 年前移六年。當然，這只是假設。事實卻是，1972 年 4 月，許冠傑在無綫電視《雙星報喜》節目中試驗性地發表了《鐵塔凌雲》（節目中歌曲的名字是《就此模樣》），只是有過小小反應。直至 1974 年之前，香港的粵語歌潮流乃是由鄭錦昌、麗莎主宰。

其實，流行樂隊唱粵語歌，那時也不是沒有人想像過的。由蕭芳芳、薛家燕等合演的粵語電影《花樣的年華》（1968 年 8 月 28 日首映），影片中，蕭芳芳與薛家燕、葉青、鍾叮噹、沈殿霞組成了一支女子樂隊，自彈自唱，唱的就是粵語歌。這影片中的曲詞，筆者看過，沒有聽過，卻看得出是先詞後曲的。但想像歸想像，只能在粵語片裡出現，而現實中真正有樂隊唱粵語歌，是在六、七年之後的溫拿樂隊。

鄭錦昌一心一意要來香港唱粵語歌的那種姿態，是有點「香港李雙澤」的意味，可是他畢竟是外來歌手，代表不了香港。無論如何，這顯示了那個時期的可悲，以粵語為母語的香港人，由於粵語歌的地位委實極低，幾乎是沒有人想過要在現實的舞台上唱粵語歌，反而是外來的星馬地區歌手代香港人去這樣想，並且也這樣唱出名堂來，不讓台式國語時代曲在華語流行曲領域上風光佔盡！

第五章

七十年代：粵語歌振興復稱雄

每說到七十年代初期，一般人的印象，是台灣的國語時代曲席捲香港。即使是文化評論人，也常常是這種看法，比如下面的一段文字便很可以作代表：

> 七十年代的頭幾年，在文化生活上可以說仍是六十年代的延續，更可以稱為一個文化生活青黃不接的真空時期，曾經一度是台灣國語時代曲盛極一時的淘金機會，姚蘇蓉、青山、尤雅、楊燕、陳芬蘭，還有鄧麗君，但如果以今天的標準來說，我們對那些如《負心的人》、《今天不回家》、《蘋果花》或《月兒像檸檬》的歌曲，若能成為《歡樂今宵》中的皇牌節目，必定會嘖嘖稱奇。

> （見張月愛《香港文化是否步向「獨立」？——香港歌曲與本地意

識》，載《百姓》雜誌，1982 年 2 月 1 日，頁 15。）

可是，這種印象是絕對有偏差的。比如說，踏進七十年代，雖然本地的 band 潮已經急速消退，許冠傑亦已不再在電視台主持 Star Show，但大部分年輕人仍熱衷英文歌，就在 1970 年，許冠傑灌的唱片仍是英文歌唱片——*Time of The Season*；1971 年，陳美齡的一首 *Circle Game* 更是橫掃香港樂壇。

更重要的是，粵語歌在這個時候並沒有銷聲匿跡！

5.1 到戲院看歌藝團的日子

1970 年夏天，香港開始盛行到戲院看真人歌唱表演。率先成團的是「海角天涯歌舞團」，6 月下旬起在環球戲院演出。這歌舞團的陣容有小白光徐小鳳、星洲慈善歌后方漁、甜姐兒江鷺、文藝歌星余子明、影壇公主馮素波、電視紅星奚秀蘭、劉鳳屏、唱片紅星張慧、天才童星張圓圓（即後來的張德蘭）、東南亞歌后潘秀瓊、粵曲王子鄭錦昌等。

至 8 月中，要分一杯羹的共有三路人馬。計有在龍城戲院演出的「群星歌藝團」，參與歌手有丁倩、洪鐘、凌雲、高小紅、張慧、馮素波、鄭少秋、鄭錦昌、鍾叮噹等。在國泰戲院演出的「香港歌藝團」，參與歌手有崔萍、丁倩、凌雲、陳均能、張寶芝、傅雪梅、盧瑞蓮、唐納等。最後一路人馬是在皇都戲院演出的「凱聲綜合藝術團」，參與歌手有吳靜嫻、

鄧麗君、方晴、林仁田、楊蜜蜜等。

　　這種賞歌方式，在七十年代初的頭幾年一直延續。當然，歌星往往會走位，團是此起彼落，歌者卻常常都是那幾個。比如說，1970 年 11 月「東方歌舞團」在九龍的「香港歌劇院」演出，參與者還是離不開丁倩、徐小鳳、鍾叮噹、張慧等人，較新鮮的參與者是鄧寄塵、華娃。而負責剪綵的有電影紅星薛家燕、凱聲之寶鄧麗君等。

　　1970 年尾，姚蘇蓉、楊燕、青山、張帝攜手組成台星之寶藍星合唱團，聯同六位紅星在皇都戲院演出，1971 年元旦之後移師九龍樂宮戲院繼續公演。也因此，來自大阪的「日本松竹歌舞團」也聞「風」而至，於 1971 年 2 月來港於「香港大舞台」演出。

　　由此可知，鄧麗君很早期就已經來香港登台賺錢。1971 年 3 月，「香港大舞台」另組一檔「港台星影視紅星歌星大會演」，鄧麗君亦榜上有名，而沈殿霞與羅文業已作情侶檔亮相，較詫異的是竟然也有高魯泉的份兒，他的身份是「萬能諧曲泰斗」。鄧麗君在同期（1971 年 3 月 18 日）還有歌唱影片上映，是她和張沖合演的《歌迷小姐》，片中還有不少歌星客串，如森森、趙曉君、青山、楊燕、顧媚、甄秀儀、潘秀瓊、王愛明等。在電影廣告上還可見到「片上插曲廿五支」、「歌廳享受、電影價錢」……可見那時亦有若干電影搞得像看歌舞團表演。然而流風所及，自是難免。

5.2 振興前夜風起雲湧

七十年代初的香港，台灣的國語時代曲無疑仍是非常流行，可是同期間的粵語流行曲並不是「寸草不生」，來自星馬的鄭錦昌、麗莎等粵語歌手的《禪院鐘聲》、《唐山大兄》、《相思淚》，在香港都曾經十分流行，沒有讓國語時代曲在香港的中文歌曲市場中獨大。只是，這種粵語流行曲對於眼中只看得起歐西流行曲或國語時代曲的年輕歌迷而言，是絕對入不了耳的，何況鄭、麗二人還是外來歌手。如果換個說法，就是說，這些年輕歌迷絕不願意跟這類粵語流行曲作身份認同，感到聽這種歌有失身份。

其實，七十年代的最初幾年，粵語流行曲也並不僅只有來自星馬的鄭錦昌、麗莎，其時香港本土有些唱片公司已經在努力嘗試，於種種掣肘之下製作粵語流行曲唱片。比如說，在七十年代後期成為紅歌星的鄭少秋，其實早在 1971 年的時候，便已出版了他的首張粵語流行曲個人大碟《愛人結婚了》，而由蘇翁填詞的標題歌曲《愛人結婚了》，也薄具知名度。唱片中另有一首也是蘇翁填詞的《秋風吹謝了春紅》，一兩年後易名《悲秋風》，也曾經流行一時，而且重唱者眾，只是人們大多不知道原唱者是鄭少秋。《愛人結婚了》推出後的翌年，鄭少秋也曾推出過兩張粵語流行曲個人大碟：《紫色的戀情》、《莫把愛情玩弄》。其中《紫色的戀情》這首標題歌，填詞的蘇翁曾表示他自己是很鍾情的，覺得跟《愛人結婚了》是同類型的「新派」詞作。

1972 年 4 月 14 日，許冠文、許冠傑兄弟合作的無綫綜合節目《雙星

報喜》推出全新的第二輯，許冠傑並在這全新一輯的第一集內，演唱了一首全新創作的粵語歌曲《就此模樣》。這首歌，應曾引起個別歌迷注意，但大部分歌迷卻無大反應。因此，《就此模樣》很快就被遺忘了，直至兩年後許冠傑在電影《鬼馬雙星》的附加短片「阿 Sam 的九分鐘」內再演此曲，並易名《鐵塔凌雲》，人們才重新注意起這首歌曲來。關於《鐵塔凌雲》，現在網上不少說法謂甫在《雙星報喜》唱出即大受歡迎，那絕對是錯的。以當時的習尚，一首粵語歌如果大受歡迎，歌手便會爭相重新灌唱，比如許冠傑的《雙星情歌》，在七十年代的時候便已有徐小鳳、劉鳳屏、張慧、甄秀儀、馮偉棠、梅芬等歌手重新錄唱過，但是《鐵塔凌雲》（或《就此模樣》）卻見不到有哪位歌手曾在七十年代的時候重新灌唱過。

　　1973 年 3 月，無綫改革節目，把晚上七點至七點半時段的「一三五劇場」（即該時段的劇集只在周一、周三、周五播出），改為一周連播五晚的「翡翠劇場」，且是全彩色製作。「翡翠劇場」推出的第一部劇集是鄭少秋主演的《煙雨濛濛》，第一集在 3 月 19 日播映。這部《煙雨濛濛》劇集，還有一個第一，就是無綫第一部劇集採用粵語唱的主題曲，由顧嘉煇作曲、蘇翁填詞、鄭少秋主唱。現在一般認為無綫第一首用粵語唱的劇集主題曲是《啼笑因緣》，乃是一項錯得很的「常識」。據《煙雨濛濛》一劇的編導梁天年前對筆者所說的，這「第一首粵語唱的劇集歌曲」，是他積極向公司爭取回來的，而公司允許的條件是：搞主題曲的費用免問，必須自行解決。

　　重聽《煙雨濛濛》的主題曲，但覺顧嘉煇十分勇敢，曲調寫得很西化，還施以大三度的轉調，比起他一年後寫的《啼笑因緣》前衛得多。但看來卻是走得太前，所以《煙雨濛濛》的主題曲當時並沒有掀起熱潮。再說，錄有《煙雨濛濛》主題曲的唱片，這一年的 7 月才上市，而唱片公司雖把《煙雨濛濛》作為這次鄭少秋大碟的標題，卻沒有說明是電視劇主題曲，頗為莫名其妙。此外，筆者細察過這一年各個電台的節目表（當年是有詳細公佈節目中的播歌名單的），發覺直到是年的 12 月初，才見到香港電台播出過這首《煙雨濛濛》。各方面似乎都欠點配合，成不了熱潮，看來也是很自然的事。

　　在 1973 年的時候，除了《煙雨濛濛》，有一首同是由蘇翁填詞的本地製作的粵語流行曲是不可不提的，那就是《分飛燕》（這並非原名），它比《煙雨濛濛》流行得多了，它的流行程度也絕對不遜於後來的《啼笑因緣》主題曲，只因為它並非原創，曲調又帶濃濃的粵曲韻味，較年輕的歌迷會感到難入耳，甚至影響到後來連「振興粵語歌」的「功勞」都被認為不配享有。

　　《分飛燕》最先灌錄於甄秀儀的個人大碟《一切太美妙》內，當時的歌名是《囑咐話兒莫厭煩》，而這個版本是甄秀儀與陳浩德合唱的。陳浩德當時剛出道，僅二十歲左右，除了跟前輩甄秀儀合唱了這一曲，也另外灌唱了一張個人唱片《百花亭》（1973 年出版），碟中還重唱了鄭少秋的《秋風吹謝了春紅》，使這首歌曲開始受到更多的注意。據陳浩德的憶

述，是製作人黃啟光鼓勵他灌唱粵語流行曲唱片的。黃啟光那時已很希望能夠將粵語歌普及，因為眼見香港絕大部分人是廣東人，而推動音樂的原動力，基本上便是年輕人，他見到陳浩德等一群年輕人對音樂興趣濃厚，常常一起練歌及研究音樂，鬥志不錯，便把他們組合起來，嘗試製作粵語流行曲唱片。

由於《分飛燕》及《秋風吹謝了春紅》的帶動，1973 年的香港流行樂壇已開始關注起粵語流行曲來。比如筆者發覺，在這一年的年中，徐小鳳便曾在唱片中灌唱過若干粵語流行曲如《勁草嬌花》、《痴情淚》（都是六十年代商台的廣播劇歌曲）等。其後，不少歌手都爭相重新灌唱《分飛燕》和《秋風吹謝了春紅》，並把後者的名字改為《悲秋風》。

1974 年 3 月 1 日，報上的消息指出，台灣歌手陳和美，跟本港的文志（天民）唱片公司簽約，還自願灌製粵語時代曲唱片。這日子，距無綫《啼笑因緣》劇集啟播還要早十天。相信是陳和美感到粵語流行曲的熱潮將會大盛，想乘坐「頭班車」或「早班車」。

至於《啼笑因緣》劇集啟播及其後它的主題曲掀起巨潮，將會在 5.3 中詳說。不過，還可以先說說的是，許冠傑的《鬼馬雙星》卻是六、七個月之後才面世，讓仙杜拉的《啼笑因緣》在這段日子盡佔風光。事實上，就在《鬼馬雙星》面世前的這幾個月，粵語流行曲已經風起雲湧、炙手可熱。比如擅唱國語歌的奚秀蘭，也不得不在她的麗的電視節目《秀蘭歌聲

處處聞》內獻唱粵語歌如《銀塘吐艷》（即《荷花香》）和《帝女花》。
無綫也不曾落後，暑期中的一個音樂節目《載歌載舞》之「羊城晚唱」，
全是唱粵語流行曲，計有《恨悠悠》、《荷花香》、《郎是春風吹花開》、《秋
聲惹恨》等，歌者有馮素波、鄭少秋、冼劍麗、梁天。此外，原本以唱國
語時代曲為主的劉鳳屏，則在 1974 年年中一口氣灌錄了兩張粵語流行曲
大碟，標題為《怎了相思帳／明月訴情》、《我對他真心／分飛燕》。

電影《鬼馬雙星》是在 1974 年 7 月 8 日開鏡的，而同一個月的月中，
許冠傑主演的《綽頭狀元》公映。這是國語片，但一心想捧一下許冠傑的
羅維導演，卻肯讓他在片中大展歌喉，近十分鐘的時間中，許冠傑唱了四
首歌，包括粵語歌《一水隔天涯》與國語時代曲《愛你三百六十年》的
惡搞版（黃霑改詞），以及湯鍾士、貓王皮禮士利的英文歌。許冠傑曾對
記者說，《綽頭狀元》之中，最滿意而惹笑效果最好的，就是這場唱歌戲。
也許，正是這場唱歌戲的啟發，加上眼見粵語流行曲已風起雲湧，許氏兄
弟拍製《鬼馬雙星》，便決定也加入唱歌的元素，而且超乎意料地成功！

5.3 《七十二家房客》與粵語歌發展

在七十年代初期，香港曾出現一段無新粵語片上映的日子，而且長達
兩年零七個月！具體說來，是打從 1971 年 2 月 4 日上映了粵語片《獅王
之王》之後，要到 1973 年 9 月 22 日，才再見到有另一部全新攝製的粵語
片上映。這彷彿是出現了「禁制粵語片」的禁令似的，但實際上卻是市場
現實所自然形成的怪異景象。

在 1973 年 9 月 22 日推出的那部粵語片，就是著名的《七十二家房客》。當時，人們視之為香港本土粵語文化走向熾熱興盛的轉捩點。

《七十二家房客》之在 1973 年受歡迎，首先是從話劇開始的。1973 年初，華星娛樂有限公司轄下的香港影視話劇團公演話劇《七十二家房客》，很受歡迎，半年內三度公演，仍然場場爆滿。於是片商立刻動它的主意，而話劇也不斷重演，8 月間四度公演，10 月初五度公演，氣勢一時無兩。

由於粵語電影《七十二家房客》大受歡迎，圈中人都感到粵語片是復甦的時候。1973 年 10 月，有片商重新推出任劍輝主演的《琴挑誤》測試市場。到 10 月尾，新聯也重新推出曾經非常受歡迎的古裝文藝片《蘇小小》（白茵、周驄主演），竟然可以映了四星期才落畫。對此，有人推測，「負有復甦粵語片責任的粵語片，必將是大製作、大堆頭的」。但無論如何，片商開始恢復製作粵語片的信心。

至 1974 年 2 月底為止，繼《七十二家房客》之後推出的全新粵語片僅有三部，即伊雷主演的《阿福正傳》（1974 年 1 月 19 日首映）、關德興與黃家達合演的《黃飛鴻少林拳》（1974 年 1 月 22 日首映）和譚炳文與李香琴合演的《大鄉里》（1974 年 2 月 21 日首映），這三部片最賣座的是《大鄉里》。為此，人們又思索「收得的地方在哪？是否因為粵語對白，抑或這部片有不少大明星客串，本來這片名又是在電視台宣傳已久，而使

觀眾有了極深印象？」其時，已傳說「有人準備拍攝《香港多咀街》一片，《多咀街》是電視台的一個節目，與《大鄉里》一片，同樣有宣傳價值，可見製片們的頭腦何等敏感！」（引號內的文字，參見 1974 年 2 月 25 日《華僑日報》娛樂版。）

事實是，七十年代的這個時期，香港的不少電影都是從電視節目那邊「借勢」，除了《多咀街》，其他如《香港 73》、《朱門怨》以至許氏兄弟的《鬼馬雙星》都是好例子。再說，《七十二家房客》亦跟電視台有很大的關係，因為片中很多演員都已是當時的著名電視藝員。

話說回來，縱然人們視《七十二家房客》為香港本土粵語文化走向熾熱興盛的轉捩點，但從粵語流行曲發展的角度來看，受它的直接影響相信並不大，因為從 5.2 中，可知粵語流行曲一直在緩慢地發展，有其自身的軌跡，《七十二家房客》大受歡迎，頂多是增加了一些唱片商搞粵語歌的信心，但要改變人們看不起粵語歌的心理，卻還需要別的有力因素：西化加「去粵曲化」。

筆者倒是發現，七十年代初期出現的一段長達兩年零七個月的無新粵語片上映的日子，卻是中斷了粵語電影的音樂歌曲由「粵曲人」主導的傳統，後來，個別的「粵曲人」反而去了寫電視歌曲，寫電影歌或搞電影配樂的機會變得極少。

5.4 歌曲版本眾多現象的背後

七十年代前半葉，粵語流行曲唱片的一大現象是很多歌曲都有很多不同的版本。比如在第二章的 2.2 中談及的《胡不歸》，就分別有甄秀儀、徐小鳳、張慧等三位歌手重新灌唱的版本。又比如廣東小曲《夜思郎》（原名《蝴蝶之歌》，專為粵劇《蝴蝶夫人》撰寫的小曲），在七十年代初亦至少有四個版本，分別是《斷腸人》（李寶瑩唱）、《別離愁》（郭炳堅詞、唱）及《恨悠悠》（有兩個版本，一是麗莎唱，一是鄭少秋唱）。

很多五十及六十年代的經典粵語歌，自然也不例外，像商台的一批廣播劇歌曲《勁草嬌花》、《痴情淚》等，重唱版本俱不少。而七十年代新鮮出爐的原創粵語流行曲，像《啼笑因緣》、《鬼馬雙星》、《雙星情歌》等，亦是歌手爭相重新錄唱的目標。

這種現象，一大好處是可以視為歌曲受歡迎程度的溫度計。比如說現在網上常常有些說法人云亦云，不斷轉貼，結果大家都信以為真，其實只要用這「溫度計」量一量，便知真偽。以許冠傑的《鐵塔凌雲》為例，網上便傳說它「甫面世即大受歡迎」，可是這首《鐵塔凌雲》除了許冠傑的原唱版本，七十年代的時候再沒有哪位歌手曾經重新灌錄過，於此即可推知它的受歡迎程度非常有限。

至於當時為何歌手這樣熱衷重錄經典粵語歌，原因大抵是：歌曲需求甚殷，但粵語歌地位依然低，重唱經典歌曲或是當前非常流行的新歌，對

製作人而言是既方便又有一定市場保證的做法。假設那個時候製作人要找人創作一首全新的粵語流行曲，也許是不可能想到去找顧嘉煇、黎小田或黃霑的，而找傳統的「粵曲人」如王粵生、李願聞等應該是比較有可能的，但我們並沒有發現那個時期這些「粵曲人」曾專為某唱片寫全新的粵語歌曲。估計那個時候，全新的原創粵語歌並不曾為唱片製作人所考慮採用的。

反而，電視劇集倒是讓個別的「粵曲人」仍有創作新曲的機會！

5.5 振興的里程碑：《啼笑因緣》與《鬼馬雙星》

倪秉郎在《金曲十年》（美景出版社，1988 年版）特刊所寫的顧嘉煇、許冠傑訪問的前言中，曾這樣寫道：

> 1974 年的《啼笑因緣》大碟。
> 1974 年的《鬼馬雙星》大碟。
> 這居然就是兩張劃時代的巨獻，衝鋒陷陣似的在國語時代曲中穩佔一席位。當年的這兩張唱片在樂壇上叱吒風雲，成為樂壇中流砥柱，亦成為樂壇歷史上的分水嶺。

然而，《啼笑因緣》和《鬼馬雙星》這兩張唱片內的歌曲，真是全部都足以擔當「巨獻」這個詞語所應其的分量嗎？《啼笑因緣》唱片內，半邊是電視劇的主題曲插曲，半邊是跟鄭錦昌、麗莎所唱的歌無大分別的作品；《鬼馬雙星》大碟中的歌曲，其內容跟自五十年代以來的花前月下和

詼諧鬼馬兩路粵語流行曲亦屬一脈相承，最大不同是多了些搖滾音樂元素。這兩張大碟反應之所以空前，是因為歌者，然後才是其音樂製作。可以說，兩張唱片的缺點得以給論者隱藏，乃是「見其所見，不見其所不見」的心理所造成的。

現在我們可以很平心靜氣地去察看，電視劇主題曲《啼笑因緣》的歌詞之老套，跟那些五、六十年代的粵語流行曲並無分別，但它天天在大眾的娛樂新寵兒——電視上播出，影響力是非常大的。更何況「歷史」選擇了一位「鬼妹」來唱這首主題曲，亦讓人覺得跟鄭錦昌、麗莎的歌有很大區別。然後大家也發覺到，顧嘉煇的編曲也頗有點兒新意。其實，有圈內的前輩曾告訴筆者，當時顧嘉煇手頭也沒有甚麼歌手可以選用，在經常與顧氏合作廣告歌曲的歌手中，張德蘭的年紀太小了，而仙杜拉幾乎是唯一讓顧嘉煇「調動」得來的人選哩！

重看歷史，現在還有一個難以解開之謎。

《啼笑因緣》一劇是1974年3月11日推出的，而無綫在3月16日晚上推出綜合節目《仙杜拉之歌》，每周一集，只播了三次，便停了下來。此舉是無綫為了使《啼笑因緣》主題曲的主唱者有更高的曝光率？預知主題曲及主唱者都會紅起來，故此打鐵趁熱地配合？

同樣地，看看《鬼馬雙星》和《雙星情歌》的歌詞，比起五、六十

年代的粵語流行曲以至鄭錦昌、麗莎的歌曲，並不見得進步到哪裡去！而《鬼馬雙星》在當時曾被指鼓吹賭博教人「搵丁」，然而唱歌的是許冠傑，一個大學畢業的年輕人，一個曾經是蓮花樂隊的主音歌手，予人的感覺便份外不同。隨着年月的過去，人們甚至願意把那些指責鼓吹賭博教人「搵丁」的聲音消弭。

在《金曲十年》特刊中，倪秉郎問許冠傑：不擔心這些粵語歌曲不獲接受嗎？當時許冠傑回答道：

> 當然擔心。那時候一想起粵語歌曲就會想到大學生會喜歡嗎？唸英文課本長大的學生會喜歡嗎？當時的信心的確不大。但我在某次政府大球場的演唱中明白了，他們喜歡的是搖滾音樂，粵語的搖滾音樂他們同樣可以接受，當我宣佈唱《鬼馬雙星》的時候還不能肯定他們的反應，後來得到證實，給了我不少信心。

可以說，許冠傑的成功，是完全切合天時地利人和！而他之前的擔心也是人之常情。

5.6 顧嘉煇稱雄之路

今天提起顧嘉煇，我們只記得他那些成功的作品。但當年他也寫過很多不受注意的作品。就說六十年代後期，他曾應邀為若干粵語片寫歌，如《多少柔情多少淚》、《紅燈綠燈》等片的主題曲和插曲，後者的主唱者更有羅文。1970年，粵語片《嫁衣》的主題曲，同樣由顧嘉煇作曲，還

請得著名國語時代曲詞人陳蝶衣寫國語詞，調子是很不錯的，節拍摩登而旋律也易上口。可惜，這些要想予人高檔感覺的粵語片裡的國語歌，全不為人留意。顧嘉煇為無綫寫的第一首電視歌《星河》（1972 年），也是國語的，由詹小屏主唱，並不大流行。如 5.2 中所述，1973 年 3 月，顧嘉煇為無綫寫了第一首用粵語唱的電視劇主題曲《煙雨濛濛》，蘇翁填詞、鄭少秋主唱，依然不大流行。要到翌年，顧嘉煇寫到第三首電視歌《啼笑因緣》，才終於矚目起來。

《星河》、《煙雨濛濛》、《啼笑因緣》都是顧嘉煇寫的曲，為何只有《啼笑因緣》大受歡迎？其實那段日子，土味的歌曲往往更受歡迎，君不見 1973 年的《分飛燕》（原名《囑咐話兒莫厭煩》）是如何的大熱，當時要是有所謂全年最受歡迎歌曲獎，得獎的必是此曲無疑。《煙雨濛濛》旋律洋化，還要轉調，不受注意是正常得很的。《星河》以國語唱出，更見外了。

也正像 5.2 中所說，據《煙雨濛濛》的編導梁天憶述，當他要求加插主題曲，上司卻說加可以加，但「筆值」（budget）自理。也許這樣，唱片公司推出這歌的唱片時，竟不交代是電視劇歌曲。筆者相信，粵語電視歌發展的最初幾年，「『筆值』自理」的情況應不鮮見，因而找誰作曲有不少時候是唱片公司「話事」的。

職是之故，當年顧嘉煇亦有不由自主的時候，像《楊乃武與小白菜》

（1974 年）、《巫山盟》（1975 年）兩劇的主題曲，現在聽來，如聽粵曲，據知是娛樂唱片公司老闆劉東的強烈建議：必須先寫詞，顧嘉煇就只好據詞譜寫出這種調調兒來。現在我們愛稱讚顧嘉煇創造出香港粵語流行曲的獨有風格，但大抵不會是指像《楊乃武與小白菜》或《巫山盟》的這類作品，可是認真想想，這兩首主題曲的本土特色是很強的呀！只是不會為自認為是城市人、現代人、時尚青年的一群認同罷了，這些共同體裡哪容得下有粵曲味的流行曲呢！

從 1974 年 3 月《啼笑因緣》到佳視於 1978 年 8 月倒閉，這四年間的電視歌旋律創作乃是群雄並起的時期。值得我們仔細回憶與回味。

別台的暫且按下不表，單說無綫，這個時期便有頗多的電視劇歌曲並非顧嘉煇寫的。比如這一批：《梁天來》（江南曲）、《紫釵恨》（文采曲）、《逼上梁山》（于粦曲）、《楊貴妃》（王粵生曲）、《江山美人》（關聖佑曲）、《神鳳》（黃權曲），可以代表一時的電視歌風尚。尤應注意的是這六首歌曲，前四首都有先詞後曲成分，說明粵語歌先詞後曲這種創作模式在七十年代尚未完全被埋沒，慣於此道的「粵曲人」仍有機會發揮。再說，上列六位作曲人，除了黃權，其他幾位當時替無綫寫的電視歌都頗有一些。

細細留意一下像《紫釵恨》、《逼上梁山》、《江山美人》這些電視歌，與之相關的劇集都是古裝劇集，也並非長劇，此所以像江南、文采、王粵生等有深厚粵曲背景的音樂人竟能跟顧嘉煇分一杯羹，其中也可能是唱片

公司覺得由他們去寫會勝於顧嘉煇。但 1977 年開始，粵語歌從 1973 年的《分飛燕》及其後的《鬼馬雙星》等經過幾年的演變，主流口味大大傾向洋化（既西洋又東洋），像大 AL 那些粵曲小調風味的《新區自嘆》、《鐵馬縱橫》，已屬強弩之末。另一方面，無綫興起時裝特長劇集，從《家變》（1977 年 8 月 1 日首播）、《大亨》（1978 年 1 月 2 日首播）、《強人》（1978 年 5 月 1 日首播）、《奮鬥》（1978 年 10 月 2 日首播）到《天虹》（1979 年 1 月 29 日首播），顧嘉煇的洋化音樂素養如魚得水，而且每一部劇都播足兩、三個月，觀眾也剛養成追劇的習慣，形成了逢此類劇集的主題曲必紅的勢頭，大大有利犖固顧氏在無綫的作曲「霸主」地位。這個時候，無綫相信亦不容許「『筆值』自理」了。

從 1973 年《煙雨濛濛》的不紅到 1977 及 1978 年的《家變》、《大亨》、《強人》、《奮鬥》等的逢主題曲必紅，顧嘉煇是碰碰撞撞地闖蕩了近四年，他的洋化一面的創作才因躬逢其盛而得成正果。以至此後無綫的古裝劇集的歌曲，亦不須多想，一一交由顧氏來寫。然而回顧起來，這一段電視歌創作群雄並起的時期所產生的作品如《逼上梁山》、《江山美人》或《神鳳》等土味特色濃烈的非顧氏歌曲，也應該得到肯定與讚賞。

5.7 粵語歌振興第三波：溫拿《大家樂》

1975 年聖誕節推出的，由溫拿樂隊成員主演的電影《大家樂》及其同名電影原聲唱片，颳起了粵語歌振興的第三波。這是把《分飛燕》、《啼笑因緣》視為第一波，許冠傑《鬼馬雙星》、《天才與白痴》視為第二波

而推論出來的。

溫拿樂隊由 Loosers 樂隊改組而成，時間在七十年代初。他們延續了六十年代 band 潮的風尚，唱英文歌，模仿歐美樂隊的歌風，迎合了其時唱英文歌屬最高檔的心態。他們推出的首張大碟 *Listen to the Wynners* 已頗受歌迷注意，其後的一首 *Sha-la-la*，更受歡迎，長時期在電台熱播。其後電影界向他們招手，比如邵氏電影公司，開出了優厚的條件。最後，他們為黃霑所說服，籌拍歌唱電影《大家樂》，在片中大唱原創粵語歌。

可以想像，向來覺得唱英文歌會感到高高在上的溫拿成員，要轉唱在當時被認為毫無地位的粵語歌，內心是很難接受的。黃霑肯定費了不少唇舌，才說服他們及其經理人接受，同意拍這部《大家樂》及灌唱片中的粵語歌曲。

後來的歷史說明，他們這次轉向的決定是很英明的，不但電影《大家樂》有很好的票房，《大家樂》的原聲唱片也非常受歡迎。其中多首插曲《只有知心一個》、《今天我非常寂寞》、《點解手牽手》、《玩吓啦》在1976 年的上半年都在電台熱播，連其中一首沒有甚麼流行元素的《好學為福》，都偶爾能在電台聽到。

《大家樂》原聲唱片中的一首由華娃主唱的《地球圓又圓》，亦可說是開粵語哲理歌的先河，它也偶爾能在電台聽到。

以比較搖滾、「現代」的風格唱粵語歌，先有許冠傑，繼而有溫拿樂隊，這在在告訴年輕人，這種粵語歌，大不同於以前陳寶珠、蕭芳芳又或鄭錦昌、麗莎那些粵語歌，是「高級」得多了！

5.8 七十年代中期英語勢力仍強大

七十年代中期，香港的粵語流行曲是聲勢日盛，可是，從整個社會的氛圍來說，英語以及英文歌仍是高級的，看不起粵語歌的大有人在。

這兒試舉五個例子。

第一個例子是刊於 1975 年 8 月 10 日《明報》的「一九七五年夏夜『眾星齊齊唱』演奏會」廣告。這個「演奏會」舉行日期是 1975 年 8 月 23 日下午六時半至十時半，地點是跑馬地香港會球場（按：早已拆卸）。

按廣告上的排序，參與的歌手的名單如下：Sandra Lang、Doris Lang、Teresa & Charing Carpio、Ming、Jade、Manila Express、Paper Chase、Louis Castro、May Cheng & Rita Kwong、徐小鳳、奚秀蘭、甄秀儀、陳浩德、廖小璇、洪鐘、張慧、陳和美、舒雅頌、狄波拉、夏春秋。

這裡，使用英文名字的歌手獲優先排序，予人的感覺就是英語及英文歌高級一點的。細察這些英文名字，其實都不乏在香港流行音樂歷史上有名氣的人，例如，Sandra Lang 就是仙杜拉，她姓梁，原名梁玉姬，Doris

Lang 是仙杜拉的姐姐，Teresa & Charing Carpio 就是杜麗莎及其妹妹，Ming 就是 Anders Nelsson（聶安達）領導的樂隊，中文名字是「盟」，Jade 就是玉石樂隊，Manila Express 和 Paper Chase 是兩隊菲籍人樂隊，Louis Castro 就是賈思樂，May Cheng & Rita Kwong 就是鄭寶雯和鄺麗虹。說起來，這次群星「演奏會」，是好事多磨，比如無綫方面並不肯讓仙杜拉出場，加上舉行的那天遇上颱風，惟有改期。

第二個例子，是無綫在七十年代中期所舉辦的幾屆「流行歌曲創作邀請賽」。當中，參賽的作品絕大部分都是英文歌曲。優勝作品自然也不例外。比如 1974 年的一屆（舉行日期 9 月 21 日），冠軍是顧嘉煇作曲的《笑哈哈》（演繹者是仙杜拉），歌詞是國語加英語，亞軍是黃霑作曲的 *L-O-V-E Love*（演繹者是溫拿樂隊）。1975 年的一屆（舉行日期 9 月 28 日），冠軍是陳秋霞作曲兼主唱的英文歌 *Dark Side of Your Mind*，亞軍是 Ming 樂隊的 *UNI*，而季軍是包迪查（譯名）作曲的 *Let's Sing Forever*，演繹者是露雲娜。陳秋霞正是參加了這次比賽而掄元後，開始她的歌手生涯。又如 1976 年的一屆（舉行日期 9 月 19 日），冠軍是安迪巴提斯達創作的英文歌 *There's Got to be a Way*，演繹者仍是露雲娜，亞軍是陳迪匡創作並演唱的「詩的潮流」，估計也是英文歌。

第三個例子，1976 至 1977 年度的第一屆金唱片頒獎禮，所頒發的十六張金唱片，佔了十張屬本地唱片公司推出的英文歌唱片（只有一、兩張集錦碟中有一、兩首中文歌），其中杜麗莎佔三張，溫拿樂隊及露雲娜

各佔兩張，陳秋霞佔一張，其餘兩張是集錦唱片。

第四個例子，是 1977 年 11 月 28 日在香港大會堂一晚兩場的許冠傑演唱會（其實七十年代及以前的「演唱會」，常會是一晚演兩場，外國來港演出的歌星也會是這樣的）。由於一晚兩場，每場的演出時間實際只有個多小時。而許冠傑在這個多小時之中，英文歌唱得可不少，作為振興粵語歌的先鋒人物，已推出了三張哄動一時的粵語歌唱片，在 1977 年尾開演唱會卻仍要演唱這麼多英文歌，大抵在許冠傑及他的歌迷心中，英文歌才可以是主軸！

據《年青人周報》的報道，許冠傑在該次演唱會所唱的歌曲的紀錄：先由區瑞強和陳健義上場為觀眾熱身，區瑞強唱的歌並沒有記載，而陳健義唱了《思念》、*Windmills of Your Mind* 及「安歌」《百厭仔唔肯哋飯》。許冠傑上場，先是一串「雞尾歌」：《鐵塔凌雲》、《雙星情歌》、*Interlude*、《往日情》、*Blue Balloon*、《知音夢裡尋》……接下來唱的歌曲有 *Don't Get Hooked On Me*、*Just A Song Before I Go*、《夜半輕私語》、*It's Sad to Belong*、*Me & the Elephant*、*Don't You Care*、*Every Face Tells A Story*、*She's Not There*、《蝦妹共你》、*Rivers Are For Boats*、*Time of the Season*、*Hotel California*。

最後一個例子，1978 年 3 月 25 日的《明報》娛樂版頭條標題是：「泰國聽眾不喜歡聽日英流行曲，羅文登台被喝倒彩，飛電催寄國粵歌譜，圖

以得獎之《小李飛刀》挽回觀眾。」這報道的內文還說：「羅文向來在日本發展，不但唱英文歌，也唱日文歌，卻不知近月所唱的《家變》、《小李飛刀》廣受歡迎，赴泰演唱，竟棄成名的粵語歌而只帶英、日文歌譜走埠……」從這段娛樂消息可以見到，羅文竟不知自己灌唱的粵語歌已經非常流行，仍以為走埠只能唱英文歌和日文歌這些向來視為較高級的歌曲，卻不知世界已變了，人們居然主動要求聽粵語歌。

從這五個例子，約略可感到七十年代中期，英文和英文流行曲在香港仍是勢力強大的。

5.9 麗的與佳視的電視劇歌曲

七十年代粵語流行曲振興，電視歌曲是佔很大的功勞的。現在，人們提起那段歷史，大抵只記得起無綫的顧嘉煇和麗的電視的黎小田。在5.5中已頗詳盡地介紹了無綫的劇集歌曲，作曲者絕不僅只有一個顧嘉煇；事實上，麗的電視的劇集歌曲，作曲者也絕不僅只有一個黎小田。何況，七十年代中後期的香港曾經有三家電視台，即除了無綫、麗的，尚有佳視，而佳視的劇集歌曲，作曲人也跟無綫、麗的略有不同。

以下先列出兩個簡表，展示麗的和佳視一批劇集的歌曲資料，其中包括劇集的首播日期。

麗的電視：

首播日期	歌曲名稱	曲	詞	唱
1975 年 2 月 3 日	《聊齋誌異之翩翩》主題曲	冼華	唐煌	劉鳳屏
1975 年 12 月 15 日	《子夜》主題曲	冼華、黎小田	田龍	黎小田
1976 年 4 月 5 日	《大家姐》主題曲	于粦（按：此曲于粦以「歐金波」的筆名發表）	簫笙	薛家燕
1976 年 5 月 5 日	《三國春秋》主題曲	黎小田	葉紹德	文千歲
1976 年 5 月 7 日	《七世姻緣》	黃權 (歌曲選編)	葉紹德	文千歲、歐陽佩珊
1976 年 8 月 30 日	《七俠五義》主題曲	黃權	葉紹德	文千歲
1976 年 8 月 30 日	《十大刺客》主題曲	黎小田	葉紹德	文千歲
1977 年 4 月 25 日	《浪淘沙》主題曲	黎小田	黃霑	華娃
1978 年 1 月 1 日	《追族》主題曲	黎小田	詹惠風	張國榮
1978 年 3 月 26 日	《李後主》主題曲	黎小田（按：多首插曲以李後主詞譜曲，譜曲者有王厚生）	葉紹德	文千歲
1978 年 4 月 23 日	《鱷魚淚》主題曲	黃霑	黃霑	袁麗嫦

首播日期	歌曲名稱	曲	詞	唱
1978 年 11 月 27 日	《變色龍》 主題曲	黎小田	盧國沾	關正傑
1978 年 12 月 13 日	《浣花洗劍錄》 主題曲	于粦	盧國沾	李龍基
1979 年 1 月 1 日	《奇兵三十六》 主題曲	黎小田	羅琪	陳迪文
1979 年 3 月 19 日	《奇女子》 主題曲	黎小田	盧國沾	鄭寶雯
1979 年 3 月 23 日	《沈勝衣》 插曲《相思夫人》	黎小田	詹惠風	柳影紅（按：這首插曲在劇中應由陳維英演唱）
1979 年 7 月 9 日	《天蠶變》 主題曲	黎小田	盧國沾	關正傑

佳視（1975 年 9 月 7 日啟播，1978 年 8 月 22 日結束）：

首播日期	歌曲名稱	曲	詞	唱
1976 年 1 月 1 日	《隋唐風雲》 主題曲	黃霑	黃霑	張武孝
1976 年 4 月 12 日	《射鵰英雄傳》 主題曲	黃霑	黃霑	林穆
1976 年 7 月 5 日	《神鵰俠侶》 主題曲	黃霑	黃霑	關正傑、韋秀嫻、麥韻

首播日期	歌曲名稱	曲	詞	唱
1976 年 9 月 27 日	《廣東好漢》 主題曲	于粦	簫笙	關正傑
1976 年 12 月 27 日	《碧血劍》 主題曲	吳大江、黃霑	黃霑	關正傑
1977 年 4 月 25 日	《白髮魔女傳》 主題曲	吳大江	黃霑	關正傑、華娃
1977 年 6 月 20 日	《小吃大》 《細魚食大魚》 主題曲	吳大江	李超源	馮偉棠
1977 年 10 月 31 日	《紅樓夢中我和 你》《紅樓夢》 主題曲	黃霑	黃霑	伍衛國
1978 年 3 月 19 日	《雪山飛狐》 主題曲	于粦	簫笙	關正傑
1978 年 7 月 2 日	《金刀情俠》 主題曲	顧嘉煇	盧國沾	黃韻詩

（按：礙於電視台之間的競爭，當時幾位作曲人為佳視寫歌，是用筆名的。如黃霑筆名劉杰、于粦筆名黃國樑、顧嘉煇筆名張志雲。）

　　從這兩個列表，可以看到麗的早年的劇集歌曲，國語流行曲作曲家冼華也有份參與創作，其他曾參與的作曲人有黃權、于粦、黃霑，以至王厚生等。至於佳視方面的劇集歌曲，黃霑和于粦固然寫得不少，來自中樂界的吳大江，貢獻的力量也甚多。

值得注意的是，這兩個電視台的劇集歌曲，有不少是先詞後曲的，像麗的的《聊齋誌異之翩翩》、《大家姐》、《七俠五義》等三部劇集的主題曲，或像佳視的《廣東好漢》、《細魚食大魚》、《雪山飛狐》等三部劇集的主題曲，俱屬先詞後曲的作品。此外，麗的《沈勝衣》劇集的插曲《相思夫人》亦有先詞後曲的成分。於此可見粵語歌曲傳統上的先詞後曲寫法，在七十年代中後期的電視歌曲創作中仍有小小的影響力。

5.10 林子祥的「屈就」事件

七十年代後期，粵語流行曲的聲勢日益壯大，很多鍾情唱英文歌，甚至曾以為一生一世只唱英文歌的本地歌手亦面臨抉擇：唱不唱以前地位甚低的粵語歌呢？

林夕在《號外》雜誌 1986 年 12 月號發表過一篇《中文歌十年》，當中亦提到：

> 早期其實有一個 archetype，便是堅持→放棄→紅。許冠傑、鄭少秋慣唱中文歌不計，羅文、甄妮都是轉唱粵語而在香港建基，林子祥、葉振棠、譚詠麟、阿 B（按：即鍾鎮濤）、陳潔靈、關正傑都是搞 band 出身，其中林子祥更強調對英文歌的堅持，後來不得不屈就了，這樣，便紅了。由於屈就，自顯得感人。到今天，這「堅持 vs. 放棄」的張力，仍有蘇芮和夏韶聲。

是的，林子祥正是在那個時期轉唱粵語歌，並且曾遭指為「投降」、

「向現實妥協」。黃霑還曾為此在《明報》的專欄上寫文章，要為林子祥鳴鑼開道，文中謂：

> 我認為林子祥唱廣東歌，是理所當然的事，不像某些「樂評家」說是甚麼投降。中國人唱中國方言歌，竟然會給人評為「投降」，太匪夷所思了。林子祥即使幼年便赴美，而也一向是在唱洋歌，但並不等於他這便變了洋人。所以他唱中國方言流行曲，絕對說不上是「妥協」。
>
> 從前，我們中國人不爭氣，廣東作曲作詞人，更不爭氣，中國時代曲、粵語流行曲的水準，樣樣及不上人。所以有水準的歌手，都讓洋歌吸引去了。現在，時代曲和粵語流行歌的水準進步了些，又把好歌手爭回來，所以林子祥，開始唱粵語歌。這是必然，也是很應該的，沒有任何不妥。
>
> 鼓勵林子祥唱粵語歌的人不少，我是其中之一。我認為以他的天賦和歌唱技巧，可以把廣東歌的歌唱領域擴闊，創一條新路出來，不必再用粵劇的「歌劇」方式唱法來融入去唱粵語流行曲，也不必移用唱時代曲的方法，而是用演繹歐西流行曲的更佳歌唱方法來表達。令咬字、運腔和感情流露，都更趨自然。而在用得着的時候，不妨多用假音，將自然聲迫高一個八度，為粵語歌加進一種從未有過的韻味，一方面是更自然，一方面也更多藝術加工。這樣會另闢蹊徑、別創一格，更創新腔，成為獨一無二的「林子祥風格」。

（見 1979 年 7 月 29 日《明報》副刊「黃霑隨筆」）

黃霑文中說「從前，我們中國人不爭氣」，這有點誤導讀者！那根本

不是爭不爭氣的問題，而是肇始於因看不起而產生的怪圈：被看不起→沒支持力量也沒條件提高水準→難有具吸引力的歌曲製作→繼續被看不起。

說來，縱是有黃霑這樣的名人為林子祥鳴鑼開道，但在人們心中，林子祥這樣地轉向去唱曾被人看不起的粵語歌，始終是屬於「屈就」，所以林夕後來仍然指稱林子祥是「屈就」。

現在，看在筆者眼裡，當年這些唱英文歌的本地歌手一個一個地「屈就」，其實也寓示着七十年代後期的粵語流行曲，是更進一步地「西化」、「現代化」以及「去粵曲化」，其「社會地位」才得以自然地逐步提升。所以，愈到後來，感到「屈就」的歌手愈少，以至發展到本地歌手唱粵語流行曲就是天公地道的心態，而這時候，粵語流行曲也完成了「去粵曲化」的大業。

值得一提的是，「社會地位」有時可以改變人們對某首歌的感受。比如 1980 年鄧麗君重唱《檳城艷》，新的編曲加上新的演繹，彷彿比五十年代芳艷芬的原來版本高檔了很多。然而，旋律還是王粵生寫的那一個，功勞應該屬於王氏。又如張偉文在 1979 年灌唱的《離別的叮嚀》，讓不少歌迷感動，然而這首粵語歌曲早在 1973 年的時候已面世，由譚炳文和鳴茜合唱，收錄於譚炳文、李香琴和鳴茜合錄的唱碟內，其唱片標題為《喃嘸阿彌陀佛》。無疑，張偉文那個版本，歌詞略修改過，編曲也美麗得多，相比起來會比譚炳文和鳴茜合唱的版本高檔些，但反過來說，譚炳文和鳴

茜合唱的版本受制於條件，仍有一定的吸引力，委實難得，只是再限於當年粵語流行曲的「社會地位」，以至很少人知道《離別的叮嚀》原版的出處！如果以黃霑的說法，那是1973年的《離別的叮嚀》版本「不爭氣」嗎？話說回來，張偉文是在1978年無綫主辦的業餘歌唱大賽中選唱這首《離別的叮嚀》，並得到冠軍。當時，雖已容許選粵語歌參賽，但張偉文選的卻是「社會地位」低落時期所生產的粵語歌，真的需要勇氣，而這比起英文歌手的「屈就」，更應獲鼓勵甚至稱頌，因為那是在為地位曾經很低的歌曲重新「發聲」，弄不好先輸掉自己。

5.11 七十年代後期的粵語電影歌曲

自七十年代中期粵語流行曲振興以來，許氏兄弟的電影及其電影歌曲的影響力是冠絕一時。1974年的《鬼馬雙星》、1975年的《天才與白痴》、1976年的《半斤八兩》、1977年的《發錢寒》（這一部不算是許氏兄弟的電影，片中的歌曲卻是）、1978年的《賣身契》，電影總是該年的賣座冠軍，而其電影歌曲也大多是極暢銷的。可以說，這時期的粵語電影歌曲發展的走向，完全能從許氏電影歌曲作品中看到。

但是，七十年代後期，開始有不少非許氏電影歌曲冒出來，下述的一批都是值得一記的：

電影	首播日期	歌曲名稱	曲	詞	唱
《跳灰》	1976 年 8 月 26 日	《大丈夫》	劉家昌	黃霑	關正傑
		《問我》	黎小田	黃霑	陳麗斯
《唐人街功夫小子》	1977 年 12 月 6 日	《鬼叫你窮》	黃霑	黃霑	張武孝
《狐蝠》	1977 年 12 月 15 日	《狐蝠》	Rey Budd	盧國沾	鄭少秋
《林亞珍》	1978 年 6 月 29 日	《林亞珍》	黃霑	黃霑	蕭芳芳
		《亞珍嘅錯》	陳健義	黃天佑、韋秦	蕭芳芳
《茄喱啡》	1978 年 12 月 14 日	《茄喱啡》	顧嘉煇	黃霑	陳欣健
		《人生小配角》	顧嘉煇	黃霑	關正傑
《神偷妙探手多多》	1979 年 1 月 26 日	《神偷妙探手多多》	馮添枝	鄭國江	關菊英
		《知己同心》	馮添枝	鄭國江	關菊英
《點指兵兵》	1979 年 11 月 6 日	《點指兵兵》	泰迪羅賓	鄭國江	泰迪羅賓
		《力震四方》	泰迪羅賓	鄭國江	泰迪羅賓

　　這批粵語電影歌曲，不少都開創出粵語流行曲的新面貌，比如勵志而豪邁的《大丈夫》、清新的哲理小品《問我》與《知己同心》，寫實與哲理再結合搖滾的《點指兵兵》等，大大刷新人們聆賞粵語流行曲的經驗。我們還應注意到，這些粵語電影歌曲，使用粵語口頭語仍不少，而到八十年代，即使是粵語電影的歌曲，歌詞基本上只使用國語書面語，絕少見到使用粵語口頭語了。此外，在歌曲創作方法上，雖主要採用先曲後詞的方式來寫，卻不時會為一、兩句關鍵語句預留位置，比如《鬼叫你窮》和《點指兵兵》都是好例子。至於陳健義的創作，留待在 5.12 討論。

5.12 東洋風、民謠風與台灣校園民歌風

　　香港幾十年來一直受日本流行文化影響，以程度來說則應以七、八十年代最熾烈。比如說在七十年代初，香港人剛習慣了看電視，而電視台卻不斷外購日本的電視片集來填滿播放時段，於是便有《超人》、《幪面超人》、《青春火花》、《紅粉健兒》、《柔道小金剛》、《佳偶天成》、《二人世界》、《柔道龍虎榜》、《青年幹探》、《斬虎屠龍劍》、《錦繡前程》、《猛龍特警隊》、《小露寶》等日本電視片集登堂入室，而這些片集中的歌曲也往往填了粵語詞，成為香港的粵語流行曲，像《願你》、《天涯孤客》、《錦繡前程》等幾首乃是這種日本風的標誌。

　　事實上七十年代的東洋風遠不止此。那時每到新年前後，無綫還常常播日本的紅白大賽及唱片大賞，而很多年輕人對日本流行樂壇也是十分注意的。至於唱片商，把較流行的日本歌曲改造成本地流行曲，也是一直在

進行的事情。比如說，山口百惠當年的一首《山鳩》，就曾給改成幾個粵語版本，較為人知的是《歡笑在心中》和《山鳩之歌》。再說，有些聽來很中國而且用純五聲音階創作的旋律，原來也是日本的流行歌曲來的，比如七十年代後期徐小鳳的名曲《風雨同路》，原曲乃是淺田美代子主唱的《しあわせの一番星》。由此可以約略體會到七十年代香港樂壇的東洋風之強盛。

除了東洋風，香港也有好些年輕人深受歐西流行曲中的民謠歌曲影響，喜歡抱木結他唱 folk song，這方面不得不提區瑞強和陳健義。

然而區瑞強一開始的時候倒是以演唱日本的民謠風歌曲來展開他的民謠之路的。據筆者查悉，《星島日報》及《星島晚報》合辦的第十二屆全港公開業餘歌唱比賽，在 1971 年 8 月 27 日晚於香港大會堂音樂廳舉行決賽。區瑞強以一首日本民謠風歌曲 Kaze 得到「民歌合奏組」的季軍。該組亞軍是 Sestetto，參賽歌曲 Emerald City，冠軍是 Dick and David，參賽歌曲 Don't Think Twice, It's all Right。不足一個月後，在 9 月 22 日的《聲寶之夜》電視節目中，區瑞強是第二位參加者，演唱民歌。這次區瑞強應該是得了「四個燈」，所以於同年的 10 月 20 日，他得以參加《聲寶之夜》的一次準決賽。這次準決賽共有七個項目：一、劉蜜玉演唱《沒良心的人》；二、黃斐烈演唱《我的方法》；三、區英志口技表演；四、宋元麟演唱《往事只能回味》；五、區瑞強及其樂隊合唱 Kaze；六、賴紹恆笛子演奏；七、黃志明演唱《阿蘭娜》。從這兒可見到日本民謠風歌曲 Kaze 與區瑞強的淵源。

在七十年代中期，區瑞強曾為寶麗金唱片公司灌錄過兩張以英文民謠歌曲為主的大碟，一張標題是 *This is Albert Au*，一張為 *Albert Au... Homecoming*；隨着粵語流行曲聲勢愈來愈浩大，到 1979 年，區瑞強開始灌錄粵語唱片，但堅持走民謠路線，第一張粵語大碟是《陌上歸人》。然而區瑞強雖然一直走民謠之路，他自己創作的「民謠」歌曲數量不能算多。

另一位民謠歌手陳健義，筆者對他早年的經歷知之甚少，但七十年代後期，他創作了不少民謠風的粵語歌曲，其中最大特色是把歐西民謠音樂跟傳統廣東歌謠風味有機地結合起來，饒有趣味，代表作有《亞珍嘅錯》、《打政府嘅工》、《百厭仔唔肯吔飯》等，聽陳健義這些作品，會產生像聽廣東童謠時所特有的那種親切，卻又感到當中融合了西方民謠的韻致。然而隨着粵語流行曲市場的「現代化」與「優雅化」，陳健義這種風格的嘗試很快便失去再發展及探索的機會。

在同一時期，台灣的校園民歌形成一股盛大的浪潮，不僅席捲台灣本土，也侵襲到香港的流行樂壇來。著名的《橄欖樹》、《蘭花草》、《踏浪》、《忘了我是誰》、《龍的傳人》、《如果》、《歸人沙城》等，在香港都很流行，於是，一方面有人拿這些歌曲去炮製粵語版，一方面仿傚台灣學生唱校園民歌的年輕人也多起來。

5.13「粵曲人」的殘餘影響

本章說的雖是七十年代的粵語流行曲發展脈絡，但來到本節，也想略

述一下在八十年代的香港流行樂壇，「粵曲人」又或是他們那套先詞後曲的作法，尚有一點殘餘的影響。

比如說，麗的電視的《大地恩情》劇集，其主題曲的後半部分是有明顯的先詞後曲痕跡。1983 年，鄭少秋灌錄的大碟《夾心人》內，有一首《唐明皇》，雖然說是顧嘉煇作曲、盧國沾作詞，但歌詞中句子不少是從白居易的《長恨歌》詩句搬過來的，因而也只能是先詞後曲。1986 年，亞太流行曲創作比賽香港區決賽的冠軍作品是潘光沛詞曲的《歌詞》，其創作方式很大可能是詞先曲後，而其後潘光沛寫的音樂劇《黃金屋》與《風中細路》，其中的歌曲也往往是以詞先曲後的方式寫出來的。暫時沒法求證的是，潘光沛與古腔粵曲唱家潘賢達應有血緣關係，要是這一點是確實的話，則潘光沛深受粵曲文化影響而不自覺地採取問字取腔的方法來寫他的歌曲，便是很自然的事。

此外，在七十年代一直唱了很多帶傳統粵曲味的粵語流行曲的大 AL 張武孝，他在 1984 年在百代唱片公司灌錄的一張大碟內，還特地找來「粵曲人」王粵生為他寫了一個曲調，交由鄭國江填詞，這首歌名為《狂歌》。

當然，也只能有這零星的影響痕跡，事實上，七十年代後期，粵語流行曲的發展過程之中，是悄悄地進行着「去粵曲化」的「運動」，轉入八十年代，這個「去粵曲化運動」已基本上成功了。

下篇

～ 作品研究 ～

第六章

符合 AABA 曲式的
五、六十年代原創粵語歌

從上篇五章中有關粵語歌歷史脈絡的敘述，筆者認為，涉及五十至七十年代的粵語流行曲曲調創作的「粵曲人」，至少有以下一批：冼幹持、呂文成、陳文達、何大傻、梁以忠、邵鐵鴻、梁漁舫、陳卓瑩、麥少峰、易劍泉、王粵生、馮華、林兆鎏、盧家熾、朱頂鶴、潘焯、朱毅剛、羅寶生、龐秋華、禺山、黃權（應是簫笛名家，但對粵樂也甚熟悉，故歸入「粵曲人類別」）、李願聞（「文采」、「公羾」估計是他的筆名）、周渠、柳生、江南等，共二十五人。同期間因為也有創作粵語流行曲曲調而需多留意的「非粵曲人」，則有周聰、韓棟、梁日昭、馬國源、池慶明、鄧亨、李厚襄、梁樂音、綦湘棠、新丁、劉宏遠、于粦、陳自更生、方植、謝君儀、冼華、黎小田、黃霑、許冠傑、陳健義、顧嘉輝、關聖佑等，共二十二人。不過，其中的「韓棟」、「新丁」、「池慶明」筆者並不大清楚其來歷和背景，

只好暫時把這幾位列入「非粵曲人」的類別。

　　以下筆者整理出一份歌曲名單，詳細列出 1970 年以前的原創粵語流行曲的資料。但這份名單是比較嚴格的，只列出採用了 AABA 這種標準流行曲曲式的作品：

編號	歌曲名稱	曲	唱	面世日期
一	《銷魂曲》	馬國源	白英	1952 年 8 月 26 日
二	《高朋滿座》 電影《戲迷情人》插曲	胡文森	白雪仙	1952 年 9 月 25 日
三	《載歌載舞》 電影《佳人有約》插曲	王粵生	白雪仙	1953 年 2 月 22 日
四	《快樂伴侶》	呂文成	周聰、 呂紅	1953 年 8 月 5 日
五	《郎是春風》	馬國源	呂紅	1953 年 8 月 5 日
六	《雄壯歌聲》	馬國源	呂紅、周 聰、陸雲	1953 年 8 月 5 日
七	《夜夜春宵》 電影《日出》插曲	周聰	梅綺	1953 年 9 月 20 日
八	《故鄉何處》	呂文成	呂紅	1954 年 2 月 9 日
九	《無價春宵》	呂文成	白英	1954 年 2 月 9 日

編號	歌曲名稱	曲	唱	面世日期
十	《萬花禧春》	呂文成	呂紅	1954 年 2 月 9 日
十一	《與君別後》	馬國源	白英	1954 年 2 月 9 日
十二	《檳城艷》 同名電影主題曲	王粵生	芳艷芬	1954 年 3 月 11 日
十三	《懷舊》 電影《檳城艷》插曲	王粵生	芳艷芬	1954 年 3 月 11 日
十四	《舊燕重臨》	梁漁舫	薇音	1954 年 6 月 23 日
十五	《長亭小別》	馬國源	白英	1954 年 7 月 7 日
十六	《秋月》	胡文森	芳艷芬	1954 年 12 月 4 日
十七	《進酒杯莫停》 電影《川島芳子》插曲	梁樂音	白明	1955 年 3 月 25 日
十八	《富貴似浮雲》 又名《青春快樂》，電影《富貴似浮雲》插曲	胡文森	鄭幗寶	1955 年 5 月 19 日
十九	《一往情深》	林兆鎏	呂紅	1955 年 6 月 14 日
二十	《永遠的愛》	林兆鎏	林靜	1955 年 6 月 14 日
二十一	《金枝玉葉》	呂文成	周聰、呂紅	1955 年 8 月 18 日
二十二	《人生曲》	呂文成	周聰、呂紅	1955 年 8 月 18 日

編號	歌曲名稱	曲	唱	面世日期
二十三	《天作之合》	林兆鎏	鄧慧珍	1955 年 8 月 18 日
二十四	《似水年華》	林兆鎏	呂紅	1955 年 8 月 18 日
二十五	《相逢恨晚》	馬國源	呂紅	1955 年 8 月 18 日
二十六	《戀愛的藝術》	梁日昭	呂紅	1955 年 8 月 18 日
二十七	《櫻花處處開》	胡文森	鄭幗寶	1955 年 12 月 14 日
二十八	《心上愛》	林兆鎏	林靜	1956 年 2 月 21 日
二十九	《家和萬事興》 同名電影主題曲， 唱片版才是 AABA， 周聰、梁靜合唱	周聰	合唱	1956 年 5 月 4 日
三十	《青山綠水好春暉》 電影《魂歸離恨天》插曲	盧家熾	不詳	1957 年 5 月 2 日
三十一	《甜歌熱舞》	呂文成	呂紅	約 1959 年
三十二	《初戀》	周聰	周聰、 呂紅	1959 年
三十三	《榴槤香了郎未歸》 電影《榴槤飄香》插曲	李厚襄	林鳳	1959 年 12 月 22 日
三十四	《瘋狂的時代》 電影《戀愛與貞操》插曲	梁樂音	林鳳	1960 年 9 月 9 日
三十五	《愛在春天裡》 電影《初戀》插曲	梁樂音	林鳳及 男聲	1960 年 10 月 12 日

編號	歌曲名稱	曲	唱	面世日期
三十六	《郎在心中裡》	新丁	呂紅	1960 年尾、 1961 年初
三十七	《青青河邊草》	新丁	梅芬	1961 年
三十八	《郊遊樂》 電影《女大不中留》插曲	梁樂音	唐丹	1961 年 2 月 9 日
三十九	《歸來吧》	梁日昭	呂紅	1962 年
四十	《雞唱夢難成》	鄧亨	許艷秋	1962 年
四十一	《勁草嬌花》 商台同名廣播劇插曲	方植	莫佩文	1962 年 6 月
四十二	《莫負少年頭》	羅寶生	鄧碧雲、 胡楓	1962 年 12 月 13 日
四十三	《相親相愛》	鄧亨	鄭君綿、 許艷秋	1962 或 1963 年
四十四	《甜蜜愛情》	鄧亨	呂紅	1962 或 1963 年
四十五	《痴情淚》 六十年代商台廣播劇歌曲	謝君儀	翠碧	1962 年後、 1969 年前
四十六	《曲終殘夜》 六十年代商台廣播劇歌曲	謝君儀	尹芳玲	1962 年後、 1969 年前
四十七	《情如夢》 六十年代商台廣播劇歌曲	謝君儀	尹芳玲	1962 年後、 1969 年前
四十八	《芳草天涯》 電影《香港屋簷下》插曲	于粦	苗金鳳	1964 年 8 月 19 日
四十九	《一水隔天涯》 同名電影主題曲	于粦	苗金鳳	1966 年 1 月 1 日

編號	歌曲名稱	曲	唱	面世日期
五十	《青青河邊草》同名電影主題曲	江南	吳君麗	1966 年 8 月 4 日
五十一	《鳥兒兩樣情》	呂文成	呂紅	1967 年
五十二	《媽媽催我嫁》	呂文成	呂紅	1967 年
五十三	《不褪色的玫瑰》電影《青春玫瑰》主題曲	黃霑	陳寶珠	1968 年 2 月 3 日
五十四	《好嬌妻》電影《青春玫瑰》插曲	黃霑	陳寶珠	1968 年 2 月 3 日
五十五	《野餐歌》電影《青春玫瑰》插曲	黃霑	陳寶珠	1968 年 2 月 3 日
五十六	《海之戀》電影《紫色風雨夜》插曲，片中「四季戀歌」之夏之戀歌	陳自更生	蕭芳芳	1968 年 4 月 10 日
五十七	《初戀》電影《紫色風雨夜》插曲，片中「四季戀歌」之秋之戀歌	陳自更生	蕭芳芳	1968 年 4 月 10 日
五十八	《玉女心》電影《窗外情》插曲	劉宏遠	蕭芳芳	1968 年 7 月 24 日
五十九	《相見難》電影《窗外情》插曲	劉宏遠	蕭芳芳	1968 年 7 月 24 日

這五十九首作品，其曲譜詳見「附錄 2：採用 AABA 曲式創作的五、六十年代原創粵語歌曲調集」，其中第六首《雄壯歌聲》、第三十首《青山綠水好春暉》及第五十五首《好嬌妻》的曲式結構都像是一段過的，但

157

各個長樂句的組織看來有點似 AABA 曲式。再者，附錄 2 中必須是能查得曲調作者名字的，所以有若干首屬 AABA 曲式的五、六十年代原創粵語歌曲，並沒有收進去。附錄 2 最後還有兩首備考作品，都是梅翁（姚敏慣用的筆名之一）作曲的，這是因為筆者沒能夠百分之一百肯定是梅翁專為白英出版粵語歌唱片而撰寫的，是以列為備考。

從這份名單，我們固然可以見到，五、六十年代原創粵語歌，絕非一般人印象之中的「原創全無」，而是頗有一定數量。其中像梁日昭、李厚襄、梁樂音、劉宏遠，甚至姚敏等印象中只「服務」國語時代曲界的音樂家、作曲家，都有參與粵語時代曲的曲調創作，不管這些歌曲有沒有流行過，至少也說明，當年的粵語歌也有水平很好的原創作品，只因「地位低微，傳俗不傳雅」，大多被忽視了。事實上，也不是很多人知道，黃霑早在六十年代後期便開始創作粵語歌，只是同樣也因為「地位低微，傳俗不傳雅」，沒有得到較大的注意。當中尤其值得我們注意的是，名單中前二十六首作品，面世日期集中在 1952 年 8 月至 1955 年 8 月這三年之間，換句話說，「粵語時代曲」剛發展的十多年間，頭三年內採用 AABA 曲式來寫的粵語歌竟是甚多的，佔十八年間五十九首的 44.07%，這景象耐人尋味。

6.1 八位「粵曲人」曾用 AABA，但一般仍偏愛通體曲式

以「粵曲人」的角度來看，這五十九首採用 AABA 曲式寫成的歌曲，有不少都出自他們之手。這些「粵曲人」包括胡文森、王粵生、呂文成、林兆鎏、梁漁舫、盧家熾、羅寶生和江南（這個「江南」估計是李願聞的

化名，到了七十年代，關聖佑也曾使用「江南」這個筆名，共同點是都屬
風行唱片公司的音樂人），共八位。人數也頗可觀。

　　這兒首先想談談作品的面世時間問題。名單中最先面世的是馬國源作
曲、白英主唱的《銷魂曲》，面世於 1952 年 8 月 26 日。這自然不表示在
這個日期之前，一定沒有採用 AABA 曲式寫成的粵語歌曲，只是筆者在
考查中因局限而暫時所得的最佳結果，暫時認定《銷魂曲》是最早的一首。
1952 年 8 月 26 日，也是和聲唱片公司推出香港有史以來首批標榜粵語時
代曲唱片的上市日子，而《銷魂曲》正是這批唱片內的歌曲之一。這顯示，
在 1952 年 8 月 26 日之前，香港的粵語歌曲，創作起來仍會採用較傳統的
方式，曲詞先行，然後譜成長長的一段體（亦名「通體」）。所以，當時好
些電影歌曲，雖然要求上須較富時代感，卻依然寫成粵曲味較濃的曲調，
其曲式則屬通體。這裡可舉電影《血淚洗殘脂》為例，這部影片由羅品超、
小燕飛主演，於 1950 年 6 月 15 日公映，現今尚可在坊間找到 VCD。影
片描述小燕飛原為大學生，因環境所逼在夜總會賣唱。電影開始不久，即
可見到小燕飛在夜總會唱歌的情節，所唱的乃是由「粵曲人」胡文森包辦
詞曲的《燈紅酒綠》，這首歌曲看得出是先詞後曲的，曲式上屬通體，音
調上具粵曲味。這就是「粵曲人」想像出來的夜總會之歌。我們還可以比
較一下三、四年後周聰為電影《日出》寫的插曲《夜夜春宵》（名單中的
第七首），它也是安排在影片中的夜總會內唱出的，但這一次作曲人是採
用 AABA 標準流行曲式來寫的，旋律也是標準的流行曲風味，這後一首
《夜夜春宵》，才更吻合夜總會場景的氛圍。

同是在夜總會中唱歌的場景，我們還可以比較由張瑛、梅綺主演的《蝴蝶夫人》（1948 年）中的插曲《載歌載舞》（吳一嘯詞、胡文森曲，其曲調後來填上《賭仔自嘆》的歌詞，成為鄭君綿的名曲）以及《一水隔天涯》（1966 年）的同名主題曲和《青春玫瑰》（1968 年）的主題曲《不褪色的玫瑰》。雖然現在沒法看得到 1948 年的那部《蝴蝶夫人》電影，但看《載歌載舞》的歌詞：「春酒綠，夜燈紅，笙歌起自玉樓中……」可以估計是在夜總會的場合唱出的，而它看得出是先詞後曲的，曲式上亦屬通體。《一水隔天涯》（第四十九首）和《不褪色的玫瑰》（第五十三首）在影片中也是在夜總會的場合中唱出的，而這兩首歌曲，曲式上卻是採用 AABA 標準流行曲式。

其實，即使是在 1952 年有「粵語時代曲」面世了，往後的十多年間，也就是直到六十年代後期，「粵曲人」為電影創作歌曲的時候，還常常傾向傳統的寫法，即先詞後曲，曲式多用通體。

回看附錄 2 那五十九首採用 AABA 曲式寫成的歌曲，部分是頗具特色的。像第一首《銷魂曲》，是森巴舞節拍的，其實歌詞也是說跳森巴舞的，旋律中有升 2 和升 4 音，頗為西化與新潮。第三首《載歌載舞》是王粵生創作的，採用舶來的六拍子的節拍，在這些歌曲中變成獨一無二。再如第三十五首《愛在春天裡》（林鳳主演的電影《初戀》的插曲），作曲的梁樂音是採用多聲部伴唱寫成的，也可以說是五十九首歌曲中另一種獨一無二。相對而言，較常見的三拍子節拍，採用的則有呂文成作曲的《郎是春

風》（第五首）、周聰作曲的《夜夜春宵》（第七首）、林兆鎏作曲的《天作之合》（第二十三首）、鄧亨作曲的《甜蜜愛情》（第四十四首）、黃霑作曲的《好嬌妻》（第五十四首），五首之中有兩首是「粵曲人」寫的。此外，梁日昭作曲的《戀愛的藝術》（第二十六首）、新丁作曲的《郎在心中裡》（第三十六首）、鄧亨作曲的《難唱夢難成》（第四十首），以及江南作曲的《青青河邊草》（第五十首）等，則以純五聲音階來構成旋律，「中國風」自是較強。

6.2 「粵曲人」的實驗與西化嘗試

　　據 6.1 的名單所做的統計，那五十九首 AABA 曲式原創曲調，相關作曲人總人數是二十一位，以下列出其中十位及其作品數量：呂文成十首、林兆鎏五首、胡文森四首、王粵生三首、梁漁舫一首、盧家熾一首、羅寶生一首、江南（李願聞）一首、馬國源五首、梁樂音四首。前八位是「粵曲人」，後兩位則是作品數量較多的「非粵曲人」。其他十一位作曲人的作品數量，俱在三首或以下。

　　從這個小統計可知，即使從全部二十一位作曲人來看，呂文成的作品仍是眾人之冠，多達十首。而單從「粵曲人」的類別看，則以呂文成、林兆鎏、胡文森和王粵生四人的作品最多。故此我們至少可以說，五、六十年代的粵語流行曲原創創作，呂文成無疑是出力最多、寫得最勤的一位。

　　「粵曲人」以 AABA 曲式寫成的流行曲調，相信有不少屬於他們的

「實驗」，就以名單中第十二首《檳城艷》和第十三首《懷舊》來說，兩首都是王粵生的作品，也是同為電影《檳城艷》而寫的。與電影同名的主題曲《檳城艷》嘗試採用西方音樂流行的同名大小調轉調手法，這不但對王氏來說是非常新鮮的實驗，而環顧名單中五十九首 AABA 歌曲，也是只此一首！而旋律中還使用了一些 #4 音，如：

$$\underline{1\,5}\ \ 1\,3\ |\ 5\ \ {}^{\#}\underline{4\,5}\ \ 6\ \ 5\ \ \underline{3}\ |\ 5\cdots$$

$$\underline{5}\ \ {}^{\#}\underline{4\,5}\ \underline{7\,6}\ \underline{5\,4}\ |\ 3\ \text{---}\ \cdots$$

$$\underline{6}\ \ {}^{\#}\underline{4\,5}\ \ 6\ \ 5\ \ \underline{\overset{.}{2}}\ |\ 1\ \text{---}\ \cdots$$

《懷舊》也採用了轉調，以西洋樂理來看那是大二度的遠關係轉調，但筆者覺得王氏這兒做的是「一曲兩制」的實驗，所謂「一曲兩制」，一制是西洋小調，另一制是傳統粵曲粵樂的乙反調正線的互轉，王氏應是有意讓這兩「制」同存於一首曲調之中，甚是巧妙。

具體而言，這《懷舊》的 A 段，還可以採用以下的方式記譜：

$$5\ \ \underline{4\,2}\ \ 5\ \ 6\ |\ 5\ \text{---}\ |\ \underline{2\cdot\underline{5}}\ \underline{4\,2}\ |\ 1\ \text{---}\ |$$

$$5\cdot\underline{5}\ \ 6\ \ 5\ |\ 4\ \underline{2\,4}\ \ 5\ \text{---}\ |\ \underline{2\,4}\ \underline{2\,1}\ \underline{7\,6}\ |\ 5\ \text{---}\ \|$$

並用傳統的廣東音律奏唱，於是這一段便變成標準的乙反調（按：乙反調中 7、4 兩個音的音準，是有別於通行的十二平均律的）。而這樣記譜，接 B 段時卻不必再轉調了（實際上，乙反調與正線是同一「空弦」，所以好像不用轉調）。

林兆鎏的《永遠的愛》（第二十首）與《天作之合》（第二十三首），旋律中也見採用了 #4 音以至 #5 音，例如：

這肯定是跳出了粵樂粵曲的傳統。林兆鎏最擅長的樂器是色士風，他也是把色士風用於粵曲拍和的第一人。故此，對於他在粵語流行曲曲調創作中用上 #4、#5 這類變化半音，應該不用太奇怪。

由胡文森創作的《櫻花處處開》（第二十七首），在主歌部分頻繁地使用三連音，如：

八小節之中用了六組三連音，不可謂不頻密！這個曲例，在當時甚至整個五十年代而言，都是很「前衛」的。說起這首《櫻花處處開》，歌曲開始的引子，唱的是：

估計這兩句引子的音調乃是以「問字取腔」的粵曲唱（作）法生成的。換句話說，這兩句是先有詞句後有音調的。這樣的創作方法，其實在七十年代以至之後的日子裡，仍不時有採用，像許冠傑的《財神到》、《錫晒你》、《跟佢做個 friend》等都有用到這種方法。

此外，呂文成的《快樂伴侶》（第四首）、王粵生的《檳城艷》（第十二首）、胡文森的《青春快樂》（第十八首），其歌曲的起句，都採用了西洋大調主和弦的分解和弦：

顯示這幾位「粵曲人」對西洋樂理有不錯的掌握，並能用於實際的創作中，使曲調具「現代感」──其實也就是西化的感覺。

　　關於呂文成和胡文森，值得說的還有不少，但由於拙著《曲詞雙絕──胡文森作品研究》和《呂文成與粵曲、粵語流行曲》早有豐富的論述，不擬在這兒重贅，可是仍想一提，胡文森作曲的那首《秋月》（第十六首）是很精緻的小品，其音域只有八度，旋律有點洋化，而結構則甚精巧。七十年代的時候，鄭錦昌和鄭少秋都曾經重新灌唱過。

　　說到西化感覺，使用三拍子寫歌，亦是一種容易帶出的途徑。這方面，名單中提及的多名「粵曲人」，即呂文成、林兆鎏、胡文森、王粵生、梁漁舫、盧家熾等都曾在其作品中使用三拍子，只是那未必是 AABA 曲式的流行曲調。而單以 AABA 曲式來看，呂文成的《郎是春風》（第五首）、林兆鎏的《天作之合》（第二十三首），俱屬三拍子歌曲，而王粵生的《載歌載舞》（第三首），更是六拍八的。這在五、六十年代的原創粵語流行曲之中，當是獨一無二的！

第七章

曾轉化成粵語流行曲的
一批原創小曲

本章要探視和討論的原創小曲，目標是那些曾轉化成粵語流行曲的曲子，而且歸類較嚴苛，只限那些原是因詞而生的小曲，它們可能是為某粵曲、粵劇又或是某部粵語片而創作的。換句話說，如果像是根據純粵樂作品填詞而變成流行曲的，則不屬本章的討論範圍。比方說純粵樂旋律《流水行雲》，曾填上不少流行歌詞來唱，但這首《流水行雲》因為是純音樂創作，並非因詞而生的，故不在此討論。

7.1 十一首據詞譜曲精品，首首曾成流行曲

其實，符合本章要求的原創小曲，例子不是很多，但也正因這樣，不妨力求詳盡地一一列出。結果僅有十一首：

歌曲名稱	首播日期	曲	詞	轉化成粵語流行曲例子	
				歌曲名稱	唱
《凱旋歌》即粵樂《春風得意》，電影《廣州三日屠城記》插曲	1937年3月31日	梁以忠	胡麗天	《熱帶情歌》	鄭君綿、李焯鳳
《胡不歸》電影《胡不歸》插曲	1940年12月6日	梁漁舫	馮志剛	《胡不歸》	徐小鳳
《紅豆曲》電影《紅豆曲》插曲	1941年12月3日	邵鐵鴻	王維、邵鐵鴻	《紅豆相思》	鮑翠薇
《泣殘紅》電影《胡不歸》插曲	作年莫考，但肯定誕生於戰前。因為筆者曾見到於1941年7月19日的《華僑日報》「今樂府」版上，刊載過這首小曲的工尺曲譜。	麥少峰	麥少峰	《春燈夜夜紅》	梅芬
《載歌載舞》電影《蝴蝶夫人》插曲	1948年9月30日	胡文森	吳一嘯	《賭仔自嘆》	鄭君綿
《燕歸來》又名《三疊愁》，電影《蝴蝶夫人》插曲	1948年9月30日	胡文森	吳一嘯	《慈母頌》	李寶瑩
《銀塘吐艷》電影《紅菱血》上集插曲	1951年10月5日	王粵生	唐滌生	《荷花香》	麗莎
《絲絲淚》粵劇《龍鳳花燭夜》小曲	1951年11至12月間	王粵生	唐滌生	《絲絲淚》	陳寶珠

歌曲名稱	首播日期	曲	詞	轉化成粵語流行曲例子	
				歌曲名稱	唱
《紅燭淚》粵劇《搖紅燭化佛前燈》小曲	1951 年 12 月	王粵生	唐滌生	《紅燭淚》	薰妮
《蝴蝶之歌》又名《夜思郎》，粵劇《蝴蝶夫人》小曲	1953 年 11 月 16 日	馮華	吳一嘯	《恨悠悠》	鄭少秋
《採桑曲》粵劇《王寶釧》小曲	1957 年 7 月 20 日	王粵生	李少芸	《採桑曲》	汪明荃

　　符合條件的歌曲雖然僅有十一首，當中值得一談的事情卻不少。但這兒要先交代一下，尚有一些「粵曲小曲」肯定是原創的，也曾轉化成粵語流行曲，比如據說是陳冠卿撰寫粵劇《碧海狂僧》時特為該劇創作的《醉頭陀》，七十年代後期曾變成大 AL 張武孝的《鐵馬縱橫》，又如據說林兆鎣特為粵劇《帝女花》創作的《撲仙令》，六十年代的時候曾填上歌詞變成粵語片《結髮情》中的插曲《散花仙女》，並曾灌錄成唱片。可是，筆者尚不肯定《醉頭陀》和《撲仙令》這兩首小曲是否因詞而生的，故此並沒有收進上述的曲目名單內。

　　關於原創小曲，那些創作出來的時候屬純音樂的「廣東音樂」（如上面提過的《流水行雲》之類），自然也屬「原創小曲」（這裡也包括那些難以查考作者的「古曲」，雖然不知道作曲者名字，但畢竟還是創作出來的），而且它們得以轉化成粵語流行曲的數量，遠比因詞而生的「原創小曲」來得多。比如下列的一批：

粵曲小曲		轉化成粵語流行曲例子	
歌曲名稱	曲	歌曲名稱	唱
《餓馬搖鈴》	古曲	《歌仔靚》	許艷秋
《漁歌晚唱》	呂文成	《話畀家鄉知》	尹光
《深宮怨》	呂文成	《深宮怨》	呂紅
《流水行雲》	邵鐵鴻	《賣花女》	尹飛燕
《龍飛鳳舞》	朱兆良	《唐山大兄》	鄭錦昌
《戰勝歸來》	譚沛鋆	《好青年》	陳寶珠
《禪院鐘聲》	崔蔚林	《禪院鐘聲》	鄭錦昌
《楊翠喜》	古曲	《分飛燕》	甄秀儀、陳浩德
《賣雲吞》	陳文達	《雲吞麵》	鄭少秋
《百鳥和鳴》	林浩然	《唔嫁》	芳艷芬
《旱天雷》	嚴老烈	《多多福》	何大傻
《青梅竹馬》	呂文成	《有福同享》	何大傻、呂紅
《南島春光》	譚沛鋆	《蝶愛花》	呂紅、周聰
《走馬英雄》	古曲	《冤冤氣氣》	黎文所、李寶瑩
《平湖秋月》	呂文成	《平湖秋月》	呂紅
《迷離》	陳文達	《迷離》	呂紅
《悲秋》	古曲	《悲秋風》	鄭少秋

粵曲小曲		轉化成粵語流行曲例子	
歌曲名稱	曲	歌曲名稱	唱
《驚濤》	陳文達	《珠江夜曲》	何大傻、馮玉玲
《步步高》	呂文成	《黑牡丹》	辛賜卿、紅霞女
《漢宮秋月》	古曲	《燕分飛》	周聰、呂紅
《小桃紅》	古曲	《小桃紅》	周聰、呂紅
《花間蝶》	何大傻	《閨怨》	林璐
《胡笳十八拍》	何柳堂	《思迷迷》	小燕飛
《江邊草》	何大傻	《發開口夢》	廖志偉
《雙聲恨》	古曲	《涼夜望人歸》	李麗
《追信》	古曲	《牧牛歌》	吳聰、李麗
《昭君怨》	古曲	《王昭君》	麗莎
《柳浪聞鶯》	譚沛鋆	《舉杯邀明月》	尹飛燕
《蔭華山》	古曲	《歌舞良宵》	尹飛燕
《雨打芭蕉》	古曲	《雪地陽光》	陳剪娜、何理梨

　　這裡只列舉了三十首，但要再多列舉一些應該是沒有問題的，比如古曲《秋水龍吟》（有說作曲者是黃詠台）、呂文成作曲的《蕉石鳴琴》、《萬紫千紅》、《聞雞起舞》，又或者是邵鐵鴻作曲的《錦城春》等，都肯定曾轉化成粵語流行曲。說到邵鐵鴻的《錦城春》，筆者所知的兩個例子都與剪拼有關，像鄭君綿的《明星之歌》是「《花間蝶》＋《錦城春》＋《賽龍奪錦》」，而尹光的《追龍》是「《錦城春》＋《平湖秋月》」。

其實，這些小曲，填詞人見合用便拿來填上歌詞，並不會管是古曲還是近代音樂人原創的。所以筆者覺得，上列名單中的三十首「廣東音樂」，連古曲也計算在內，是合理的。再者，粵語流行曲吸收曲調素材，可謂不拘一格，比如由粵曲的專腔發展出來的一段《乙反戀檀》，由於動聽、易上口，加上新馬師曾所唱的《光緒皇夜祭珍妃》，開始的一段以《乙反戀檀》填成的曲詞更膾炙人口，所以這《乙反戀檀》也曾轉化成粵語流行曲，例如郭炳堅的《怨恨老豆》。

接下來要探討的是，為何屬純音樂的「廣東音樂」，轉化成粵語流行曲的數量，比因詞而生的原創粵曲小曲多得多？

較容易想到的原因，當是以純音樂形式創作出來的「廣東音樂」，結構上通常都緊密得多，聽來也易上口些，加上這些「廣東音樂」不少都已流傳甚廣，這些因素，自易促使製作人有強烈的動機去把它轉化成粵語流行曲。

至於因詞而生的原創粵曲小曲，旋律結構一般都較鬆散以至冗長，廣受傳頌的一直都不多。以筆者粗略的估計，從三十年代至七十年代，「粵曲人」據詞譜製的小曲（包括為粵劇、粵曲、電影、電視劇而寫的），數量應不下三百首，但經常在大眾間傳頌的，其數應只佔六分一左右，而獲機會轉化成粵語流行曲的，數量就更少，難以數出超過二十首，原因相信也真是跟旋律結構鬆散、冗長有關。

　　這裡且舉個別案例以供參照。王粵生為電影《紅菱血》下集譜寫的一闋「小曲」（其篇幅實際一點都不「小」）《梨花慘淡經風雨》，亦是因詞而生的原創小曲中的名作，但這首小曲應不曾轉化成粵語流行曲，而撰曲家當要把這小曲填詞用到某支粵曲或某部粵劇之中去，一般都只截取曲子開首的一段，約佔全首小曲的三分一篇幅。所以要這樣截取，是因為若用上全曲，便覺冗長，不利情感推進或發展。

　　職是之故，我們看來也可以肯定，上述那十一首得到機會轉化成粵語流行曲的因詞而生原創小曲，乃這一類作品之中的精品無疑——雖然旋律仍見結構鬆散，但短小精悍彌補了這方面的缺陷。需要多說明一下的是，《蝴蝶之歌》在轉化到粵語流行曲的過程中，一般都把居中的一段演唱曲調刪掉，使旋律更見短小精悍。

　　除了旋律，這十一首原創小曲的曲詞也值得注意。比如說，其中有幾首在轉化成粵語流行曲的時候，製作者是傾向於讓歌者原詞照唱的，例如《胡不歸》、《紅豆曲》、《銀塘吐艷》、《紅燭淚》四首。此外，《載歌載舞》、《燕歸來》都曾有過照唱原詞的唱片版本，惟流傳不算廣；《採桑曲》在轉化成粵語流行曲的過程中，原詞只保留了若干片段，與重新填詞無異，所以這三首都應該不計的。為何《胡不歸》、《紅豆曲》、《銀塘吐艷》、《紅燭淚》這四首原創小曲能原詞保留地轉化成粵語流行曲？這問題看來頗值得探討，但因不是本書的研究目標，在此只提出問題，作為備案。

7.2 原創小曲能跨界成流行曲的因素（1）：文化及曲詞上的因素

能跨界成為粵語流行曲的原創小曲，數量雖然甚少，只有十餘首。但箇中會是由於甚麼因素，仍是值得探索的。

要是從文化上找原因，筆者相信那時粵劇、粵曲、粵樂作為香港的大眾音樂文化的主流，其「主體性」仍非常強橫，這肯定是重大因素之一。

當時人們很可能不曾理會過這些原創小曲是否流行曲，只因為喜歡便把錄有它的唱片買回來欣賞，也因為喜歡便傳唱。相信在五十年代初、中期，很多人還是會把這些歌曲當粵曲來聽的。

試看一下陳湘記書局那冊不斷重印的《粵曲之霸》所顯示的某些現象。

書中收有芳艷芬主唱的電影歌曲三首，即《紅菱血》的主題曲《銀塘吐艷》（頁430，附工尺譜）、《檳城艷》的同名主題曲（頁257）及插曲《懷舊》（頁285）。此外，頁261收有小燕飛演唱的《燈紅酒綠》和《淚盈襟》。這兩首歌曲，就是筆者在第五章的5.4中提到的，大長城唱片公司於1953年為小燕飛出版兩首「廣東名曲」的唱片。《燈紅酒綠》一曲，筆者在第六章的6.1也有提及，它原是電影《血淚洗殘脂》（1950年6月15日公映）的插曲之一，影片中是在夜總會中唱出的。頁234收有崔妙芝唱的《冷月照寒衾》和《一段情》，現在可以從網上博客Muzikland的博文資料中查悉，這兩首歌當年是收錄在同一張唱片之中，全碟也就僅此兩首歌曲。唱

片是由南聲唱片公司出版的，標示的類別是「跳舞歌曲」。其實《一段情》調寄的是吳鶯音的國語時代曲《我有一段情》，《冷月照寒衾》則是全新的創作，由梁漁舫作曲作詞。頁 112 及 113 收有「于粦撰曲、崔妙芝唱」的《西施舞曲》、《西施怨》，筆者向于粦查證，其實這兩首都是電影《西施》（1965 年 2 月 7 日公映）的插曲，由王季友寫詞、于粦譜曲。

上面的一段，共提到《粵曲之霸》所收的「粵曲」共九首。大抵因為唱者都算伶人，有關歌曲便給視為「粵曲」。其實，《檳城艷》的主題曲，絕不可能是粵曲；調寄《我有一段情》的《一段情》，也不應該視為粵曲，但書商卻不管，見是芳艷芬、崔妙芝唱的，便「寧濫勿缺」。

這應可間接說明，那時確會有很多人將這些歌曲當粵曲欣賞，因而有助歌曲的流行。不過，上述九首歌曲，除了由芳艷芬唱的三首曾經很流行，其餘六首都不曾流行過。

六、七十年代，香港粵語流行曲生產逐漸見規模，像芳艷芬唱的《銀塘吐艷》（後易名《荷花香》）實質雖是粵曲小曲，卻因一直流行，流行歌手願意視為「流行曲」而重新灌唱，於是便讓它多添一個「流行曲」的「身份」，換句話說便是成功跨過邊界，成為流行曲產品。

原創小曲能跨界變成流行曲，相信其旋律的吸引力是要素。由於本章談及的原創小曲，都是先詞後曲的，所以旋律能否寫得具吸引力，端賴歌

詞能提供的「施展空間」。具體來說，乃是歌詞能否讓譜曲者使用得到讓旋律優美的技巧，比如反覆、模進、樂段再現等。這方面，寫詞者最易想到及最易操作的方法，乃是多讓字、詞、句重出。當歌詞中有字、詞、句重出，譜曲者也自然較容易施展反覆、模進、樂段再現等旋律創作技法。

看看 7.1 所舉示的十一首原創小曲，其曲詞有字、詞、句重出的實在不少，而且有些「重出」得很有特色。下面試舉數例：

一、《凱旋歌》。「凱旋」、「待君凱旋還，請聽凱旋篇」、「君不見」、「多少人家」、「戰」、「前」、「不搗黃龍莫生還」等字、詞、句俱見重出，而其中「戰戰戰」、「前前前」更是罕有的單字連續重出。

二、《胡不歸》。「胡不歸」凡四見，「最慘淒」凡二見，「嗚嗚啼」凡二見，這三組詞句俱是當句重疊。此外「杜鵑啼」、「聲聲」、「聽復聽兮」也各凡二見。這些詞句之中，本身也有不少是含有單字重出的。

三、《紅豆曲》。這首曲詞重出的字、詞、句較少，僅有「紅豆」凡三見。但段與段之間採用了類似頂真的手法，如首段末「紅豆詩」接次段開始的「紅豆生南國」，次段末的「相思」接第三段開始的「相思何時了」。

四、《泣殘紅》。「衣單夜間」當句重疊，「冷」字短距離內重出，「漫漫」疊字。

五、《載歌載舞》。「咚隆咚咚隆咚咚隆咚隆咚」凡五見。

六、《燕歸來》。我們可以用以下的方式來展現這首曲詞的字、詞、句重出的特色：


一 只 一
兩番腸斷，知是別離兩載，
三 知 三



人在閨幃中，心在雲山外， 空 只是
倚遍了樓台，憔悴了香腮，燕巢重結呀，一樣郎不歸來。
桃花真命薄，與妾有同哀， 三 只是


七、《蝴蝶之歌》。「一朵朵」、「一雙雙」俱帶疊字，「花」字凡五見，「留不留」中「留」字重出。這首曲詞的最後一段，「蝴蝶」一詞凡七見：

蝴蝶情誰寄

蝴蝶夢難求

蝴蝶傷心蝴蝶愁

蝴蝶之歌歌不盡

蝴蝶之舞永不休

蝴蝶兒呀　何日成雙到白頭

其中「歌」字也即時疊用的。

八、《採桑曲》。「朝」、「暮」、「採桑」、「忙」等字詞在曲詞中反覆出現。「……空想望,望到月落」是頂真。

以上舉了八首曲詞為例,佔十一首原創小曲超過 70%,可見字、詞、句重出是寫詞人頗看重的方法,尤其是《燕歸來》和《蝴蝶之歌》那樣的重出方式,可謂匠心獨運!估計詞人也確實認為這樣有助譜曲者譜出好曲調來。

以下想多舉幾首五十年代的粵語電影原創曲詞,可得見詞人多姿多采的字詞句重出手法。

《秋夜不悲秋》(電影《怨婦情歌》插曲)
詞、曲:胡文森

秋蟲聲唧唧,秋月影悠悠,
秋花落,秋水流,
秋宵銀笛奏,吹散人間萬里愁,
何用悲秋,我不悲秋,
秋如可悲,何事不生愁?
純潔誰如秋月色?瀟灑誰如秋山柳?

秋光如許，勝似桃花入翠樓。

今宵秋心還有待，正似銀河織女待牽牛。

《春到人間》（電影《萍姬》主題曲）

詞、曲：胡文森

你咪叫，叫得咁招搖，嘈醒阿爹唔得了，

畀揸米你食完不准叫，你是天之驕子，有人照料，

休管悲歡離合人海波濤，

春到人間呀，可歡笑時且歡笑。

知道了，鴨兒餓到呱呱叫，

真好笑，人哋要你又要，畀你食飽了，走去河邊玩又跳，

記住咪將人家菜種當為食料。

春到人間呀，可歡笑時且歡笑。

摘菜苗，行過花沼，小白兔無謂高低跳，

近日啲菜味殊美妙，咪共隻公雞鬥氣咁招搖。

春到人間呀，可歡笑時且歡笑。

雞食米意逍遙，小鴨清閒水上飄，兔兒快活林中跳，

農村快樂樂逍遙，

春到人間呀，可歡笑時且歡笑。

《甜心曲》（電影《玉女香車》插曲）

　詞：吳一嘯　　曲：林兆鎏

（男）花香酒香脂香粉香，

香香香，不似佳人玉體香。

（女）花又香酒又香脂又香粉又香，

我不願檀郎讚我香，

我只願把我心兒放在郎心上。

（男）甜在郎心香在郎身上，

香了又甜甜了又香，蕩氣又迴腸。

（女）我若是春花君應是太陽，

太陽愈照花愈香，花愈多情對太陽。

（合）一對對一雙雙，唱罷甜心，心甜曲又香。

7.3 原創小曲能跨界成流行曲的因素（2）：旋律因素

　　為粵劇、粵曲又或電影所創作的小曲，由於絕大部分都是先有詞後有曲，其曲調往往因而在結構上顯得鬆散。上文提到的十一首能跨界成為流行曲的小曲亦不例外，其旋律結構相對而言都是鬆散的。然而若多加分析，

會發覺它們在旋律寫作中施展了不少巧妙手法，使之婉轉動聽，也易讓聽眾留下深刻印象，這相信正是它們能成為「流行曲」的重要原因。

這一節將以《凱旋歌》、《胡不歸》、《載歌載舞》、《銀塘吐艷》、《絲絲淚》、《紅燭淚》、《蝴蝶之歌》七首歌曲為例，稍作分析，讓讀者了解前賢創作粵曲小曲之巧，也期待這些妙技能傳揚下去。

例一：《凱旋歌》

《凱旋歌》由於有曲詞的幫助，曲式上儼然是 AAB，但其實兩個 A 段有幾處的旋律是不一樣的，這些相異之處，亦是「因詞」而生的。

作曲者為了讓音調聽來多添熟悉感覺與統一感，在這《凱旋歌》歌中使用了不少「音群貫串」的技法。看看下面把全曲簡化後的曲譜分析（按：忽略去轉調因素）：

```
          A前      A後                    B
‖: 2  5   1   76 | 5  -  6 1 | 2 12 3  - |
   A前               A後
   2  5  1  -  | 0 65 5   176 | 5  -  0 0 | 0 0 0 0 |
     C              B
   5 1 6 3 | 5  2 12 3  - | 3  1  2 | 76 2  - |
      D              D
   1.235  2   1.235  2 | 3  1. 3  5. ‖
```

　　讀者當會見到，從歌曲開始的首六拍分離出來的兩個音群：A 前、A 後，俱散見歌曲各處；另外，B、C、D、E 四個音群亦或多少的在曲調中重現。

　　《凱旋歌》有三處過門，一長兩短，它們其實也全由「A 後」音群演化出來的：

可見這些過門的安排也是在使用「音群貫串」的手法。

此外，在「多少人家」、「不搗黃龍莫生還」等詞句重出的地方，作曲人相應地使用高八度模進及樂句重複出現的技法，也是有助旋律結構趨於工整的。

例二：《胡不歸》

《胡不歸》的旋律結構大體上是鬆散的，但曲調之間有很多緊密聯繫或呼應，比如，節奏型 X・X XX ｜ X —— ｜便貫串全曲，下譜是更仔細的分析：

$$(八)\ \underset{變a_2}{\underline{4 - \underline{37}\ |\ 2\ - -}}\ \Big|\ \underset{變a_3}{\underline{3\cdot\underline{7}\ \underline{43}\ |\ 2}}\ \underset{a}{\underline{\underline{5\cdot4}\ \underline{5\cdot3}\ |\ 2}}\ - -\ |$$

$$(九)\ \underset{b}{\underline{4\cdot\underline{7}\ \underline{46}\ |\ 5}}\ - -\ \|$$

音群 a 和音群 b 是自由模進。這兩個音群在結尾時又雙雙一起重現，只是音群 a 的節拍稍壓縮了，而音群 b 在第三行還以高八度的姿態出現。

音群 a 在曲調中還曾做了三次變形：

$$5\cdot\underline{4}\ \underline{53}\ |\ 2\ - - \qquad\qquad a$$
$$\downarrow\ \downarrow\ \downarrow\ \downarrow$$
$$5\cdot\underline{4}\ \underline{37}\ |\ 2\ - - \qquad\qquad a_1$$
$$\swarrow\ \downarrow\ \downarrow$$
$$4\ -\ \underline{37}\ |\ 2\ - - \ |(4\ -\ \underline{37}\ 2\ - -)| \qquad a_2$$
$$\swarrow\ \downarrow\ \underline{\ \ }$$
$$3\cdot\underline{7}\ \underline{43}\ |\ 2 \qquad\qquad a_3$$

這是靈巧多變的音群貫串。

　　第五、第六行是十分對稱工整的樂句，音群 d-1 即是音群 d 向下移一個音階的模進。這兩個關係緊密的樂句在第七行卻變化為一氣呵成的九拍長樂句。又，第五、第六行末處的四個音，是音群易序的手法，廣義來說，

它也跟音群貫串的效果近似，但又會平添新鮮感，畢竟是面貌有變。

其他如音群 c 與音群 c 之倒影（參見下面的示意圖）、第四行頂接（又名「頂真」）手法之運用，俱能使曲調變得優美。

倒影關係示意圖

例三：《載歌載舞》

第三段

(一)　3 . 6　2　5　｜3 6　5 3 2　—｜
　　　　　　03　　　　　03
　　　　b　　　　　e

(二)　6 . 5　6 3　5　—　｜6 . 1 6 . 1　6　—｜
　　　　f　　　　　　　　回反
　　　　　　　　　　　　a₁　　a₂

(三)　2 . 3　6 5　3　—　3 . 5　6 . 5　6　—｜
　　　　變e　　　　　　變f

(四)　3 . 3　6 1　6　｜6 1　3 1　2　—｜　仿此
　　　　　　a₂　　　　a₁
　　　　　　　　　　　變d

第四段

(一)　3 . 3　3 2　｜1　— — —　｜　節拍上與前三段
　　　　　　　　　　　　　　　　　　　成寬緊對比

(二)　6 . 1　1　3　｜2　— — —　｜

(三)　2 . 3　6 5　｜6　— — —　｜
　　　　　c

(四)　6 . 1 3 . 2　｜6 — — ｜6 — — —｜　仿此
　　　　變a

　　　這首《載歌載舞》在旋律結構上，是鬆散之中仍別具特色。比如四個小段，每一段都以 3 起音。第一段只有十六拍，第二段增至二十四拍，第三段增至三十二拍。這樣的拍數逐段增加，十分罕見。此外，首三段的樂音，最長不過兩拍；最後的第四段，卻常使用長四拍的樂音，與前三段形成緊與寬的對比。這些特點，筆者想到的是：一夜狂歡累積至頂點的時候，往往也就是曲終人散的時候，其實隱然有樂極生悲之感。

　　歌曲絕對是首尾呼應的，尤其是現今的版本，第一段第一行常奏（唱）成：3 2̲ 1̲ 6̣ — | 6̣ · 1̲ 2̲ 1̲ 6̣ — ‖，而第四段第四行則奏（唱）成：6̣ · 1 3 2̲ 1̲ | 6̣ — — — | 6̣ — — — | 那呼應感就更強了。

　　這首歌曲的過門 6̣ | 3 3 3̲ 2 2̲ | 1 1̲ 7̣ 6̣ — 穿插在歌曲每一段落之間以至歌曲的開端，起着音群貫串及統一感的作用。

　　這裡特別再詳示音群 e 與音群變 e、音群 f 與音群變 f 的具體關係：

用的乃是音群易序的手法，效果迴環流轉，美妙得很。

　　例四：《銀塘吐艷》

（三）$\dot{1}$ 6 ｜$\underline{4\,6}$ 0 ｜$\underline{2\cdot3}\ \underline{42}$ ｜3 $\underline{05}$ ｜

（四）$\underline{56}\ \underline{\dot{1}\,\dot{1}\,6}$ ｜$\underline{5\,3}\ 5\ (\underline{6}$ ｜$\underline{5\,6\,\dot{1}\,6}\ \underline{5\cdot3}$ ｜5 —）｜$\underline{\dot{1}}\ \dot{3}\ \underline{6}$ ｜$\dot{1}$ — ｜$\dot{1}$ — ｜

（五）6 z ｜$\underline{23}\ \underline{3\dot{i}\,7\dot{i}}$ ｜$\underline{\dot{2}\dot{1}}\ \underline{2\,6}$ ｜$\underline{3\,5}$ ｜5 — ｜5 — ｜出現最後

（六）3 　3 ｜$\underline{1\cdot3}\ \underline{5\ 45}$ ｜$\underline{5\cdot6}\ \underline{5\cdot3}$ ｜2 $2\cdot$ ｜

（七）2 $\underline{3\cdot4}$ ｜$\underline{3\,2}\cdot$ ｜$\underline{1\cdot2\cdot3}$ ｜$\underline{65}\cdot$ ｜2 $\underline{2\cdot3}$ ｜$\underline{65}\cdot$ ｜$\underline{4\cdot3}\ \underline{5432}$ ｜1 — ｜尾

（八）$\dot{1}\ \dot{1}\cdot$ ｜$\underline{\dot{1}3}$ 5 ｜$\underline{\bot\ 1}\ \underline{2}$ ｜3 — ｜$\underline{2\cdot3}\ \underline{5\cdot3}$ ｜$\underline{6\cdot3}\ \underline{2\cdot3}$ ｜$\underline{5\cdot4}\ \underline{3216}$ ｜2 — ｜變尾

（九）$\dot{1}\ \dot{1}$ ｜$\underline{3\,5}\cdot$ ｜$\underline{5}\ 1\ \underline{2}$ ｜3 — ｜$\underline{1\cdot3}$ 5 ｜$\underline{4\cdot3}$ 5 ｜$\underline{4\cdot3}\ \underline{5432}$ ｜1 — ‖

　　這一段只分析轉調前的前大半段，並抄成九行。

　　第一行是兩個自由模進關係的短句，一個自底處向上揚，一個於高處向下迴旋，互為影帶，甚是漂亮。開始三個音１３５是西洋大調主和弦的分解和弦，預示了這個樂段感情色彩比較明亮。值得一提的是這首歌曲的引子（亦有用作過門）是頗西化的，所以採用西洋樂理來分析，不至於不當。

　　第二行仍是以１３５這個 a 音群開始，緊扣前句。這第二行末兩小節 $\underline{4\cdot3}\ \underline{5\ 4\ 3\ 2}$ ｜1 — ｜在第七行末和第九行末都完整地再現，十分難得，使歌曲旋律發展的統一感頗強。

　　第三至第六行結構較鬆散，第四行以過門近似地重複了唱腔旋律，是稍工整之處。再者，第四、五行的三個停頓處都使用音群 b1 或 b2，也能形成熟悉與統一感。

　　第七至第九行結構是歌曲中最工整緊密的部分。尤其是第七行首六小節，分成三個互為自由模進的短句，很有魅力！總的來說，這一大段《銀塘吐艷》，曲調散中有整，甚有韻味。

　　例五：《絲絲淚》

　　這《絲絲淚》的旋律結構相對而言是甚緊密的，相信作曲人寫的時候花了不少心血。這兒把它抄成九行，應比較容易呈現其中的構造。

　　上譜可見，屬奇數的行都是以 2 4 5 結尾的，是很整齊的合尾手法。不過，最後的第九行是以過門來補足這「合尾」的效果，而後來人們索性把這過門也填上詞讓歌者來唱。

　　第二、三行的旋律幾乎能完整地在第八、九行重現，在先詞後曲作品中甚是難得，曲調結構因而顯得工整，也易讓聽者留下印象。

　　曲詞中有頂真、有回文，皆是優美之源。其中第四至第六行連續數次以級進音群作模進或反覆（按：在乙反調音階中，5 → 7 → 1 可視為級進）：

這些旋律形態，都很能予人美的感受，再說在第六行裡：

連續三小節第一個音都是 2 音，雖然只是單獨一個音，仍有「連珠」的音群貫串效果。

例六：《紅燭淚》

（五）1·2 3212 | 3 — | 5·43·5 | 6·i65 3532 | 1·6 1253 | 2 — |

（六）2 | 2·7 6·765 3 | 323 7653 | 6 — |

（七）2·3 7322 | 6 — | 322 7653 | 6 — |

（八）2 ? | 2 2 | 1·6 1612 | 3 — |

（九）1 3 | 5 2327 | 6561 2532 | 1276 5635 | 6 — ‖

《紅燭淚》分兩段，首段四句，次段五句。兩段中有五句都算是合尾的，在這一方面十分工整。歌曲首段，每一句都是首末同音，也是一種特色。

曲中使用「連珠」手法，數量與例三的《載歌載舞》似乎一樣的多，比如：

① 3·5 356 | 1·6 | 1·2 356 | 3 — |

② 2·3 235 | 6 …

③ 1·6 1612 | 3 …

這三個例子中，由於小音群幾乎都是即時重現，效果聽來是比《載歌載舞》的「連珠」手法婉轉曲折得多。又，例一中，兩個緊接的 6·1，亦可說是「連珠」兼回文。

值得一提，第四行末處大抵可以寫成 2·3 2 3 5 ｜ 6 — ｜，但作曲者卻把它擴充了兩小節，加入十六個時值為十六分音符的音，使旋律九折迴腸，分外動人。

例七：《蝴蝶之歌》

在這一例中，「連珠」手法也是用得不少的。尤其是最後一段，因為歌詞在短短六、七句內，七度寫進「蝴蝶」一詞，這確有助譜曲者把旋律弄得婉轉優美，與「蝴蝶」相應的小音群 2 3「連珠」般出現，而頂真手法也使用了三次，由於用於頂接的還是同一個 2 音，故此也自然形成圍繞中心音的效果。

曲譜分析之中，第二行末處有註謂「日本音調」。由於《蝴蝶之歌》是為粵劇《蝴蝶夫人》特別創作的小曲，該劇以日本為背景，因此猜想曲中會融入一點兒日本音調，而這短過門 3・3 6 | 1・7 6|便頗有可能是，估計它是由日本著名歌謠《荒城夜月》的首句 3 3 6 7| 1 7 6 — | ‧‧‧壓縮變形而來。

總結以上七個曲例所見的旋律創作手法，計有重複、模進、頂接、回文、音群貫串（包括過門反覆出現）、音群易序、連珠、圍繞中心音、合尾等，作用包括使曲詞結構工整、讓聽者易留印象、使曲調婉轉流麗等。以上幾首歌曲，俱是成功使用這些手法的範例，因而音調別具魅力和吸引力，並跨界成流行曲。

7.4 乙反調小曲流行化的實踐

傳統粵曲或者粵曲小曲裡的乙反調，理論上其音律跟西洋音樂所使用的十二平律是不同的。因此，要是一闋粵曲小曲原是乙反調的話，當要轉化成流行曲，而流行曲世界向來都採用十二平均律，這時就必須做一些變

換，讓它能適合流行曲演出的需要。換句話說，就是把乙反調的兩個重要的樂音 7 和 4（其音準與十二平均律不同）設法改換。

　　怎樣改換呢？眼前有一個好例子，那就是《絲絲淚》。在本書附錄 3 中的《絲絲淚》詞譜，是乙反調的版本，並以 2/4 的拍子記譜。但在六十年代的粵語片《姑娘十八一朵花》（1966 年 11 月 2 日首映）中，陳寶珠所唱的流行曲化了的《絲絲淚》，唱片中所附的曲譜乃是變換成如下的模樣：

這有點像是西洋的小調。

　　筆者還見過另一個相類的例子。那是五十年代的粵語片《人隔萬重山》（1954 年 4 月 2 日首映）的插曲《抱着琵琶帶淚彈》，影片中由紅線女演唱，電影特刊所載的這首歌曲的曲譜，屬乙反調，曲譜如下：

其後小燕飛把這首歌曲灌成唱片，屬美聲唱片公司的第七期七十八轉唱片出品（1955 年 5 月 14 日出版）。在第三章提及的中文大學音樂系戲曲資料中心收藏的《最新粵語時代曲》，載有小燕飛唱的版本的詞與譜，是這樣的：

可見小燕飛的版本也變得有點西洋小調的模樣。

　　這樣的乙反調小曲流行化的實踐例子不是太多，但仍是不時會發生的，比如傳統的乙反調小曲《悲秋》變成流行曲《悲秋風》、《乙反戀檀》變成流行曲《怨恨老豆》等，都必然牽涉如何使之變得適應流行曲所採用的十二平均律。而這裡所舉的兩個實例，顯示的是其中一種可行的實踐方法：把乙反調原譜升高一個音階記譜，並理順某些因這種變化而產生的怪樂句。

　　有時，變換是反向而行的，即把帶有西洋小調味的旋律轉化成傳統乙反調。比如在 7.3 分析過的《銀塘吐艷》，一般的曲譜版本，是由前大半段的「西洋大調」轉為最後四句的「西洋小調」的，坊間的《粵曲之霸》（頁430）所載的工尺譜，便是如此：

但是我們也會見到一些曲本把這一小段記成乙反調，像廣東省曲藝協會編，鍾達三、賴德真主編的《小曲 300 首》（頁 121），這四句卻記為：

　　當然我們也不該忘了，在第六章的 6.2 提及的《檳城吐艷》插曲《懷舊》，唱片所附曲詞紙是把曲譜記成西洋小調般模樣的。但當把這首《懷

舊》的曲調用到粵曲去，常會把主歌的段落轉換成乙反調。

7.5 外一篇：《情侶山歌》

在第四章的 4.6 提到，由朱頂鶴撰曲，鍾志雄、鄭幗寶合唱的《情侶山歌》，於 1956 年左右面世，但到了 1965 年，仍見有時下的歌書收刊於很前的位置，顯示它仍頗受人們喜愛，尚在傳唱不息。

《情侶山歌》並不是「粵曲小曲」──即特為某粵劇或粵曲創作的小曲，而且曾這樣流行，這裡特別用一節來略加探討。

據筆者所藏的歌書《最新周聰・林鳳・呂紅粵語流行曲》，指《情侶山歌》乃「曲取廣東民歌」。筆者近年也閱讀過由陳子典主編的《嶺南傳統童謠》（暨南大學出版社，2012 年 6 月初版），當中的頁 106 收錄了兩首這樣的童謠：

其一
拍大牌，唱山歌，
人人話我無老婆，
嘀起心肝娶返個。
有錢娶個嬌嬌女，
無錢娶個豆皮婆。
豆皮婆，食飯食得多，

屙屎屙兩籮，

屙尿沖大海，

屙屁打銅鑼。

其二

拍大髀，唱山歌，

人人話我無老婆，

嘀起心肝娶兩個。

一個趙嬌姐，一個大肥婆。

一個食嘢食一杯，一個屙屎屙一籮。

編者把這兩首童謠列為「逗樂歌」類，但詞句中又屎又尿又屁，甚是不雅。

朱頂鶴撰寫的《情侶山歌》，原始素材可能正是這兩首童謠，又或是類似的童謠版本。

以下我們來看看《情侶山歌》的曲詞曲譜，是筆者據唱片實際聲響採記下來的：

5 65 | 6 — | 1.2 | 53 2.3 | 53 2) | 55 11 | 15 | 76 | 5.3 |
(男)拍手 掌 唱 山 歌 人人 戥 冇老 婆

13 5.3 | 13 5) | 5 55 | 3 2 | 6 63 | 5.(6 | 565.6 | 56 5) |
發奮去 賺錢 娶番 個

23 2 | 56 1 | 2 2 1 | 25 | 16 | 5 — | (11 66 | 55 223 |
好青春 容易過 只因我 家貧 冇奈 何

53 5 | 01 3 | 21 61 | 5 —) ||

5 65 | 6 — | 1.2 | 53 2.3 | 53 2) | 55 11 | 15 | 2 · 5 |
(女)拍手 掌 唱 山 歌 人人 戥 冇情 哥

15 2.5 | 15 2) | 5 55 | 32 | 6 63 | 5.(6 | 565.6 | 56 5) |
決意要 自行 揀番 個

23 2 | 56 1 | 2 2 1 | 25 | 12 6 | 5 — | (11 66 | 55 223 |
講真心 來待我 誰負愛 金錢 作允 和

53 5 | 01 3 | 21 61 | 5 —) ||

66 5 | 6 — | 6 54 | 3 — | 2 2 3 | 66 | 72 32 | 3 — |
(男)好嬌 姿 喜唱 和 話有意 想求 凰自 執 啊

23 2 | 56 1 | 66 1 | 25 3 | 21 61 | 5 — ||
(女)解相思、意在你、願效作 鴛鴦 一對 渡愛 河

56 5 | 6 — | 13 1 | 2 · 1 | 53 5 | 11 1 | 55 1 | 232 |
(男)愛妹 妹 (女)愛哥 哥(男)你 來來(女)貼 坐(男)談情愛(女)手相拖

31 2 | 6161 | 2 | 55 16 | 1.2 35 | 21 6561 | 5 —| (12 35 | 21 61 | 5 —) ||
(男)攬 哟(女)攬 哟(合)良緣結在 唱 山 歌 哟

55 5 | 33 3 | 332 16 | 1.2 33 | 3 — 3 — | 55 5 | 55 3 |
(男)唱唱 唱(女)和和 和(合)天公 佑是 兩家 不分 疏 (女)永遠唱 (男)永遠和

53 5 32 | 1.2 35 | 21 6561 | 5 — ||
(女)切莫 擔心 起 風 波 哟

22 | 5 | 22 | 1 | 6.1 | 23 | 21 61 | 5 — |
(男)我 痴心 情對 天表 過 若有虧心 使我 受折 磨

199

朱頂鶴在改編曲詞時，把原來童謠中的屎尿屁都揚棄了，甚而原童謠的「拍大髀，唱山歌」，也改為「拍手掌，唱山歌」，大抵因為《情侶山歌》是成年男女對唱的，「拍大髀」未免無禮，便改為「拍手掌」。只是，歌曲中仍然頗帶傳統廣東地區的民俗色彩，比如歌末唱的「好命三年抱兩個」。

歌詞旋律方面，《情侶山歌》的旋律結構明顯也是鬆散的，它不斷變化出新面貌，又不斷隱約有相扣或相呼應之處。筆者估計，它好些部分都是詞先於曲的，而由於曲調不斷變化，撰曲者於是採用密集的「合尾」來取得統一感，事實上歌中每一小段甚至若干小句都停歇在 $\underline{6}$ $\underline{5}$ 或 $6 | \underline{5}$ 這個休止式上，不厭其繁，但聽者卻並不覺煩厭。這樣的合尾，只要寫詞的時候注意都採用陽平聲字為韻腳便成。實際上，有兩個句子是押了陰平聲的，如「良緣結在唱山歌」、「切莫虧心起風波」，但這兩句尾都加了虛詞「哎喲」，於是又可以接到 $6 | \underline{5}$ 這個休止式去。

「今晚中秋喜將佳節賀，共唱山歌慶祝嫦娥」應是《情侶山歌》的引子。而接下來的兩「大」段，是整首歌內反覆幅度最大的。其中只有一句相應處旋律不同，即：

這相異之處，看來是為了遷就詞意及其文字聲調。由此看出，「粵曲人」寫這種「新民歌」，很能變通，1 7 6 5 改成 1 5 2 是連旋律走向都改變了，但還是照改，而且連過門都做了相應變化。

在這兩「大」段之後，旋律發展便因應詞意愈見自由奔放，除了「合尾」，似乎再無甚規律可尋，然而在男女交替對唱之間，旋律顯得活潑而吸引，很是奇妙。

第八章

六、七十年代「粵曲人」的影視歌創作

　　香港的粵語流行曲，發展至六十年代的時候，除了開始的幾年，尚有和聲唱片公司堅持讓旗下的粵語流行曲唱片要有一些全新的創作，以及在1966、1967這兩年鑽石唱片公司為呂紅出版個人大碟時有過特別全新創作的粵語歌，此二者以外，基本上再見不到有別的原創粵語流行曲是特別為出版唱片而寫的。這個年代，粵語片裡的歌曲，卻不乏原創，而且很多時候創作「權」仍操持在「粵曲人」手上。

　　相比較而言，六十年代的粵語片中的原創歌曲，應比五十年代的略少，然而另一方面，六十年代的粵語片歌曲，能灌成唱片的，感覺上卻又較五十年代的多。其次，五十年代仍算是紅伶即是電影紅星的時代，而願意把電影歌曲灌成唱片的紅伶卻不多。到六十年代，紅伶已很少能同時是電

影紅星，雖然新生的一代粵語片明星如南紅、陳寶珠、蕭芳芳、鄭少秋等其實仍跟梨園有千絲萬縷的關係，但至少他們都很願意把電影中的歌曲灌成唱片，再不像他們的紅伶前輩般鮮有人願意。如此一來，對於個別粵語電影歌曲的流行，肯定有積極作用。

8.1 六十年代「粵曲人」電影歌曲創作概述

在近年持續的研究中，於 1961 至 1969 年這個時段之間，筆者共搜集得八十八首歌詞曲譜俱齊全的粵語片原創歌曲，其中由「粵曲人」創作的有五十三首，而這八十八首作品，有五十九首肯定是先有詞後有曲，另有十三首則估計是先寫好部分歌詞，譜曲後再填上其他段落的歌詞。由此可以看到，六十年代的粵語電影歌曲創作，先詞後曲仍然是主流。

筆者還注意到另一現象，六十年代後期極紅的兩位粵語片女明星陳寶珠、蕭芳芳，曾唱的粵語片原創歌，數量不少。以筆者所搜集得的八十八首詞譜俱全的作品而言，她們二人就佔去四十首。其中陳寶珠唱或領唱有二十九首，當中三首由黃霑作曲、兩首由何海淇作曲、二十四首是「粵曲人」作品；蕭芳芳唱或領唱的有九首，當中一首由劉宏遠作曲、四首由陳自更生作曲、四首是「粵曲人」作品；而陳蕭合唱的有兩首，全是「粵曲人」作品。

從這些數據，一方面可以知道陳寶珠的粵語片原創歌曲遠比蕭芳芳多，一方面亦可以說明，粵語電影歌的創作「權」確然還操持在「粵曲人」

手上。從這些表徵和現象尚可見到，除了前人早有的定論：陳寶珠的電影歌曲唱片遠比蕭芳芳暢銷——反映陳的土唱法比蕭的洋唱法受歡迎，再新的一點乃是：「粵曲人」似乎更願意為陳寶珠創作新歌，原因也許是以陳寶珠的土唱法來演繹他們的作品，會更適合。由此筆者亦推想，蕭芳芳唱的粵語片歌曲，因為唱法較「洋」，因而頗多是西曲粵詞。

為省篇幅，這裡不擬把五十三首「粵曲人」創作的六十年代粵語片歌曲的詞譜盡列出來，只是選取了其中二十一首作為代表，都是水平較佳或是較有特色的。筆者並把它們分成四組（詞譜見附錄 4.1）：

組別	歌曲名稱	首映日期
第一組：潘焯之作	《多情自古空餘恨》《碧血金釵》第三集插曲	1964 年 1 月 15 日
	《迴腸百結恨千重》《六指琴魔》第三集插曲	1965 年 7 月 22 日
	《大志比天高》《六指琴魔》插曲	這首歌應沒有在影片中出現，只灌成唱片。
	《夜探》《血影紅燈》主題曲	1968 年 4 月 10 日
	《彩色青春》同名電影主題曲	1966 年 8 月 17 日
	《紅衣少女》同名電影主題曲	1967 年 11 月 15 日
	《祝生辰》《紅衣少女》插曲	1967 年 11 月 15 日

204

組別	歌曲名稱	首映日期
第二組： 其他武俠片歌曲	《北鶴南龍兩稱雄》 《刧火紅蓮》插曲	1966 年 10 月 19 日
	《如來神掌再顯神威》 片頭曲	1968 年 3 月 20 日
	《測「柳」字》 《如來神掌再顯神威》插曲	1968 年 3 月 20 日
第三組： 現代背景之作	《空姐生活》 《迷人小鳥》插曲	1967 年 8 月 10 日
	《玉女的秘密》 同名電影插曲	1967 年 11 月 1 日
	《教我如何不想她》 《春光無限好》插曲	1968 年 7 月 27 日
	《花樣的年華》主題曲	1968 年 8 月 28 日
	《工廠女萬歲》 《郎如春日風》插曲	1969 年 12 月 19 日
第四組： 女殺手系列及 相類歌曲	《女殺手》主題曲	1966 年 8 月 1 日
	《女殺手虎穴救孤兒》 主題曲	1966 年 12 月 28 日
	《空中女殺手》主題曲	1967 年 7 月 23 日
	《無敵女殺手》主題曲	1967 年 12 月 30 日
	《黑野貓聲威遠震》 《女賊黑野貓》插曲	1966 年 9 月 28 日
	《鐵髮紅姑》主題曲	1969 年 5 月 21 日

8.2 潘焯作品及其他武俠片歌曲

在 8.1 中曾提及，於 1961 至 1969 年這個時段，筆者共搜集得八十八首歌詞曲譜俱齊全的粵語片原創歌曲。當中由潘焯包辦曲詞的有十五首，佔總數的 17%，產量屬於第二多；而高踞首位的是于粦，由他作曲的有十七首，佔總數的 20%。二人都可說是那個年代的粵語片歌曲創作「大師」，只是潘焯屬「粵曲人」而于粦卻不是。本節嘗試選七首作品來展示潘焯的創作特色。

《多情自古空餘恨》和《迴腸百結恨千重》俱有女聲合唱的音調穿插歌中，增強了歌曲的氣勢。在這形式上，潘焯不時讓女聲合唱把獨唱者的歌詞緊接地再唱一遍，但歌詞旋律常常有新的變化，比如下述二例：

例一

《多情自古空餘恨》

例二

《迴腸百結恨千重》

這種表現手法，有一彈再三嘆的效果，而其中的新變化，則甚是靈巧。

《多情自古空餘恨》有乙反調的因素，但歌曲的例子是停歇在 2 音上的，歌末同樣也是在 2 音上休止。因而它又明顯跟傳統的乙反調不同。

作為先詞後曲的作品，《迴腸百結恨千重》甚頻繁地使用「合尾」手法，所合之尾就是 <u>2 1 6 5</u> ‧‧‧ ，例如陳寶珠獨唱部分，使用這個「尾句」的便有三次，女聲合唱也用了這個尾句三次，音樂過門使用這個結尾亦有兩次，加起來這個「結尾」便至少出現了八次，感覺上真是非常統一。

由薛家燕主唱的《大志比天高》，明顯也是先詞後曲的，但潘焯在這短短的歌曲內，巧妙地使用了三種手法：「魚咬尾（頂真）」、「音群貫串（連珠）」、「圍繞中心音」，使寫出來的旋律別具韻致和吸引力。下面是潘氏使用這三種手法的示意圖：

$$\boxed{\text{圍繞中心音}}$$

$$6\,\underline{16}5 \mid 3\cdot 5 \mid 6\,\underline{6}5\,\underline{3} \mid 6\,\underline{6}\,\underline{5} \mid 3\,\underline{3}\,\underline{5} \mid 6\,\underline{6}\,\underline{5} \mid 3\,3\,0 \mid \underline{3565}\,\underline{3565} \mid \underline{3532}\,3 \mid$$

$$(\underline{35}\,\underline{1252} \mid 3\cdot) \underline{35} \mid 6\,\underline{6}\,\underline{5} \mid 6\cdot\underline{35} \mid 6\,\underline{6}\,\underline{5} \mid 3 - \mid \underline{35}\,\underline{3532} \mid 1\,\underline{162} \mid 3\,(\underline{3565}$$

$$3\,\underline{3532}) \mid 3\cdot\ \cdots$$

這兒近十九個小節裡，旋律不停地纏繞 3 音來衍展！

　　《血影紅燈》的主題曲《夜探》，引子中的兩句「紅燈」，先唱 2 6，再低五度唱 5̣ 2，這樣的唱詞相同音高卻移了位。可說是先詞後曲的創作中慣於採用的作法，旨在求變化、見層次。

　　值得一提的是「誅滅妖邪挽蒼生」這一句，所譜的樂句出現了兩個 4 音。這首《夜探》除了這一處，整首歌曲都只使用 1、2、3、5、6、7 六個音，所以，這兩個 4 音一旦冒現，便有頗強烈的臨時轉調感覺。《夜探》的曲詞雖不乏字句重出之處，但似乎對譜出朗朗上口的曲調幫助不大。然而歌曲末處的處理卻是突出而讓人印象深刻的：

$$\underline{26}\ 5 \mid \underline{26}\ \underline{653} \mid (\underline{26}\ \underline{653}) \mid \underline{26}\ \underline{535} \mid \underline{27}\ \underline{653} \mid 0\,\underline{65}\ \underline{653} \cdots$$

短短六小節內，以 265 和 653 兩個音群來作密集的「連珠」，旋律分外流麗，其中 2 7 6 乃是 2 6 5 的變形，音程擴大了大二度！有使情緒高漲之效，以

此製造全曲的高潮，簡潔而有力！

《彩色青春》主題曲，那些過門都是據唱片錄音記出來的，跟電影特刊中所載的完全不同。筆者猜，電影特刊所載的是潘焯的原稿，後來俱由編曲者把過門部分全改換掉。從唱片聽到的效果，這些改換都是成功的，使歌曲生色不少。

估計《彩色青春》這首主題曲是先有詞後譜曲，繼而又據譜出的曲調再多填一遍詞。由於是先詞後曲，潘焯可以隨意地把現成旋律融到歌曲內，筆者指的是歌中那句 1 2 3 1̲ 5̲ ˌ | 6̇ 1 1— | ，這是西片《窈窕淑女》（*My Fair Lady*）中的著名插曲 *Wouldn't It Be Lovely* 的第一個樂句。此外，歌中也融入了國語時代曲《玫瑰玫瑰我愛你》中的一句（但有改動，原來的樂句是 5̣—1 2 | 3 5 —3̇ | 2̇—3̇— | 1̇——— | ）：

可謂突出地體現了先詞後曲的一大優點：能隨意融入別的名曲片段。

由於是先詞後曲之作，《彩色青春》主題曲亦不免是結構鬆散的。但它開始的一句，頗覺朗朗上口，大抵是較多地圍繞 3 這個「中心音」，也有音群的再現：

$$3 - 5 \cdot \underline{6} \mid \underline{16}\ 1 - - \mid 3 - 6 \cdot \underline{5} \mid \underline{32}\ 3 - - \mid$$

$$0\ \underline{3}\ \underline{2}\ 5 \mid \underline{3}\ \underline{6}\ \underline{5} - \mid \underline{2}\ \underline{3}\ \underline{5}\ \underline{6} \mid 1 - - - \mid$$

　　潘焯另外兩首為《紅衣少女》寫的歌曲，由於影片是時裝的現代背景，歌曲寫來有較濃的流行曲味。但主題曲的一、兩句「紅衣少女」詞句，當是先於曲調出現的。跟《夜探》不一樣，這一次同樣詞句所相應的樂句是音程縮減的關係：

$$\underline{6} - - \underline{75} \mid 6 - - \cdots \qquad \dot{6} \rightarrow \dot{7}\ \text{九度}$$
紅　　夜少女

$$\underline{6} - - \underline{31} \mid 2 - - \cdots \qquad \dot{6} \rightarrow \dot{3}\ \text{五度}$$
紅　　夜少女

　　插曲《祝生辰》開始的兩句「敬賀生辰」，以及最後的「恭祝快樂生辰」，相信都是先於曲出現的，而這一回同樣詞句所相應的樂句又有新面貌，是很自由的模進關係：

$$1 - 6 \cdot \underline{3} \mid 5 - - - \mid 4 - 3 \cdot \underline{5} \mid 1 - - - \mid$$
敬　賀　生辰　　　敬　賀　生辰

可見對於同一字句，是可以譜出形態面貌很不同的樂句來的。《祝生辰》的其他部分樂句，應是曲先於詞寫成的，因為結構緊湊而工整，據詞譜曲的可能性很小。在這曲調中，潘焯還採用了升 4 音以及重音、頓音，都有

助曲調的西化與現代化。

說過潘焯的作品,接下來說說《劫火紅蓮》的插曲《北鶴南龍兩稱雄》,由李願聞包辦曲詞。在影片中,這首歌是用來載歌載舞地表演的,也許是這樣,李願聞把它寫成格式感很強的歌謠,彷彿人世間原本就有這種表演歌曲格式,實際上,這首歌仍應是先詞後曲的。

筆者所說的格式感,是指三段歌詞具有一樣的格式:每句唱四小節,每段五句,各句最後一個音依次是 2、6、5、3、1,並因應句末音的不同而有專屬的過門樂句。而每段之間有三句白欖。這樣強的規律,儼然就像是一個「曲牌」,但它是由李願聞憑空創作出來的。

最後說說《如來神掌再顯神威》的片頭曲及插曲《測「柳」字》。兩首都應是先詞後曲的,而由這兩首作品可見粵語歌採用先詞後曲的方式來寫,是較難產生上佳的曲調的。當然,這兩首歌曲並非一無是處,多聽幾回,還是覺得有一點魅力及動人之處。細看一下,片頭曲還是首尾相顧的:

也有些樂句用上「連珠」手法：

以至也有使用「音群貫串」，如音群 2 3 1 2 3。但是，整首歌曲的結構卻委實過度鬆散。

插曲《測「柳」字》是把影片中測字「先生」的測字過程以歌唱方法來展現，旨在增加其中的音樂感，而對譜出來的曲調上佳與否，也許不曾期望。但從這首《測「柳」字》可以見到作曲者採用重音來表現激揚感或危機感，如：

這對於雄壯類型的歌曲創作，頗值得借鑒。

8.3 現代背景與女殺手系列歌曲

粵語片歌曲的題材，是非常多樣的，本節在「現代背景」類別之中，選取了五首作品：《空姐生活》、《玉女的秘密》、《教我如何不想她》、《花

樣的年華》、《工廠女萬歲》，可讓讀者窺見一斑。

《空姐生活》顧名思義是描寫航機上的空中小姐的生活見聞。這首電影歌曲估計是寫了一大段曲詞，譜成曲後，再據曲調填上第二大段曲詞。這首因詞而生的曲調，因為歌詞的字、詞、句重出的情況甚少，於是我們也見到旋律並不容易上口，也難留下印象。然而，影片中用歌曲介紹「空姐生活」，自然勝於讓演員純用說話介紹，看起來還是帶點趣味的，然而若把這首歌曲獨立於影片以外來欣賞的話，應會乏味得多。

《玉女的秘密》是首頗詼諧的歌曲。它的一大特色是選押了入聲韻，而且韻腳安排甚為密集，又是一韻到底的。

值得注意的是，七十年代以前的粵語片歌曲，選押入聲韻的並不多，而當選押入聲韻，往往徵示歌曲有較詼諧的色彩。筆者可以多舉兩個例子來印證，一首是陳卓瑩寫的《招客謠》（電影《夜弔白芙蓉》插曲，1949年9月1日首映），其歌詞片段：「多少有交易，糖蓮子羹真抵食，實料真材正氣又有益……」另一首是羅寶生創作的《大聲公涼茶第一》（電影《爸爸萬歲》插曲，1954年4月13日首映），其歌詞片段：「第一第一，我哋認第一，邊個敢認第一，呢 檔涼茶，唔幫襯係你損失。朋友若問好在乜，嗱嗱嗱嗱清內熱兼去濕，有乜熱咳燥咳風咳寒咳，行埋嚟飲杯包止咳……」這兩首押入聲韻的電影歌曲，都帶有詼諧色彩。

回說《玉女的秘密》，「玉女的秘密」這五個字譜出來能變成回文：
6̣ 1 2 1 6̣，歌曲中還一度移位成 3 5 6 5 3，依然是回文，對於譜曲者
來說，這真是求之不得。對於這句歌詞所譜的音 6̣ 1 2 1 6̣，歌中還安排
它以壓縮了的時值立刻用音樂再現：6̣ 1 2 1 6̣ 0，很能增加喜劇效果。

歌曲中有不少片段是一男一女頂嘴抬槓，而這正好有助譜曲者採用頗
密集的「連珠」手法，比如歌曲末處：

這當中，六小節的旋律，有四組「連珠」。

《教我如何不想她》是一首仿日本傳統歌謠的作品，筆者估計，這首
歌仍屬詞先曲後。但因為歌詞中「日本御孃樣」重現了很多次，於是相應
所譜的樂句：3 3 3 6 6 6 及 6̣ 6̣ 6̣ 3 3 3 3 亦經常重現，看來彷彿
是先曲後詞。

從這首《教我如何不想她》，說明粵語歌先詞後曲這作法，只要風格
把握得準確，譜成異國的音樂風味是絕不成問題的。「粵曲人」也能寫出
似模似樣的日本歌謠哩！

　　《花樣的年華》在影片中是由一隊女子流行樂隊演唱的。說來，現實中有流行樂隊唱粵語歌，是要到 1975 年才有的事情。可是，在粵語片中，1968 年夏天的時候，便已在想像女子流行樂隊唱粵語歌，而這粵語歌還是先詞後曲之作。「花樣的年華」五個字，歌詞一開始便出現了三次，但作曲者卻能把這同樣的五個字譜成兩種頗不同的面貌：

　　《工廠女萬歲》（亦名《工廠妹萬歲》），乃是陳寶珠的名曲之一。它的曲調看來仍屬因詞而生的，但也有據譜成的曲調再多填另一段詞的情況。

　　歌詞中有一長樂句：

主唱者先唱一次，其後女子合唱接唱一次，這樣，曲調便儼然有嚴整地重複樂句的再現效果。

由「工廠妹萬歲」五字而生的曲調：

頗易上口，相信這也是它變成陳寶珠名曲的一大原因。

最後來說說《女殺手》系列及其相關的歌曲。其實，「粵曲人」寫的電影歌曲，曲風一般都屬柔美幽雅以至悲涼的，少見雄糾糾的俠氣與激烈的壯懷。而《女殺手》系列的歌曲，倒是要求「粵曲人」去寫風格較雄壯、氣勢較磅礡的曲調。不過，慣於採用先詞後曲的作法的「粵曲人」，在寫第一首《女殺手》主題曲時，仍採用先詞後曲的方式，這很可能局限了雄壯風格的表現力。黃霑在學術論文《粵語流行曲的發展與興衰：香港流行音樂研究（1949-1997）》的註釋 41 謂：「好像陳寶珠唱龐秋華撰曲的《女殺手》，陳的歌聲、龐的旋律，與吟咏無殊，根本不能算是『起、承、轉、結』的歌曲，但因為電影賣座，原聲帶唱片也雄踞銷路榜首。」

筆者卻認為，《女殺手》是先詞後曲作品，以詞而論，每一段都有起承轉結，至於感到「與吟咏無殊」，只因為詞曲相配太多一字一音而生的效果。可是，千禧年以來的粵語流行曲，音多字少而仍緊依一字一音的原則以避卻「粵曲味」，也使很多欣賞者感到「與吟咏無殊」。

粵語歌曲很可能因為粵語某些別具一格的特點，限制了它表現雄壯風

格的能力。比如以下三項：一、粵語陽平聲字的聲音非常低沉，難以唱得響亮；二、粵語入聲字音節短促，唱來也難以雄渾；三、粵語有閉口韻母，這類文字同樣難以唱得響亮雄渾。

這兒不妨舉兩首更早期的先詞後曲粵語歌作品為例：

救世曲

詞曲：梁漁舫
唱：羅艷卿

電影《女俠白蓮花》插曲（1952）

```
(6 5 32 | 6i ż6 5 0 | 6 5 4 42 | 3 3 21 7 (0)) |
6 5 32 | 6i ż6 5 0 | 56 4 42 | 3 21 7 | 0 |
寶劍利兮  露鋒芒    誅惡霸兮  膽成  壯
i2 43 2.3 | 23 54 3 0 | 5 5 45 6 | 56 43 5 — |
憑佛力  志堅剛  鋤強扶弱  把正義助
6 i6 5 — | 46 52 1 0 | 5 26 i2 3 | 44 56 1 0 |
十里寨  太猖狂    心如蛇蠍  性似虎狼
32 i6 2 — | 23 56 5 — | 6 56 i 6 | 5 5 45 6 |
施殘暴    凌鄉童  萬民憤恨  獲罪上蒼
6 5 2i 7 — | ii 76 i (05 | i3 i5 i3 i6 | 54 32 (0)) |
佛門開殺戒  假手女紅妝
6 5 32 | 6i ż6 5 — | i 2i 65 4 | 5 i 57 i 0 |
寶劍利兮  露鋒芒    秉忠義兮  蹈火赴湯
i2 65 45 | i2 76 5 0 | 56 i2 3.3 | 54 32 1 — ||
濟難扶危遵我佛  恃強凌弱自取滅亡
```

　　這兩首歌曲，都要表現雄壯與激昂，而作曲者都自覺地讓歌詞盡可能一字配一音，頂多一字唱兩個音。這大抵是因為若一字唱多音的地方太多，音調就很難雄壯起來，可是過多的一字一音，卻又容易讓人感到「與吟咏無殊」。

　　單從曲譜看，《抗日歌》與《救世曲》在表現雄壯感時都差強人意，

218

原因除了前文提到的粵語三特點：多陽平及入聲字、有閉口韻母之外（這三個特點，或可以「甜入心」為代表，「甜」是陽平聲，「入」是入聲，而「甜入心」三個字的韻母都是閉口的），結構鬆散也應有很大的影響。據詞譜曲而導致旋律結構鬆散，對於一般傷春悲秋的題材並不成問題；但對於雄壯曲風而言，旋律結構鬆散卻是大問題，結果會使作品雄壯不起來。

換句話說，雄壯風格往往須借助有嚴整結構的旋律才能成功表現。打個比喻，物質有三態：氣態、液態、固態，其中固態較易讓人聯想到雄壯風格。而固態的分子結構是三態中最緊密緊湊的。

回說《女殺手》，所以讓黃霑感到「與吟咏無殊」而不覺雄壯，主因應該正是旋律結構鬆散，不覺在曲調上有起承轉結。

第一首《女殺手》主題曲的旋律結構，最強處也僅是同頭合尾，以及引子處 5 5 6— 與 i i 2— 的向上四度嚴格模進，其次是用以作固定貫穿的過門樂句。但光是這些明顯是不夠力度的。

從《女殺手》系列歌曲，可以看到創作者在同一題材上如何於保存舊作的特色的同時，又能推陳出新。當然，也可以窺看得到在表現雄壯風格方面，有否改進。

第二首《女殺手》歌曲《女殺手虎穴救孤兒》，形式上幾乎沿襲第一

首《女殺手》的格式，所以可說並無改進。

第三首《女殺手》歌曲《空中女殺手》，引子及起句仍然承繼了前兩首《女殺手》歌曲的格式。但觀察其曲調，結構卻緊湊得多，猜想這一首應是先寫了旋律才去填詞的。也因此，這第三首《女殺手》歌曲，表現雄壯方面是較有效果的。

第四首也是最後一首《女殺手》歌曲《無敵女殺手》，其旋律相信也是先於歌詞作好的，在結構上頗見嚴整，是以在表現雄壯方面，也是較有效果的。

由是可知，四首《女殺手》歌曲，兩首先詞後曲，兩首先曲後詞，而能較好地表現雄壯的，乃是先曲後詞的兩首。

《女殺手》歌曲系列還收有《黑野貓聲威遠震》及《鐵髮紅姑》主題曲，前者旋律結構較嚴整，估計是先曲後詞的；後者旋律結構鬆散，估計乃先詞後曲。而我們同樣能感到，《黑野貓聲威遠震》較能表現雄壯；《鐵髮紅姑》的雄壯感則頗弱。但《鐵髮紅姑》主題曲也採用了重音，以此表現激昂感。

這些具體的例子，看來也印證了前文的說法：「雄壯風格常須借助嚴整的結構的旋律才能成功表現。」

8.4「粵曲人」在七十年代寫的電視歌

香港的電影行業，在七十年代的時候出現一個罕見的景象，自 1971 年 2 月 4 日上映的粵語片《獅王之王》之後，要到兩年零七個多月之後的 1973 年 9 月 22 日，才有另一部粵語片《七十二家房客》上映，期間兩年多的時間裡，香港上映的中文片都是國語片。換句話說，這段期間，粵語片是完全停產。

由於這樣，很多粵語片明星都轉到電視圈工作，而一直操持粵語片歌曲創作權的「粵曲人」，至此也「權力」盡失。1973 年開始，電視劇開始加插用粵語唱的歌曲，個別的「粵曲人」因而也有一點機會參與創作。

本書從這一段時期中選了五首「粵曲人」寫的電視歌曲（詞與譜見附錄 4.2）：《梁天來》（無綫同名劇集主題曲，1974 年）、《紫釵恨》（無綫劇集《紫釵記》主題曲，1975 年）、《楊貴妃》（無綫同名劇集主題曲，1976 年）、《七俠五義》（麗的同名劇集主題曲，1976 年）和《神鳳》（無綫為同名台劇聘作曲人重寫主題曲，1977 年）。

《梁天來》作曲人署名「江南」，《紫釵恨》作曲人署名「文采」，筆者估計其實是同一個人，即李願聞。這首歌顯然是先詞後曲的，歌詞很短，而首尾都叠見「梁天來」，「七屍八命，沉冤深似海；九死一生，多難更多災」類似對偶句，有這些較富音樂感的詞句幫助，作曲者在創作曲調時，能較易地把旋律結構弄得緊湊些。尤其是剛提及的那副對偶句：

$$6 \cdot \underline{6}\ \underline{5}\ 3\ (\underline{65}\ |\ \underline{365}\ \underline{365}\ 3\ 0)\ |\ 6 \cdot \underline{3}\ \underline{32}\ 1\ |\ 2 - - - |$$
七屍八命　　　　　　　　　說竟深似海

$$6 \cdot \underline{6}\ 6\ 6\ (\underline{12}\ |\ \underline{612}\ \underline{612}\ 6\ 0)\ |\ 6 \cdot \underline{3}\ \underline{52}\ 7\ |\ 6 \cdots$$
九死一生　　　　　　　　　多難更多笑

歌曲過門由於屬同一節拍形式，也屬同一走向，所以雖然有三種形態：

$$\underline{12}\ \underline{6\ 12}\ \underline{612}\ 6 \cdots \quad （或者高八度）$$

$$\underline{32}\ \underline{132}\ \underline{132}\ 1 \cdots$$

$$\underline{65}\ 3\ \underline{65}\ 3\ \underline{65}\ 3 \cdots$$

卻可視為音群貫串的靈活運用，既使歌曲結構感增強，也能傳遞歌曲中不屈的精神。

　　詞中「梁天來」這個名字共出現了四次，作曲者看似譜出三種面貌來：

$$（一）\ 6 - \underline{2\ 12}\ |\ 6 -$$
　　　　梁　天　　來

$$（二）\ 3 - \underline{6\ 54}\ |\ 3 -$$
　　　　梁　天　　來

$$（三）\ 5 \cdot \underline{6}\ \underline{2\ 12}\ |\ 6 -$$
　　　　梁　天　　來

仔細地看，（一）和（二）是嚴格模進關係，（一）和（三）後四拍是八度移位關係，唯有 $5 \cdot \underline{6}$ 這兩拍是略作變化，但予人的感覺是旋律面貌像變得很不同，頗妙！

　　《紫釵恨》看來是既有先詞後曲的成分，也有據旋律填詞的成分。

　　至少，詞中首段的幾句「紫玉釵」，當是預先設置了的。詞中「郎情妾意」按旋律只能唱成「郎情妾二」；「怨怨恩恩難分解」的前四字，只能唱作「原原因刃」。如此的不協音，很有可能是據詞譜曲，作者有時會敢於讓詞句遷就旋律，寧願字句唱出來拗口些。更何況「怨怨恩恩難分解」一句末處還添了一個「呀」，一般寫詞者很少會在文言歌詞中忽然用上這樣的助語虛字。較合理的解釋是這個「呀」字是為譜曲需要而加的。

　　《紫釵恨》有了上文提及的犧牲遷就，旋律結構因而得以調弄得頗工整，是流傳頗廣的一首作品。話說回來，《梁天來》的曲調也有能流行的潛力，但詞中有「七屍八命」、「九死一生」等頗不吉祥之語，甚是妨礙它的流行。

　　《楊貴妃》的歌詞，乃剪拼自白居易的《長恨歌》，詞中少有字、詞、句之重出，故增加了譜出結構緊湊的旋律的困難。但王粵生譜曲時，仍能順勢使用上「連珠」、「頂真」及距離較遠的音群再現，而音樂引子先把歌曲結束句亮相，也是讓聽者易留印象的好方法。以下是一、兩個實例：

　　若說詞中少有字、詞、句之重出，《七俠五義》也是這樣的。故此，黃權為這首歌詞譜曲，看來像是無計可施，無奈地讓整闋曲調鬆鬆散散，雖然其中亦見有「連珠」、「頂真」、「音群再現」等譜曲技巧，但效果不大突出。

　　《神鳳》也是由黃權作曲，但卻是先曲後詞，結構上的緊湊自是上述那些先詞後曲作品難以相比的，尤其是近歌曲結束時的那幾句：

那結構非常工整，加上多大跳音程，唱出來的效果非常有氣勢。這也再次印證了 8.3 末所說的：「雄壯風格常須借助嚴整的結構的旋律才能成功表現。」

　　不過，傳統音樂家寫作中國風格歌調，即使在曲調可以先寫的時候，也不時會以依心而行的方式去寫，得出的曲調，外表看來會有結構鬆散之感，實際卻不宜跟西方的流行曲結構總是嚴整的作法看齊。《神鳳》中的這幾句：

當屬依心而行的寫法，卻是散中有整、暗帶脈絡的，其中第二、三行可說
是第一行的加倍擴充。

通過以上五首電視歌曲的分析，應能比較具體認識「粵曲人」在這個
時期寫的電視歌原創作品的面貌與特色。

第九章

受「粵曲人」影響的
「非粵曲人」歌曲創作

　　「粵曲人」從三十年代開始，便操持着粵語電影歌曲的「創作權」，直至七十年代初傳統粵語片式微並全線停產為止，「大權」才頓失。所以，在這段時期以至在七十年代中、後期，好些「非粵曲人」的音樂家，都曾受「粵曲人」的影響，寫過一些先詞後曲的作品。又或者，有些音樂人雖是「非粵曲人」，但在成長中耳濡目染粵曲、粵樂，寫音樂時不自覺地流露受「粵曲人」影響的痕跡。

　　在這方面，值得注意的音樂好手有李厚襄、梁樂音、綦湘棠、劉宏遠、于粦、冼華、黎小田、黃霑、許冠傑、陳健義以至顧嘉煇等。

　　就梁樂音來說，他早在 1954 年的時候，就應羅蓮邀請為粵語片《馬

來亞之戀》配樂及寫插曲。《馬來亞之戀》是由紫羅蓮斥資拍攝，並集編、導、演及監製於一身之作。在影片資料中還可以見到「伴奏：香港友聲口琴大樂隊；領導：梁日昭、梁寶耳。」

在《馬來亞之戀》的特刊中可見到由梁樂音寫的一首插曲。看得出乃是據詞譜曲，歌詞卻是這樣的：「笑聲喧，大家喜氣滿面，四座鄉親快樂和氣一團，為籌善款，請各位一力擔承，踴躍認捐，你捐一千，造福鄉里子弟；你又捐一千，作育無數青年。為人為己，請各位捐助金錢，多多益善……」這種以募捐善款為主題的歌詞，質木無文，即使曲調譜得再好，都不會在戲院以外流行起來。而實際上梁樂音為歌詞聲調所困，譜出的曲調幾乎不成章法。也許是電影製作者的要求，必須先詞後曲，梁樂音只能「入鄉隨俗」。

五十年代末，邵氏電影公司的粵語片部要拍連串的青春題材電影，多以新晉的年輕女影星林鳳為主角。這些影片，也多由梁樂音及另一位同屬創作國語時代曲的音樂名家李厚襄負責創作片中的歌曲。這批電影歌曲，歌詞大多由來自粵曲界的著名詞人吳一嘯撰寫。可以說，這是吳一嘯與梁樂音、李厚襄的跨界合作。也因而可以見到，他們寫的這批粵語片歌曲，有不少是先詞後曲的。相信這是梁樂音、李厚襄二人願意「入鄉隨俗」，既然「粵曲人」慣於用先詞後曲的方式來寫粵語電影歌曲，他們亦敢於嘗試。

但有時要譜曲的歌詞，也像上文提到的《馬來亞之戀》插曲般質木無

文，作曲家如何努力去譜寫，成績都不會好。比如電影《痴心結》（1960年 6 月 22 日首映，林鳳、龍剛主演）的其中一首《歡暢在銀礦灣》，歌詞是這樣的：「銀礦灣山水，美麗過沙田，天然小世界，有若桃花源。歌聲裡，樂無邊，送來餐點甚新鮮。你又搶，我又拈，演出一場爭奪戰，你愛鹹時我愛甜，到底有人知禮義，一人一份獻師前……」也難怪李厚襄譜出的曲調殊欠吸引。

　　流風所及，綦湘棠和劉宏遠這兩位國語時代曲作曲家，亦有試過為粵語片寫先詞後曲形式的歌曲。綦湘棠寫的是電影《琴台淚影》（1962 年 6 月 21 日首映，胡楓、黃錦娟合演）的主題曲和插曲，劉宏遠寫的是《鴻運當頭》（1964 年元旦首映，賀蘭、高明合演）的插曲。

　　在六十年代，來自長鳳新陣營的音樂人于粦，雖是「非粵曲人」，卻很願意在創作粵語片歌曲的時候沿用「粵曲人」喜用的先詞後曲的方式，而且還能寫出不少成功之作，頗獲傳揚。

　　踏進七十年代，粵語流行曲於 1973 至 1974 年左右得到機緣大大變天。然而，如第八章的 8.4 所說，「粵曲人」仍有機會寫一點電視歌，而且還是沿用他們慣用的先詞後曲創作方式。事實上，香港的粵語電視歌曲在 1974 年初盛行後，冼華、顧嘉輝等人都採用過先詞後曲的方式來譜寫旋律，比如顧嘉輝寫的《楊乃武與小白菜》主題曲（1974 年）和《巫山盟》主題曲（1975 年）。至於于粦，也延續其六十年代的優秀表現，以先詞後曲寫

了好些很成功的電視歌曲。

　　在創作歌手方面，許冠傑估計是頗受雙親鍾愛粵曲藝術的影響，他初期寫的粵語流行曲，不乏採用先詞後曲的方式來創作的作品。陳健義原是唱西方民謠的，但在創作粵語流行曲的時候，感到他是蠻有興致地用先詞後曲的方式來寫作，其作品有西方民謠的外貌，但更多的是具有粵語民間歌謠的色彩。

　　以下筆者選出二十二首作品，以展示受「粵曲人」影響的「非粵曲人」歌曲創作的面貌。其中所選的都帶有先詞後曲的成分，因為具有這一點成分的作品，多多少少都會是受「粵曲人」影響的。（曲譜及歌詞見附錄5）

組別	歌曲名稱	年份
第一組： 國語時代曲作曲家作品	《青春樂》 同名電影片頭歌曲	1959 年
	《琴台淚影》 同名電影主題曲	1962 年
	《吉祥數字》 電影《鴻運當頭》插曲	1964 年
第二組： 于粦作品	《滿江紅》 電影《蘇小小》插曲	1962 年
	《花非花》 電影《清明時節》插曲	1962 年
	《武林聖火令》 同名電影主題曲	1965 年

組別	歌曲名稱	年份
	《一水隔天涯》 同名電影主題曲	1966 年
	《大家姐》 麗的同名劇集主題曲	1976 年
	《逼上梁山》 無綫同名劇集主題曲	1977 年
第三組： 冼華與顧嘉煇作品	《聊齋誌異之翩翩》 麗的同名劇集主題曲	1975 年
	《巫山盟》 無綫同名劇集主題曲	1975 年
	《黃河的呼喚》	1983 年
第四組： 許冠傑、陳健義、黃霑作品	《鐵塔凌雲》	1972 年
	《鬼馬雙星》 同名電影主題曲	1974 年
	《浪子心聲》 電影《半斤八兩》插曲	1976 年
	《鬼叫你窮》 電影《唐人街功夫小子》 主題曲	1977 年
	《打政府嘅工》	1978 年
	《百厭仔唔肯吔飯》	1978 年
第五組： 黎小田作品	《春花秋月》 麗的劇集《李後主》插曲	1978 年

230

組別	歌曲名稱	年份
	《相思夫人》 麗的劇集《沈勝衣》之「相思夫人」插曲	1979 年
	《大地恩情》 麗的同名劇集主題曲	1980 年
	《花落花開》 無綫劇集《大運河》插曲	1987 年

9.1 國語時代曲人的先詞後曲作品

梁樂音為林鳳的青春片寫的歌曲不少，而且很多都是先詞後曲的，這裡只選了一首《青春樂》，因為它不但比較成功，也很可能是第一首屬原創的粵語搖滾歌曲！

吳一嘯寫的歌詞，已注意多用一些字詞句重出以至對偶句子，所以梁樂音譜起曲來是有力可借。他為了多讓音樂表現，以表現搖滾樂的狂野，開始時是唱的少而音樂多，這便跟一般「粵曲人」的先詞後曲作品很不同。

對於吳一嘯寫下的對偶句，梁樂音很能善用：

這例子中，一、二小節和三、四小節的節拍相同，屬自由模進（句子中間部分相同，頭尾相異）；第六至第八小節，旋律骨幹音是 5 6 2 2 6 5，是回文，而第五小節至第九、十小節俱有 5 6 | 這個小音群，有了這些，這十個小節的旋律顯得頗流暢優美。

由綦湘棠譜曲的《琴台淚影》，從電影特刊所見曲詞，是預計了既能用粵語唱，也能用國語唱的。它的一大特色是開始的幾句歌詞，以五拍四這種在流行曲中較少用的節拍來配合。

詞中的疊句與對偶句，綦氏的處理也不錯，比如：

當中 2 1 3 這個小音群像是椿柱。又如：

是一對很工整的樂句，但「自」、「在」、「底」三個字並不協音，甚拗口。

232

另一位國語時代曲作曲人劉宏遠譜的《吉祥數字》，屬「爭吵」歌。以歌曲音樂表現爭吵，原已不易，還要採用先詞後曲的方式以粵語歌來表現，就更不易。歌曲開始的 $\underline{5\ \underline{5\ 3}\ 5}$（我 說）有點像黃梅調，也許亦是當時的風尚影響所致。

由於爭吵的焦點乃「三是否吉祥數字」，歌詞中「三」字頻繁出現。劉宏遠似乎有周密的佈局。賀蘭唱的第一段，除了第一個「三」字配以全曲的最高音，即 $\dot{1}$，接下來的十多小節，最高的音也只見 6，到「三多是多福多壽多男子」一句，這最高的音才聯群結隊的出現：$\underline{\dot{1}\ \dot{1}\ 3}\ |\ \underline{\dot{1}\cdot\dot{1}}\ \underline{\dot{1}\ 3}\ |\ \dot{1}\ 3\ 5\ |\ 6\ \cdot\cdot\cdot$ 似是居高臨下的象徵。事實上，這個最高的音，也多由賀蘭來唱的。

詞中雖有這麼多的「三」字，但譜起曲來，卻是促使 6 音頻繁出現，幸而這首歌曲不長，否則可能會顯得很單調。

9.2 于粦的先詞後曲作品

在六、七十年代，于粦寫的很多影視歌曲都是採用先詞後曲的方式的。他並非「粵曲人」，但看來很同意影視作品中的粵語歌曲應採用這種寫作方式，而且也不避粵曲味。

以具體成績看，于粦的不少先詞後曲粵語歌作品都是比較成功的。本節選取了六首作品，嘗試展示一下他的成功之處。

　　《滿江紅》是電影《蘇小小》的插曲，七、八十年代，徐小明曾不止一次重新錄唱。歌曲的創作過程，先是王季友據宋詞詞牌《滿江紅》填詞，然後交由于粦譜曲，這有點像據古人的詩詞作品譜曲，不過詞既是由當代人寫的，必要時把詞改一改還是可以的。

　　詞的上闋，第一、二個韻腳，于粦都安排了長逾兩小節的過門，把演唱者的旋律變化地重現，這既是使旋律有較多的再現機會，以增強呼應感，也是讓歌曲充分地抒情，以跟下闋做對比。

　　歌中，「連珠」手法用得不少，如下列三個例子：

5. | 2123 5 | 1 3 23 5 - | 3 5. 3.2 35 | 23 2 ...

3.2 17 6 - | 6156 7672 6 - | 6 6 5 6.5 32 | 123 1 ...（回復）

05 | 2 6535 | 11 65 3 - | 5 - ...

事實上，3·2 35 2、1 2 3 1 等音群在歌曲中也不止出現一次。相信，這些手法的使用，頗能增加旋律的優美，加深人們對歌曲的印象。

　　相對於《滿江紅》，《花非花》是的的確確據古人詩歌譜曲，歌詞一個字都不能改。于粦譜這首《花非花》，是更富粵曲味。

　　白居易的原詞，只疊用了一「花」一「霧」，其他都只是對偶句，再

無字、詞、句的重出，要譜成優美的粵語歌很不容易。

　　表面上，于粦譜的這首《花非花》的旋律結構散漫得很，可是其中也有一點工整的建構。比如短短的曲調，有三個樂句是以 5・6　5 ―（或其低八度）結尾的。而：

6・1 56 123 76 | 5・6 5 — 0 |　（夜半來）

6・5 61 231 23 | 5・6 5 — — |　（天明去）

兩句既富於對稱之美，也是很有力度的音區對比。又如：1 ・6 1 2 | 1・2 6 5 3 — ・・・是連珠又是八度大跳及節拍寬緊對比，既美且奇。

　　要是把某些樂句作移位處理：

3・2 35 235 3222 | 615 6 ・・・ → 6・5 61 561 6553 | 231 2・・・
不　　多　　　　時

6・5 453 2 — | → 3・2 12 7 6 —
朝　　雲

便發覺「不多時」一句，跟「天明去」一句頗有關係，而「朝雲」與「不多時」一句亦是「近親」。

　　尤其突破的是，這首短歌還配上女聲二部和唱，傳統結合現代，單線

曲調結合立體和聲，在 1962 年的時候便已這樣寫，是走得很前的。于粦在翌年為電影《薄命紅顏》寫了一首粵語歌《泉水彎彎清又涼》，其多聲部的寫法又更進一步。於筆者而言，于粦譜曲的《花非花》，動聽程度跟黃自譜曲的國語版本是不遑多讓的。

《武林聖火令》是于粦與簫笙初次合作，二人的合作方式一般是簫笙先寫詞，由于粦譜曲後，可能會再把歌詞修改一下。這首短歌最奇巧之處是開始的兩小節：

造成「連珠」的出色效果，可說是此曲最朗朗上口之處。歌末「用於善則福，用於惡就塗炭生靈」譜來很像粵曲，何況還加了兩個「呀」字。當然，影片背景是古裝的，粵曲味濃實在不妨。

《一水隔天涯》是于粦最著名的曲調作品，它最了不起之處，乃是以先詞後曲的方式創作，卻能譜成 AABA 的標準流行曲式。據于粦說，這多得寫詞的左几亦是精通音樂的，經于粦指點後，左几在寫詞的時候在文字聲律上會較講究，這對于粦把詞譜出標準流行曲式大有幫助。其實，于粦和左几在《一水隔天涯》之前已有合作，比如電影《香港屋簷下》（1964年 8 月 19 日首映）的插曲《芳草天涯》，也是二人合作的作品，同樣是左几先寫詞，由于粦譜曲，譜成的曲式是 ABA。

　　因為是先詞後曲的，故此《一水隔天涯》曲式上雖是很工整的 AABA，但主歌和副歌各自的句構都頗奇特。

　　主歌中，有歌詞部分只有三個長樂句，第一、二句是同頭換尾，所換的尾句節拍相同，可視為自由模進。第三樂句跟前兩句無大關係，而後半句似乎是移了調，實際的音調也許是 $\underline{6 \cdot 6}$ $\underline{5\ 3}$ $\underline{2\ 1}$ $6 \mid 1 —— 0$，由於臨時向低音處移了調，並現出全曲最低的 3 音，這既是一句的前後形成了強烈的音區對比，也是情緒像迅速滑向深淵。

　　副歌的節拍變得短促（到最後才重見重音），又不斷閃開四拍四的第一個強拍，這跟主歌是強烈對比，而讓人感受到的，是十分的不安穩。

　　從樂句結構上看，這副歌只得兩個長句。第一個長句前半和後半都以 $\underline{5\ 4}$ $3 — \mid$ 綴尾。第二個長句，前半末處是 $\underline{2\ 3}$ $5 —$ ，後半末處是 $\underline{5\ 3}$ $2 — \cdot\ \cdot\ \cdot$ ，成鏡影關係。這些特點，增強了樂句間的內在聯繫，顯得工整。

　　歌曲最後把「不知相會在何時」一句歌詞另構造出長四小節的結束句，加深感嘆，而這也是先詞後曲的有力證據，因為若是先寫好曲詞，詞人未必知道在這兒正好能再把「不知相會在何時」這句歌詞填進去。

　　麗的劇集《大家姐》主題曲，又是簫笙和于粦攜手合作。這次于粦把

曲調譜成廣東民謠風味。估計這首《大家姐》在譜好曲之後,曾經修改過歌詞,曲調得以保持簡潔順暢。

曲調中不乏連珠與頂真等技巧,如下述兩例:

因此,《大家姐》亦甚能讓人朗朗上口,而當年這首歌也頗受歡迎。

無綫劇集《逼上梁山》主題曲,是于粦與盧國沾初次合作。于粦沿用他先詞後曲然後再因曲略改詞的創作方式,卻依然寶刀不老,譜成一闋氣勢磅礡的粵語大合唱歌曲。若以此對照第八章的 8.3 提到的:「雄壯風格常須借助於嚴整的結構的旋律才能成功表現」,則《逼上梁山》也是能有力地印證這一點的作品。

在盧國沾著的《歌詞的背後》頁 227,可以見到這首詞的初稿:

烏雲掩星月,江山半壁殘,
連連長鞭背上抽,重重苛稅哪日清還?

　　　血染碧波紅，屍橫地。

　　　官逼民反上梁山，逼上梁山。

　　　水滸聚義百八人。

　　　英雄勳業、永傳萬世間。

于粦拿這初稿去譜曲時，期間曾多次與盧國沾商議，提出這兒改成這樣如何、哪兒改作如此可否（詳情可參閱《歌詞的背後》頁 226 –228），最後歌詞的定稿如下：

　　　烏雲掩星月，江山半壁殘，

　　　長鞭背上抽，苛稅壓人寰，

　　　血染碧波屍遍地，

　　　官逼民反上梁山，

　　　上梁山，上梁山，

　　　水滸聚義百八人，儆惡鋤奸；

　　　水滸聚義百八人，劫富濟貧，

　　　英雄勳業，永傳萬世間！

　　　英雄勳業，永傳萬世間！

　　對照一下定稿與初稿，定稿不但句式工整了，字、詞、句的重出也多了很多，可見這真的絕對有利於譜出好曲。具體而言，便是容易施行反覆與模進，以歌曲的後半段為例：

值得一提，3 — 6 — | 6·i 6 5 3 — 跟歌曲開始的樂句完全相同，屬首尾呼應。

　　總的來說，于粦採用粵語歌先詞後曲的創作方式，成就卓著，既把粵語歌帶到一個很高的境界，也創出很多值得學習的典範。

9.3 冼華與顧嘉煇的先詞後曲作品

　　冼華以寫國語時代曲著名，七十年代粵語電視歌開始興起，冼華也曾參與創作，其中《翩翩》更是先詞後曲之作。

　　也許是慣於寫國語時代曲，也深知一字拖唱過多的音，會增添粵曲

味，故此在《翩翩》中，大部分的歌詞都只拖唱一、兩個音，直到最後，相信是為了抒情的需要，才容讓一字拖唱四個音。不過，旋律結構看來甚是鬆散，除了開始和結束時的地方有模進的意味，音群再現的手法並不多見，也不明顯。因此，《翩翩》主要是靠歌詞及歌聲來吸引欣賞者。

顧嘉煇採用先詞後曲的方式寫粵語歌，例子是頗有一些的。為省篇幅，這裡只選進兩首。

《巫山盟》的主題曲所以採用先詞後曲的方式創作，據盧國沾表示，那是因為當時的娛樂唱片公司老闆劉東要求的。

在《巫山盟》裡，甚至出現一字拖唱一小節長，共六個音的情況，看來是完全不避粵曲味的。歌曲開始處，即用上連珠與頂真：

而 2 3 1 7 6 這個音群也在第五小節再現。當中更有整句再現的，如 6 · 3 2 1 6 1 | 5 — — — 及 6 · 1 3 5 7 6 | 5 — — — 。筆者認為 6 5 6 1 — | 5 · 3 2 — | 6 · 3 2 1 6 1 | 5 — — — 這四小節樂句，在其後擴充為八小節的樂句，其中 5 3 2（注意它的移位是 1 6 5，1 6 5 的鏡影為 5 6 1）這顆「珠」更接二連三再現，成為樞紐。故此，《巫山盟》在鬆散的表層下，不少地方針線頗細密。

　　據盧國沾憶述，《黃河的呼喚》是他主動先把歌詞寫出來，然後邀請顧嘉煇替他譜曲。可以看到，作曲者為了有整個樂段反覆的效果，情願一開始便歌詞拗口：

此處，「千千年」是協音的，「濁濁流」唱來實際變成「足足流」！所以說先詞後曲往往會更容讓字詞不協音。「不清」與「片地」的聲調也很不同，卻給靈巧地安排配以相同的樂句。再者，這開始的一段，以３５二音作連珠，又有２１即時重出，聽來頗一氣呵成。

　　其他靈巧處理還有：

這些處理，使旋律頗見工整，自然也增強了歌曲的雄壯感。

9.4 許冠傑、黃霑和陳健義的先詞後曲作品

《鐵塔凌雲》是許冠傑的第一首粵語歌作品。緣起是哥哥許冠文寫了一首英文詩，譯成中文後，許冠傑便把它譜成歌曲。

估計許冠傑是邊彈結他邊「問字取腔」，度出其中可取的歌詞。西方民歌，往往在創作時以結他和弦作主（嚮導），這種創作方式頗不同於「粵曲人」寫粵語歌的方法。

從《鐵塔凌雲》曲調可看到，本書中常常提到的音群貫串（再現）、連珠等手法在這首歌之中是使用得頗妙的。它更多的是借仗節拍的重複，尤其是這兩種：<u>O</u> X <u>X</u> X X 及 <u>O</u> X <u>X</u> X <u>X</u> X。因此，單看旋律線條，結構是頗鬆散的，幸而其中也有在節拍上安排得比較對稱的樂句，如：

當中 2　5 的迅速重現也算是連珠。這些肯定增加了曲調的流暢程度，有助上口。

　　說到《鬼馬雙星》的主題曲，據許冠文近年接受訪問時的憶述（見翟浩然著《光與影的集體回憶 II》，頁 52，「明報周刊」，2012 年 7 月初版），副歌的歌詞乃是許冠傑即時信口連詞帶曲唱出，渾然天成。也就是說這一部分是先有詞後有曲的。現在獨立地把這幾句旋律抽出來看看：

$$0 \ 1 \ 5 \ 1 \ | \ 5 \ - \ 4 \ - \ | \ 0 \ 2 \ \underline{5 \cdot 5} \ \underline{42} \ | \ 3 \ - \ - \ - \ |$$
$$0 \ \underset{.}{5} \ 2 \ 5 \ | \ 3 \cdot \underset{.}{2} \ 1 \ - \ | \ 0 \ \underline{66} \ 2 \ \cdot \ \underset{.}{6} \ | \ 5 \ - \ - \ - \ |$$

也確有「鬆散」的特徵，尤其是受字句的聲調限制，頗多大跳音程。也許，有主歌部分那些較工整的曲調作「掩護」，並且分散了注意力，人們倒是不大察覺副歌的「鬆散」。

　　《浪子心聲》一曲，據黎彼得近年接受訪問時透露（參見黃志華、朱耀偉、梁偉詩著：《詞家有道——香港 16 詞人訪談錄》，頁 28，匯智出版社，2010 年 7 月初版），乃是先詞後曲的作品。至少，主歌的第一段歌詞是先寫的，副歌的歌詞也是先於曲調存在的。

　　端詳曲調，也確有幾分蛛絲馬跡，比如主歌中的末句 $\underset{.}{5} \ | \ 6 \cdot \underline{1} \ \underline{7} \ \underline{6 \ 5} \ |$ $\overset{5}{3} \ - \ \cdot \ \cdot$ 這種接連向上跳進，很不一般，似是為歌詞所「逼」而生的奇崛意念。在主歌中，許冠傑巧妙地用上連珠與頂真手法：

使旋律十分流暢又易上口。

也許是為求寬緊上的對比，副歌中任由「強」字拖唱四個音，不怕易生粵曲味。

接下來談的是黃霑包辦詞曲的《鬼叫你窮》。以先詞後曲而言，黃霑這方面的作品不多，較著名的有廣告歌《兩個就夠晒數》和鄧麗君主唱的《有誰知我此時情》（據聶勝瓊的《鷓鴣天》譜曲）。這兒選的卻是《鬼叫你窮》，這首作品若說先詞後曲，其實也只是先有「鬼叫你窮，頂硬上」這兩句，其他部分明顯都是先把曲調寫好再填詞的。特別之處是這先有的兩句詞，卻是嵌在歌曲的中間部分，不在開端也不在末尾，這正是筆者選它的原因。

黃霑很巧妙地借仗「頂硬上」的「上」字的上聲字特點：

這是相接連的句子，充滿變化與層次，一是助語虛詞的變化，二是節拍寬緊的變化，三是音程擴大的變化，於是第二次唱出「鬼叫你窮，頂硬上」時更有張力，彷彿是已快要支撐不來仍竭力去支撐，不能退縮，因而讓欣賞者能具體感受到「頂硬上」的辛酸與苦痛。

　　陳健義在七十年代後期，寫了好一批以西方結他民謠結合廣東歌謠風格的歌曲，饒有粵調韻味。這裡選取了較知名的《打政府嘅工》和《百厭仔唔肯哋飯》。估計兩首作品都有先詞後曲的成分，也有些部分是填詞的，以使旋律有較多整段反覆的機會。

　　《打政府嘅工》有不少字詞句重出，比如「政府」、「打政府嘅工」、「有人話」等，它們真的有助使旋律具較工整的結構。不妨對照一下三處的「有人」句：

當中除了「骨幹音」，看來變化是頗自由的，這亦是民（歌）謠應有的特色。

再看《百厭仔唔肯吔飯》，也具有這種民（歌）謠特色，尤其它更吸收了粵曲以至說唱音樂的「襯字」手法，比如：

當中的「佢」、「佢都」、「佢就」便是「襯字」。這類「襯字」，使歌曲的粵味更濃郁。

9.5 黎小田的先詞後曲作品

黎小田是七十年代粵語電視歌興盛時期的重要作曲家之一。這裡選了四首他寫的電視歌，都有先詞後曲成分。

《春花秋月》據李後主的詞譜曲，是為麗的劇集《李後主》的需要。據于粲所說，黎小田那時曾向他討教，並拿他為任白《李後主》電影所譜的後主詞歌曲去參考觀摩。

黎小田這首《春花秋月》，粵曲味較淡而流行曲化的中式小調風味較濃，所以頗受歡迎，徐小明、柳影紅都曾重新錄唱。可見這首據古詞譜曲之作，旋律結構雖見鬆散，依然頗流行。約略分析一下，曲中存在不

少音群再現，例如，歌曲首句是：6·$\overline{1}$ 6 5 3｜2 1 2 3 5— 其中 6 $\overline{1}$ 6 5 及 2 1 2 3 5 這兩個音群便在不少地方再現出來，如：

亦可說是音群 6 5 3 2 的再現。這些，都使樂句間彷彿加強了內在的連繫，有較佳的呼應感和統一感。

　　《相思夫人》副歌的歌詞，是古龍原著的小說中本就有的：「只道相思苦，相思令人老，幾番幾思量，還是相思好。」因此歌曲的這一段，肯定是據詞譜曲的。這一段詞句，「相思」重出了兩次，按理頗有利於譜曲。

　　黎小田譜這幾句，先是用 6 音作連珠及頂真，然後則讓 6 5 3 5 這組音群（其實主歌中也有它的身影）兩番再現，寫得很有吸引力。

　　《大地恩情》這一歌曲，一般人會以為它是先曲後詞的，但筆者向黎小田了解過，歌曲的後半段是先有詞後譜曲。其實，仔細研究一下後半部分的曲調，確是在結構上較鬆散的，但作曲家很努力地使樂句間有所聯繫、

有所對稱，甚至也有用到連珠手法。如下例：

$$3\ -\ -\ \underline{5\dot{1}}\ |\ 7\cdot\underline{5}\ \underline{3}\cdot\ \underline{5}\ |\ 6\cdot\underline{6}\ 1\ 2\ |\ 3\ -\ -$$
$$\underline{0\,3}\ |\ 2\ -\ -\ \underline{3\,2}\ |\ 1\ -\ -\ \underline{0\,3}\ |\ \dot{1}\ \cdots$$

這六個多小節中，共出現六個 3 音，前三個時值都較長，位置則多屬尾句，後三個時值都頗短，只有半拍，而位置則俱在句首。這種具強烈對比的連珠手法十分奇特，雖散猶整。接下來是兩副對稱句：

$$\begin{cases}\underline{65}\ |\ 6\ -\ \dot{1}\ \overset{3}{\underline{3\,2}}\ |\ 3\ -\ -\\ \underline{2\dot{1}}\ |\ \dot{2}\ -\ \dot{3}\ \overset{3}{\dot{1}\ 7}\ |\ 6\ -\ -\end{cases}$$

$$\begin{cases}\underline{3}\ |\ 4\cdot\ \underline{\dot{3}\ \dot{2}}\cdot\\ \underline{\dot{1}}\ |\ 7\cdot\ \underline{\dot{2}\ \dot{1}}\cdot\end{cases}$$

同樣也是雖散猶整。

　　這首歌曲以 3 音結束全曲，甚是罕見，但回看之前「六個 3 音」的結構特色，似乎又早有伏筆。再者，這段歌詞幾乎全是一字譜一音的，當中又有三連音，這些俱有效地避去粵曲味。故此，這首歌曲長年受歡迎，卻很少有人察覺後半部分是先詞後曲的。

　　最後要談的是《花開花落》，這已是八十年代後期的作品。相信因為

劇集是古裝背景的，又是一首仿中國民間歌謠之作，所以並不介意採用先詞後曲的方式。

　　歌詞以隋末時候流傳的歌謠「楊花落、李花開」鋪衍而成。由於三段歌詞都以「楊花落、李花開」開始，讓作曲家自然地可採用「同頭」的手法，而作曲家看來也刻意讓首二段能「合尾」（有相同的結束樂句）：

其實「不改」是比較拗口的。歌中也見有連珠之法：1 · 6̣ 6 3 5 | 6 1̇ 6 3 5 —。這個音群還出現在第二段：6 · 3̣ 6 2 | 6 3 5 —。

　　作曲家在最後的第三段設計了一個特別的結束手法——歌聲「突然」停止達一小節，才接下去把結束句唱出，這種手法很能帶出懸念及張力，也有蓄勢待發之意味，很能吸引欣賞者的注意力。

　　此外，首二段都以宮音結束，最後的第三段卻以羽音結束，有調式對比的作用。

第十章

結語

　　通過第一至第九章的歷史勾勒及作品研究考察，筆者有一個不小的省
悟：看「粵曲人」創作流行曲調，須有不同於一般主流的視角，才能有正
確的認識，也才可以看到歷史真確的一面。

　　先簡單點說。近代的中國音樂史，包括嚴肅音樂方面的歷史，歐洲文
化中心論猖獗，甚麼都覺得西方音樂是進步的，甚麼都要以西方的音樂文
化來作標尺。殊不知這只是甘心當西方文化的殖民！流行音樂本是西方產
物，國人的這種「奴性」就更強，事事以西方的一套為進步的指標。叵是
以這種後設思維是沒法正確了解上世紀七十年代以前香港流行曲發展的許
多現象與表徵的。

10.1 減法論與粵語歌三、四十年代的「不發展」期

我們已經知道，香港的粵語流行曲，「起步」的時間可以遠溯至 1930年，但其後的二十多年來，卻沒有甚麼發展，被十里洋場的上海佔盡風光。這種「不發展」，筆者認為是當時的嶺南大眾音樂文化別具自己的「主體性」，其發展有自己的軌跡，卻被視為「不發展」而已。這種「不發展」，是現代人對那段歷史的偏見以至曲解下的論斷罷了，因為現代人已經太習慣以當代的流行音樂文化狀況及審美趣味來回看歷史。

葛兆光在《思想史：既做加法也做減法》一文中指出：

所謂「減法（Subtraction）」是指歷史過程和歷史書寫中，被理智和道德逐漸減省的思想和觀念，過去的思想史太多地使用「加法」而很少使用「減法」去討論漸漸消失的那些知識、思想與信仰，包括被斥為野蠻、落後、荒唐、荒淫以後逐漸「邊緣化」和「秘密化」的過程。其實，正是在這些思想或觀念於主流社會和上層精英中漸漸減少和消失的過程中間，我們可以看到被過去遮蔽起來的歷史……我們通常是站在當下的立場來反觀歷史的，我們現在所遵循的、所依賴的，是現代人的一些觀念，這些觀念在現代性話語系統中有它無須論證的合理性，像「文明」、「理性」，包括對生命的珍視、對道德的畏懼、對陋習的鄙夷、對自由的尊重等。而現代人撰寫的思想史，就常常是在這樣的語境中，用這些後設的觀念來敘述歷史的，在這樣的歷史敘述中，思想史家習慣於把那些趨向現代的東西當做合理性的思想，冠以「進步」、「發展」這樣的稱呼而書寫在思想史著作中。不過，容易忽略的是，這些合理性可能導致一種後

設的觀察和建構的歷史，古代思想史中一些被減省掉忽略掉的事實告訴我們，過去一些「不文明」、「不理性」的東西，都曾經合理過，也曾經很正當，甚至很神聖。……當「文明」在各種生活領域以「新」獲得正當性的時候，「不文明」或「野蠻」就只有作為「舊」，在很多生活領域悄悄退出。

（見網上文章：www.douban.com/group/topic/21497226，原刊於《讀書》，2003 年第一期。）

葛兆光談的是思想史上的現象，但也很適用於其他的藝術文化歷史的領域。香港早期的粵語流行曲發展歷史，也用得上這種歷史觀照之法。

百多年前，中華大地上的「流行音樂」文化是甚麼？那時的嶺南人，在茶樓聽小明星，在榕樹頭聽南音藝人唱孫中山革命、街頭藝人以龍舟唱時事新聞……這就是那個時代的嶺南「流行音樂」！

唱片普及後，粵樂（包括西化粵樂）唱片風行中國許多大城市，據說還遠至天津，隨後又發展出「幻境新歌」與「精神音樂」，嶺南人的「流行音樂」文化一度有自己的發展軌跡和面貌，有異於上海，也有異於西方。

今天的現代人，滿腦子都被西方流行音樂文化審美趣味充斥，並常常以這一套後設的想法去「苛責」先賢前輩！覺得必須發展得跟西方流行曲亦步亦趨才算是「可取的發展」或「進步」，諸如「幻境新歌」與「精神音

樂」在這些現代人眼中，不覺得是「流行音樂」。

　　且不說「進步」其實是難以定義的。最重要的是我們應該認識到當年嶺南大眾文化的「主體性」。它是如此善於吸收外來文化，使之完全融入本土的大眾文化之中。以音樂為例，小提琴、色士風是完全融入了粵曲、粵劇之中，西片的情節給移植進粵劇、粵曲之內，那時的粵語電影歌曲，都是由「粵曲人」寫、伶人唱的，因此不覺得有另外發展「流行曲」的需要（可是實際上也有所發展的，如「幻境新歌」和「精神音樂」等）。有時甚至視「流行曲」為「粵曲小曲」，甚至不管差異仍稱之為「粵曲」。四十年代後期，小燕飛獲譽為「粵語周璇」，但其實她唱的粵語電影歌曲全是粵曲味甚濃的。然而那時是香港的時尚！倒是到了五十年代，被國語時代曲以至歐西流行曲大舉進侵，到後來，年輕人文化消費群落也形成了，香港的大眾音樂文化遂淪陷，成為音樂殖民地。而今天有些人會認為其中的本土音樂文化被殖民的過程，以至七十年代後期香港流行音樂的悄悄「去粵曲化」，都是「進步」的表現。

　　我們已可以很明顯地看到，在1952年開始搞粵語時代曲唱片的香港音樂人，主要都是「粵曲人」，會創作曲調的如呂文成、胡文森、梁漁舫、王粵生、林兆鎏、盧家熾等，他們都有深厚的粵曲背景，比如大多能拍和粵曲，是某某伶人的師傅。所以，他們是以深植根源於嶺南傳統音樂文化的姿態來搞流行音樂的，因而考其「主體性」也是事事以嶺南傳統音樂文化為先。何況五十年代的時候，粵劇、粵曲文化仍屬市民大眾日常生活的

重要部分。

　　這樣我們便會容易明白，為甚麼這個時候香港的粵語流行曲，粵曲味這樣的濃。簡化地說，那是嶺南傳統音樂文化的「主體性」尚在發生作用，因此其時不少粵曲味濃郁的「小曲」，都可以跨界成為「流行曲」。此外，也因為這種「主體性」，才會產生像《懷舊》這種實驗性的作品——在流行曲化的曲調中隱藏傳統乙反調的可能性，這種作法絕對難以想像會出現於今天的粵語流行曲的創作之中。但我們也可以看到，當時參與搞粵語流行曲的，也有若干「非粵曲人」，如作曲的馬國源、演唱的鄧白英，又如周聰的粵曲背景也比較淡薄。更重要的是「粵曲人」在搞流行曲的時候，不管是為唱片還是電影，都很有興致去嘗試寫出較符合西方流行音樂模式的作品，比如呂文成的《快樂伴侶》、王粵生的《檳城艷》，又或胡文森的《秋月》等。

　　要說嶺南傳統音樂文化的「主體性」對粵語流行曲比較負面的影響，最主要的莫如地位受壓——伶人視粵語流行曲為「小曲」，既是「小曲」則地位總難及得上梆黃，也就是相當於難以及得上粵曲。

10.2 在殖民教育與西方流行文化夾擊下的六、七十年代

　　六十年代，西方流行文化侵入香港之勢更強大，加上與此同時，年輕人全是土生土長的，他們視香港為家，而受的是殖民教育，亦比上一代多受了西方文化的影響。所以，在這個十年之中，嶺南傳統音樂文化的「主

體性」已經開始被摧殘，粵劇、粵曲文化也逐步退出市民百姓的日常生活圈。另一方面，香港的粵語流行曲仍然為國語流行曲及歐西流行曲所大大壓制，地位完全無法提高。想想由《星島晚報》創辦於 1960 年的「全港業餘歌唱大賽」，竟然在整個六十年代都不設立「粵語流行曲組」，便可思過半了。

事實上也因為這些香港年輕人全面擁抱西方流行文化，壓根兒不會出現台灣的那種「李雙澤可口可樂」事件，也就是說，不會有哪位年輕音樂人想到拿起結他唱歌時應該用甚麼語言來唱的問題。在粵語片之中，1968 年夏天公映的《花樣的年華》，便已曾描繪過有女子流行樂隊唱粵語歌，可是在現實中，哪有這樣的事，要到 1975 年尾，才真見到溫拿樂隊唱起粵語歌來。那個時候，即 1969 年前後，一心一意想要在這個地方唱粵語歌，要發展粵語歌唱事業的，卻只見到一位大馬來的鄭錦昌具這個抱負！

六十年代後期至七十年代初，香港的粵語流行曲是在夾縫之中偷生，支持者估計以草根階層、工廠妹等基層族群為主。這時期，陳寶珠的土唱法常常比蕭芳芳的洋唱法更受歡迎；鄭錦昌的粵調色彩濃重的《唐山大兄》、《禪院鐘聲》比他自己改自國語時代曲的《鴛鴦江》、《今天不歸家》受歡迎；蘇翁填的粵曲色彩重得的《分飛燕》曲詞，比他填的新派歌詞《愛人結婚了》火得多紅得多！有說這些族群可能教育水平較低，因而只能喜歡這類歌曲，可是這些教育文化水平低的草根階層卻喜歡像《分飛燕》、《禪院鐘聲》等文言色彩濃厚的歌詞，頗見奇怪！筆者相信，這是

嶺南傳統音樂文化的流風吧！而且，草根階層與工廠妹等人受的殖民教育較少，反而因此不會主動向西方（流行）音樂文化投懷送抱。如此一說，那不但是受眾的教育水平問題，而是受眾接受的殖民教育的深淺問題。當殖民教育行之愈長久愈普及，加上西方流行文化的夾擊，嶺南傳統音樂文化的「主體性」就愈被摧殘和扭曲，以至在嶺南地區都只能成為被漠視的，或者被視為務要與之劃清界線的他者，亦即變成現代性的對立面。

香港的流行文化發展至七十年代，在音樂領域方面，粵劇、粵曲又更見遠離人們的日常生活圈。再者，粵語電影音樂的創作，傳統以來俱由「粵曲人」操控，卻因為粵語電影一度「死亡」，連帶這個傳統都中止了。因此，上文所說的那種嶺南傳統音樂文化的「主體性」，至此也變得所餘無幾。

當然，我們還可以見到電視歌強勢登場後，個別「粵曲人」尚有創作的機會。粵語流行音樂市場也仍容得下大 AL 張武孝這種偏向多唱粵調色彩較濃的歌曲的歌手。

套句廣東俗語，七十年代的香港流行音樂發展，是深受殖民教育及歐西流行音樂文化影響的年輕一代「趁佢病，攞佢命」；換句話說，就是他們趁嶺南傳統音樂文化的「主體性」變得疲憊不堪，悄悄起革命，以「去粵曲化」的方式來抹掉香港粵語歌中的粵調色彩。

有趣的是，七十年代的時候站到香港粵語流行曲舞台前沿的鋒頭人

物，有若干位其父母輩乃是「粵曲人」，比如仙杜拉、許冠傑、劉鳳屏，以至稍後一點出道的盧冠廷等。所以我們會見到許冠傑較早期的一批粵語歌曲創作，仍有受粵曲文化影響的痕跡。不過，更新的一代，便更徹底地跟嶺南傳統音樂文化「絕緣」，而且，在殖民教育及西方流行文化的長時期持續夾擊之下，他們連包辦詞曲的能力都頗成問題。這兒可舉區新明近年在《信報》上發表的一篇專欄文字為例：

> ……其實我這一代香港人都是聽英文歌、玩英文歌長大的，開始學習作曲也是寫英文歌；上的也是英文學校，當然，因為當年的國文老師都很嚴格，連中文都不敢疏懶。可能不太正確，但我們談話都是雙語的，不是「懶sophisticate」扮老外，但有些 expressions 總是用英語較直接和應棍。外國電視劇還是原聲好看，配了音便怪怪的，事實上有些句子也很難翻譯，就算意譯也有點勉強。忽然有一天為了入行便開始創作廣東歌，自勉說要把從英文歌學到的投放到中文樂壇，這一投便二十多年……我必須認錯，自己填寫的廣東歌詞，頂多能寫出原意的六、七成，很多時為了「啱音」和押韻，更會在半願意的心態下用了些奇怪的文法。我曾多次說過，我真的不知道小島樂隊當年的流行曲《她的心》其實是說甚麼的；記得當年和阿 Pat（太極樂隊）合作填詞時，都是隱隱約約有個畫面，有種情緒，便用僅有的填詞技巧寫了出來，也沒理會其實真的想說甚麼。……原來我還是寫英文歌較為手到拿來。請不要誤會，小弟是香港人，絕非「扮西人」，亦非崇洋，也不是港英餘孽（其實怎會不是餘孽），只是這表情達意，更能盡興，更能暢所欲言，更能曲詞一致……

（原文見 2013 年 6 月 11 日《信報》「音樂態度」專欄）

　　區新明曾是八十年代中期小島樂隊及凡風樂隊的成員，他這篇反思文字，頗能代表與他同期的流行曲創作人的相類窘境：創作歌曲而想詞曲自行包辦的時候，以中文來我手寫我心的能力卻很弱。這種窘境可說是至今不變。當然，區新明的文中也說到了，他是從小聽英文歌長大的，真是徹底地跟嶺南傳統音樂文化「絕緣」！

10.3 流行曲界應多試先詞後曲創作模式

　　粵樂人創作流行曲調，跟現代人很不同的一點是他們頗喜歡採用先詞後曲的模式。在這一節，筆者想集中地探討一下，這種模式還適合再採用嗎？環顧當今的粵語流行曲創作，可說是百分之九十九點九的原創歌曲都是採取先曲後詞的方式來創作的，似乎是一早否定了先詞後曲模式在粵語流行曲創作中的使用價值。筆者卻認為並不盡然，在粵語流行曲領域上，應該多試試這種模式，因為這種模式其實有助作曲家去創新。而在粵劇、粵曲中的小曲創作中，就更加應該承繼這種傳統模式。

　　先說在粵劇、粵曲中的小曲創作領域的情形。在第七章的 7.2 中，筆者已指出：「旋律能否寫得具吸引力，端賴歌詞能提供的『施展空間』。具體來說，乃是歌詞能否讓譜曲者使用得到讓旋律優美的技巧，比如反覆、模進、樂段再現等。這方面，寫詞者最易想到及最易操作的方法，乃是多讓字、詞、句重出。當歌詞中有字、詞、句重出，譜曲者也自然較容易施

展反覆、模進、樂段再現等旋律創作技法。」而第七章所談論的十一首都曾經成為流行曲的小曲精品，「其曲詞有字、詞、句重出的實在不少，而且有些『重出』得很有特色」。足以說明「字、詞、句重出」之重要。要說一個反面的例子，則在第八章的 8.4「『粵曲人』在七十年代寫的電視歌」中談及的幾首作品，其中於 1976 年面世的（麗的武俠劇）《七俠五義》主題曲，便是很少讓字、詞、句重出的，結果造成譜曲者無計可施，無奈地讓整闋曲調鬆鬆散散。

所以，要是撰詞者巧於施行「字、詞、句重出」的手法，一定有助於譜曲者譜出簇新而又動人的小曲旋律。這樣的旋律，甚至大有可能亦得以跨界成流行曲。

在第七章提過《燕歸來》，它那種字、詞、句重出的編排手法，跟《詩經》中的疊章手法可互相輝映，甚至《燕歸來》後來又名為《三疊愁》，也是在特別點出它的疊章特色。或者也可說《燕歸來》的疊章手法是承繼自《詩經》的，由此筆者倒建議，小曲曲詞的創作者，宜多留意學習《詩經》中的疊章手法，從而推陳出新。事實上，《詩經》中的疊章手法十分多樣化，令人目不暇給，要學習也得花好些功夫。

台灣的學者朱孟庭的近著《詩經的多元闡釋》（文津出版社，2012 年1 月初版）中對《詩經》中多變的疊章手法，有頗系統而詳盡的介紹。比如書中第四篇的第三節「橫面連貫——重章疊詠的藝術」，指出《詩經》

中「重章疊詠」之法有五種：一、並列，二、漸層，三、互足，四、協韻，五、承接。書中的第五篇更是整篇地介紹「《國風》不完全重章中不複疊的藝術」，單是看看其中的章節標題，也頗有啟發之處：

※ 前數章複疊，後數章獨立

　　一、呈「轉」勢的獨立之章

　　二、呈「合」勢的獨立之章

※ 前一章獨立，後數章複疊

※ 中間兩章複疊，前後數章獨立

※ 數章複疊，他章部分複疊部分不複疊

※ 上部分複疊、下部分不複疊

由此可以肯定，如能活用《詩經》中多姿多采的「重章疊詠」手法，可使新寫的小曲曲調有較井然的結構，動聽耐聽的程度也肯定會增加。

接下來就說說先詞後曲在粵語流行曲領域的實踐潛力。談到這個，自然須明白流行曲跟粵曲小曲在創作上有一些本質的不同。其中重要的一點莫如粵曲小曲不避旋律結構的鬆散，但流行曲則絕對要求旋律的結構緊密精巧，常常容忍不了丁點的鬆散感覺。

因此，在粵語流行曲創作中如果要採取先詞後曲的模式，先寫的詞光是注重「字、詞、句重出」的手法是遠遠不夠的，更重要的是必須注意「聲

律」上的「重出」以及「聲律」上的較佳安排。這一點筆者過去在拙著《粵語歌詞創作談》（香港三聯書店，2003 年 4 月初版）的第七章曾有過一番探索，而且是開創性的，在此之前尚不曾見有人提出過這種須注意「聲律」的「重出」及「較佳安排」的說法。

這裡說的「聲律」，不是一般所說到的平仄，也不是粵語的九個聲調，而是按粵語字音音高來編排的一種律動。粵語字音，如按音高編排，從低至高可分成四至五個階級，如下表：

階層	代表字音	包含聲調	字例
最低	零	陽平	南蓮園池
低	二	陽去、陽入	動靜、越獄
中	四	陽上、陰去、中入	耳語、過去、雪國
高	**九**	**陽上**	**苦楚**
高	三	陰平、陰入	天空、霹靂

表中分別以「九」和「三」為代表的兩層最高字音，一般常視為音高相若，常合併在一起（所以上表以粗體作區別），這時會以「三」為總的代表。故此，粵語字音如按音高區分一般可分成四層，其代表字音是「零二四三」。這「零二四三」之於粵語歌詞寫作，作用就等於「平仄」之於舊詩詞寫作。

　　為了讓流行曲創作中在為歌詞譜曲時較易譜出結構緊密精巧的旋律，先寫歌詞者須得注意曲詞中的「聲律」要有理想的安排。

　　從最基本的說起，粵語字音的音高走向，可分三類：

平行		零→零，二→二，四→四，三→三
級進	上行	零→二，二→四，四→三
	下行	三→四，四→二，二→零
跳進	上行	零→四，二→三，零→三
	下行	三→零，三→二，四→零

　　當希望寫出來的句子有較強的旋律感，便須注意句子的字音音高走勢要以「平行」、「級進」為主，「跳進」只宜偶爾出現。比如「二零二四三三三四三」（相應的字句如「獨來獨往千山匹馬走」）之類。其中「三」和「零」是粵語字音的高低兩極，其音高不必怕連續出現多次，不過「零」音極低，多用怕難唱得響亮，倒也需要注意。不過，所寫的詞如果需要較雄壯、激昂或是諧謔的情感，「跳進」應可適當地多些使用。

　　當希望由多個句子組成的句子群都有較強的音樂感，「聲律」上的「重出」就是必須的了。比如說這樣的一句之中：「四二零，四二零，零二四二零二零二零」（相應的字句如「看夕陽，正下沉，仍是繼續行任由夜長」），「四二零」和「二零」都見有「重出」，而「零二四二零」還是「回

文」，第二逗尾的「零」和第三逗頭的「零」則構成「頂真」。這樣的句子群音樂感肯定是很強的。由此可見，好些文字上的修辭技巧，諸如「回文」、「頂真」、「疊詞」、「疊句」、「往復」、「排比」、「層遞」等，亦可借用為「聲律」上「重出」的多種多樣手法。

當然，除了句子群講究「聲律」重出，一整段的「聲律」重出也是必須考慮的，這樣可以幫助作曲家譜出完整的音樂曲式，比如是 AABA 或 AABCABB 之類。

當年流行音樂人避用先詞後曲的創作模式，主因當是為了要避卻粵曲味；其次的原因，則是因為以前的詞人還未有「聲律」上「重出」等的有關概念，寫出的詞極難譜出好曲調（至少在結構上會很鬆散）；再其次的原因，才是感到為粵語詞譜曲極難。

現在來看，避卻粵曲味的方法很多，不應為此而不採用先詞後曲的作法；其次，現在有了「聲律」上的「重出」及種種較佳的「安排」的新概念，依此寫出來的詞章，要譜出較理想的曲調應該不會感到困難，甚至如第九章的 9.2 所示，要譜寫出雄偉壯麗的歌調也肯定能辦得到。當然，採用先詞後曲的方式，作曲家必須多花些心思去構想，挑戰性甚大。但至少上一段所說的三種原因，都應該變成沒有問題，不再礙事。

寫到這兒，且引錄兩首較「近期」的，以先詞後曲為主要方式寫成

的流行曲作品讓讀者觀摩。第一首是 1986 年面世的《歌詞》，第二首是 2005 年面世的《流行曲》。

從《歌詞》的第一句歌詞「歌詞將音樂喚醒」，就可察覺其歌詞當是先於曲調出現的，把這七個字轉換成「零二四三」，乃是「三零三三二二三」，從中可見到七個字之中有三次「跳進」，跟上文說到的「當希望寫出來的句子有較強的旋律感，便須注意句子的字音音高走勢要以『平行』、『級進』為主，『跳進』只宜偶爾出現」背道而馳。準確點說，《歌詞》主要是以先詞後曲的方式寫成的，但應該也有些歌詞段落是據譜出的曲調填出來的。無論如何，這首有大部分段落是以先詞後曲的方式作成的歌曲，當年在比賽上力壓群雄，獲評判們肯定，奪得冠軍。這或者正如前文說過的：採用先詞後曲的模式，有助作曲家去創新（逼出創意）。

265

另一首《流行曲》，則確定是先詞後曲的，其中尚未有意識地採用本節所說的那些「聲律」上的「重出」及種種較佳的「安排」技巧，但譜出來的曲子卻蠻不錯，也曾頗受歡迎呢！

這首《流行曲》，只要分析一下歌詞的「零二四三」，便知道僅在副歌的一段能大部分譜以相同的旋律，因而能完好地重現。而所以能這樣，是由於至少有三行文句「重出」。這歌除了副歌，有甲、乙、丙三種段落，甲樂段可視為出現過三次、乙樂段出現過三次、丙樂段出現過兩次，但由於相應段落的歌詞很少作「聲律」的「重出」，所以這幾段，尤其是甲、乙兩段，旋律常常難以完好地重現，因此這兩大段在曲式結構上始終是顯

得鬆散的。然而，這「鬆散」卻無礙歌曲的撼人力量，大抵是有出色的歌詞相助，精彩的諷刺文字讓聽者印象難忘。我們還可見到，歌中有兩處地方，「K迷着想」的「想」字和「流行曲」的「曲」字都是一字唱四個音，這有力地說明粵語歌詞並非必須一字一音，才能夠避開「粵曲味」。

　　觀乎這兩首年代較近的先詞後曲作品，可以說，兩者都並沒有怎樣講求「聲律」上的「重出」及種種較佳的「安排」技巧，卻有頗不錯的成績；要是能好好地講求一下，成績肯定會更佳。

10.4 簡短的總結

　　通過以上幾節的討論，筆者認為對於過往「粵曲人」創作的流行曲調（包括那些跨界或有潛力跨界的粵調創作），是很值得努力保存、再推廣

以及多加研究的。因為這些作品俱是很多「粵曲人」的音樂智慧的結晶，
既蘊藏不少嶺南傳統音樂文化的精髓，也包含了他們努力學習及融入西方
音樂元素的實踐心得。再說，我們也應該讓大家正確認識這些作品的歷史
地位與價值。

其次，先詞後曲是「粵曲人」創作上的一個優良傳統，值得我們發揚，
也更應該多在流行曲界中恢復採用這種創作模式，可以刺激或帶來音樂創
作的新思維。

附錄

附錄 1　粵語時代曲唱片出版日期考

1.1　七十八轉唱片時期

列表中以粗體強調的是全新的原創作品，「工商」為該出版日期參考自《工商日報》的唱片廣告，「星晚」為該出版日期參考自《星島晚報》的唱片廣告。

整理這些資料時，筆者有幾點發現：一、頭三年諧曲似乎不多；二、名伶參與不多；三、雖有以「電影插曲」為標榜的唱片，但獲灌唱片的電影歌曲數量並不多；四、原創作品遠比想像中多。

《和聲唱片第三十六期》（1952 年 8 月 26 日「工商」）

49972（註：和聲唱片公司唱片編號，下同）/《春來冬去》唱：呂紅/《漁歌晚唱》唱：白英

49973 /《胡不歸》唱：呂紅/《有希望》唱：呂紅　**曲：呂文成　詞：周聰**

49971 /《忘了他》唱：呂紅/《銷魂曲》唱：白英　**曲：馬國源　詞：周聰**

49970 /《好春光》唱：呂紅/《望郎歸》唱：白英　**曲：呂文成　詞：九叔**

《美聲唱片第一期》（1952 年 12 月 27 日「工商」）

《和聲唱片第三十七期》（1953 年 3 月 16 日「工商」）

49988 /《快樂誕辰歌》唱：呂紅/《婚禮進行曲》純音樂

49987 /《馬來風光》唱：呂紅/《香島美人》唱：白英

49986 /《花開蝶滿枝》唱：呂紅/《月下歌聲》唱：白英　**曲：呂文成　詞：九叔**

49989 /《醉人的秋波》唱：呂紅　**曲：呂文成　詞：周聰**/《真善美》唱：白英　**曲：馬國源　詞：周聰**

《和聲唱片第三十八期》（1953 年 8 月 5 日「工商」）

50010 /《快樂伴侶》唱：呂紅、周聰　**曲：呂文成　詞：周聰**/《三對歌》唱：白英

50016 /《郎是春風》唱：呂紅　**曲：馬國源　詞：周聰**/《郎心如鐵》唱：呂紅　**曲：呂文成　詞：周聰**

50012 /《雄壯歌聲》唱：呂紅、周聰、陸雲　**曲：馬國源　詞：周聰**/《愛的呼聲》唱：呂紅　**曲：呂文成　詞：周聰**

50013 /《淚影心聲》唱：白英　**曲：馬國源　詞：周聰**/《雨中之歌》唱：呂紅　**曲：馬國源　詞：周聰**

電影《慈母淚》（1953 年 6 月 28 日首映），其插曲有《中秋月》。

《美聲唱片第三期》（未知出版日期，但可猜測是在 1953 年下半年推出。）

粵語電影插曲

《蝶戀花》唱：雲裳/《晨光頌》唱：林璐

《艷陽天》唱：雲裳/《魂斷藍橋》唱：林璐

《毋負青春》唱：雲裳/《一往情深》唱：李芳

《惜取少年時》唱：鄧慧珍/《望郎》唱：薇音

《湖畔情歌》唱：鄧慧珍/《迷人妙舞》唱：林璐

《似水流年》唱：薇音/《相親相愛》唱：林靜

任白主演的《富士山之戀》在 1954 年 1 月 1 日首映。

《和聲唱片第三十九期》（1954 年 2 月 9 日「星晚」）

80023 /《萬花禧春》唱：呂紅　**曲：呂文成　詞：周聰**/《迷離》唱：呂紅

80021 /《與君別後》唱：白英　**曲：馬國源　詞：周聰**/《故鄉何處》唱：呂紅　**曲：呂文成　詞：周聰**

80022 /《無價春宵》唱：白英　**曲：呂文成　詞：周聰**/《平湖秋月》唱：呂紅

80020／《安眠曲》唱：白英　**曲：呂文成　詞：周聰**／《芬芳吐艷》唱：呂紅
曲：呂文成　詞：周聰

《美聲唱片第四期》（1954 年 2 月 21 日「星晚」）
粵語電影插曲

《荷花香》唱：小芳艷芬　**曲：王粵生　詞：唐滌生**／《好春光》唱：鄧慧珍

《紅燭淚》唱：黃金愛　詞：另填新詞／《春之誘惑》唱：霍雲鶯

《唔嫁》（主題曲）唱：小芳艷芬／《派糖歌》唱：譚佩蓮

《誰憐閨裡月》唱：李慧／《海國夕陽西》唱：霍雲鶯

《絲絲淚》唱：譚倩紅／《我愛你的心》唱：新紅線女

《愁溯》唱：露敏／《中秋月》（即《慈母淚》主題曲）唱：薇音　**曲：盧家熾
詞：李願聞**

《幸運唱片第三期》（未知出版日期，猜測是稍遲於電影《檳城艷》的首映
日期 1954 年 3 月 11 日）
電影插曲

《懷舊》（電影《檳城艷》插曲）唱：芳艷芬　**曲、詞：王粵生**／《檳城艷》
（電影《檳城艷》主題曲）唱：芳艷芬　**曲、詞：王粵生**

《美聲唱片第五期》（1954 年 6 月 23 日「星晚」）
電影插曲

《呷錯醋》唱：新紅線女／《慈母淚》（即《中秋月》）唱：新紅線女　**曲：盧家熾
詞：李願聞**

《仲夏夜之月》唱：鄧慧珍　**曲、詞：韓棟**／《惜分釵》唱：鄧慧珍　**曲、
詞：梁漁舫**

《光明何處》唱：露敏　**曲、詞：梁漁舫**／《富士山戀曲》唱：露敏　**曲、
詞：胡文森**

《睇到化》唱：薇音　曲、詞：**梁漁舫**/《舊燕重臨》唱：薇音　曲、詞：**梁漁舫**

《百代唱片第七十三期》（1954 年 7 月 7 日「星晚」）
粵語時代曲

《一見鍾情》唱：白英　曲：**馬國源**　詞：**周聰**/《舊恨新愁》唱：白英　曲：**梅翁**
詞：**周聰**

《九重天》唱：白英　曲：**梅翁**　詞：**周聰**/《長亭小別》唱：白英　曲：**馬國源**
詞：**周聰**

《美聲唱片第六期》（1954 年 9 月 19 日「星晚」）

《幸運唱片第四期》（1954 年 12 月 4 日「星晚」）
電影插曲

《新台怨》（電影《董小宛》插曲）唱：芳艷芬　曲：**王粵生**　詞：**唐滌生**/《秋
月》唱：芳艷芬　曲、詞：**胡文森**

《思迷迷》（電影《家》插曲）唱：小燕飛/《春到人間》（電影《萍姬》插
曲）唱：小燕飛　曲、詞：**胡文森**（註：《家》於 1953 年 1 月 7 日首映，《萍姬》
於 1954 年 4 月 29 日首映。）

《載歌載舞》唱：新紅線女/《燕歸來》（電影《蝴蝶夫人》插曲）唱：新紅
線女（鄭幗寶）　曲：**胡文森**　詞：**吳一嘯**

《美聲唱片第七期》（1955 年 5 月 14 日「星晚」）
電影插曲

《點點落紅飛絮亂》唱：小燕飛　曲：**盧家熾**　詞：**李願聞**/《抱着琵琶帶淚彈》
唱：小燕飛　曲：**盧家熾**　詞：**李願聞**（註：電影《人隔萬重山》於 1954 年 4 月
2 日首映，這兩首都是該片的歌曲，在片中俱由紅線女主唱，後者是主題曲。）

《恭喜發財》唱：鄭幗寶/《郊遊樂》唱：鄭幗寶　曲：**李志興**　詞：**譚元**

《冤冤氣氣》唱：小何非凡（黎文所）、小芳艷芬（李寶瑩）/《追求》唱：小何非凡、小芳艷芬　**曲、詞：韓棟**

《馬票夢》唱：小何非凡、新紅線女（鍾麗蓉）　**曲、詞：韓棟**/《賣生藕》唱：新紅線女

《和聲唱片第四十期》（1955 年 6 月 14 日「星晚」）

80031/《夫婦之間》唱：呂紅、周聰/《歸來吧》唱：呂紅

80032/《難忘舊侶》唱：呂紅/《夜夜春宵》唱：林璐　**曲、詞：周聰**（註：電影《日出》於 1953 年 9 月 20 日首映，《夜夜春宵》是該片插曲。）

80033/《一往情深》唱：呂紅　**曲：林兆鎏　詞：周聰**/《中秋月》唱：鄧蕙珍　**曲、詞：周聰**（註：據說《中秋月》也是電影《日出》的插曲，但現在的電影中並不見此曲。）

80034/《檳城月夜》唱：呂紅/《永遠的愛》唱：林靜　**曲：林兆鎏　詞：王粵生**

80035/《檀島相思曲》唱：白瑛/《郎歸晚》唱：白瑛　**曲：林兆鎏　詞：胡文森**

80036/《雙喜臨門》唱：何大傻、呂紅/《蝶愛花》唱：呂紅、周聰

80037/《珠江夜曲》唱：何大傻、馮玉玲/《黑牡丹》唱：辛賜卿、紅霞女

80038/《多多福》唱：何大傻/《夫妻相敬》唱：辛賜卿、馮玉玲

《幸運唱片第五期》（1955 年 6 月 27 日「星晚」）

電影插曲

《一彎眉月伴寒衾》唱：小芳艷芬　**曲：王粵生　詞：唐滌生**/《月夜擁寒衾》唱：小芳艷芬　**曲、詞：胡文森**（註：電影《一彎眉月伴寒衾》於 1952 年 2 月 16 日首映，《月夜擁寒衾》是該片插曲。）

《富貴似浮雲》唱：小紅線女（鄭幗寶）　**曲、詞：胡文森**/《昭君出塞》唱：小紅線女（註：電影《富貴似浮雲》於 1955 年 5 月 19 日首映，《富貴似浮雲》是該片插曲，又名《青春快樂》。）

《和聲唱片第四十一期》（1955 年 8 月 18 日「星晚」）

80051／《天女嬌女》唱：何大傻、呂紅／《小夜曲》唱：林璐

80055／《鬼馬姻緣》唱：何大傻、馮玉玲／《相逢恨晚》唱：呂紅　**曲：馬國源**　**詞：周聰**

80054／《為情顛倒》唱：辛賜卿、紅霞女／《人生曲》唱：周聰、呂紅　**曲：呂文成**　**詞：周聰**

80050／《金枝玉葉》唱：周聰、呂紅　**曲：呂文成**　**詞：朱廣**／《好家鄉》唱：林靜　**曲、詞：周聰**（註：電影《日出》於 1953 年 9 月 20 日首映，《好家鄉》是該片插曲。）

80053／《快樂新年》唱：周聰、呂紅／《天作之合》唱：鄧蕙珍　**曲：林兆鎏**　**詞：胡文森**

80049／《戀愛的藝術》唱：呂紅　**曲：梁日昭**　**詞：朱廣**／《大傻結婚》唱：何大傻、馮玉玲

80052／《百花開》唱：辛賜卿、馮玉玲／《似水年華》唱：呂紅　**曲：林兆鎏**　**詞：周聰**

80056／《月季花開》唱：呂紅／《久別勝新婚》唱：何大傻、紅霞女　**曲：呂文成**　**詞：朱廣**

《幸運唱片第六期》（1955 年 12 月 14 日「星晚」）

電影插曲

《出谷黃鶯》唱：鄭幗寶　**曲：胡文森　詞：李我**／《黛玉葬花詞》唱：馮玉玲　**曲：胡文森　詞：曹雪芹**

《櫻花處處開》唱：鄭幗寶　**曲、詞：胡文森**／《春歸何處》唱：馮玉玲　**曲、詞：胡文森**（註：電影《富貴似浮雲》於 1955 年 5 月 19 日首映，《春歸何處》是該片插曲，片中由紅線女主唱。）

《和聲唱片第四十二期》（1956 年 2 月 21 日「星晚」）

80072 /《永遠伴着你》唱：呂紅、周聰/《莫笑我》唱：何大傻、馮玉玲

80070 /《我愛你》唱：何大傻、呂紅/《等待再會你》唱：鄧蕙珍

80069 /《唔願嫁》唱：何大傻、呂紅/《心上愛》唱：林靜　**曲：林兆鎏　詞：王粵生**

80075 /《祝福》唱：呂紅、周聰/《小夫妻》唱：辛賜卿、馮玉玲

80076 /《發財大包》唱：朱老丁、李燕屏/《遇貴人》唱：何大傻、馮玉玲

80073 /《擦鞋歌》唱：朱老丁、李燕屏/《鄉村姑娘》唱：何大傻、呂紅

80074 /《三少與銀姐》唱：何大傻、馮玉玲/《如意吉祥》唱：辛賜卿、呂紅

80071 /《有福同享》唱：何大傻、呂紅/《未了情》席靜婷

《和聲唱片第四十三期》（估計在 1956 年下半年推出）

80096 /《發財添丁》唱：朱老丁、馮玉玲/《有子萬事足》何大傻、呂紅

80094 /《青春永屬你》唱：周聰、梁靜/《深宮怨》唱：呂紅

80092 /《生意興隆》唱：朱老丁、馮玉玲　**曲‧詞：朱頂鶴**/《小冤家》唱：
周聰、呂紅　**曲：呂文成　詞：周聰**

80095 /《難溫舊情》唱：何大傻、呂紅/《白髮齊眉》唱：朱老丁、馮玉玲

80090 /《青春的我》唱：周聰、呂紅/《時來運到》唱：何大傻、馮玉玲

80093 /《傻大姐》唱：朱老丁/《監人愛》唱：何大傻、呂紅

80089 /《月光曲》唱：梁靜/《嬌花翠蝶》唱：周聰、呂紅

80091 /《賣花女》唱：何大傻、馮玉玲/《追求勝利》唱：朱老丁、呂紅

《和聲唱片第四十四期》（估計在 1957 年推出）

80111 /《食滿堂飯》唱：何大傻、朱老丁、呂紅、馮玉玲/《添福添壽》唱：
朱老丁、陳素菲

80113 /《一路佳景》唱：何大傻、呂紅　**曲：呂文成　詞：禺山**/《唔認老》
唱：朱老丁、馮玉玲

80114 /《久別重逢》唱：何大傻、何倩兒/《賀喜你》唱：禺山、呂紅

80112／《睇出會》唱：朱老丁、呂紅／《老蚌生珠》唱：何大傻、何倩兒

80109／《鳥語花香》唱：周聰、梁靜／《早晨的玫瑰》唱：馮玉玲

80107／《兩地相思》唱：周聰、梁靜／《我的心兒跳》唱：周聰、呂紅

80108／《愛的情波》唱：周聰、呂紅／《愛情似蜜糖》唱：周聰、梁靜

80110／《愉快心情》唱：梁靜／《春風吹》唱：周聰、呂紅

《和聲唱片第四十五期》（估計在 1958 年推出）

80128／《大話夾好彩》唱：何大傻、何倩兒／《老爺艷福》唱：朱老丁、馮玉玲

80131／《口花花》唱：何大傻、馮玉玲／《龍船歌》唱：朱老丁

80133／《鮮花贈美人》唱：鄭君綿／《賣藕得藕》唱：何大傻、馮玉玲

80134／《初次情人》唱：鄭君綿、呂紅／《充闊佬》唱：禺山、陳素菲

80135／《執手巾》唱：李銳祖、許艷秋／《新時代》唱：何大傻、何倩兒

80136／《老爺車》唱：鄭君綿、許艷秋／《脆麻花》唱：朱老丁、呂紅

80137／《賣花聲》唱：鄭君綿／《珠聯璧合》唱：李銳祖、馮玉玲

80138／《郎情妾意》唱：鄭君綿、許艷秋／《處處賣相思》唱：李銳祖、馮玉玲

80139／《苦海紅蓮》唱：許艷秋／《人月團圓》唱：周聰、呂紅

80140／《一吻情深》唱：周聰、呂紅／《春曉》唱：呂紅

（註：由於何大傻是在 1957 年 6、7 月間去世的，所以和聲唱片第四十四及四十五期的粵語時代曲唱片，也許比筆者估計的面世時間要早一些。）

1.2 和聲唱片三十三轉唱片時期

和聲唱片公司在 1959 至 1963 年期間，曾推出一批三十三轉的粵語時代曲唱片，這批唱片有些歌曲是把七十八轉時代的錄音再推出，但也有很多是全新灌錄，也有不少是全新的原創作品。這批唱片可考的共十八張。下面先列出它們的唱片編號及唱片標題：

唱片編號	標題	估計出版年份
WL128	《明日更樂趣》	1959 年
WL129	《快樂進行曲》	1959 年
WL130	《多多福》	1959 年
WL131	《家和萬事興》	1959 年
WL132	《一路佳景》	1959 年
WL133	《春風得意》	1959 年尾、1960 年初
WL142	《永遠伴侶》	1960 年
WL143	《可愛的春天》	1960 年
WL148	《雙喜臨門》	1960 年
WL149	《有福同享》	1960 年尾、1961 年初
WL160	《快樂家庭》	1961 年
WL161	《如花美眷》	1961 年
WL171	《青春的情侶》	1961 年
WL172	《好女兒》	1961 年
WL177	《難得有情郎》	1962 年
WL178	《談情要小心》	1962 年
WL183	《相親相愛》	1962 / 63 年（？）
WL184	《雙雙對對》	1962 / 63 年（？）

　　以上所列的這批三十三轉唱片的出版年份，都是根據香港電台十大中文金曲編委會主編的《香港粵語唱片收藏指南：粵語流行曲 50's～80's》一書來查考的，有些比較肯定，有些不大肯定。下面是這十八張三十三轉唱片的更詳細的目錄：

《明日更樂趣》（唱片編號 WL128，1959 年出版）

歌曲名稱	唱	曲	詞
《郎情妾意》	鄭君綿、許艷秋	調寄《楊翠喜》	胡文森
《花殘夢斷》	許卿卿	調寄《我要你》	周聰
《明日更樂趣》	周聰、梁靜	調寄 Whatever will be will be	周聰
《醜鬥醜》	李銳祖、許艷秋	有詞無譜	胡文森
《心上的微笑》	許艷秋	調寄《永遠的微笑》	周聰
《愛情似蜜糖》	周聰、梁靜	調寄 I Love Dance with You	周聰
《賣花聲》	鄭君綿	調寄《江邊草》	吳一嘯
《廚房歌》 電影《金枝玉葉》插曲，1959 年 9 月 16 日首映	周聰、呂紅	調寄《啄木鳥》（譯名）	周聰
《櫻花淚》	呂紅	調寄 Sayonara	周聰
《花開富貴》	呂紅、何大傻	不詳	不詳

《快樂進行曲》（唱片編號 WL129，1959 年出版）

歌曲名稱	唱	曲	詞
《快樂進行曲》	周聰、呂紅	調寄《桂河橋》（譯名）	周聰

歌曲名稱	唱	曲	詞
《夜夜寄相思》	許卿卿	調寄《明月千里寄相思》	周聰
《初次情人》	鄭君綿、呂紅	不詳	吳一嘯
《鳥語花香》	周聰、梁靜	不詳	周聰
《分飛燕》	李銳祖、梅芬	調寄《花間蝶》	胡文森
《聖誕歌聲》	周聰、梁靜、呂紅	調寄 Jingle Bell	周聰
《夢裡相見》	呂紅	**馮華**	不詳
《鮮花贈美人》	鄭君綿	調寄《金不換》	吳一嘯
《鸞鳳和鳴》	周聰、許卿卿	調寄《夜深沉》，又名《擊鼓罵曹》	周聰
《口花花》	何大傻、馮玉玲		何大傻

《多多福》（唱片編號 WL130，1959 年出版）

歌曲名稱	唱	曲	詞
《金山橙》	鄭君綿、許艷秋		朱老丁
《檀島相思曲》	白瑛		周聰
《多多福》	何大傻	調寄《旱天雷》	胡文森
《高歌起舞》	周聰、呂紅	調寄《香蕉船》（譯名）	周聰
《老爺車》	鄭君綿、許艷秋	調寄《青梅竹馬》	吳一嘯
《無定河》	鄭君綿、關婉芬	不詳	胡文森
《青春永屬你》	周聰、梁靜		周聰
《滾滾熟》	朱老丁、呂紅	**朱老丁**	**朱老丁**

歌曲名稱	唱	曲	詞
《單車樂》	周聰、梁靜	調寄《青梅竹馬》	周聰
《春色滿園》	呂紅	呂文成	周聰

《家和萬事興》（唱片編號 WL131，1959 年出版）

歌曲名稱	唱	曲	詞
《愛的波折》	鄭君綿、呂紅		吳一嘯
《秦淮月》	許艷秋	調寄《相思夢》	胡文森
《家和萬事興》	周聰、梁靜	周聰	周聰
《整古弄怪》	鄭君綿	調寄《載歌載舞》	不詳
《深宮怨》	呂紅	呂文成	朱老丁
《春之叫賣》	鄭君綿、許艷秋		胡文森
《一吻情深》	周聰、呂紅	調寄 Innamorata	周聰
《風流艇》	朱老丁、許艷秋	朱老丁	朱老丁
《唔願嫁》	何大傻、呂紅		胡文森
《等待再會你》	鄧慧珍		胡文森

《一路佳景》（唱片編號 WL132，1959 年出版）

歌曲名稱	唱	曲	詞
《哥仔靓》	許艷秋	調寄《餓馬搖鈴》	朱老丁
《初戀》	周聰、呂紅	周聰	周聰

歌曲名稱	唱	曲	詞
《望郎送郎》	鄭君綿、關婉芬	調寄《雙鳳朝陽》	胡文森
《人隔萬重山》	呂紅	調寄同名國語歌（？）	周聰
《祝壽歌》	李銳祖		胡文森
《花前對唱》	周聰、呂紅	調寄《追求》	周聰
《春曉》	梅芬	**朱老丁**	**朱老丁**
《兩地相思》	周聰、梁靜	調寄《脂粉七雄》（譯名）	周聰
《夫妻相罵》	鄭君綿、許艷秋		胡文森
《一路佳景》	何大傻、呂紅	**呂文成**	禺山

《春風得意》（唱片編號 WL133，估計於 1959 年尾或 1960 年初出版）

歌曲名稱	唱	曲	詞
《春風得意》	鄭君綿、呂紅	調寄同名廣東音樂	胡文森
《孤雁哀鳴》	許艷秋		胡文森
《春光真正好》	周聰、呂紅	**呂文成**	**周聰**
《花開等郎來》	梅芬	調寄《十月懷胎》	胡文森
《賣雜貨》	李銳祖	調寄同名廣東小曲	胡文森
《月媚花嬌》	周聰、呂紅	調寄《走馬英雄》	周聰
《一見鍾情》	鄭君綿	調寄《叮嚀》	胡文森
《深閨夢裡人》	呂紅	調寄《夢中人》	周聰
《我恨你》	鄭君綿、許艷秋	調寄《月下對口》	胡文森

歌曲名稱	唱	曲	詞
《守秘密》	朱老丁、許艷秋	朱老丁	朱老丁

《永遠伴侶》（唱片編號 WL142，估計於 1960 年初出版）

歌曲名稱	唱	曲	詞
《新年樂》	周聰、呂紅	周聰（拼曲）	周聰
《月下歌聲》	白英	呂文成	九叔
《亞福求婚》	鄭君綿、許艷秋		盧迅
《祝福》	周聰、呂紅		周聰
《春燈夜夜紅》	梅芬	調寄《泣殘紅》，唱片所記作曲者有誤	胡文森
《讀書樂》	呂紅		胡文森
《永遠伴侶》	周聰、梁靜		周聰
《漁歌晚唱》	白英	調寄同名廣東音樂	周聰
《初戀》	周聰、呂紅	與 WL132《一路佳景》的《初戀》同	與 WL132《一路佳景》的《初戀》同
《鬥闊佬》（鹹水歌）	鄭君綿、朱老丁、衛翠珠	胡文森	老丁

《可愛的春天》（唱片編號 WL143，1960 年出版）

歌曲名稱	唱	曲	詞
《漁家樂》	呂紅、鄭君綿	調寄《新桃花江》	胡文森
《可愛的春天》	梁靜		

歌曲名稱	唱	曲	詞
《好冤家》	周聰、呂紅	調寄《毛毛雨》	周聰
《男兒壯志》	周聰、梁靜		
《天之嬌女》	呂紅、何大傻		胡文森
《有一段情》	周聰、呂紅		周聰
《索錯油》	鄭君綿、許艷秋		
《玉女情潮》	許卿卿		
《燕分飛》	周聰、呂紅		周聰
《人月團圓》	周聰、呂紅		周聰

《雙喜臨門》（唱片編號 WL148，1960 年出版）

歌曲名稱	唱	曲	詞
《我地亞打令》	鄭君綿、許艷秋	**新丁**	**禺山**
《何日我郎歸》	許艷秋	調寄《妝台秋思》	胡文森
《求婚指南》	鄭君綿、許艷秋	調寄《青梅竹馬》	盧迅
《中秋月》 電影《日出》插曲	鄧惠珍	周聰	周聰
《雙喜臨門》	呂紅、何大傻		
《明月惹相思》	許艷秋	**新丁**	**禺山**
《蜜運成功》	鄭君綿、許艷秋		盧迅
《月光曲》	梁靜		周聰
《永遠伴着你》	周聰、呂紅	調寄 *Seven Lonely Days*	周聰

歌曲名稱	唱	曲	詞
《銷魂曲》	白英	馬國源	周聰

《有福同享》（唱片編號 WL149，估計於 1960 年尾或 1961 年初出版）

歌曲名稱	唱	曲	詞
《蓮子姻緣》	鄭君綿、許艷秋	調寄《春風得意》	盧迅
《是仇是愛》	呂紅	調寄《妝台秋思》	胡文森
《恩愛夫妻》	鄭君綿、許艷秋	**新丁**	**盧迅**
《郎歸晚》	白瑛	林兆鎏	胡文森
《嬌花翠蝶》	周聰、呂紅		周聰
《郎在心中裡》	呂紅	**新丁**	**禺山**
《中馬票》	鄭君綿、許艷秋	調寄《上花轎》	盧迅
《馬來風光》	呂紅		周聰
《永遠的愛》	林靜	林兆鎏	王粵生
《有福同享》	何大傻、呂紅	調寄《青梅竹馬》	朱老丁

《快樂家庭》（唱片編號 WL160，1961 年出版）

歌曲名稱	唱	曲	詞
《快樂家庭》	鄭君綿、呂紅	調寄《玫瑰玫瑰我愛你》	盧迅
《何日郎會我》	許艷秋	**新丁**	**盧迅**
《初次談情》	周聰、許艷秋		

歌曲名稱	唱	曲	詞
《雨中之歌》	呂紅	馬國源	周聰
《天作之合》	鄧惠珍		
《春滿人間》	許艷秋		
《桃花遠更紅》	呂紅、鄭君綿		盧迅
《愉快歌聲》 電影《好冤家》插曲， 1959年8月26日首映	呂紅		周聰
《無價春宵》	白英	呂文成	周聰
《夫婦之間》	周聰、呂紅		

《**如花美眷**》（唱片編號 WL161，1961 年出版）

歌曲名稱	唱	曲	詞
《賀新年》	呂紅		凌龍
《跟到實》	鄭君綿、許艷秋	**新丁**	**盧迅**
《青青河邊草》 又名《青春河上草》	梅芬	**新丁**	**胡文森**
《如花美眷》	周聰、呂紅		周聰
《有子萬事足》	何大傻、呂紅		胡文森
《一曲繫情心》	鄭君綿、許艷秋	**新丁**	**盧迅**
《念情郎心碎》	呂紅		盧迅
《綠水青山》	小木偶	調寄《高山青》	周聰
《單吊西》	李銳祖	調寄《青梅竹馬》	胡文森

歌曲名稱	唱	曲	詞
《淚影心聲》	白英	馬國源	周聰

《青春的情侶》（唱片編號 WL171，1961 年出版）

歌曲名稱	唱	曲	詞
《叮噹曲》	小木偶	調寄《第二春》	周聰
《鷓鴣飛》	許艷秋	調寄同名笛子獨奏曲	胡文森
《登山樂》	鄭君綿、呂紅	調寄《木偶寄情》（譯名）	盧迅
《倩女春情》	梅芬	**新丁**	**盧迅**
《時來運到》	何大傻、馮玉玲		朱廣
《春天的情侶》	鄭君綿、許艷秋	**新丁**	**盧迅**
《痴女尋郎》	呂紅		盧迅
《扮靚仔》	鄭君綿	調寄 *I Love You Baby*	胡文森
《愛的情波》	周聰、呂紅		周聰
《與君別後》	白英	馬國源	周聰

《好女兒》（唱片編號 WL172，1961 年出版）

歌曲名稱	唱	曲	詞
《星星愛月亮》	周聰、許艷秋	調寄《南都之夜》，亦即後來的《舊歡如夢》	周聰
《柔情萬縷》	呂紅、鄭君綿		盧迅
《寒夜歌聲》	許艷秋	**新丁**	**盧迅**

歌曲名稱	唱	曲	詞
《戒煙歌》	李銳祖		
《萬花禧春》	呂紅	呂文成	周聰
《好女兒》	呂紅	調寄 *Whatever will be will be*	凌龍
《答應我》	鄭君綿、許艷秋	**新丁**	**禺山**
《月下訂佳期》	周聰、呂紅		周聰
《初戀》	梅芬	馮華	上官三郎
《愉快心情》	梁靜		

《**難得有情郎**》（唱片編號 WL177，1962 年出版）

歌曲名稱	唱	曲	詞
《鳳凰曲》	周聰、許艷秋	周聰（拼曲）	周聰
《難得有情郎》	呂紅		盧迅
《亞貴》	鄭君綿、許艷秋	**池慶明**	**禺山**
《湖畔四季》	許艷秋		凌龍
《難溫舊夢》	何大傻、馮玉玲	調寄《醒獅》	胡文森
《嫁我係唔錯》	譚炳文、呂紅	**新丁**	**禺山**
《勞燕分飛》	梅芬	**新丁**	**禺山**
《我個愛人》	鄭君綿	**新丁**	**禺山**
《夜半無人私語時》	鄭君綿、許艷秋	**鄧亨**（及編曲）	**柳生**
《檳城月夜》	呂紅		周聰

《**談情要小心**》（唱片編號 WL178，1962 年出版）

歌曲名稱	唱	曲	詞
《親近吓》	鄭君綿、許艷秋	**新丁**	**禺山**
《情絲萬縷》	呂紅		禺山
《談情要小心》	鄭君綿、梅芬	調寄 *Never On Sunday*	盧迅
《夠醒目》	李燕屏	**禺山**	**禺山**
《歸來吧》	呂紅	**梁日昭**	
《一半傻》	鄭君綿、呂紅	調寄《襟上一朵花》	盧迅
《雞唱夢難成》	許艷秋	**鄧亨**（及編曲）	**禺山**
《明月照心靈》	周聰、呂紅		周聰
《梭羅河畔》	秦敏	調寄同名印尼曲調	凌龍
《安眠曲》	白英	呂文成	周聰

《**相親相愛**》（唱片編號 WL183，估計於 1962 年尾或 1963 年出版）

歌曲名稱	唱	曲	詞
《相親相愛》	鄭君綿、許艷秋	**鄧亨**	**盧迅**
《大江東去》	呂紅	調寄 *The River of No Return*	凌龍
《久別勝新婚》	鄭君綿、梅芬	**鄧亨**	**柳生**
《含笑待郎歸》	許艷秋		
《小冤家》	周聰、呂紅	呂文成	周聰
《藍色的探戈》	呂紅	調寄 *Blue Tango*	凌龍

歌曲名稱	唱	曲	詞
《拜拜》	鄭君綿、許艷秋	**禺山**	**禺山**
《天孫織錦》	秦敏	**池慶明**	**池慶明**
《金枝玉葉》	呂紅、周聰	呂文成	朱廣
《好春光》	呂紅	馬國源	九叔

《**雙雙對對**》（唱片編號 WL184，估計於 1962 年尾或 1963 年出版）

歌曲名稱	唱	曲	詞
《賭仔自嘆》	鄭君綿	胡文森 調寄《載歌載舞》	馬仔
《快樂的歌聲》	周聰、許艷秋	調寄《馬來先生》	周聰
《良宵真可愛》	許艷秋	**新丁**	**盧迅**
《雙雙對對》	鄭君綿、秦敏		禺山
《紫娟花之戀》	周聰、呂紅	調寄《峇里島》	周聰
《訴情》	梅芬	**新丁**	**盧迅**
《鄉村姑娘》	何大傻、呂紅		
《甜蜜愛情》	呂紅	**鄧亨**	**盧迅**
《春來冬去》	呂紅	調寄《支那之夜》	周聰
《真善美》	白英	馬國源	周聰

1.3 和聲唱片公司歌手待考歌曲

筆者在香港中央圖書館的魯金藏書之中，考察過三本出版於六十年代前期的流行曲歌書，書名分別是《金像獎國語粵語時代歌選第十一集》、《最新粵語流行曲》及《翠鳳獎國語粵語時代歌選》，其中《翠鳳獎國語粵語時代歌選》一書有「1965 年大眾必備的娛樂歌集」的字句，估計是在 1965 年下半年出版的。筆者推斷，《翠鳳獎國語粵語時代歌選》也是三本歌書之中最遲面世的一冊。

三本歌書中，有以下一批共二十一首粵語歌曲，主唱者都曾屬和聲唱片公司的歌手，但歌曲名字卻不見於本附錄的 1.1 或 1.2。姑存錄在這裡，以示有待詳加考證。

歌曲名稱	唱
《郊遊曲》	小木偶
《掃毒歌》	小木偶
《摩登女性》 電影《小歌女》插曲，1958 年 11 月 12 日首映	鄧慧珍
《天堂小鳥》 電影《小歌女》插曲	鄧慧珍
《歡唱歌舞》 電影《小歌女》插曲	鄧慧珍
《惜分飛》	鄧慧珍
《山盟海誓》	鄧慧珍
《有一段情》	許艷秋
《斷腸花》	許卿卿
《櫻花落》	許卿卿

歌曲名稱	唱
《夜深深》	梁靜
《愉快心情》	梁靜
《永遠伴侶》	周聰、梁靜
《二八佳人》	周聰
《小桃紅》	周聰、呂紅
《雙飛燕》	周聰、呂紅
《高歌太平年》	周聰、呂紅
《綠水青山》	周聰、呂紅
《金玉盟》	呂紅
《平安夜》	呂紅
《蜜月良宵》	呂紅

附錄 1　粵語時代曲唱片出版日期考

附錄 2　採用 AABA 曲式創作的
五、六十年代原創粵語歌曲調集

註一：本曲調集只顯示曲調作者及面世年份兩項基本資料。

註二：當中有三首曲調標有＊號，表示該曲疑似採用了 AABA 曲式，但可能只是樂句較長的一段體曲調。

① 銷魂曲　　　　　　馬國源．1952
Samba　F調

01 | 333 35 | 6 01 | 333 35 | 6 02 |
444 46 | 7 04 | 555 2 #2 | 3 01 | 333 35 |
6 01 | 333 35 | 6 02 | 444 46 | 7 04 |
555 23 | 1 01 | 4 — | 2 — | 33 4#4 | 5 — |
3 — | 1 — | 66 11 | 7 01 | 333 35 | 6 01 |
333 35 | 6 02 | 444 46 | 7 04 | 555 23 |
1 — ‖

② 高朋滿座　　　　　胡文森 1952

0 13 | 5 13 | 5 i7 | 6 43 | 2 2i | 7 i6 |
5 6i64 | 5 0 ‖ 0 13 | 5 13 | 5 i7 | 6 43 |
2 2i | 7 i6 | 5 67 | i — | i 01 | 3i · |
2i · | 3i 2i | 3i 65 | 5 — | 6i i6 | 56 2i |
2i 65 | 5 13 | 5 13 | 5 i7 | 6 43 |
2 2i | 7 i6 | 5 67 | i — | i 01 ‖

296

③ 載歌載舞　　　　王粵生 1953

6/8

‖: 3 3̲ 3̲2̲1̲ | 5̲ 5̲ 5· | 3 3̲ 3̲2̲1̲ | 2·‿2· |
5 5̲ 5̲3̲5̲ | 6̲ 5̲ i· | ⌐Ⅰ 3 3̲3̲ 2̲7̲2̲ | 1·‿1· :‖

⌐Ⅱ
3 3̲3̲ 2̲7̲2̲ | 1·‿1 1̲ ‖ 6 6̲6̲i̲6̲5̲ | 3̲ 5̲ 6 6̲ |
2 2̲ 5 3̲2̲ | 3·3 1̲ | 6 6̲ 6̲i̲6̲5̲ | 3̲ 5̲ 6 6̲ |
2 2̲ 5 7̲1̲ | 6·‿6· ‖ 3 3̲ 3̲2̲1̲ | 5̲ 5̲ 5· |
3 3̲ 3̲2̲1̲ | 2·‿2· | 5 5̲ 5̲3̲5̲ | 6̲ 5̲ i· |
3 3̲3̲ 2̲7̲2̲ | 1·‿1· ‖

④ 快樂伴侶　　　　啟成 1953

‖: 1 3 5 3̲5̲ | i 3 5 — | 2 3 5̲ 4̲5̲ | 3 2 1 — |
6 — 6 — | i 6̲i̲ 5 — | ⌐Ⅰ 3̲ 6̲ 5̲ 4̲5̲ | 1 — 0 0 :‖

⌐Ⅱ
i̲ 6̲ 5̲ 4̲5̲ | 1 — 0 0 ‖ 1· 2̲ 1·2̲ | 3 5 3 — |
5̲ 3̲ 5̲ 6̲ i̲ | 5 3 — — | 2·3̲ 2·3̲ | 5 3 5 — |
i̲ 3̲ 5̲ 6̲ i̲ | 3 5 — — ‖ 1 3 5 3̲5̲ | i 3 5 — |
2 3 5 4̲5̲ | 3 2 1 — | 6 — 6 — | i 6̲i̲ 5 — |
i̲ 6̲ 5̲ 4̲5̲ | 1 — 0 0 ‖

⑤ 郎是春風　　　　　啟成 1953

3/4

‖: 5̣ 6 5 | 3 − − | 5̣ 6 5 | 2 − − | 4·3 4 5 |

6·5̣ 2 3 | 2 − − | 2 − 0 :‖ 1 − − | 1 − 3 |

2 3 1 | 2 3 01 | 6 5 − | 5 − 2 | 2 3 1 |

2 3 01 | 6 5 − | 5 − 3 | 5 − 2 | 4 − 1 |

2 3 1 | 2 − − | 5̣ 6̣ 1 | 7̣ − − | 2 − − | 2 0 0 |

5̣ 6 5 | 3 − − | 5̣ 6 5 | 2 − − | 4·3 4 5 |

6·5̣ 2 3 | 1 − − | 1 0 0 ‖

※⑥ 雄壯歌聲　　　　　馬國源 1953

0 5̇ ‖: 1 2 3 | 6 5 3 | 1 3 | 2 − | 4 4 2 |

5·3 | 3 2 | 4·5̇ :‖ 1 − ‖ 1̇ 6 4 |

2 6 7̣ | 2 4 5 #5 | 6 − | 4 3 2 | 3 2 1 |

6 2 | 5 − 5̇ ‖ 1 2 3 | 6 5 3 | 1 3 | 2 − |

4 4 2 | 5·2 | 3 2 | 1 − ‖

⑦ 夜夜春宵　　　　　　周聰, 1953

3/4

‖: 3 - 5 | i - - | 7 2̲0̲o̲i̲ | 6 - - | 6 i̲o̲o̲7̲ | 5 - - |

2 - 3 | 4 - 3̲3̲ | 3 - - | 5 - - :‖ 3 - - | i - - ‖

4 - 5 | 6 - 5̲4̲ | 2 - - | 2 0 2 | 3 - 5 | 7 - 6 |

5 - - | 5 - 0 | 5 - 5 | i - 5 | i 7 0̲6̲ | 2̇ - - ‖

3 - 5 | i - - | 7 2̲0̲o̲i̲ | 6 - - | 6 i̲o̲ o̲7̲ | 5 - - |

2 - 3 | 4 - 3̲3̲ | 3 - - | i - - ‖

⑧　故鄉何處　　　　　　啟成 1954

3 ‖: 6 - - 5 | 3 - - 1̲2̲ | 3 5 5̲ 3̲2̲ 1 |

6 - - 5̣ | 6̣ · 1 2̲3̲ 6̲3̲ | 5 - - 5 |

i · i 0̲2̲ 7̲6̲ | 5 - - 3 :‖ i · 2̇ 0̲3̇ 2̇ |

i - - 3̲5̲ ‖ 6 · 2̇ 0̲i̲ 7 | 6 - - 3̲6̲ | 5 · 2̇ 0̲i̲ 7 |

5 - 0̲3̲ 2̲1̲ | 3 - 0̲3̲ 2̲1̲ | 6 - 0̲i̲ 0̲6̲ |

5 3 0̲6̲ 0̲3̲ | 2 - - 3 ‖ 6 - - 5 |

3 - - 1̲2̲ | 3 5 5̲ 3̲2̲ 1 | 6 - - 5̣ | 6̣ · 1 2̲3̲ 6̲3̲ |

5 - - 5 | i · 2̇ 0̲3̇ 2̇ | i - - 0 ‖

⑨ 無價春宵　　　　吕文成 1954

‖: 1·<u>2</u> 3 1 | 6 - - 5̣ | 1·<u>2</u> 3̣ 5̣ | 6 - - - |
1·<u>2</u> 3 1 | 6̣ 5̣ 1 - | ⌐Ⅰ 5̣ 5̣·6̣ 3̣ 5̣ | 5̣ - - - :‖

⌐Ⅱ
5̣·6̣ 3̣ 5̣ | 1 - - - ‖ 5̣·6̣ 5̣ 3̣ | 5̣ 5̣ - - |
2·<u>3</u> 2 6̣ | 2 2 - 3 | 3 - - 2 | 2 - - 1 |
1 - - 5̣ | 5̣ - - 0 ‖ 1·<u>2</u> 3 1 | 6 - - 5̣ |
1·<u>2</u> 3̣ 5̣ | 6 - - - | 1·<u>3</u> 2 1 | 6̣ 1 5̣ - |
3 - - 2 | 1 - - 0 ‖

⑩ 萬花舊春　　　　吕文成 1954

‖: 3 - i̇ - | 7 6 - 6 | i̇ - 7 - | 6 - - - | 3 - 6 - |
3 5 - 5 | i̇ - 7 - | 5 - - - | 6 - 1 - | 2 3 - 5 |
4 3 2 1 | 3 - - - | 5̣ - 7̣ - | 2 4 3 2 | 7̣ - 2 - |
1 - - - :‖ 3 - i̇ - | 7 - - - | 6 - 3 - | 6 - - - |
3 - 6 - | 5 - - - | 4 5 2 1 | 3 - - - | 6 - 1 - |
3 - - - | 2 3 4 3 | 2 - - - | 5̣ - 7̣ - | 2 3 4 2 |
3 - 2 - | 1 - - - ‖ 3 - i̇ - | 7 6 - 6 | i̇ - 7 - |
6 - - - | 3 - 6 - | 3 5 - 5 | i̇ - 7 - | 5 - - - |
6 - 1 - | 2 3 - 5 | 4 3 2 1 | 3 - - - | 5̣ - 7̣ - |
2 4 3 2 | 7̣ - 2 - | 1 - - - ‖

300

⑪ 與君別後　　　　　　　馬國源、1954

‖: 1 - 2 6 | 5 - - 1 | 3 - - - | 2 - - - | 4 - 5 5 |
3 - - 2 | 2 - ♯1 2 | 7 - - - :‖ 2 - 7 2 1 |
1 - - 1 ‖ 6 1 2 4 | 6 - 4 - | 6 3 - - |
3 - - 2 | 1 2 3 5 | 6 - 5 - | 2 - - 2 - - - ‖
1 - 2 6 | 5 - - 1 | 3 - - - | 2 - - - | 4 - 5 5 |
3 - - 2 | 2 - 7 2 | 1 - - - ‖

⑫ 擒城艷色　　　　　　　王粵生 1954

0 1 5 1 3 ‖: 5 ♯4 5 6 5 3 | 5 - - - 5 5 7 2 |
4 3 4 5 4 3 | 4 - - - 4 6 5 4 | 5 4 3 5 4 3 2 4 |
0 5 5 5 | 5 - - - 5 5 ♯4 5 7 6 5 4 | 3 - - - |
3 1 5 1 3 :‖ 5 6 ♯4 5 6 5 7 | 1 - - - |
(前1=後6) 1 6 1 6 | 2 1 6 7 - 7 6 2 4 | 3 - - - |
3 6 1 6 | 3 3 3 2 - 2 6 6 6 | 3 4 3 2 1 7 1 7 1 2 |
(轉前調) 3 1 5 1 3 ‖ 5 ♯4 5 6 5 3 | 5 - - - 5 5 7 2 |
4 3 4 5 4 3 | 4 - - - 4 6 5 4 | 5 4 3 5 4 3 2 4 |
0 5 5 5 | 5 - - - 5 6 ♯4 5 6 5 7 | 1 - - - |
1 - - - ‖

⑬ 懷舊　　　　　　王粤生 1954

F調
‖: 6 5̲3̲ 6 7 | 6 - - - | 3 · 6̲ 5 3 | 2 - - - |

6 · 6̲ 7 6 | 5̲ 3̲5̲ 6 - | 3̲5̲ 3̲2̲ 1̲2̲ 7̲ | 6̲ - - - :‖

轉G調
1 - 2 - | 5 · 3̲ 2 - | 5 · i̲ 6̲5̲ 3 | 2 - - - |

3 - 5 - | 6̲i̲ 7̲6̲ 5 · 5̲ | 3̲ 5 3̲ 4̲ 2 | 5 - - - ‖

轉F調
6 5̲3̲ 6 7 | 6 - - - | 3 · 6̲ 5 3 | 2 - - - |

6 · 6̲ 7 6 | 5̲ 3̲5̲ 6 - | 3̲5̲ 3̲2̲ 1̲2̲ 7̲ | 6̲ - - - ‖

⑭ 舊燕重臨　　　　　梁漁舫 1954

‖: 5 · 6̲ 3̲ 5̲ 6 | i · 2̲ 6̲ i̲ 5̲ | 6̲ i̲ 2̲ 7̲ 6 5̲ |

6 · i̲ 6̲5̲ 3̲ 5 - | 4 · 2̲ 3 4̲ 6̲ | 5 · 6̲ 3̲ 5̲ 6 |

5̲6̲ 5̲4̲ 3 2 | 1 - - - :‖ i̲ 2̲ i̲ 7̲ 6 7 |

i̲ 2̲ 7̲ 6̲ i̲ 5̲ | i̲ 6̲ 6̲ 5̲ 4̲ 6 | 5̲4̲ 4̲6̲5̲4̲ 3 - |

3̲ 2̲ i̲ 3̲ 2̲ 3̲ | 4̲ 3̲ 2̲ 4̲ 3̲ 2̲ | i̲6̲i̲2̲ 3̲4̲ 3̲ 2̲ |

i̲6̲ i̲2̲3̲ 2 - ‖ 5 · 6̲ 3̲ 5̲ 6 | i · 2̲ 6̲ i̲ 5̲ |

6̲ i̲ 2̲ 7̲ 6 5̲ | 6̲ i̲ 6̲5̲ 3̲ 5 - | 4 · 2̲ 3̲ 4̲ 6̲ |

5 · 6̲ 3̲ 5̲ i̲ | 6̲ i̲ 3̲ 5̲ 6 7 | i - - - ‖

⑮ 長亭小別　　　　馬國源 1954

‖: 56 ii 76 5 | 323 516 53 | 2 - 35 65 |
i · 6 i - | 53 53 23 5 | 3 i6 5 12 |
┌Ⅰ
3 32 12 35 | 2 - - - :‖ ┌Ⅱ 3 32 12 32 | 1 - - 3‖
5 · 3 21 65 | 6 - - 7 | 6 · 53 21 | 4 - - 03 |
53 21 3 · 3 | 53 21 2 - | 3 32 35 76 | 5 - - - ‖
56 ii 76 5 | 323 516 53 | 2 - 35 65 |
i · 6 i - | 53 53 23 5 | 3 i6 5 12 |
3 35 6i 2 | i - - - ‖

⑯ 秋月　　　　胡文森 1954

0 5 3 2 ‖: 1 · 23 3 - | 3 534 | 5 · 65 - |
55 67 i · 7 | 64 - 6 | ┌Ⅰ 5 · 6 54 32 |
3 - - - | 3 53 2 :‖ ┌Ⅱ 5 · 6 54 32 | 1 - - - |
1 23 21 ‖ 5 - 5 - | 5 1 23 21 | 2 - - |
2 234 32 | 6 · i 65 12 | 3 · 6 54 32 |
1 - - | 1 53 2 ‖ 1 · 2 3 - | 3 534 |
5 · 65 - | 55 67 i · 7 | 64 - 6 |
5 · 65 43 2 | 1 - - | i 0 0 0 ‖

⑰ 進酒杯莫停　　　　梁樂音 1955

‖: 6 - 12 | 3 - - 5 | 6 i 6i 65 | 3 - - 2 |

3 5 35 32 | 1 - - 2 | 3 2 32 15 | 6 - - - :‖

Ⅱ
3 2 333 35 | 6 - - - ‖ 6·5 35 | 6·2 2 7 |

67 65 32 35 | 6 - - - | 6·5 3 - | 0 5 3 2 |

5·6 13 2 | 0 3 2 1 ‖ 6 - 12 | 3 - - 5 |

6 i 6i 65 | 3 - - 2 | 3 5 35 32 | 1 - - 2 |

3 2 32 35 | 6 - - - ‖

⑱ 青春快樂 (又名《富貴似浮雲》)　　胡文森 1955

‖: 3 5 1·5 | 3 5 i 0 | 2 2 3·2 | i 7 6 0 |

6 6 i·2 | 6 i 5 0 | 56 54 3 3 | 1 2 3 0 :‖

Ⅱ
2 2 1 0 ‖ 0 2i 2 5 | 7 - 6 0 |

7 i2 7 67 | i 5 0 0 | 0 2i 2 5 | 7 - 6 0 |

7 65 3 43 | 2 1 0 0 ‖ 3 5 1·5 | 3 5 i 0 |

2 2 3·2 | i 7 6 0 | 6 6 i·2 | 6 i 5 0 |

56 54 3 3 | 2 2 1 0 ‖

304

⑲ 一往情深　　　林兆鎏 1955

0 5 6 7 ‖: i 6 i i 65 | 3 - - 56 | 7 5 7 6 54 |

2 - - 23 | 4 2 4 6 4 | 2 - - 23 | 4 2 4 5 3 |

i⌐Ⅰ 5 6 7 :‖⌐Ⅱ i - - - ‖ 0 1 3 5 | i 2 i i - |

0 1 3 5 | i 2 i i - | 0 1 3 5 | i 7 65 43 23 |

45 67 i 5 | i 5 6 7 ‖ i 6 i i 65 |

3 - - 56 | 7 5 7 6 54 | 2 - - 23 | 4 2 4 6 4 |

2 - - 23 | 4 2 4 5 67 | i - - 0 ‖

⑳ 永遠的愛　　　林兆鎏 1955

0 5 1 3 ‖: 5 - - #4 | 65 - #4 | 5 - - - | 5 6 24 |

6 - - #5 | 76 - #5 | 6 - - - | 67 i 2 | 7 - - - |

7 6 7 i | 5 - - - | 5 2 46 | 5 2 - 4 | 3 - - - |

3 5 1 3 :‖⌐Ⅱ 5 2 34 | 65 - 7 | i - - - | i 3 3 5 |

‖ i - - 2 i | 2 i 7 6 | i - - - | i 3 3 5 |

i - - 2 i | 2 i 7 6 | 7 - - - | 7 6 5 6 |

7 - - i | 2 i 7 6 | 7 - - - | 7 6 5 6 | 7 - - i |

7 6 5 4 | 3 - - - | 3 5 1 3 ‖ 5 - - #4 | 65 - #4 |

5 - - - | 5 6 2 4 | 6 - - #5 | 76 - #5 |

6 - - - | 67 i 2 | 7 - - - | 7 6 7 i | 5 - - - |

5 2 34 | 65 - 7 | i - - - | i - - - ‖

㉑ 金枝玉葉　　　　　　启成 1955

‖: 5 35 65 | 22 1 5 — | 535 65 | 45 32 — |

5 2 6 2 | 2 1 2 4 — | ⌐Ⅰ⌐ 5 4 5 46 | 1 — — — :‖

⌐Ⅱ⌐ 6 6 5 4 2 | 1 — — — ‖ 5 5 1 61 | 5 1 3 — |

5 45 65 | 3 — — — | 6 6 2 62 | 4 3 2 — |

2 63 4 32 | 5 — — — ‖ 5 35 65 | 32 1 5 — |

5 35 65 | 45 32 — | 5 2 6 2 | 2 1 2 4 — |

6 6 5 4 2 | 1 — — — ‖

㉒ 人生曲　　　　　　启成 1955

‖: 5 — — — | 5 3 5 65 54 | 5 — — 4 | 2 — — — |

21 76 5 1 | 02 05 65 | 03 02 12 7 |

⌐Ⅰ⌐ 2 — — — :‖ 1 — — — ‖ 1 71 21 2 | 32 4 — — |

4 54 06 54 | 32 6 — — | 6 7i 7 65 |

43 2 — — | 4 3 23 5 | 62 5 — — ‖

5 — — — | 5 3 5 65 54 | 5 — — 4 | 2 — — — |

21 76 5 1 | 02 05 65 | 03 02 12 7 | 1 — — — ‖

㉓ 天作之合　　　　林兆鎏 1955
3/4

```
1 - - | 5 - - | 1 3 6 | 5 - - | 5 #4 6 | 5 4 5 |
3 - 3 - - || 1 - - | 5 - - | 1 3 6 | 5 - - |
5 7 6 | 6 5 #4 | 5 - - 5 - 5 || i - i | 7 - 7 |
6 - 5 6 | 4 - - | 7 - - | 6 - - | 5 - 4 5 | 3 - - ||
1 - - | 5 - - | 1 3 6 | 5 - - | 5 4 6 |
5 7 · 2 | i - - | i - - ||
```

㉔ 似水年華　　　　林兆鎏 1955

```
||: 5 6 5 3 1 | 5 6 5 3 1 | i - 7 - | 6 - - - |
4 5 4 2 7 | 4 5 4 2 7 |⌐Ⅰ 7 - 6 - | 5 - - - :||
⌐Ⅱ 7 - 6 5 | i - - - || i - - 6 7 | i - - 6 7 |
i 2i 7 5 | 3 - - - | 7 - - 5 6 | 7 - - 5 6 |
7 6 5 4 2 | 1 - - - || 5 6 5 3 1 | 5 6 5 3 1 |
i - 7 - | 6 - - - | 4 5 4 2 7 | 4 5 4 2 7 |
7 - 6 5 | i - - - ||
```

㉕ 相逢恨晚　　　馬國源 1955

‖: 5̲ 3 2 1 6̲1̲ | 5 - - 3 | 5·3 1 7̲1̲ | 2 - - 0̲5̲ |

2·3 4 5 | 3 3 - 3̲4̲ | [I] 3·2 1 2 | 7 - - - :‖

[II] 3·2 7̲ 2 | 1 - - ‖ 6 - 6·5̲ 4̲2̲ | 4 - - 6̲ |

4 - 4·3̲ 2̲1̲ | 3 - - 3 | 3·2 1̲2̲3̲ | 5 - - 5 |

4·4̲ 3̲4̲3̲ | 2 - - - ‖ 5̲ 3 2 1 6̲1̲ | 5̲ - - 3 |

5·3 1 7̲1̲ | 2 - - 0̲5̲ | 2·3 4 5 | 3 3 - 3̲4̲ |

3·2 7̲ 2 | 1 - - - ‖

㉖ 戀愛的藝術　　梁日昭 1955

‖: 6·1̲ 6̲5̲3̲9̲ | 6 - - - | 6·1̲ 6̲5̲3̲9̲ | 1 - - - |

2 5 5̲6̲3̲2̲ | 1·2̲ 3 - | [I] 2̲3̲ 2̲1̲ 6̲5̲ 6̲1̲ | 5 - - 1 | :‖

[II] 2̲3̲ 2̲1̲ 6̲1̲ 5̲6̲ | 1 - - - ‖ 1 - 6 1 | 2 - - 3 |

2·3̲ 2̲1̲ 6̲1̲ | 5 - - | 1 - 6 1 | 2 - - 3 |

2·3̲ 2̲1̲ 6̲1̲ | 2 - - - ‖ 6·1̲ 6̲5̲3̲5̲ | 6 - - |

6·1̲ 6̲5̲3̲5̲ | 2 - - - | 2 5 5̲6̲3̲2̲ | 1·3̲ 3 - |

2̲3̲ 2̲1̲ 6̲1̲ 5̲6̲ | 1 - - - ‖

㉗ 櫻花處處開　　胡文森 1955

㉘ 心上愛　　林兆鎏 1956

㉙ 家和萬事興　　　周聰 1956

‖: 6 7 6 · 5 | 3 5 6 — | 6 7 6 65 | 3 5 2 — |

　6 — 6 · 5 | 3 5 6 — | 2 5 3217 | 6 — 0 0 :‖

　6 · 1 6 · 1 | 2 3 2 — | 6 · 1 653 5 | 2 — — — |

　2 · 3 2 · 3 | 5 6 3 — | 2 · 3 13 27 | 6 — 0 0 |

　6 7 6 · 5 | 3 5 6 — | 6 7 6 65 | 3 5 2 — |

　6 — 6 · 5 | 3 5 6 — | 2 5 3217 | 6 — 0 0 ‖

＊㉚ 青山綠水好春暉　　盧家熾 1957

5 5 | 1 · 6 | 5 1 | 65 | 2 2 | 5 · 3 | 23 21 | 2 — |

5 5 | 1 · 6 | 5 1 | 65 | 2 2 | 5 · 3 | 23 25 | 1 0 ‖

2 · 3 | 2 1 | 5654 | 2 0 | 2 5 | 1 4 | 5 — | 16 1 |

5 1 4 | 565 | 53 5 | 2 5 1 | 23 2 ‖

5 5 | 1 · 6 | 5 1 | 6 5 | 2 2 | 5 · 3 | 23 25 | 1 — ‖

③1 甜歌熱舞　　　啟成 1959

```
‖: 5 - - 34 | 5 - - - | i - - 67 | i - - - |
2̇ 3̇ 2̇ i 2̇i | 7 - 6 i̇6 |⌐Ⅰ 5̇ · 6 5̇6 4 | 3 - - - :‖
⌐Ⅱ 5̇ · 6 5̇6 3̇2̇ | 1 - - - ‖ 6 - 6 · i̇ | i̇ 5 o o |
6 3̇ 6 3̇ - | 2 5 - - | 1 - 1 · 2̇ | 3̇ 6 6 - |
6 5̇ 6 3̇ 2̇ | i - - - ‖ 5 - - 34 | 5 - - - |
i - - 67 | i - - - | 2̇ 3̇ 2̇ i 2̇i | 6 5̇ o6 5̇6 |
3̇ - - 2̇ | i - - o ‖
```

③2 初戀　　　　　周聰 1959

```
‖: 1 5 6 12 | 3 6 5 - | 6 · i̇ 6 5̇ 3 | 5 - - - |
6 i̇ 6 · 5̇ | 3 5 3 - |⌐Ⅰ i̇ 12 3 5 | 2 - - - :‖
⌐Ⅱ 2 11 5̇ 6 | 1 - - - ‖ 3 - o5 6̇5 | 3 - - - |
4 · 5̇ 5̇3 4 | 3 - - - | 2 - o5 6̇5 | 2 - - - |
4 · 3̇ 2̇1 2̇3 | 5 - - - ‖ 1 5 6 12 | 3 6 5 - |
6 · i̇ 6 5̇ 3 | 5 - - - | 6 i̇ 6 · 5̇ | 3 5 3 - |
2 11 5̇ 6 | 1 - - - ‖
```

311

㉝ 榴槤香了郎未歸　　李厚襄 1959

㉞ 瘋狂的時代　　梁樂音 1960

(35) 愛在春天裏　　　梁樂音 1960
這歌曲為多聲部作品，這裏只摘錄主旋律。

(36) 郎在心中裏　　　新丁 1960

37 青青河邊草　　　新丁 1961

38 郊遊樂　　　梁樂音 1961

㊶ 勁草嬌花　　　方植 1962

‖: 0 5̲ 3̲5̲ 1 · 6̲ | 5 − − − | 0̲3̲ 2̲3̲ 6 5̲3̲ | 2 − − 0̲2̲ |

5̲ 3 ̳ 3 5̲6̲ | 3̲ 2 ̲ 7̲6̲ − | 0̲3̲ 5̲6̲ 2 · 6̲ | 5 − − − :‖

⌐Ⅱ
0̲3̲ 5̲6̲ 2 · 6̲ | 1 − − 3 ‖ 6 · 3̲ 2 ̲ 1 | 3 3 − ̲ |

5 · 3̲ 2 ̲ 7̲5̲ | 6 − − 6̲ | 1 · 3̲ 6 5̲3̲ | 2 − − 5̲ |

6 · 5̲ 3 2 ̲ 1 | 3 − − − ‖ 0̲5̲ 3̲5̲ 1 · 6̲ | 5 − − − |

0̲3̲ 2̲3̲ 6 5̲ 3̲ | 2 − − 0̲2̲ | 5̲ 3 ̲ 3 5̲6̲ | 3̲ 2 ̲ 7̲6̲ − |

0̲3̲ 5̲6̲ 2 · 6̲ | 1 − − − ‖

㊷ 莫負少年頭　　　羅寶生 1962

| 0 0̲3̲4̲ ‖: 5̲ 5̲3̲ | 1 · 6̲7̲ | 6 1̲3̲ | 5 − |

2 6̲3̲ | 4̲3̲ (3̲3̲3̲) | 3̲3̲ 4̲2̲ | ⌐Ⅰ 3 · 3̲4̲ :‖ ⌐Ⅱ 1 0 ‖

3̲4̲5̲ | 2̲3̲ 4 | 3̲3̲ 4̲5̲ | 6 − | 3̲4̲ 5 | 2̲3̲ 4 |

3̲3̲ 4̲2̲ | 1 · 3̲4̲ ‖ 5̲ 5̲3̲ | 1 · 6̲7̲ | 6 1̲3̲ |

5 − | 2 6̲3̲ | 4̲3̲ 0 | 3̲3̲ 4̲2̲ | 1 − ‖

㊸ 相親相愛　　　鄧寄塵　1962

‖: i i‐‐|i 7i 2i 34 |5 ‐‐‐ |5 ‐‐‐ |
5 ‐‐‐|5 45 65 12 |3 ‐‐‐ |3 ‐‐‐ |
2 ‐‐‐|2 32 i7 67 |i ‐‐‐ |i ‐‐‐ :‖
[II] i ‐‐‐|i 111 |4 ‐ 56 ‐|6 77 6|5 ‐‐‐ |
5 6i 7|2 · i i ‐|i 67 i 7i |2 ‐‐‐|2 ‐ 3 ‐‖
i ‐‐‐|i 7i 2i 34 |5 ‐‐‐ |5 ‐‐‐ |
5 ‐‐‐|5 45 65 12 |3 ‐‐‐ |3 ‐‐‐ |
2 ‐‐‐|2 32 i7 67 |i ‐‐‐ |i ‐‐‐ ‖

㊹ 甜蜜愛情　　　鄧寄塵　1962
3/4
5 ‖: i ‐ 7 | i ‐ 5 | 3 ‐ 1 | 4 ‐ 5 | 7 ‐ 5 | 7 ‐ 6 |
5 64 | 3 ‐ 5 | 3 ‐ 2 | i ‐ i | 2 ‐ i | 6 7 6 |
5 ‐ 6 | [I] 5 ‐ 2 | 3 ‐‐ | 3 ‐ 5 :‖ [II] 5 ‐ 7 | i ‐‐ |
i ‐‐ ‖ i ‐‐ | 4 ‐ 5 | 6 ‐‐ | 6 ‐‐ | 2 ‐‐ |
7 ‐ 6 | 5 ‐‐ | 5 ‐ 5 | i · 7 i | 2 ‐ i 2 | 3 ‐ 2 |
i ‐‐ | 6 ‐ 7 | i 7 i | 2 ‐ | 3 ‐ 3 ‖ i ‐ 7 |
i ‐ 5 | 3 ‐ 1 | 4 ‐ 5 | 7 ‐ 5 | 7 ‐ 6 | 5 64 |
3 ‐ 5 | 3 ‐ 2 | i ‐ i | 2 ‐ i | 6 ‐ 76 | 5 ‐ 6 |
5 ‐ 7 | i ‐‐ | i ‐‐ ‖

317

㊺ 痴情淚　　　謝君儀 1962

‖: 3· 2 12 35 | 2 - - 65 | 3· 1 76 | 5 - - - |

06 56 1· 6 | 565 32 | 61 | ┌Ⅰ┐ 2· 3 76 | 5 - - - :‖

┌Ⅱ┐
2· 53 26 | 1 - - - ‖ 53 56 1 - | 653 65 - |

5· 1 65 52 | 3 - - - | 21 235 - | 32 75 6 - |

1· 32 1 6 | 5 - - - ‖ 3· 2 12 35 | 2 - - 65 |

3· 1 76 | 5 - - - | 06 56 1· 6 | 565 32 | 61 |

2· 53 26 | 1 - - - ‖

㊻ 曲終殘夜　　　謝君儀 1962

3 ‖: 5· 1 65 5 | 5 - 53 23 | 5· 6 43 2 | 2 - - 3 |

5· 3 23 15 | 6 - 65 35 | 2· 56 1 | ┌Ⅰ┐ 1 - - 3 :‖

┌Ⅱ┐
1 - - 1 ‖ 1· 27 6 | 6 - 66 63 | 2· 3 17 6 |

6 - - 12 | 3· 5 6 57 | 653 2· 3 | 27 61 5 - |

5 - - 3 ‖ 5· 1 65 5 | 5 - 53 23 | 5· 6 43 2 |

2 - - 3 | 5· 3 23 15 | 6 - 65 35 | 2· 5 61 |

1 - - - ‖

㊼ 情如夢　　　謝君儀 1962

㊽ 芳草天涯　　　于粦 1964

（49）一水隔天涯　　　于粦 1966

‖: 35 0̱1̱ 2̱1̱ 5̱ | 6 - - 0 | 3·1̱ 2̱3̱ 5̱6̱ | 5 - - 0 |
35 0̱3̱ 2̱1̱ 5̱ | 6 - - 0 | 5̱·1̱ 1̱2̱ 3̱5̱ | 2 - - 0 |
6̱3̱ 1̱6̱·1̱ 5 | 6̱·5̱ 3̱2̱ 1 - | 3̱·3̱ 2̱7̱ 6̱5̱ 3 | 5 - - 0 |
(6̱3̱ 1̱6̱·1̱ 5 | 6̱·5̱ 3̱2̱ 1 - | 3̱·3̱ 2̱7̱ 6̱5̱ 3 | 5 - - 0):‖
0̱ 6̱3̱ 6̱3̱ 2 | 0̱6̱ 5̱4̱ 3 - | 0̱ 6̱ 7̱ 6̱6̱ | 0̱2̱ 5̱4̱ 3 - |
0̱ 5̱3̱ 1̱6̱ 5 | 0̱2̱ 2̱3̱5̱ - | 0̱1̱ 3̱ 2̱1̱ 5̱ | 0̱1̱ 5̱3̱ 2 - ⌐
2 - - - ‖ 3̱ 5̱3̱ 2̱1̱ 5̱ | 6 - - 0 | 3·1̱ 2̱3̱ 5̱6̱ |
5 - - 0 | 3̱ 5̱3̱ 2̱1̱ 5̱ | 6 - - 0 | 5̱·1̱ 1̱2̱ 3̱5̱ |
2 - - 0 | 6̱3̱ 0̱1̱ 6̱·1̱ 5 | 6̱·5̱ 3̱2̱ 1 - |
3̱·3̱ 2̱7̱ 6̱5̱ 3 | 5 - - 0 ‖ 6̱6̱ 1̱ 6̱·5̱ 3 |
3̱·3̱ 3̱5̱ 1 6̱ | 1 - - - | 1 - - - | 1 0 0 0 ‖

（50）青青河边草　　　江南 1966

‖: 2̱ 2̱ 6̱2̱3̱ | 2 - - - | 3̱3̱ 5̱ 6̱5̱ | 3 - - - |
6̱ 6̱ 5̱ 1̱6̱5̱ 3 | 2̱·3̱ 2̱3̱2̱1̱ 6̱ | 2̱·3̱ 6̱5̱ 6̱ 5̱ 2̱ | 3 - - - :‖
2̱·3̱ 6̱5̱ 6̱ 5̱ 3̱2̱ | 1 - - - ‖ 1̱2̱ 3 - 5̱3̱ | 2̱3̱5̱ 2̱ 2̱ |
6̱·1̱ 5̱ 1̱6̱ 3 - | 2̱·3̱ 2̱3̱ 2̱1̱ 6̱ | 2̱·3̱ 6̱5̱ | 3̱5̱ 3̱2̱1̱ - |
2̱2̱ 3̱5̱ 2̱3̱ 1̱6̱ | 5̱ - - ‖ 2̱ 2̱ 6̱2̱3̱ | 2 - - - |
3̱3̱ 5̱ 6̱5̱ | 3 - - - | 6̱ 6̱ 5̱ 1̱6̱5̱ 3 | 2̱·3̱ 2̱3̱2̱1̱ 6̱ |
2̱·3̱ 6̱5̱ 6̱ 5̱ 3̱2̱ | 1 - - - ‖

320

⑸ 鳥兒兩樣情　　啟成 1967

‖: 1 - 3·4 | 55 — — | i - 3·4 | 55 - i |
2 i - 2 | 7·26·i | 5·645 | 3 — — :‖
765 — | 3 — - 2 | i — - 3 ‖ 23 - 2 | i·3 2 i |
0 27 — | 6 - 56 | 3 — - 6 | 563 — |
0 656 | 3 — - 35 | 2 i - 2 | 7 — - 35 | 76 - 7 |
5 — - 35 | 65 — 4 | 3 — - 56 | 32 6 7 | 1 — — — ‖
1 - 3·4 | 55 — — | i·3·4 | 55 - i | 2 i - 2 |
765 — | 3 — - 2 | i — — — ‖

⑸² 媽媽催我嫁　　啟成 1967

34 ‖: 5565 | 44 - 45 | 6654_5 | 22 - 34 |
55 i i | 6·i5 — | 532 35 | 1 — - 34 :‖
5456 5 | i — — — ‖ 2 i 6 — | 5456 — |
i 65 — | 4 245 — | 2·545 | 6 i 65·6 |
5 45 3 1 | 22 - 34 ‖ 5565 | 44 - 45 |
6654_5 | 22 - 34 | 55 i i | 6 i 5 — |
5456 5 | i — — — ‖

(53) 不退色的玫瑰　　　　黃霑 1968

0 31 23 56 ‖: i - - - | i 65 36 53 |
2 - - - | 2 11 31 16 | 7 - - - | 7 71 23 12 |
3 - - - | 3 31 23 56 :‖ 7 71 23 17 |
6 - - - | 6 64 56 45 ‖ 6 - - - | 6 6i 7 - 6 |
5 - - - | 5 43 24 32 | 4 - - - | 4 27 1 · 6 |
3 - - - | 3 31 23 56 ‖ i - - - | i 65 36 53 |
2 - - - | 2 11 31 16 | 7 - - - | 7 71 23 17 |
6 - - - | 6 0 0 0 ‖

*(54) 好嬌妻　　　　黃霑 1968
3/4
1 ‖: 5 - 3 | 5 - 3 | 4 - 5 | 4 - 3 | 2 - 2 | 234 |
3 - - | 3 - 1 :‖ 7 12 | 1 - i | 1 - i ‖ 6 - 4 |
6 - 4 | 5 - 3 | 5 - 3 | 2 - 2 | 76 · 2 | 543 | 2 - 1 |
‖ 5 - 3 | 5 - 3 | 4 - 5 | 4 - 3 | 2 - 2 | 5 7 2 |
1 - - | 1 - 0 ‖

322

57 初戀　　　陳自更生 1968

58 玉女心　　　劉宏遠 1968

以下《舊恨新愁》、《九重天》兩首歌曲，由於不能百分之一百肯定是全新的原創作品，故此列作備考。

備考一　　舊恨新愁、　　梅翁 1954

$$\underline{65} \; \|: 6 \cdot \underline{\dot{1}} \; \underline{\dot{2}\dot{1}} \; \underline{6\dot{1}} \mid 5 - - \underline{32} \mid 3 \cdot \underline{6} \; \underline{6531} \mid 2 - - - \mid$$

$$\dot{2} \cdot \underline{\dot{3}} \; \underline{\dot{2}\dot{3}} \; \dot{1} \; \lceil \underline{\dot{1}6} \; \underline{5\dot{1}} \dot{\underline{1}}3 - \lceil^{\text{I}} \underline{06} \; \underline{56} \; \underline{\dot{1}\dot{2}} \; \underline{6\dot{1}} \mid 5 - - \underline{65} :\|$$

$$\lceil^{\text{II}} \underline{02} \; \underline{12} \; \underline{35} \; \underline{23} \mid 1 - - \underline{21} \| 2 - \underline{21} \; \underline{23} \mid \underline{56} \; 3 - \underline{65} \mid$$

$$6 \; \dot{2} \cdot \underline{\dot{1}} \; \underline{7\dot{1}} \mid 6 - - \underline{32} \mid 3 - \underline{32} \; \underline{35} \mid \underline{6\dot{1}} \; 5 - \underline{12} \mid$$

$$3 \; \underline{6 \cdot} \; \underline{53} \underline{5} \mid 2 - - \underline{65} \| 6 \cdot \underline{\dot{1}} \; \underline{\dot{2}\dot{1}} \; \underline{6\dot{1}} \mid 5 - - \underline{32} \mid$$

$$3 \cdot \underline{6} \; \underline{6531} \mid 2 - - - \mid \dot{2} \cdot \underline{\dot{3}} \; \underline{\dot{2}\dot{3}} \; \dot{1} \; \lceil \underline{\dot{1}6} \underline{5\dot{1}} \dot{\underline{1}}3 - \mid$$

$$\underline{02} \; \underline{12} \; \underline{35} \; \underline{23} \mid 1 - - \; 0\|$$

九重天　梅翁 1954

附錄 3　曾轉化成粵語流行曲的一批原創小曲

凱旋歌

詞：胡麗天
曲：梁以忠

粵樂《春風得意》�身
電影《廣州三日屠城記》插曲

┌─Ⅰ─────────
| 5· 5·1 6165 3 | 2123 1612 3 032 | 5 3 2327 6576 |
人家　　　盡　無　壁?多少人家屋　燼

（轉陽調,前1=後5）
5·（65 3561 5）| 1 1·2 332 1 — | 5 1 3 2376 5 |
椽?　　　　戰戰　戰,　奮為疆場

3537 6356 | 021 | 35 5672 | 6123 76 | 5·（65 3561 5）:‖
珠　玉　碎,不作拳　下　瓦石全。

┌─Ⅱ─────────
| 123 1 — | 15 1235 3213 2 | 6561 5654 3432 |
前前前,仔言贈君君記取,不搗黄龍

2123 56 1 — | 5 561 5 — | 1 123 1 — |
莫生還! 戰戰 戰,　前前前,

6561 5654 3432 | 2·3 56 1 — ‖
不搗黄龍莫生還!

（1937）

329

胡不歸

電影《胡不歸》插曲

詞：馮志剛
曲：梁漁舫

```
(0 5.1 71 | 2.4 21 74) | 5.4 53 | 2 - - |
                          胡    不歸，

4.2 456 | 5 - - | 7.2 32 | 6 - - |
胡   不歸，  杜  鵑  啼，

5.4 32 7 | 2 5 32 | 2 - - | 1.2 12 |
聲聲泣  血桃花  底。   最慘

3 - - | 4.2 456 | 5 - - | 3.4 32 |
淒，  最  慘  淒，  杜  鵑

1 - - | 3 - 21 | 5 5 62 | 4 (62 4) |
啼，    誰  嗟嘆 人間今何 世？

2.2 12 | 6 - - | 5.2 12 | 2.2 43 |
聽復聽  兮，   懷鄉客 子恨春
```

330

2 (43 2) | 1·6 76 | 5 − − | 4·5 12 |
歸。　　聽復聽兮，　樓頭心

1·4 32 | 7·(4 32 7) | 1·7 12 | 3 − − |
婦傷春逝。　　那子規，

2·1 765 | 6·1 76 | 5·1 76 5 | 4 − 327 |
底事撩　人鳴鳴啼，　　鳴鳴

2 − − | 3·2 43 | 2 5·4 5·3 | 2 − − |
啼，　底事聲聲胡　不歸？

4·5 456 | 5 − − ‖
胡　　不歸？

(1940)

紅豆曲

詞：王維、邵鐵鴻
曲：邵鐵鴻

同名電影插曲

(i·<u>2 6i 26</u>|5·<u>3</u> 2 3|5·<u>3</u> 2 3|1·<u>3</u> <u>23</u> 1)|

i·<u>2</u> <u>65</u> <u>24</u>|3 - - -|2·<u>5</u> <u>45</u> <u>32</u>|1 - - -|
鶯聲驚殘夢　　晨起懶畫眉

3·<u>3</u> <u>2i</u> 6|1 - - -|3·<u>5</u> <u>2i</u> <u>23</u>|5 - - -|
相呼姊妹至　　共唱紅豆詩

(i·<u>2 6i 26</u>|5·<u>3</u> 2 3|5·<u>3</u> 2 3|1·<u>3</u> <u>23</u> 1)|

5·<u>3</u> 2 5|1 - - -|3·<u>5</u> <u>12</u> <u>35</u>|2 - - -|
紅豆生南國　　春來發幾枝

3·<u>i</u> 6 5|3 - - -|6·<u>2</u> <u>45</u> 6|5 - - -|
願君多採擷　　此物最相思、

(i·<u>2 6i 26</u>|5·<u>3</u> 2 3|5·<u>3</u> 2 3|1·<u>3</u> <u>23</u> 1)|

3·<u>2</u> <u>53</u> <u>56</u>|7 - - -|2·<u>1</u> <u>22</u> <u>26</u>|5 - - -|
相思何時了　　觸景最神馳

4·<u>6</u> <u>23</u> <u>45</u>|6 - - -|4·<u>3</u> <u>25</u> <u>23</u>|1 - - -‖
悔將紅豆採　　致惹恨無期

(1941)

泣殘紅

（又名《惜殘紅》）

詞曲：麥少峰

（摘自黎紫君《今樂府詞譜》下集頁240）

6561 2532 | 1276 565 | 64 5) | 035 3761 |

屏邊見秋霜　髮已殘，　　　空教淚滿

2(7612) | 52 3561 | 52 3 | 231 0763 |

衫。　蚅紅奪紫空題艷，春去又成

5 116 | 51 6535 2 | 7672 2 054561 5 |

閒，惜　燕子雙　飛　並翅結巢呢　喃。

6165 3 | 7672 3 | 4373 | 723 2(76) |

衣　單　後　閒衣單後閒月冷霜冷，

512) 3527 | 676 676 | 027235 2 | 3235 2 52 |

羞理　顏容長　已　慣。漢轉眼

12) 624 | 3(672 3) | 3253 | 2327 676 |

真如夢幻　自悔深宮苑　內，

01 76 51 | 1·6 5643 | 224 5 ‖

歲月閒更夜　長　漫　漫。

（估計面世於戰前）

333

載歌載舞

詞：吳一嘯
曲：胡文森

（電影《蝴蝶夫人》插曲）

（鼓聲）　　　　　　　　　　（男唱七親）

咚 喤咚咚喤咚咚喤咚喤咚

（女唱男親）

咚喤咚咚喤咚咚喤咚喤咚

（甲女唱）

春酒綠　夜燈紅　笙歌　起自玉樓中

（男唱女親）

咚喤咚咚喤咚咚喤咚喤咚

（乙女唱）　　　　（齊唱）

莫道風流如　夢　花月良宵　景萬重

（丙女唱）

無關鎖呀廣寒宮　咚

（女唱男親）　　　　（丁女唱）

喤咚咚喤咚咚喤咚喤咚　任君陶醉入花　叢

（齊唱）
<u>6·5</u> <u>63</u> 5 — | <u>6·1</u> <u>6·1</u> 6 — | <u>2·3</u> <u>65</u> 3 — | <u>3·5</u> <u>6·5</u> <u>6</u> — |
天 花 舞　若 游 龙　魂 銷 未 問 東 風

（齊唱）
<u>3·3</u> <u>61</u> 6 | <u>61</u> <u>31</u> 2· | (<u>6</u> | <u>33</u> <u>33</u> <u>22</u> <u>22</u> | <u>1</u> <u>1</u> <u>76</u> ·) <u>6</u>
只 將 愁 懐 付 與 一 夢 中　　　　　　　　　　咚

（男唱女唱）
<u>33</u> <u>33</u> <u>22</u> <u>22</u> | <u>1</u> <u>1</u> <u>76</u> 6 — | 3· <u>3</u> 3 2 | 1 — — — |
喤 咚 喤 咚 咚 喤 咚 喤 咚　今 宵 雙 飛 燕

6· <u>1</u> <u>13</u> | 2 — — — | 2· <u>2</u> <u>6</u> 5 | 6 — — — |
明 日 又 西 東　　人 如 山 與 水

6· <u>1</u> 3· <u>2</u> | 6 — — — | 6 — — — ‖
何 處 不 相 逢

(1948)

335

燕歸來

詞：吳一嘯
曲：胡文森

（又名《燕歸人未歸》、《潘金蓮》）

（電影《蝴蝶夫人》插曲）

```
(0 071 51 6542 | 5 2624 5624 5) | 42 5712 7 (5712 717) |
                                     一番腸  斷

71 4524 575 027 | 7217 5 2421 75·171 | 242 (045 245 2) |
燕歸  來，又是別  離一              載。

12 51·424 5·(4 565) | 52 525712 7(5712 717) | 7176 5 2417 117 |
人在閨幃 中，  心在雲山 外，       燕巢空結竟是

51 1165 45 2124 | 5·(071 51 6542 | 5 2624 5624 5) |
郎了歸      來。

14 5712 7(5712 717) | 71 4524 575 027 | 7217 5 1245 25·17 |
兩番腸  斷      燕歸  來，知是別  離兩

242 (045 245 2) | 2411 45245·(4 245) | 571 2571 2·(712) |
載。        倚遍了樓台，   悵惜了香 魂，
```

336

(1948)

銀塘吐艷

詞：唐滌生
曲：王粵生

（又名《荷花香》，電影《紅菱血》上集插曲）

(0 0567 | i7zi 6i76 | 5 034#4 | 5465 4327 | 1 0567) | 1·3 5·6 |
荷　花

5 (0562) | i·63·4 | 5 (0432) | 1·35523 | 4 4(123) | 4·3 5432 |
香，　新月　上，　荷花　愛著　素衣

1 (02i7) | i 6 | 46 0 | 2·3 42 | 3 05 | 56 i i6 |
裳。　花香引得　情蝶浪，怎禁它芬芳

53 5(6 | 56i6 5·3 | 5 0432) | 1 5 6 | 1 — i | (0567 |
吐艷　　　　　　　滿銀　塘。

i7zi 6i76 | 5 034#4 | 5465 4327 | 1 0345) | 6 2 | 233 i7i |
心如明月啊⋯

2·i 26 | 35 5(432 | i72i 6i76 | 5 07i2 | 3 3 | 1·3 545 |
留天上，　　　　　　　危危塘邊

5·6 5·3 | 22 (0i7i) | 2 3·4 | 32 (0567) | 1 2·3 | 65 (0i7i) |
照　　檀郎，　情味是甜　還是苦？

2 2·3 | 65 5 | 4·3 5432 | 1 (0345) | i i· | i3 5(56i) |
郎情　可似　柳絲　長？　輕輕　偎倚

338

1̇ 1̇ 2̇ | 3̇ 0565 | 2·3 5·3 | 6·32·3 | 5·4 3216 | 2 (0567) |
檣邊　問，你可知　情到　深時　怕斷　腸？

1̇ 1̇ | 35 (034#4) | 5 1̇ 2̇ | 3̇ (0432) | 1̇·3̇ 5 | 4·3 5 |
花香　那得　千日　艷？　擋花　結子

（前1=後6）
4·3 5432 | 1 — ‖ 6·1̇ | 3̇·6 | 3̇2̇ 1̇2̇ | 6 0 |
便枯黃。　人對　花兒　輕薄　後，

3̇3̇ 5 | 6 2̇ | 7̇2̇ 1̇3̇ | 6 (0367) | 1̇·6 | 3̇2̇ 3̇ |
莫道　花殘　乃可恣意　賞，　有情　忍看

6562 | 3̇ (0712) | 3̇·2̇ 35 | 2̇1̇ 6 | 7̇2̇ 1̇3̇ | 6 — ‖
花雪落，　花泣　飄雲　淚滿　塘。

(1951)

339

絲絲淚

詞：唐滌生
曲：王粵生

（粵劇《龍鳳花燭夜》小曲）

2 2171 2171 | 2 — 2 — | 7456 24 | 5 — — ‖
心 慌 慌，意 茫茫。

5·7 2·7 | 57 24 | 5·3 2176 | 5·424 5 ）|
蕩我心驚蕩 回眸望，

54 51 | 221 75 | 2·4 5654 | 2 — | (2171 2171) |
天 何妨使我淚盈眶，

2·1 22 | 1·2 6·4 | 5·7 2124 | 5·754 2124 |
哀此身 已無望，

5·754 2124 ）| 5·7 | 1·3 | 7·4 | 2 — |
淚 珠 滿 眶，

1321 | 7 7217 | 6·7 624 | 5 — |
芳心悲痛 暗裡難防

(1951)

341

紅燭淚

詞：唐滌生
曲：王粵生

（粵劇《搖紅燭化佛前燈》小曲）

（3·5 6·1 | 6165 3 | 5·6 5645 | 3212 3 | 1·2 35 |
3532 1 | 2·3 1·7 | 6·535 6）| 3 6 | 2·3 1·7 |

身如　柳絮

6·5 3212 | 3·2 1217）| 6·1 2 2 | 323 7653 |

隨　風　擺，　　　歷劫滄桑無了

6·（5 356）| 3·5 3526 | 1·6 | 1·2 356 | 3·（5 3567）|

賴，　鴛鴦　扣，直結　不宜解；

6·2 765 | 6·6 | 2·3 235 | 6·561 2532 | 1276 5635 |

苦相　思，能買　不能　賣。

6 — | （1·2 3·5 | 3·532 1 | 2·3 1·7 | 6·535 6）‖

悔不該，　惹下冤孽債，

怎料到除得易　時還得　快！

顧影自　憐不復似如花少　艾，　　恩愛

烟消瓦　解，燒得半殘紅燭

在懷。

（1951）

蝴蝶之歌

（又名《念恩郎》）

（粵劇《蝴蝶夫人》插曲）

詞：吳一嘯
曲：馮華

（<u>0 3</u>｜2 2｜<u>0 6</u> <u>6 3</u>｜2 5｜0·<u>6 5</u>｜3 3｜6̣ 3｜<u>2·3</u> <u>2 1</u>｜

6̣ —｜<u>3·3̣</u> 6̣｜<u>1·7̣</u> 6̣｜3 <u>3·5</u>｜<u>3 5 2</u> 2｜<u>2 6</u> <u>5 3</u>｜<u>2·</u> <u>6̣</u>｜

1·）<u>3̣</u>｜2 2｜<u>0 6</u> <u>6 3</u>｜2 5｜0·<u>6 5</u>｜3 3｜6̣ 3｜
　　 一 朵朵 櫻 花 紅 透， 一 雙雙 蝴蝶

<u>2·3</u> <u>2 1</u>｜6 —｜（<u>3·3̣</u> 6̣｜<u>1·7̣</u> 6̣）｜3 <u>3·5</u>｜<u>3 5 2</u> 0｜
戀 枝 頭。　　　　　　　　　　 只 恐 怕

<u>2 6</u> <u>5 3</u>｜<u>2·</u> <u>6̣</u>｜1 —｜<u>6̣ 6̣</u> 2｜<u>2 3</u> <u>2 1</u>｜6·<u>4</u>｜3 1｜3̣｜
春 殘 花 落 了， 情 如 水 向 東 流， 問 誰 個 肯

<u>2 3</u> <u>2 1</u>｜6 —｜（<u>6·1</u> <u>6 5</u>｜<u>4·3</u> <u>2 1</u>｜<u>1·2</u> <u>5 3</u>｜<u>4·3</u> <u>2 5</u>｜
替 花　 愁？

<u>5 6 5 6</u> <u>6 1 7 6</u>｜<u>6̣ 3</u> <u>1 2</u>｜6̣ —）｜3 i 2̇｜6 —｜<u>6̣ 6̣</u> 3̣｜2 —｜
　　　　　　　　　　　 迴 舞 袖， 韓 歌 喉；

<u>3 2 3</u> <u>6 1 6̣</u>｜<u>3 5</u> 2｜0｜<u>2·3</u> 5｜<u>3 3 5</u> <u>0 4 3 2</u>｜1 0 <u>1 6̣</u>｜
燈 比 琉 璃 清， 人 比 黃 花 瘦，　試 問

惜花者印象留不留？

蝴蝶情誼寄，　蝴蝶夢

難求，蝴蝶傷心蝴蝶、憐、

蝴蝶之歌歌不盡，蝴蝶之舞永不休，蝴蝶

兒呀，何日成雙到白頭？

（1953）

採桑曲

詞：李少芸
曲：王粵生

（粵劇《王寶釧》小曲）

$$\widetilde{3}\ \widetilde{2}\ 1\ 2\ -\ 3\cdot 4\ 3\ 4\ \widetilde{3}\qquad \widetilde{6}\ \widetilde{2}\ 1\ 2\ -\ 3\cdot 4\ 3\ 4\ \widetilde{3}$$

(合)朝採　　　　桑，暮採　　　　桑。

渐慢

$$\|: (\underline{1117}\ \underline{6661}\ |\ \underline{3335}\ 6\ :\|\ \underline{33}\ \underline{22}\ |\ \underline{11}\ \underline{77}\ |\ 6\ \ 0\)\ |$$

$$\widetilde{3}\ \widetilde{2}\ 1\ 2\ -\ 3\cdot 4\ 3\ 4\ \widetilde{3}\qquad \widetilde{6}\ \widetilde{2}\ 1\ 2\ -\ 3\cdot 4\ 3\ 4\ \widetilde{3}\ \|:\ (\underline{1217}\ \underline{661}\ |$$

(獨)朝採　　　　桑，暮採　　　　桑。

$$\underline{5654}\ \widetilde{3}\)\ :\|\ 3\ 5\ |\ 3\cdot 5\ 6\ |\ 1\cdot 3\ \underline{2312}\ |\ 3\ -\ |$$

採得桑　來遍府　莊，

$$\underline{3235}\ \underline{235}\ |\ 6\cdot 7\ \underline{232}\ |\ \underline{7276}\ \underline{5435}\ |\ 6\ -\ |\ (\underline{117}\ \underline{66}\ |$$

朝　也　忙暮也　　　　　　　　忙，

$$\underline{335}\ 6\ |\ \underline{117}\ \underline{66}\ |\ \underline{335}\)\ \underline{6712}\ |\ 3\cdot 3\ |\ \underline{6\cdot 1}\ \underline{535}\ |$$

　　　　　　　忙　中　猶自盼平

$$6\cdot \underline{32}\ |\ \underline{7\cdot 6}\ \underline{7\cdot 4}\ |\ \underline{3217}\ \underline{6\cdot 5}\ |\ \underline{6\cdot 65}\ \underline{3}\ \underline{0654}\ |$$

郎，　夢斷　西遼　空翹望，

3654 3) 72 | 72·76 7·4 | 3·1·7 6 | 1·3 6·1·2 |
　　　　望到　月　落　烏　啼　見　月

3·2·1 | 2 2 3·5 | 2·3·1·2 3·432 | 7 7 7·2 | 3·527 3 ‖
光,　只有　朝朝　採　桑　暮暮　採　桑。

6·6 1 | 5·635 6 | 3 3 5 | 6·153 6 | 1·612 3·235 |
(合)朝朝　採　桑,暮暮　採　桑,採得

2·3·1·7 6 | 5·356 7·257 | 6 — ‖
桑　來　過　山　崗。

（1957）

347

附錄 4.1　六十年代粵語片原創歌曲選

第一組：潘焯之作

多情自古空餘恨

《碧血金釵》第三集插曲

詞曲：潘焯
唱：雪妮（鄧慧珍代唱）

（3̱5 4̱2̱1̱6̱ 2̱ —）2 2̱1̱6̱ | 6̱2̱ 4̱2̱1̱6̱ 2̱ — |
傷心　漒殘白酒三　　牲

‖ 1̱6̱ | 5̱4̱2̱ | 1̱2̱4̱ 6̱5̱6̱1̱ 5̱5̱6̱1̱2̱/5̱ — | 4̱ 5 3̱.2̱ |
魂兮歸　來鹽　錸　怦

6̱1̱2̱4̱ 2̱1̱6̱.5̱ —）| 4̱2̱4̱5̱ 6̱ 1̱6̱1̱6̱5̱ 4̱ | 2̱5̱6̱ 5̱.6̱1̱ 0̱3̱1̱6̱/2̱ — |
嘆　息多　情自古空餘恨

2̱.2̱6̱ 2̱5̱ | 2̱7̱ 6̱ — | 0̱3̱1̱5̱ 6̱ —) | 0̱ 6̱.1̱6̱5̱ | 3̱2̱5̱3̱ 2̱ 2̱5̱ |
怎　素絲卻　巫山呀　　　　不　　是雲(合)除卻

2̱7̱ 6̱.7̱6̱5̱ | 3̱2̱ 5̱5̱ 2̱ — | （2̱.3̱ 2̱3̱2̱1̱ 6̱2̱ 2̱ | 5̱5̱6̱ 1̱2̱ 6̱5̱4̱5̱ ）
巫山不　　是　雲

5̱.1̱ 2̱1̱6̱.5̱ — | 2̱ 5̱5̱7̱ 6̱ — | 6̱ 7̱ 2̱3̱2̱ 1̱.2̱2̱7̱ |
儂太矜持　　君尤自傲　明是心相愛總不願

2̱ 3̱ 2̱2̱7̱ 6̱ | 2̱ 5̱ 3̱2̱1̱ 2̱ （3̱4̱3̱ | 2̱.2̱ 1̱6̱ 2̱ — ）
先行啟齒訂婚　　姻(合)啊 ……

5·6 12 6545 6 | 2 2 61 54 32 | 1·3 21 7) 1 2 |
唯 盼望　花開並蒂成鴛侶　誰料

5 53 2 554 25 | 4·5 654 5 — | 5 — 5 — |
君不幸慘遭毒手竟歸陰 (合)啊……

(5654 5654 25 5 | 1·2 45 216 1) |

4·5 21 65 32 | 64 32 | (1245) | 2 5·6 11 6 |
好夢成空　無處尋　致吾漂志

51 654 5 (1654) | 5·3 2 — | 65 4 (4245 61) |
孤衾　　鍾情豈論

2·3 26 54 5 | 1·3 2 76 6 — | (突慢) 6 1 2 2 |
生和死　　地老天荒

32 16 2 (2321) | 61 | 2 5 32 16 | 2 — — — ||
不變心 (合)地老天荒不變　心

迴腸百結恨千重

《文指琴魔》第三集插曲

詞曲：潘焯
唱：陳寶珠
[女聲合唱]

白雲飄天際

人在雪山中　　迴腸百結

恨千重　　恨千重恨千重迴腸百結恨千

重　　因求火羽箭　不辭艱險

訪魔宮　訪魔宮訪魔宮不辭艱險

訪魔宮呀

文指琴魔毒未死　　欲稱雄天下迫世界順從

幾許善徒喪命殘生斷送　八弦中呀

求至寶琴魔　責在千鈞重

350

忍飢餓 捱寒凍 可奈鐵鞋踏 破無影又無踪呀

正義盡摧殘 邪道氣如虹 自豪 自大

又逞威呀 血肉為牆壁 白骨為棟樑

建築武林至尊宮至尊宮呀

風蕭蕭 雪濛濛

筋疲力呀倦志不呀窮 筋疲力倦志 不呀

窮 救武林消浩劫千磨百劫 亦要得

寶劍戀 兒呀 要得寶劍戀

兒

大志比天高

電影《失指琴魔》插曲

詞曲：潘焯
唱：薛家燕

C 1 i̅ T̅ i̅i̅6̅5 3̅5̅6̅i̅ T̅ i̅ T̅ ‖ 6·i̅ 6̅5̅3̅5 | 2 — | 2̅3̅ i̅i̅6̅5 |
　　　　　　　　　　　　　　　小　鬼　奴　　為名

3 3̅5̅6̅ | 2̅3̅2̅ 1̅3̅6̅i̅ | 2· 1̅2̅ | 3̅6̅ 5̅3̅ | 2 — |
競 身細孤傍堤 笑命苦 難斷 父女 是 誰

2̅3̅2̅1̅ 6̅1̅2̅3̅ | 1 — | i̅2̅ i̅ | 2̅7̅6̅i̅ 5 |
本 身姓名也不知道 　更可嘆 招犯武 林

5̅6̅i̅2̅ 6̅5̅3̅5 | 6 — | (6̅7̅ 6̅5̅ | 6̅7̅6̅5 6̅ 5̅6̅5̅3̅ |
從未結識一個友 好

3 3̅5̅ i̅5̅ | 6̅7̅6̅5̅6̅7̅6̅5̅ 6̅) 2̅7̅ | 6 6 2̅7̅ | 6 2̅7̅ 6 |
　　　　　　　　　　　　不論 白道 抑或是黑味道

6̅i̅6̅5̅ 3̅5̅3̅ | 6̅5̅6̅ i̅ i̅ | 0̅6̅5̅ 3̅3̅ | 3̅2̅3̅5̅ | 1̅2̅3̅5̅ |
紛粉我覷視 亦無 眼顧 　教我竅自傍水科

$2 \cdot 3\ \underline{2\,7} \mid 6\ -\ \mid \underline{6\,\dot{1}\,6\,5}\ \underline{3\cdot 5} \mid \underline{6\,6\,5}\ 3 \mid \underline{6\,6}\ 5 \mid$
眼失意，附　　清霜道　芳草路　春風與

$3\ 3\ \underline{5} \mid 6\ 6\ \underline{5} \mid \underline{3\ 3}\ 0 \mid \underline{3565}\ \underline{3565} \mid \underline{3532}\ 3 \mid$
夏日與　朝朝　與暮暮　自己用心　練武學強暴

$(\underline{35}\ \underline{1252} \mid 3\cdot\)\ \underline{35} \mid 6\ 6\ \underline{5} \mid 6\cdot \underline{35} \mid 6\ 6\ \underline{5} \mid$
　　　　　　獨嘆孤身復影　拜師尊敬

$3\ -\ \mid \underline{35}\ \underline{3532} \mid 1\ \underline{1\,6\,2}\ 3\ (\underline{3565} \mid 3\ \underline{3532} \mid$
尊　空不　見身嘆道

$3\cdot\)\underline{65} \mid 3\ 5\ \underline{5\,6\,7} \mid 6\ -\ \parallel$
枉我大志比天高

353

夜探 《血影紅燈》主題曲

詞曲：潘煒
唱：陳寶珠

廿 2 6 (6765 6765 6 6 666 66 66 6) 5 2 (2321 2321
紅燈　　　　　　　　　　　　　　　　　　　紅燈

2327 666 66 66 6) |2/4 6·7 5 | 3235 6 | 35 567 |
　　　　　　　　　　　七 殺 紅 燈 如 血

6(66 66 | 666 66) |2| 2 | 3·2 | 63 216 | 5 — |
影　　　　　　　　　陰 風 可 怖 脆 骨 沉

36 353 | 56 27 | 6 — | (666 55 | 33 66 | 666 55 |
谷 內 猿 啼 如 鬼 嚎

33 66) | 1·2 3 | 2| 2 | 13 216 | 5 (6 55 | 56 55 |
　　　澗 邊 疎 影 似 幽 魂

5613 216 | 56 32 | 5 — | 56 32 | 56 55 | 56 55) |

1·1 22 | 23 63 | 5 — | 5(66 66 | 6 66 66) | 6 3 5 |
手 捧 七 喜 紅 燈 照　　　　　　　　　　　不 懂

63 2 | 52 35 | 6 (32 17 | 6123 216 | 56 1) |
妖 邪 撲 面 侵

6 56 | 66 6 | 66 65 | 35 6 | (356) 65 |
七 殺 燈 七 喜 燈 七 喜 七 殺 醫 勿　　　七 殺

彩色青春 主題曲　　　　詞曲：潘偉
　　　　　　　　　　　　唱：蕭芳芳、陳寶珠

(i - 1 - | i - 1 - | i - 1 - | i - 1 - | 2 3 5 1 6 5 | 6 - 7 - |

1 5 5 0 6 6 | 0 7 7 0 6 6) | 1: 3 - 5.6 | 1 - 1 - - | 3 - 6.5 | 3 3 - - |
　　　　　　　　　　　　　(芳) 孩 子　世界　日新 月異
　　　　　　　　　　　　　(珠) 坐 車　閒游　絕不 會做車

0 3 2 5 | 3 6 5 - | 2 3 5 6 | 1 - - - | (i - 1 - | i - 1 - | 2 2 3 5 6 7 |
定然要做一個　時代女　兒
未能算係一個　時代女　兒

i - - -) | 3 - 5.6 | 1 6 1 - - | i 7 6 5 | 6 - - - | 6 6 - i | 3 5 6 - |
　　　　　入 水　能游　多采多　姿　　三點 式泳 衣
　　　　　入 水　能游　要學亦容易　三點 式泳 衣

0 5 3 5 6 | 0 5 6 5 6 | i 0 i | 6 i 5 - | 2 3 5 | 2 - - - |
夠的盞　夠標青　沙灘嬉戲　滿 心歡喜
太肉酸　太羞家　當真失禮　與 羞恥

(i - 1 - | 6 - 1.5 | 3.5 6 i | 6 5 3 2 -) | 5 6 3 2 | 3 - - - |
　　　　　　　　　　　　　　　賽跑競　走
　　　　　　　　　　　　　　　賽跑運　動

3.5 6 5 | 6 - - - | i i 6 5 | 3 5 6 - | 5 5 3 2 | 3 - - - |
倒 有執 輸　幾大都要第 一　咪個第　二
立錯宗 旨　你 倒興及踐傷　更累　事

(3. 2 3. | 5. 2 3. | 6. i 6. | 5. 5 5 5 5 -) | 5 3 2 | 1 - - |
　　　　　　　　　　　　　　　　　有陣 時
　　　　　　　　　　　　　　　　　照日 常

i i 5 3 - | 3.5 i 6 | 5 - - - | 1 2 3 1 5 | 6 1 1 - |
開派 對　重要哼番幾句　A lot of chocolate for me to eat
講起說話　尚帶兒聲兒氣　夠膽當眾嘹亂 唱嘢

356

5 - 65 3|2 - - - |5 3 5 i|6 5 3 2 - -| |1 36 2 3|
確　睇　　時　　往日最通 行　I Love you B
尺　轉面皮　　獨咁出風 頭　有 也

6 - - - |5 - 12|35 - 6|3 - 2 - -|i - - - |(5 35. 17|
B　玫瑰玫瑰　我愛你
為　你唔怕嘅聲我都憎 吵 耳

2 46. 6|2 46. 7|i - i -)|6 26 i|5 - - - |5 6 i 7|
　　　　　　　　　　　梳頭燙髮　　講 心
　　　　　　　　　　　梳頭燙髮　駛地費 心

6 - - - |3 2 - i|6 5 3 - |5 6 5 3|2 - - - |(5 35. 17|
思　搆求　新穎與新　奇
機　扮成鬼一　樣笑死隔　鄰

2 46. 6|2 46. 7|i - i -)|3 - i. 5|3 2 3 5 6 - |
　　　　　　　　　　　時裝要日日新
　　　　　　　　　　　服裝注重稱身

3. 5 i 35|6 5 6 - - |2 3 5 - |2 3 5 3 2 - |5 - - - |
仲要標奇立異　　能做到　時代女性書
絕對不用太奢 侈　　人 生　彩色青春 總、

6 5 6 i 6 - |2 2 - 3|2 i 6 5|1 - - - |i - 1 -)|i - -)|
讀書讀也罷　知　識都仲係其 次
昌　進　無涯　珍惜莫閒棄

i - 1 - |i - 1 - |2 3 5 i 6 5|6 - 7 - |i 5 5 0 6 6|
　　　　　　　　　　　　　　　　　　　　　Ⅰ

0 2 7 0 6 6):‖ i - - - |i - - - ‖
　　　　　　　　　Ⅱ

357

紅衣少女主題曲

詞曲：潘焯
唱：陳寶珠

```
(6 5 6̂ — | 6̇6̇6̇ 5̇5̇5̇ 4̇4̇4̇ 2̇1̇2̇ | 3 — 3̂2̇ 1̇7̇ |

6 — 0̇6̇ 6̇7̇ | 6̇ — — 0̇6̇ 6̇7̇ ‖
              0
```

```
‖: 6 — — 7̇5̇ | 6 — — 6̇5̇ | 6 1   2̇3̇ 5̇6̇ |
   紅     衣 少 女    巾幗 鬚眉 人 讚
   紅     衣 少 女    可以 給人 為 榜

3 — — (2̇3̇1̇7̇) | 6 — — 3̇1̇ | 2 — —  2̇3̇ |
                                      (3̇2̇)
怎                 紅      衣少 女    本身
樣                 明      分善 惡    聲威

1̇ · 1̇ 7̇6̇ #5̇ | 6 — — (6̇7̇1̇7̇) | 6̇·6̇ 3̇2̇ 3 — |
智   男性 純 良                     全憑 大 義
遠   近 傳 揚

2 6̇5̇ 6 — | 5̇·2̇ 6̇5̇ 3̇1̇ 2̇ | 2 3̇5̇ 6̇5̇3̇5̇ 2̇ |
離魔掌   棄邪歸正 力鋤強 除暴 安 良
```

$$3 - 3 \ \underline{\overline{23}} \underline{\overline{26}} \ || \ \underline{\overline{2 \cdot 3}} \ \underline{\overline{21}} \ \underline{\overline{26}} \ 5 \ | \ 6 - (\underline{07} \ \underline{65} \ |$$

艱　年　綫　不　畏　生　死　當　平　常

$$\underline{6765} \ \underline{6765} \ \underline{666} \ \underline{63} \) \ || \ 2 - 2 - \ | \ \underline{7 \cdot 6} \ \underline{53} \ |$$

聲　成　　　遠　近　傳

$$6 - (\underline{06} \ \underline{63} \ | \ 6 - \underline{06} \ \underline{63} \ | \ 6 - \ \underline{06} \ \underline{63} \ |$$

揚

$$6 - 5 - \ | \ 6 - - - \ | \ 6 - - \ 0 \ ||$$

祝生辰

《紅衣少女》插曲

詞曲：潘焯
唱：陳寶珠

（接西洋生日歌，輕鬆快地）

‖: 1 - 6·3 | 5 - - - | 4 - 3·5 | 1 - - - |
① 敬　賀　生　辰　　　敬　賀　生　辰
② 〃　〃　〃　〃　　　〃　〃　〃　〃
③（第三次純音樂）

5#4 5 3 1 | 5#4 5 3 1 | 6 - 6·5 | 6 - - - |
① 良　朋益友　來　臨好似　一　家　親
② 人　人歡暢　齊　齊起舞　真　開　心
③（第三次純音樂）

5#4 5 3 1 | 5#4 5 3 1 | 5 - 2·3 | 1 - - - |
① 怡　顏相見間　談講笑　歡聲　震
② 陶　然歌唱形　神不覺　添興　奮
③（第三段純音樂）

360

$$\underset{3}{\overset{>}{3}}\ \underset{3}{\overset{>}{3}}\ 0\ |\ \underset{3}{\overset{>}{3}}\ \underset{3}{\overset{>}{3}}\ 0\ |\ 6 - 3 - |\ 5\ \underline{3\ 5}\ 6\ -\ |$$

① 歌 一 曲　　祝 先 生　　福 壽　與 日 增

② 一 雙 雙　　影 翩 翩　　樂 兮 轉 身

③ 賓 主 間　　不 妨 輕 鬆　　歡 樂 氣 氛

$$\underset{4}{\overset{>}{4}}\ \underset{4}{\overset{>}{4}}\ 0\ |\ \underset{3}{\overset{>}{3}}\ \underset{3}{\overset{>}{3}}\ 0\ |\ 5\cdot\underline{4}\ 3\ 2\ |\ 1\ 5\ 1\ 0\ |$$

① 既 快 慰　且 安 康　　不 須 擾 憂 與 貧 困

② 有 興 趣　好 輕 鬆　　多 姿 多 采 更 靈 敏

③ 意 暢 快　心 花 開　　高 歌 一 曲 作 陪 襯

$$|\ \underline{1\ 2}\ \underline{3\ 4}\ \underline{5\ 6}\ \underline{7\ 5}\ |\ \dot1\ -\ -\ -\ |\ \underline{1\ 7}\ \underline{6\ 5}\ \underline{4\ 3}\ \underline{2\ 3}\ |\ \dot1\ -\ -\ -\ :\|$$

① 啊！　　　　　　　　啊！

② 〃　　　　　　　　　〃

③ 〃　　　　　　　　　〃

$$\|\ 6\ -\ 6\ -\ |\ 5\ -\ \underline{3\ 5}\ |\ 1\ -\ -\ -\ |\ 1\ -\ -\ 0\ \|$$

恭 祝　快 樂 生 辰

361

第二組：其他武俠片歌曲

北鶴南龍兩稱雄

詞曲：李願聞
合唱：陳寶珠蕭芳芳

《劫火紅蓮》插曲

如來神掌再顯神威

片頭曲

詞曲唱：不詳

廿 (2 7 — 6 6) 6 6 6 6 6 (1 2 1 7 6 6 3 2 3 5 6 6 1 2 1 7 6 1 6 5
(合唱) 如來神掌

3 2 3 5 6 1 6 5 3 2 3 5 6) 3 5 6 6 (6 6) 6 1 5 ‧ 2 5 6 2 7 6
龍劍飛 闖劍門 把群魔掃蕩

(6 1 6 5 3 2 3 5 6 1 6 5 3 2 3 5 6 1 6 5 3 5 2 2 1 2 6 1 2 3 5 3 5 6 1 2 — 7 — 5 — 6 —)

2 6 5 2 5 6 3 5 6 — | 1/4 i 2 7 6 5 3 | 6 — (1 2 | 7 6 5 3 6 — |
贏得武林至尊 四海名 揚

1 2 7 6 5 3 | 6 — — —) ‖ (慢) 6 6 2 3 — | 3 2 2 2 7 2 |
(男) 龍劍飛 心快快 自感

6 6 2 6 — | 1 6 1 2 3 5 3 | i 6 5 2 2 3 |
重重殺孽 倍難 妄有負恩師義父

5 ‧ 6 4 3 3 3 1 2 | 3 — — 3 6 | 3 3 1 ‧ 2 3 5 | 6 — (2 — |
古漢魂期望 心謀補過意茫茫

3 — 7 5 | 6 6 5 6 1 2 1 2 3) 6 1 | 2 6 1 3 2 3 2 6 |
(女) 長對火魂戰茫空 惆

1 — — 1 2 | 6 6 2 1 2 — | 1 6 1 2 3 ‧ (5 1 |
悵 並念如來九式 更神 傷

（精俠）

決心計劃　清算隆戰故武　功傳與

裴玉娟姑　娘　（男）遺徙執掌

袁離教七　徙新　永耀芒

芒　（女）夫妻道隱泉林上

悠悠歲月百　年長　（合）可歌可泣

如來神掌武　林　姓史

世上遺　志

測「柳」字

詞曲唱：不詳

《如來神掌再顯神威》插曲

（泠面書生，下稱「生」）嗯，認真不妙嘛！

```
0  0  5165  3 | 6132  1  5  55 |(ii2  76  5.3  235)|
      閣        下  此   行  有  戰鬥

66  53  i7 6 | 3235  6532  1·(32 | 56i2  3532  1·6 56i)|
肯因柳字一味邊 是  爹  頭  （生）嗯，起風添呀！

i·6  55  65  23 | 5 ·  (63  55i 652 | 2123 5643  235 ×)|
北風有意戲楊柳           （生）嗯，,唔岩嗎

32 2i 3 - | 5 132  1 - (5·6  566  16i2 | 3235  656i) 5·3 2 2 |
眼前危難費籌謀  （生）嘩,好快添,
                   卦象就會係眼前咋    應驗時辰

i·35 ·  (6 | 5653  2123  55) 63 | 3  3  3 35 ||
當在卯      （生）唔少人嗎   因為木字是十個人

55 (6) 35 22 | 1 0 0 0 ||
與你  做對   頭
```

（柳青）唉，兄台，你太無稽啦，點會有十個人同
我做對頭呀，不過就算有，我都唔怕。

（生）哈哈！咁你講錯啦！

空姐生活
《遇人小鳥》插曲

詞曲：柳生
唱：陳寶珠

```
||: 3·i  7 | 3 3 5 6 i | 5 — | 1·2 5 3 2 | 2 3 2 1 | 2 |
```
做空姐　樣樣要曉得　吓　　最少識講幾國話
做空姐　辦事決不欺詐　　　飲酒識得減與加

```
5 3 5 | 6·3  2 | 2 5 6 | 5· 6 2 | 2 2 5 |
```
態度要溫　柔談吐風雅　過到西牙　人
慣過見酒　徒狂態可怕　學識東牙　柔

```
6 1·6 | 1 2 3 | 2 3 1 6  5 | (2·3 5 6 | 3 5 3 2 1 | 2 2 3 2 1 6 |
```
士介紹佢飲廣東　茶
道制服佢頂好揸　拿

```
5·) 1 6 | 5 6 1 | 6 5 3 | 3 3 3  2 3 1 2 | 3 — | 3 6·2 |
```
佢話　靈舍爽滑 Very good 頂瓜瓜　日本人
都係台　山的阿伯　識得慳肯顧家　肚餓之時

```
5 6  5 | 2 2 6  2 2 6 | 5 — | 3·5 2 3 | 5· 6 5 |
```
最講禮　開口就揪喬士㗎　　外國遊客鐘、
吃乜嘢蛋糕一件飲杯淨茶　孕婦遊客突然

```
i i  6 5 6 | 3 3 | 6·5 2 6 | 6 3  5 | 1·1 5 6 |
```
參觀徙置這　大廈　睇見人多屋又窄　美國人話
蘇蝦出世的話　一切毋須驚又　怕我哋個個會習
```
```

2·2 22 | 3·6 23 | 2 55 | | 6·6 35 | 6 —|
no good no good 日本人話不 成架 即刻 就要走
產科堪誇 身嬰常識 脫脂牛奶 亞姐代奶媽

6 63 55 6 | 5 — (5·i 65 | 35 23 16 | 1·2 356i |
擇手語沙哮啦嘩
不須多責各牽掛

5 50) | 3·6 25 | 35 5 | 1 66 53 | 2 —|
遇到潮汕 藉搭客 要認得 加基嘅
做亞姐責任最重 博學有夠花假

5 5i 65 | 33 3 | 2·3 216 | 5 — | 16 i |
向危先救一杯家 鄉 茶 再問佢
要替公眾服務愛惜 錦繡年華 見習要

2 53 26 | 23 6·3 | 2 16 i (5613 216 | i —) :||
吃飯呢都或吃粥任他選擇吓
肯虛心為社會造福

2·3 216 | i — ||
吃苦 不計代價

369

玉女的秘密

詞曲：陳首康
唱：曾江、陳寶珠

《玉女的秘密》插曲

3·2 3·2 1 6 6 0 | 2 1 1 5 6 0 6 3 | 2 2 5 2 — |
(男)小　姐你咁密實　請恕我唐突　問聲　貴姓芳名

1 6 1 3 3 3 | 6 1 2 1 (6 1 2 1 6 0) | 1 6 3 2 1 2·1 |
誰說我征服，(由)玉女的秘密　(男)噢秘密的小　姐你、

1·2 2 2 2 0 0 2 | 6 2·6 3 3 | 6 1·3 6 6 |
答得真縮骨　你除了　嘅觀光　重有　冷咗也

6 1 2 1 (6 1 2 1 6 0) | 3 5 6 5 3·6 5 | 3 6 6 5 5 6 4 |
(由)玉女的秘密　(男)吓玉女的秘密　可以靜靜講下我聽我

5 3 (5 3) 6 3 (6 3) | 2 4 4 2 4 3 　0 | 3 5 6 5·4 3 |
口密　　忠實　　唔會洩露秘密 (女)玉女的秘密

2 2 4 5·3 2 | 5 2 5 6·2 6 6 | 0 5 0 3 6 5 2 3 |
時時要保　密　你問我三唔識七　你係乜嘢人物

0 5 0 5 6 3 0 | 0 5 0 5 4 3 3 0 | 5 5 6 4 3 3 3 0 |
(男)我叫羅拔 (女)乒哎 吧狗核突 (男)吓我個名你話核突

370

教我如何不想她

曲詞：羅賓生？
唱：陳寶珠等

《春光無限好》、《紅葉戀》插曲

3 33 66 | i 76 - | 3 6 3 6 | i 3 6 - |
(櫻)日本の風光 多姿采 奇花異草四 時開

1 11 33 | 6 61 3 - | 6 3 12 6 | 7 3 6 - |
日本の風光 如圖畫 名山勝地像蓬萊

3 33 66 6 | 12 65 4 - | 3 6 12 6 | 13 12 6 - |
日本の御孃樣真 可愛 精蝴蝶路有天 才

6 66 33 3 | 3 36 1 - | 1 1 4 3 | 61 61 6 - |
日本の御孃樣真可愛 迎人笑面粉香 腮

3 33 66 6 | 12 65 4 - | 3 6 12 6 | 13 12 6 - |
(南)日本の御孃樣真 可愛 新奇舞術有心 才

6 66 33 3 | 3 36 1 - | 12 61 65 4 | 3 34 3 - |
(櫻)日本の御孃樣真可愛 醉人歌韻心花開

3 33 66 6 | 3 47 6 - | 3 6 32 1 | 3 32 6 - |
(南)日本の御孃樣情似 火 溫柔鄉裡戀粉黛

6 66 33 3 | 3 36 1 - | 63 17 6 | 16 12 3 - |
(櫻)日本の御孃樣真可愛　如花似玉 脫凡　胎

3 33 66 6 | 17 65 4 - | 36 7 6 | 16 12 3 - |
(東)日本の御孃樣真可愛　慇懃侍奉我　心間

3 33 66 6 | 17 65 4 - | 4 36 6 | 7 12 3 - |
(合)日本の御孃樣真可愛　我望花兒並蒂開

3 3 66 | i 17 6 - | 3 - 6 - | i. 2 6 - |
情長義重深如海　人　間　眷　屬

i. 2 65 35 | 6 - - - ||
膝　瓊　台

註：櫻 = 櫻子、南 = 樹南、東 = 樹東，
　　俱是影片中角色的名字。

花樣的年華 主題曲

詞：柳生
曲：周藍萍

女娜、淑嫻、莎莉、蘇施、蘭茝合唱

（冷中女子樂隊成員為蕭芳芳、薛家燕、沈殿霞、鍾叮噹）

6 3·6 2 2· ｜2 6·2 5 5· ｜5 － － － ‖
(嫻)花樣的年華　(合)花樣的年華

3·2 6 36 5 ｜1·1 56 3 － ｜6 3·6 2 2 ｜
(女)花　樣的年　華 (合)年華似花樣 (女)花樣的年華

66 2 3 5 － ｜i 35 65 6 ｜21 61 2 － ｜
(合)光輝如日上　(女)春來花似錦　風送萬里香

2 2 36 2 ｜2 2 62 5 － ｜3 2 52 3 ｜5·6 i 7 6 － ｜
黃鸝枝頭唱 粉蝶為花忙 (合)及時當行樂

3 － 7 5 ｜65 6 i 5 － ‖ (i·6 55 2 3 5 ｜56 62 5 － ｜
粉蝶點花忙

5·2 2 61 2 ｜21 76 5 － ｜22 61 2 － ｜21 36 5 － ｜
i 5 6 56 3 ｜25 3 2 1 －) ‖ 3·2 6 36 5 ｜
(嫻)花　樣的年　華

1·1 56 3 － ｜6 6 25 6 ｜(25 65 6 －) ｜
年華似花樣 (合)淺灘同戲水

1 1 26 2 ｜(55 2 1 2 －) ｜2 3 62 5 ｜(62 55 62 5) ｜
少女演泳裝　 (嫻)情調使人醉

6 5 56 2 | (21 61 2 52) | 6‧2 63 | 2 — — — |
歌舞盡瘋狂 (女)驕陽滿活力

i‧2 76 | 5 — — — || (過門，同上)
(合)我愛夏日長

3‧2 61 35 5 | 1‧1 56 3‧(5 | 61 65 36 12) |
(嬌)花 樣的年 華(合)年華似花樣

6 2 52 3 | (3‧2 12 323) | 3‧5 56 #45‧(5 | 65 23 55) |
(女)秋涼郊遊樂 (合)越嶺過山崗

5 i 66 i 5 | 33 56 2 — | (2‧1 61 22 | 2‧1 61 22) |
(嬌)常展青春美 鍛練要加強

3 32 11 5 | (66 55 21 5) | 3‧5 5 32 | — || (過門同上)
光陰 如流水 莫笑笑瘋狂

工廠女萬歲

《郎如春日風》插曲

詞曲:不詳
唱:陳寶珠

```
(5 - |5653 5653 |5 - |3 - |2321 2321 |2·32 |
1321 |5 - |555 55 |555 55 ||: 66 63 |5  6 |
                      (領)工廠妹萬歲 (合)哎

6·6 63 |5 - |653 |2·3 5 |5·6 31 |2 - |
工廠妹萬歲 (領工廠)內 邊 多多吻 女 哎

5·6 |53 2 |11 63 |2 - |1·6 5 |6·3 5 |
靠雙手自立 最肯賺money  姊    妹 相  對

31 653 |5 - |35 65 |35 65 |3·5 32 |
甚多風 趣畋 (領)大眾玩笑 甚富朝氣 呢班工廠
             (合)奉勤飛女盡快改過學下工廠

1 3 |2·3 21 |62 16 |55 6 |5 - |
少女嘆高歌起勁 盡歡快樂 怡   怡
少女工廠妹真快活所有  麻煩盡除

35 65 |35 65 |3·5 32 |1 3 |2·3 21 |
(合)大眾玩笑 甚富朝氣 呢班工廠少女嘆高歌起勁
(合)奉勤飛女盡快改過 學吓工廠少女 工廠妹真快

62 16 |55 6 |5 - |(1212 35 |5·3 21 |
盡歡快樂 怡   怡
活所有 麻煩盡除
```

6̲5̲6̲ 1̲6̲ |5 1̲2̲3̲5̲)| 6̲6̲ 5̲3̲5̲ |6̲6̲ 5 |
　　　　　　　　　工廠女活潑 真勇氣、
　　　　　　　　　的飛女學懶兼貪靚|

6̲2̲ 1̲2̲1̲6̲ |5̲5̲· |3̲ 5̲3̲ |1̲·6̲5̲5̲ |3̲·5̲ 1̲3̲ |
自稱 社會女健兒　大把　工 廠女 賺屋養屋
食宿 靠浪靠混維持　學吓　工 廠女食足更豐

2 — |3̲3̲ 5̲ |6̲3̲ 5 |1̲·3̲ 2̲1̲6̲ |5 — |(1̲2̲1̲2̲ 3̲5̲ |
企　　勤勞去工作正式好女兒|
衣　　自立靠雙手社會好女

5̲·3̲ 2̲1̲ |6̲5̲6̲ 1̲6̲ |5 —):|| 5 (1̲2̲3̲5̲) |
兒　　　　　　　　　　　　兒

(敘慢)
6̲6̲ 6̲3̲ |5 6 |6̲6̲ 6̲3̲ |5 — ||
工廠妹萬歲 呀 工廠妹萬歲

女殺手 主題曲

词曲：龐秋華
唱：陳寶珠

5 5 6 — | (5 5 6 —) | i i 2 — | (i i 2 —) |
女殺手　　　　　　　女殺手

5 53 6 — | 5 53 6 — | i · i 6 5 | 53 53 2 — |
女殺手　　　女殺手　　天生一副好身手

5 · 5 6 2 | 6 36 5 — | 6 · 2 3 5 | 53 53 1 — |
智勇雙全膽又壯　生平好勝更如仇

53 i 53 5 | i 63 5 — | 65 6 53 5 | 5 53 2 — |
專與強梁相爭鬥　專跟惡霸作對頭

35 6 53 2 | 2 53 3 — | i · i 2 i | 5 53 6 — |
俠骨柔腸人讚頌　個個稱我女殺手

(5 53 6 — | i i 5 6 — | i2 i6 53 6 53 | 6 i 53 6 —) ‖

5 53 6 — | 5 53 6 — | i · 3 6 i | i · 35 6 — |
女殺手　　女殺手　　單拳獨臂鬥群魁

2 · 3 6 2 | 65 35 5 — | 5 · 5 5 6 | 53 53 2 — |
除暴安良真義氣　鋤強扶弱解人愁

35 2 6i 5 | 3 6i 5 — | i · 2 6 6 | 53 53 1 — |
害群之馬絕不饒　社會敗類殺不留

56 i 53 5 | 6 56 3 — | i · i 2 i | 5 53 6 — |
牛鬼蛇神 皆懼恨　個個稱我女殺手

(5 53 6 — | i i 5 6 — | i2 i6 56 53 | 6i 53 6 —) ‖

5 53 6 — | 5 53 6 — | 3 · i 6 3 | i 13 2 — |
女殺手　一女殺手　神出鬼沒四處走

5 · 6 6 2 | 6 65 3 — | 5 · 6 2 3 | 35 23 1 — |
好打不平 心耿直　愛管閒事為人謀

56 3 13 2 | i 63 5 — | 6 · 2 65 | 5 13 2 — |
掃蕩豺狼 誅虎豹　只憑一對鐵拳頭

56 i 65 3 | 35 3 — | i · i 2 i | 5 53 6 — ‖
決心消滅惡勢力　個個稱我女殺手

女殺手虎穴救孤兒

主題曲

詞曲：佚名
唱：陳寶珠

5 5 6 — | (5 5 6 —) | i i 2 — | (i i 2 —) |
女 殺 手　　　　　　　女 殺 手

5 5̲3̲ 6 — | i i· 2̲5̲ 0 | 0 3 2̲ 2 5 | 1 3̲1̲ 2 — |
女 殺 手 再 次 出 頭　暴 徒 聞 訊 倍 躭 憂

3· 3̲ 1 2 | 2̲5̲ 5̲2̲ 3 — | 6· 6̲ 3 6 | 3̲ 2 3̲ 1 — |
俠 義 行 為 傳 宇 宙　周 身 是 膽 力 如 牛

5· 5̲ 1 2 | 2̲5̲ 3̲ 6 — | 2· 2̲ 6 i | 5̲ 1̲3̲ 2 — |
獵 虎 屠 龍 憑 亦 手　誅 奸 滅 惡 靠 拳 頭

3· 3̲ 5 2 | 6̲5̲ 3̲2̲ 3 — | 5· 5̲ 2̲ i | 5 5̲3̲ 6 — |
莫 道 女 兒 皆 懦 弱　人 人 稱 我 女 殺 手

(5 5̲3̲ 6 — | i i̲5̲ 6 — | i̲2̲ i̲6̲ 5̲6̲ 5̲3̲ | 6̲i̲ 5̲3̲ 6 —) ‖

5 5̲3̲ 6 — | 2̲ 2̲· i̲5̲ 0 | 0 3 2̲5̲ 5 | 1 2̲3̲ 3 — |
女 殺 手 實 多 計 謀　大 名 遠 播 震 九 州

6· 5̲ 6 2 | 5̲3̲ 3̲1̲ 2 — | 2· 2̲ i 6 | 0 3 5̲1̲ — |
鼠 輩 梟 雄 皆 俯 首　三 山 五 嶽 盡 低 頭

2· 2̲ 6 3 | 2̲6̲ 6̲3̲ 5 — | 6· 5̲ 5̲ 6 | 0 5̲ 6̲1̲ — |
拳 頭 打 盡 群 奸 醜　一 腳 踢 清 眾 飛 頭

380

$\dot{1}\cdot\dot{1}\ 35\ |\ 0\ 2\ \underline{5}\ 3\ -\ |\ 5\cdot\underline{5}\ \dot{2}\ \dot{1}\ |\ 5\ \underline{53}\ 6\ -\ |$

諗困扶危 扶正義 人人稱我女殺手

$(5\ \underline{53}\ 6\ -\ |\ \dot{1}\ \underline{15}\ 6\ -\ |\ \dot{1}\dot{2}\ \dot{1}6\ \underline{56}\ \underline{53}\ |\ 6\dot{1}\ \underline{53}\ 6\ -)\ ||$

$5\ \underline{53}\ 6\ -\ |\ 5\ 5\ \underline{1}\ 2\ -\ |\ \dot{1}\cdot\dot{1}\ 53\ |\ \underline{5}\ \dot{2}\ \underline{\dot{2}}\ 6\ -\ |$

女殺手 四處開遊 身心快樂永無 憂

$6\cdot\underline{5}\ 6\ \dot{1}\ |\ 0\ 2\ 3\ 5\ -\ |\ \dot{2}\cdot\underline{\dot{2}}\ 5\ 6\ |\ 0\ 3\ \underline{2}\ 1\ |$

不理天高 和地厚 只知除暴 為人謀

$5\cdot\underline{1}\ 5\ 5\ |\ 0\ 6\ \underline{5}\ 6\ -\ |\ 6\cdot\underline{2}\ \dot{1}\ \dot{1}\ |\ 5\ \underline{1}\ 3\ \underline{2}\ -\ |$

好人見我 舒笑口 壞人見我皺眉 頭

$6\cdot\underline{6}\ 5\ 5\ |\ 0\ 5\ \underline{2}\ 3\ -\ |\ 5\cdot\underline{5}\ \dot{2}\ \dot{1}\ |\ 5\ \underline{53}\ 6\ -\ ||$

專管世界 不平事 人人稱我女殺手

空中女殺手 主題曲

詞曲：不詳
唱：陳寶珠

5·5̲6 — | (5·5̲6 —>) | i·i̲ 2̇ — | (i·i̲ 2̇ —>) |
女　殺手　　　　　　　女　殺手

‖: 5·5̲6 — | 0 0 5̲3̲ 3̲6̲ | i· 3̲ 6 (0 6̲6̲ |
女　殺手　　　　對待弱者　施援手
　　　　　　　　碰着壞蛋　跟住走
　　　　　　　　志願滅奸　誇大口

6̲6̲6̲ 6) i̲6̲ 6̲2̲ | 3· 6̲ 2̇ (0 2̲2̲ | 2̲2̲2̲ 2̇) i·i̲ 6̲5̲ |
對待壞蛋　施辣手　　　　　　　　惡霸害人
既是用槍兼用手　　　　　　　　　一槍一個
殺絕壞蛋方罷手　　　　　　　　　一槍一個

6·i̲6 — | 0 0 3̲3̲2̲ 3̲5̲ | 3 — 6̲6̲5̲ 5̲3̲ |
總不休　　暴戾又惡毒　兇狠狂野
打不休　　一聲獅吼　　一番惡
打不休　　俠義重正義　□威迫奪利

無敵女殺手主題曲

詞曲：佚名
唱：陳寶珠

556 － | (556 －) | i i 2 － | (i i 2 －) |
女殺手　　　　　　　　　女殺手

‖: 5· 5 | 6· 65 | 6 i 65 | 3· 62 | 12 35 |
女　殺手　不止　英風　依舊　練得　更好　身
女　殺手　穿起　烏衣　真靚　溜　常開　笑口　通街
女　殺手　生得　翩翩　丰度　擒起　個西　袋開
女　殺手　妒婦　聽聲　飛遊　壞蛋　那敢　開

2· 6 | 21 2 | 5i 65 | 3 i 65 | 3 － － |
手　雄糾　糾　世間　少有　除三　害也
走　人笑　我　似風　擺柳　行三　三
友　文縐　縐　玉官　清秀　誰敢　欺真
口　扶老　助困　濟孤　拯幼　邊岩　妒賦

$\underline{6}\ 5\ \ \underline{3\,5}\ |\ 6\ -\ |\ 6\ \cdot\ \dot{1}\ |\ \underline{5\,6}\ \ 3\ |\ \dot{1}\ \cdot\ \underline{6\,\dot{1}}\ |$

誅百　　醜醜　三　　山五　嶽七　洲

扭兩　　扭一　過嘗飛　哥挑　逗多　口

賤、你　賣獻醜　秋　　風掃　葉三　幾

施以　辣手　一　　身武　藝堪　稱

$5\,\underline{7}\ 6\ \ |\ \underline{3\ \ 3\,5}\ \ \underline{6\ \dot{1}}\ |\ 0\ \underline{6\,5}\ \ \dot{1}\ |\ \underline{7}\ \ 6\ |\ 6\ -\ |$

四　海　誰人 不識　呢個　霹靂手

更多手　賣騰遭殃　畀我打　跛手

嚇散手　重易過吹風　一向不　詐口

泰　斗　誰人 不識　呢個雙　槍手

$(5\ \underline{5\,3}\ |\ 6\ -\ |\ \dot{1}\ \underline{\dot{1}\,5}\ |\ 6\ -\ |\ \underline{\dot{3}\,\dot{6}}\ |\ \underline{5\,6}\ \underline{5\,3}\ |\ \underline{6\,\dot{1}}\ \underline{5\,3}\ |\ 6\ -\)\ \|$

385

里野貓聲威遠震

曲詞：羅寶生
唱：陳寶珠

《女賊里野貓》插曲

```
0 6 5̣ 3 | 6 - - - | 6 - 65 | 6 - - - 65 | 6 65 6 - |
里野    貓          里野貓    里野貓里野貓

6 - - - | 6 - - | 6 - - ‖ : 0 6 5̣ 3 | 6 5̣ 3 ạ 1 | 3 - 3 - |
里野 貓品格行為 俠義
里野 貓憤恨害人 飛哥

3 - 6 1 | 2 - - - | 2 1 7 6 | 5 - - - | 0 6 5̣ 3 | 6 5̣ 3 ạ 1 |
益富家     救濟窮人      里野貓憤恨食人
治阿飛     格外兇狠    （和可聲）……

3 - 3 - | 3 - - - | 2 . 3 2 2 1 | #4 . 5 . 6 | 5 - - - |
暴利        扶弱鋤強 □ 救厄困

5 0 3 5 | 6 - - - | 6 5 6 >5 | 6 - - - |
妙野貓       嬌痛苦有心
妙野貓       救苦拯眾生

6 56 >5 | 4 - 4 - | 4 4 4 5 6 | 3 - - - |
見得一般惡 霸  倍感憎恨
救苦濟災困     惡霸心憎恨
```

鐵裝紅姑
主題曲

詞曲：羅寶生？
唱：馮比蒂

35｜i i 35｜i－－i 3｜5 3 6532｜1－－(1 1｜
蕩此三千煩惱　縱橫闖遍江　湖

6532 1)352｜3 5 6 6｜33 (03 03 3612｜
獨個兒跑遍雲山　晉晉

3－)0352｜35 6i 5－｜6i 5635｜6－(055｜
獨個兒渡過江水　滔　　滔

66 06 06 656i｜5i 35 6－｜2312 33 0｜6i 35 2－｜
　　　　　　四方行俠義　天　下

3532 11 0｜(5532 121 5356 121｜5532 121 5356 121)｜
傲群豪

05 03 11 6｜65321 232｜03 01 6i 5｜
世代書香楊三　妹　為逃兵燹

56 32 16i｜6i 5 57 6i｜2(343 2161 2－)｜
棄門廬　烽烟□離散

6i6i 2 5 6｜5532 1276 5356 1)｜
乳　燕□兒孤

3 3 2312 3 | 2·3 1612 33 ○ | 6·53 6532 ‖
拜遍名 師傳 絕技 苦 練經 年

56 35 12 76 | 5(653 55 2123 55 | 6123 2161 3561 55)|
武藝高

6·1 5356 i — | 5i 6165 3 — | 35 ii i7 65 |
一把銀 髮 那中相 護 武林景仰鐵髮

3·1 1612 3 ○| 3 65 3 — | ii 35 i2 76 ⌐
娘 又稱号 鐵髮紅姑

5(653 55 2123 55 | 6123 2161 3561 55)|

3·2 11 | 6·1 55 | 6i 5 2312 3 | 65 3523 5 — |
路迢迢 浪 滔滔 三 姝 雄 心 跨大 海

35 23 5 — | 3523 5632 | 1 — — — ‖
萬里尋親 不 畏 勞

389

附錄 4.2 「粵曲人」於七十年代寫的電視歌

梁天來

曲：江南
詞：羅玉生
唱：文千歲

麗的同名劇集主題曲 (1974)

紫釵恨

词曲：又乐
唱：鄭少秋、汪明荃

無綫 劇集《紫釵記》主題曲(1975)

(66i356 — | 56i61 2 — | 6·16563 26 | i — — →)

‖: 66535 6 — | 56i 61 2 — | 2i 23 565 3 | 53 2i 3 — |
紫 玉 釵 寄 情 懷 郎 情妾意兩無猜
情分 釵 隔天 涯離愁化恨終難解

66535 6 — | 56i 61 2 — | 2i 23 653 | 6·5 32 i — |
紫 玉 釵 困 情 懷 怨怨恩恩難分解呀
苦相 思、繞 愁 懷 懷人夢為紫釵呀

03 5i2 6 | 2i 65 3 — | 02 2 6i 2 | 23 57 6 — |
地老天荒情不二 紫釵能買不能賣
合巹交杯情猶在 紫釵宜典不宜賣

66535 6 — | 56i 61 2 22 | 65 63 26 | i — — — :‖
紫 玉 釵 意、愁 懷不知是緣還 是債
哀紫、釵費 疑猜君恨負情儂死心不快

(3·2 35i76 | 2i 65 3 — | 2i 23 6i 2 | 23 57 6 —)

6·5 35 6 — | 56i 61 2 22 | 65 63 26 | i — — — ‖
紫 玉 釵 意、愁、懷不知是緣還 是債

无线剧集《杨贵妃》主题曲（1976）

曲：王马生
词：又系·白居易
唱：华娃·吕逸

2 1 23 5 . 4 | 34 32 1 — (稍慢) 0 6 5 32 55 | 1 — — — |
漁陽鼙鼓　動地來　　大軍不發蛾眉死

(原速)
1 — 1 — | 35 4 — (前7=後6) 6 — 5 4 | 3 — — — |
昭陽殿裏　　恩愛絕

3 23 1 — | 5 35 6 — (漸慢) 3 7 5 | 6 — — — ‖
此恨綿綿　無絕期

麗的劇集《七俠五義》主題曲 (1976)

詞：葉紹德
曲：黃權
唱：文千歲

6·5 3 - | 5·i 6 5 3 - | 5·6 i 7 | 6 - - - |
七　俠　五　義　　赤　膽　忠　肝

6 6 5 3 2 1 - | 5 3 5 - | 6·5 6 i 6 5 3 5 | 6 - - - |
雙　全　智　勇　　保　國　安　邦

1·2 6 - | 6·i 3 5 6 - | 1·2 6 i | 5 - - - |
救　民　水　火　　殲　虎　滅　狼

6 5 6 2 | 3 3 2 6 - | 6·6 6 3 | 3 2 2 6 - |
展昭　紫髯南北　俠　丁　家雙傑　藝高　強

5·5 3 5 | 6 - - - | 6·2 3 3· | 2 5 3 2 1 - |
智化　艾　虎　　師徒俠義名　揚

6 - 3 2· | 1 6 6 5 3 - | 5·6 5 3· | 3 6 2 3 5 6 - |
沈　仲元　重生諸葛亮　五鼠結義　福禍同　當

3·3 6 2 | 2 6 3 5 - | 2 6 3 - | 5·6 1 1 - |
十　二英雄　聯刀劍　除奸佞　挽危亡

2·6 i 6· | 2 - i - | i 2 3 5 | 6 - - - ||
七　俠五義忠　勇　　永留　芳

神鳳

曲：黃權
詞：盧國沾
唱：徐小鳳

為同名劇重寫之主題曲（1977）

6 3 56 12 | 2 - - - | 3 i 56 35 | 6 - - - |
天上有翔龍　　人間有神　鳳

‖: 6 · i 56 35 | 6 - - - | 5 · i 61 12 | 3 - - - |
生於劫難中　　武功今世用
劍光破夜空　　世間多讚頌

5 35 6 - | 35 13 2 - | 3 · 5 23 12 | 6 - - - |
闖天涯　刀光劍影　穿梭一隻鳳
誅奸雄　玉手掃狂風　深得四方敬重

6 · 5 6 12 | 3 35 3 - | 6 · 5 32 16 13 | 2 - - - |
天　涯流浪無定　走過多少血路關山家

2 5 56 13 | 2 12 12 | 1 - | 6 12 13 12 7 | 6 - - - :‖
長嘯震天寶劍出鞘　邪魔誓難容

6 6 5 65 6 | 6 6 5 653 | 3 5 61 · 6 | 6 · i 65 3 - |
神鳳震驚四方神鳳震驚遠近　萬里稱雄雲起風動

3 i 5 35 | 6 - - - ‖
人間有神　鳳

青春樂
同名電影主題曲

詞：吳一嘯
曲：梁樂音
唱：麥基、林鳳

‖: 0 1 - 6 | 16 000 | 0000 | 0 16 5 32 | 0000 |
(麥基) 我　係我哋、　　　　我係東方嘅
　　　 我　係我哋、　　　　我係東方嘅

3 - - 36 | 5 - - - | 5 - - - | 5‧5 32 3 | 5‧5 5‧5 3‧3 2‧2 |
雞　　王　　　彈　得輕鬆
貓　　王　　　彈　得輕鬆

5‧6 5‧3 2‧3 2 | 5‧5 3‧3 2‧2 1‧1 | 2‧3 2‧3 5‧6　5) |
唱　得瘋狂
唱　得瘋狂

1‧2 1‧2 3‧2　) | 3‧3 2 1 | 5 35 3 - | 2 35 2 1 | 2 36 5 - |
　　　　　　　　　玩　幾下搖擺樂熱　幾句牛仔腔

5‧6 1 5 | 5 0 60　2 - | 0 2 3 61 2 | 5 - - - | 50 0 56 |
搖又試搖真係爽　　搖又試搖　　　暈大

6‧1 - - - | 1‧1 6‧5 3‧3 2‧3 | 5‧6 7 10 | 5 - 5 - |
浪　　　　　　　　　　　　　　(合唱) 青　春

3 - - - | 16 35 5 | 5 - - - | 6 - 6 - | 3 - - - |
樂　我也學貓王　　青春　樂

$\underline{0}$ 5 $\underline{6}$ $\underline{2}$ 5 | 1 $---$:||

跳得要瘋狂　　（30秒跳舞音樂）

3 $-$ 2 1 | 5 $\underline{35}$ 3 $-$ | 2 $\underline{35}$ 2 1 | 2 $\underline{36}$ 5 $-$ |

（楓）我　都愛搖擺樂、　我　都愛牛仔腔

5 $\underline{13}$ 2 1 | 3 $\underline{36}$ 5 $-$ | 1 $-$ 2 5 | 3 $-$ 2 $-$ | 5 $---$ |

歌　唱最快樂、　跳舞　不荒唐。

5 $-$ 0 0 | 5 $-$ 5 $-$ | 3 $---$ | 6 $\underline{6}$ $\underline{35}$ | 6 $-$ 6 $-$ |

（桔唱）青樂　樂　我地發道王青春

3 $---$ | $\underline{0}$ 5 $\underline{6}$ $\underline{2}$ 5 | 1 $---$ | 0 0 0 $\underline{0}$ | 3 $-$ 5 3 |

樂　　跳得要瘋狂　　　（林風）青毛人

1 1 $-$ 2 | $3 \cdot 5$ 3 2 | 1 $---$ | 6 $-$ $\underline{15}$ | 3 2 $--$ | 6 $-$ 5 6 |

最愛　青春樂　青春樂　味如

5 $---$ | 1 $-$ 1 $-$ | 6 5 $-$ | 3 $-$ $\underline{16}$ | 5 $---$ | 5 $-$ 2 $-$ |

糖　青　春　一去　留不住　青年

6 $-$ 6 $-$ | 3 $-$ 2 $-$ | 1 $---$ | $\underline{1}$ $-$ 5 | 3 $-$ 3 $-$ | 3 $-$ 5 $-$ | 1 $---$ ||

莫負　好春光（桔唱）青年莫負　好春光

琴台淚影
同名電影主題曲

詞:吳一嘯
曲:葉浩棠

(粵語)
(國語)
眉兒鎖　　心兒鬱　　一曲代千
（法）

言　互把心靈慰
（難把哀愁寄）

琴台音未了　淚影已淒迷　淚影已淒

迷

國藝愛竹筠　　竹筠愛國藝　始終相愛

永不忘、　　遺　　　　又借愛苗

吉祥數字

電影《江鳥運當頭》插曲

詞：李願聞
曲：劉玄遠
唱：賀蘭、鄭君綿

5 53 50 | i 03 | 51 | 532 | (232 121 |
(賀)我說 三 是 吉 祥 數 字

61 0 33 | 3·5 52 | 3· 0 | 6·2 55 | 03 53 |
實在 大 有 意 義 三皇 五帝 是 古代

5·2 5·3 | 2· 0 | 6·2 33 | 06 51 | 5·3 32 | 1· 0 |
聖賢 天 子 三元 及第 是 名聞 天下 龍 兒

i i 3 | i·i i3 | i 35 | 6· 0 | 553 50 | i 03 |
三 多 是 多福 多 壽 多 男 子 我說 三 是

51 | 532 | 0 25 | 31 0 ||
吉祥 數字 誰說 不宜

（賀白）哼，三星福祿壽、三才天地人、三光日月星、
三墳五典、三略六韜，邊樣唔好呀？

553 50 | i 03 | 51 | 532 3 | (532 321 | 532 3 |
(鄭)我說 三 是 不 祥 數字 （鄭句）聽住 嚟 拉

6 6 3 | 5·63·2 | 3· 0 | 66 3 | 2·6 31 |
（唱）三 槐 是 馬騮 別 子 哼 三代 是 蘇瘋 代 名

400

2. ·0 |6·6 33 |6·6 56 |2 6 5 |6 65 |3·2 3 |3 ||
詞　　三衰久旺　三翻四震　達三都　不吉利

(鄭白)哼！三隻手，會偷嘢；三腳凳，頻死人；
三口兩絕，講是非；三文兩件，唔值錢；
三尖八角，唔齊整，有邊樣好呀？

6·i 53 |6·5 12 | 033·5 |6·3 5 |
(賀唱)三生有幸　三喜臨門　子子帶　吉利意、

6·5 52 |6·6 32 |05 5·3 |21 2 |2·5 6i |
(鄭唱)三教九流　三姑久婆　句句是　壞名詞 (賀你顛倒)

36 05 |5·2 35 |5 5·3 |523 5 |5 — ||
是非(鄭)你　賀詞奪理 (賀你就　強詞奪理！

花非花

電影《清明時節》插曲

詞：白居易　曲：于學
唱：崔妍芝

404

武林聖火令

同名電影插曲

詞：蕭笙
曲：于粦
合唱

```
 1 3 2 1   5. |  1 3 2 1   6  |  6 6  5 6 2  |  5  —  |
 武        林    聖  火  令      一 出 鬼 神 驚

 5.3  5.6  |  2 1 6 5  6  |  2 6 1  5 6 5 3 |  2  —  |
 能 平  天 下    亂      能 使 世 不  平

 1 3 2 1   5. |  1 3 2 1   6  |  6 6  5 6 2  |  5  —  |
 武        林    聖  火  令      一 出 鬼 神 驚

 6  2 7  6.3 |  3 3  1  —  —  |  6.1  2 3  1. 6 |
 用 於 善 則  福 呀          用 於 惡  就

              (漸慢)
 5 6  1  1  2 7  6 5 6 1 |  5  —  —  —  ‖
 塗 炭 生 呀      靈
```

附錄 5 「非粵曲人」的先詞後曲作品

一水隔天涯

同名电影主题曲

词：左几
曲：于粦

‖: $\underline{3\ 5}\ \underline{0\ 1}\ \underline{2\ 1}\ 5$ | 6 − − 0 | $3\cdot\underline{1}\ \underline{2\ 3}\ \underline{5\ 6}$ | 5 − − 0 |
妹　愛哥情　重　　　哥愛妹丰　姿

$\underline{3\ 5}\ \underline{0\ 3}$ 縷縷　夢迴夢　　　醒覺夢依稀

$\underline{3\ 5}\ \underline{0\ 3}\ \underline{2\ 1}\ 5$ | 6 − − 0 | $5\cdot\underline{1}\ \underline{1\ 2}\ \underline{3\ 5}$ | 2 − − 0 |
為了　心頭願　　　連理結雙枝
獨語　癡情話　　　聊以寄相思

$\underline{6\ 3}\ \underline{0\ i}\ \underline{6\cdot i}\ 5$ | $\underline{6\cdot 5}\ \underline{3\ 2}\ 1$ − | $3\cdot\underline{3}\ \underline{2\ 7}\ \underline{6\ 5}\ 3$ | 5 − − 0 |
只是　一水　隔天　涯　不知相會在何時
只為　一水　隔天　涯　不知相會在何時

($\underline{6\ 3}\ \underline{0\ i}\ \underline{6\cdot i}\ 5$ | $\underline{6\cdot 5}\ \underline{3\ 2}\ 1$ − | $\underline{3\ 3}\ \underline{2\ 7}\ \underline{6\ 5}\ 3$ | 5 − − −) :‖

$0\ \underline{6\ 3}\ \underline{6\cdot 3}\ 2$ | $0\ 6\ \underline{5\ 4}\ 3$ − | $0\ 6\ \overline{7}\ \underline{6\ 6}$ | $0\ 2\ \underline{5\ 4}\ 3$ − |
小別相逢多韻味　　長別無期那不悲

$0\ 5\ 3\ \underline{1\cdot 6}\ 5$ | $0\ 2\ \underline{2\ 3}\ 5$ − | $0\ 1\ \underline{3\ 2}\ 1\ 5$ | $0\ 1\ \underline{5\ 3}\ \underline{3\ 2}$ − |
往日歡笑難忘記　　你不歸來我不依

大家姐

同名劇集主題曲

詞：盧國沾
曲：于粦
唱：薛家燕

```
3 3 6 6·5 | 3 6 5 —  |  6·5 6 2 | 5 3 5 6 — |
大 家姐 佢 係 得 嘅      威 震 江湖 賴 堅 殺 氣

6 6 2 35 6 | 5 — — — ‖: 3 6 6·5 | 3 6 5 —  |
黑 幫 逃 避  三  舍       大 家姐 佢 係 得 嘅
                                大 家姐 佢 係 得 嘅

6·5 6 2 | 5 3 5 7 6 — | 5 6 2 2 6 |
機 智 聰 明 要 賦 冇 得 E   女 英 雄 係 叻
敢 作 敢 為 責 任 最 肯 孭    認 真 唔  係 少

5 — — — | 0 0 0 0 | 0 0 0 05 | 3 3 5 i i |
嘢                                  待 屬 下 冇 偏 心
嘢

65 65 3 — | 5 3 2 1 2 | 3 — — — |
好似兄  弟    胸襟 豪  邁
```

```
3 3 5 i i | 6 5 6 5 - | 6·5 3 2 |
為人   正氣   不怕詭計     鼠輩咪亂

1 - - - ‖ 〔一〕‖ 〔二〕3 6 6·5 | 3 6 5 - |
噪                     大家胡作   係得嘅

6·5 6 2 | 5 3 3 5 6 - | 6 6 2 3 5 6 |
打抱不平  救助弱 者      街坊齊話你好

5 - - - | 6 6 2 3 5 6 | 5 - - - ‖
嘢      街坊齊話你好   嘢
```

逼上梁山

无锡同名剧集主题曲

词：卢国沾
曲：于粦
大合唱

3 - 6 - | 6·1 65 3 - | 3 3 23 17 | 6 - - - |
乌云　掩星月　江山半壁　残

3 - 6 - | 5 35 6 - | 65 53 21 | 2 - - - |
长鞭　背上抽　苛税压人襄

1 1 2 35 3 | 21 17 6 - | 7·2 3 7 | #5 65 56 7 - |
血染碧波尸遍地　官逼民反上梁山

1 - 6 - | 3 - - - | 4 - 2 - | 6 - - - |
上　梁　山　　上　梁　山

7·2 #5 5 | 66·3 - | 31 - 6 | 4 - - - |
水浒聚义百八人　做恶锄奸

3·3 7 7 | 11·6 - | 11 - 17 | 6 - - - |
水浒聚义百八人　劫富济贫

3 - 6 - | 6·1 65 3 - | 1·6 12 | 3 - - - |
英雄勋业　永传万世间

6 - 2 - | 6·1 65 3 - | 52 35· | 6 - - - ‖
英雄勋业　永传万世间

412

翩翩翩

麗的劇集《聊齋誌異之翩翩》主題曲

詞：唐煌
曲：冼華
唱：劉鳳屏

風 吹燭影搖 曳　　雨 打芭蕉滴滴

鬼 狐弄玄 別有天 地　公子多 情

耐人尋 味 只怕那 綺旎 情景 恍似

春夢迷離

喚來一片回 憶　　無限低

徊　　無限迷離　　迷

巫山盟

无线同名电视剧主题曲

詞：盧國沾
曲：顧嘉煇
唱：伍衛國

2 3 1 7 6·1 | 2 3 7 6 5 — | 5·3 5·6̲1 | 2 3 2 — — — |
海　誓　山　盟　誰　能　守
睹　物　思　人　難　回　首

1·3 3 3 1 7 | 6 — — — | 6·3 3 2̲1 6̲1 | 5 — — — |
故　夢　　在　心　田
往　事　　實　堪　憐

5·6 5·3 | 2̲1 2 3 5 — | 2·3 5 6 4 | 3 — — — |
烟　消　雲　散　如　春　夢
三　生　緣　訂　成　虛　幻

6 5̲6 1 — | 5·3 2 — | 6·3 3 2̲1 6̲1 | 5 — — — |
夢　裏　俊　鬟　淚　還　襟　前
落　絮　飛　花　月　不　圓

6. 16 53 56 | 1 - - - | 5 32 12 53 | 2 - - - |
義 毅 堂 前 燕　 雙 雙 舞 翩 翩
舊 愛 難 重 見　 空 教 愛 心 堅

┌─一─
5. 32 2 - | 35 32 1 - | 6. 工 35 26 | 5 - - - | 二 ‖
相　 親　 相　 愛 共　 纏　 綿

┌─二─
| 21 23 5 - | 6 56 1 - | 6. 工 35 26 | 5 - - - ‖
巫　 山　 魂 斷 恨　 綿　 綿

黃河的呼喚

詞：盧國沾
曲：顧嘉煇
唱：鄭少秋

‖: 6 6̣1 3 - | i. 1 6 - | 3. 5̣6̣1 6̣5 | 3̣6̣5̣3 2 - |
濁濁流　水不清　萬里奔波　鷘鳴
千千年　這片地　沒有幾天　令她高興

3. 5̣3̣2 | 3̣ i 1̣ 6 - | 0. 3̣5 1̣ 6 3 |
黃河身邊古鎮千萬　　但有多少
沿途芳草千里披綠

2. 3̣5 - | 5 - :‖ 3. i 6̣5 3 | 2̣1 2̣3 5 - |
人在聽、　　　　人多私念　和情性

5 - | （前7＝後3） | 3 2̣1 6 6 | 5 5̣4 3 - |
　　　　　　　彎彎河流　每帶恨

2 2̣3 6̣6̣1 | 2 2̣3 2 - | 6̣5 3̣5 2 - |
遍訪　大地　老百姓　哭訴衷情

2 - - - | 2 3 7 2 6 - | 6 - - - |
　　　　　閻中罵不停

6 5 3 6 5 3 | 2 - - 6 1 | 5 6 - 1 2 | 3 - - - |
勸你是中國人　　問你何日覺　醒

6 6 5 3 6 5 3 | 2 - - 6 3 | 2 1 1 · 5 | 6 - - 1 6 |
懇請大家努　力　團使中國更強盛　我們

2 · 3 6 - | 2 · 3 5 - | 0 5 6 3 2 | 1 - - - ‖
中　華　兒　女　　再加一把勁

鐵塔凌雲

原英語詞：許冠文
中文譯詞及訂正：鄧偉雄、許冠傑
曲、唱：許冠傑

首唱於1972年4月14日，原名《就此模樣》

```
5 - 5 - | 1 2 3 1 - | 0 3 6 5 6 7 6 | 2 3 3 - - |
鐵 塔    凌 雲    望 不 見 薇 收 人 面
```

```
1 - 6 - | 3 - 7 - | 0 i 6 5 2 2 6 5 | 5 - - - |
富 士    聳 峙    聽 不 見 他 人 歡 笑
```

```
0 3 2 2 3 | 0 7 2 3 6 · 1 | 7 - - - | 0 6 2 6 5 |
自 由 神 像   在 遠 方 迷   霧       山 長 水 遠
```

```
0 3 3 2 2 · 3 | 5 - - - | 0 2 6 6 5 3 | 0 2 3 2 1 5 |
未 入 其 懷   抱       檀 島 灘 岸   點 點 燈
```

```
3 2 2 - - | 0 6 2 3 2 6 | 2/4 0 3 1 7 | 6 - - - | 6 - - - |
光       豈 能 及 漁 燈   在 彼 邦
```

```
0 6 6 6 5 3 | 0 2 2 2 6 | 2 2 4 3 - |
俯 首 低 問 何 時 何 方 何 模 樣
```

回音輕傳　此時此處此模　樣

何須多見　後多　求　　且唱一曲

歸途上　　此時此處　此模　樣

此　模　樣

鬼馬雙星

詞曲唱：許冠傑

同名電影主題曲

‖: 0 35 65 32 | 1 51 1 0 | 0 35 65 32 1 |

為兩餐乜都肯　制前世　　搵正輪睡心翳
亂博懵撈偏門　碰唔或　　做慣整蠱經已

6 36 6 0 | 0 56 16 32 | 1 65 5. 5 |

滯無謂　　求望發達一味靠搵丁　鬼
係成例　　求望發達一味靠搵丁　鬼

┌─ I ─────────┐　┌─ II ─
4 65 5. 42 | 3 - - - :‖ 4 65 5. 42 |

馬雙星　�串頭勁　　　馬雙星　眼蘖

1 - - - ‖ 0 15 1 | 5 - 4 - | 0 25 5. 42 |

蘖　　　人生如 賭博　　贏輸都有時

3 - - - | 0 5 25 | 3. 2 1 - | 0 66 2. 61 |

定　　　贏咗得餐笑　　輸光唔使

```
5 - - - ‖ 0 35 65 32 | 1 51 1 0 |
興             做老千使好搵人過臨

0 35 65 31 | 6 36 6 0 | 0 56 16 32 |
扮蟹噸嘢真正係滑稽      求望發達一味

1 65 5 · 5 | 4 65 5 42 | 1 - - - ‖
靠搵丁  思馬雙星 怕現形
```

浪子心聲

電影《半斤八兩》插曲

詞：黎彼得、許冠傑
唱：許冠傑

```
0 55 32 1 | 2 - - - | 0 57 3.2 | 1 - - - |
難分真 與假         人面多 險詐
無知井 裏蛙         徒望添 聲價
雷電風 雨打         何用多 驚怕
人比海 裏沙         毋用多 牽掛

0 32 1 72 | 6 5 5 - | 05 | 6. 17 65 |
幾許有 共享 榮華   聲畔 水滴 不分
在得意 眼光 如麻   誰 行
心公正 白璧 無瑕   君可
君可見 漫天 落霞   名

5 3 - - - :‖  ‖ II. III ‖ 6. 32 1 72 | 1 - - - - ‖
差             料 在屋 邊叙 歡
               善 積德 最 樂也
```

| 0 0 3 5 | 5 · 3 2 — | 2 — i 6̲3̲ | 5 — — — |

命裏有 時　　終須 有

| 0 0 3 5 | 1̇ · 6̲ 1 — | 0 6̲ 1̲2̲ 7̲6̲ | 5 — — :‖

命裏無 時　莫強 求

┌ Ⅳ ——
‖ 6̲ · 2̲ 2̲ 1 7̲ | 1 — — — ‖

利 息間似露化」

鬼叫你窮

電影《唐人街功夫小子》主題曲

曲詞：黃霑
唱：張武孝

從前係窮人就個個識唱　咽一句歌我聽見好心傷
凡　係窮人就你我識唱　咽一句歌有苦痛慘傷

歌中唱出　那心裏味道
歌中有辛酸嘅　心裏味道

鬼叫你窮呀　頂硬上

明明係彌身蘊　當係要受涼
賣情艱到出糶　當係要沖涼

揹包裡爛了　只好頂硬上
推不了肚餓　只好頂硬上

‖: 5· 6 5 5 6 | 1 1 2 1— | 2 2 1 2 2 1 | 2 1 2 3 5— |
其 實 唐人 係 個個 識唱　　　 一於當口簧以歡笑掩藏

5 5 5 5 6　　個個識唱　　呢一句歌　嘅深意無謂想，
人 人在唐人埠

6 6 5 6 6· | 6 5 3 2 3 — | 2 1 2 2 5· 5 | 2 1 6 5 1— |
此中嘅辛酸 不對外人道　　　鬼叫你窮　峰頂硬上
多少嘅辛酸 不對外人道

2 1 2 6 5 5· | 2 1 6 5— | 3 2 3 5 1 6 | 5 3 5 6 1— |
鬼叫你窮呀 頂硬上　　被人鬧到抽筋 當係佢捧場

1· 1 1 7 | 6— 6— | 6· 5 5 #4 | 5 — — — :‖
唐人街　小 子 點到你話悵

2· 1 6 1 | 1 — — — :‖ (5 5 5 6 1 | 5 — — — |
頂 硬上

5 5 5 6 1 | 5 — — —) :‖

打政府嘅工

‖: (6i 65 | 6 - | 35 32 | 3 - | 6i 23 | 76 5 |

6 - | 6 - | 6 - | 6) 06 | 5 6 5 | 6 · 3 |
　　　　　　　　　　　　打　改府嘅工　食

2 6 5 | 3 - | 15 663 | 2 - | 15 621 |
皇家嘅飯　有人話係優差　有人話一世

6 - | 6 06 | 5 6 5 | 6 · 2 | 2 6 5 |
捱　　攞　改府嘅威　作戎官嘅
　　　　　　　　　　　　　　　(皇家)

3 - | 15 6 · 3 | 2 - | 156 62 | 6 - |
狀　有人話巴閉　有人話未必　係、
(飯)

6 - | 6 · 6 623 | 55 53 | 60 0 |
升職嗰時就　快過坐電梯

6·<u>2</u> 1<u>56</u> | <u>51</u> <u>11</u> | <u>20</u> <u>611</u> | 2 — |
灣起 上 嚟就 成世 有 轉佢 慢過隻 龜

<u>2</u> <u>06</u> | <u>56</u> <u>5</u> | 6·<u>3</u> | <u>26</u> <u>5</u> | 3 — |
打 政府嘅工 在人 海 轉 動

<u>156</u> <u>313</u> | 2 — | <u>156</u> <u>12</u> | 6 — | 6 — |
有人話 虛度光 陰 有人 冇所 謂

(話最冇份)

6·<u>6</u> <u>623</u> | <u>55</u> <u>53</u> | <u>60</u> 0 | <u>62</u> <u>226</u> | <u>22</u> <u>21</u> |
多金 多銀就 冇有佢地份 盡忠職守就 安古穩、

<u>20</u> <u>226</u> | 6 — | 6 0 :||
穩、 穩穩陣 陣

427

百厭仔唔肯吧飯　詞曲：陳建義
　　　　　　　　　唱：袁麗嫦

1 1 1 6 | 2 - - 0 1 | 2 2 5 7 | 6 - - - |
有個細路仔　佢餐餐唔吧飯
叫佢吃麵包揸　佢都要手唔破倒
叫佢吃舊蝦喳　佢就聲聲嫌殼硬

5 - 6 0 | 2 · 1 6 - | 2 2 - | 2 - - - |
成日　喺度　扭計　仔
成日　揸　佢佢架　跑車　仔
成日　催　佢畀　電視機佢睇

6 - 2 - | 5 6 5 · 5 | 6 - 2 4 | 3 - - 2 1 |
媽咪　見到佢要苦　埋塊面　任佢
爹哋　見到佢要惱　埋塊面　任佢
阿公阿婆　見到佢要倒　埋塊面　任佢

428

<u>二</u>3 <u>二</u> 1 <u>2</u> <u>1</u> | 1 <u>6</u> 2 − | 0 <u>2</u> <u>7</u> <u>5</u> 7 | 6 − − − ‖

點 ngai 點 餵 呢個 細路仔　　都係 唔 地 飯

點 餵 點 教 呢個 細路仔　　都係 唔 地 飯

<u>2</u> <u>3</u> <u>3</u> <u>2</u>　　　　　　　　　　<u>7</u> | 6 − − −

點 嘥 嘥 點 Tum 呢個 細路仔　唉 真係 前世

（結束句）

0 <u>2</u> <u>7</u> <u>5</u> 7 | 6 − − − |（突慢） 0 <u>2</u> <u>7</u> <u>5</u> 7 | 6 − − − ‖

唉 真係 前世　　　　　　唉 真係 前世

429

春花秋月

丽的剧集《李後主》插曲

詞：李煜
曲：黎小田
唱：文千歲

6·1 65 3 | 21 23 5 — | 1·6 32 35 | 2 — — — |
春花秋月 何 時了 往事知 多 少

2·3 5·6 | i6 2i 6 — | 3·5 65 6i | 5 — — 11 |
小 樓 昨 夜 又 東 風 故國

21 23 5 — | 65 32 3 — | 6·i 65 32 35 | 6 — — (11 |
不 堪 回 首 月 明 中

21 23 5 — | 65 32 3 — | 6i 65 32 35 | 6 — — —) ‖
雕 欄 玉 砌

6 53 2 — | 35 23 5 — | 6i 65 2 12 | 3 — — 27 |
雕 欄 玉 砌 應 猶 在 只是

23 27 65 61 | 2 — — — | 3i 6i 65 | 21 23 5 — |
朱 顏 改 問君 能 有

6i 65 53 | 2 — — 21 | 32 1 3 — | 6·5 35 6 — |
幾多 愁 恰似 一 江 春 水

i6 i3 2i 5 | 6 — — — ‖
向 東 流

430

相思夫人

曲：黎小田
詞：盧國沾
唱：柳影虹

麗的劇集《沈勝衣》之「相思夫人」插曲

‖: 6·1 65 3 | 5--- | 2·3 21 61 | 5--- |
春 江 鰜 鰈 戲　　美 景 好 似 畫 圖
盼 可 歡 渡 過　　半 生 相 愛 路 途

5·6 1·2 | 35 32 3— | 6·1 65 35 | 2--- :‖
情 意 千 般 深　哪 朝 可 傾 訴
情 寄 相 思 中

2·5 35 32 | 1--- ‖: 6 3 1 61 65 | 6--- |
人 間 可 終 老　　只 道 相 思 苦

6 65 35 23 | 5--- | 65 35 6— | 23 23 76— |
相 思 友 人 老　　幾 番 幾 思 量

6·1 65 35 | 23 2--- | 6·1 65 3 15--- |
還 是 相 思 好　　劍 底 鴛 夢 破

2·3 21 61 | 5--- | 5·6 1·2 | 35 32 3— |
愛 海 驚 浪 濤　懸 對 春 風 中

2·5 35 32 | 1--- ‖ (6·1 65 3 | 5--- |
難 把 相 思 訴 (第二次免)

2·3 21 61 | 5--- | 5·6 1·2 | 35 32 3— |

2·5 35 32 | 1---) :‖

431

大地恩情

麗的同名劇集主題曲

詞：盧國沾
曲：黎小田
唱：關正傑

啊…啊…啊…… 啊…… 啊

河水彎又彎 冷冷說憂患
人於天地中 似螻蟻千萬

別我鄉里時 眼淚一串濕衣衫
獨我苦笑離群 當日鄉情繫心間

若 有輕舟強渡 有朝必定再返 水
漲 水退 難免 起落數番 大
地 倚在河畔 水 聲輕說變幻 夢
裏復耕滿地青翠 但我鬢上已斑

斑王

花落花開

詞：薛志雄
曲：黎小田
唱：文佩玲

無綫劇集《大運河》插曲

6 65 3 − | 5 6i 6 − | 6．i 65 3 | 5 1 2 − |
楊花落　李花開　花開花落轉輪來

1．6 65 3 5 | 6i 63 5 − | 6．5 56 2 | 2．3 21 6 |
世情多變不必感慨　水向東流去、　　　後

1 − − − | (5．6 56 53 5) ‖
再

6 65 3 − | 5 6i 6 − | 6．3 6 2 | 6 3 5 − |
楊花落　李花開　花落飄零水上過

2．3 21 6 | 5 i3 5 − | 6．i 5 3 | 2．3 21 6 |
花開燦爛多姿采　日昇月沉不

1 − − − | (5．6 56 53 5) ‖
改

6 65 3 − | 5 6i 6 − | 2．6 55 | 6．2 53 − |
楊花落　李花開　人間哪有春長在

1．6 55 | 52 65 − | 6．i 53 | (5．6 56 53 5) |
世事何來永恒不改　風波起伏

2．6 53 5 | 6 − − − | 6 0 0 0 ‖
人間似大海

附錄 6　粵語流行曲發展年表（1930-1979）

三十年代

1930 年

※　新月唱片公司推出第五及第六期七十八轉唱片，其中包括廣州女子歌舞團兩位台柱陳剪娜、何理梨的《快活生涯/ 春郊試舞》、《雪地陽光/ 國花香》，以及黃壽年的《壽仔拍拖》、《壽仔拜年》以及《壽頭壽腦/ 華美公仔》等。該公司把這批歌曲歸入「新曲類」。陳、何二人唱的歌曲，題材比較嚴肅；黃氏所唱，頗富諧趣、鬼馬之意，曲詞更不避中英夾雜。這批唱片，可視為粵語流行曲的遠祖。

※　新月為民新電影公司拍製的國產有聲影片《野草閒花》的插曲《萬里尋兄詞》灌錄唱片，主唱者是片中女主角阮玲玉及金燄，亦列為「新曲類」。幾年之後，錢廣仁及其新月唱片，都參與了不少電影歌曲，以至電影的製作，也由此直接促成香港早期的電影歌曲創作的萌芽和發展。

1931 年

※　沈允升編譯的《增訂中國絃歌風琴合譜第二集》（美華商店〔廣州〕印行），載有陳剪娜和何理梨合唱的《雪地陽光》的譜和詞。

1935 年

※　電影《摩登新娘》（10 月 4 日首映）有插曲《盼君歸》，由蔡聲武包辦詞曲、呂文成演唱。

※　電影《半開玫瑰》（10 月 16 日首映）有同名主題曲及插曲《驚好夢》，俱由麥嘯霞創作曲詞，主題曲由黃笑馨演唱，插曲則由吳楚帆和黃笑馨合唱。

※　電影《生命線》曾因疑似帶有宣傳抗日訊息遭禁映。後終解禁於是年

11 月 30 日公映。片中的插曲之一《兒安眠》，由錢大叔作曲、冼幹持作詞，片中女主角李綺年主唱，非常受歡迎，流傳廣遠。已故香港民俗史學家一度稱這首《兒安眠》為粵語流行曲的鼻祖。

1936 年

※　電影《山東響馬》（1 月 8 日首映）有兩首原創插曲，其中《琵琶恨》由關山月作詞、錢大叔作曲。《春去也》由關山月作詞、何大傻作曲、李綺年主唱。

※　電影《風流小姐》（5 月 1 日首映）加進主題曲，李綺年作詞兼主唱，譜曲者是何大傻。

1937 年

※　梁以忠為電影《廣州三日屠城記》（3 月 31 日首映）的插曲《凱旋歌》（胡麗天作詞）和《斷腸詞》（南海十三郎作詞）譜曲，兩首歌曲後由梁氏的太太張瓊仙灌成唱片。《凱旋歌》後來有純音樂的版本面世，即後人熟悉的廣東音樂《春風得意》。

※　同年 7 月，日本向中國發動全面侵略戰爭。

1938 年

※　粵語歌舞電影《舞台春色》（12 月 25 日首映）一片中，至少有六首歌曲，都是由邵鐵鴻一手包辦選曲、填詞或作詞譜曲。當中《求愛曲》和《抗日歌》（陳雲裳領唱）是全新的創作。基於當時港英殖民政府不想開罪日本，禁止所有宣傳抗日的訊息傳揚，所以《抗日歌》在電影《舞台春色》特刊中變成《抗 X 歌》，而歌詞中的兩處「倭奴」亦變成「X 奴」。

※　估計自戰前至五十年代中期以前的香港，人們是蠻有興趣地自行撰寫帶粵曲風味的小曲。比如在黎紫君編著的《今樂府詞譜》，會見到很多由一個人獨自作詞兼自行譜上音調的作品。作者除了著名的吳一嘯、胡文森、梁以忠、麥少峰等，還有楊展飛、黎紫君、陳跡、陳徽韓、周憲溥、陳伯瑾、盛獻三等。

四十年代

1940 年

※　三十年代末，薛覺先主演的粵劇《胡不歸》非常受歡迎，1940 年拍成電影（12 月 6 日首映），由薛覺先、黃曼梨、張活游等主演。電影版特別加插了一首全新創作的「主題曲」：「胡不歸，胡不歸，杜鵑啼，聲聲泣血桃花底……」用於「哭墳」一節，其曲詞由馮志剛撰寫，然後由梁漁舫譜曲。這首採用三拍子的「哭墳」小曲，極受歡迎。流行歌手徐小鳳、甄秀儀和張慧都曾在七十年代灌唱過，歌曲標題同樣都是《胡不歸》。

1941 年

※　是年 12 月 3 日，香港首映了一部星光影片公司拍製的《紅豆曲》，片中插曲亦名《紅豆曲》（後來也有稱作《紅豆相思》），由邵鐵鴻包辦詞曲，並把唐代詩人王維的五絕《相思》嵌入歌曲中。這首歌曲十分受歡迎，至八十年代，仍有鮑翠薇重新錄唱。

※　12 月 7 日，日本空軍偷襲美國珍珠港，發動太平洋戰爭。翌日，日本軍隊開始攻打香港，至 12 月 13 日，已佔領整個九龍和新界，香港島成為被日軍重重圍困的孤島！到了同月的聖誕節，亦即 12 月 25 日，香港便淪陷，進入日治時代。

1941-1945 年

※　日佔時期，本土的大眾音樂文化沒法正常發展，但也曾催生一些比較新鮮的演出形式，比如「幻景（亦作『境』）新歌」、「精神音樂」，有人認為是日後粵語流行曲的雛形。

※　1945 年 8 月，日本宣佈投降，香港光復。

1947 年

※　香港光復後第一部粵語電影，名叫《郎歸晚》，於是年 1 月 20 日首映。影片名字借用自戰時已經十分流行的一首粵語歌曲，調寄邵鐵鴻作曲的《流水行雲》，由陳綠萍填詞；影片同時也把這首歌曲用作主題曲。因此，粵語歌曲《郎歸晚》倍加流行，廣泛地風行於珠三角的各個地區。

1948 年

※　在粵曲界方面獲譽為「子喉聖手」、「子喉仙子」的小燕飛，在四十年代後期，又獲傳媒譽為「粵語周璇」。大抵是因為當時小燕飛主演的粵語片，無片不歌，無歌不受歡迎吧。但其實小燕飛唱的粵語電影歌曲，全都是粵曲味濃烈的，跟周璇這位專唱國語時代曲的金嗓子不大可以比擬。

※　四十年代後期，比較活躍的粵語片歌曲創作人是胡文森、陳卓瑩，其次的有梁午初（他是活躍於六、七十年代的香港流行樂壇的仙杜拉的父親）。

※　是年 8 月，已啟播多年的 ZBW 和 ZEK 電台，正式命名為「香港廣播電台」。

※　是年 9 月 30 日，香港第一部三十五米厘彩色電影《蝴蝶夫人》公映，導演黃岱，主角為張瑛、梅綺。片中有四首插曲，其中兩首《燕歸人未歸》（又名《燕歸來》）、《載歌載舞》皆由吳一嘯寫詞、胡文森譜曲。《載歌載舞》後來給重新填詞成《賭仔自嘆》，其中由鄭君綿演唱的版本，成為早期粵語流行曲的經典。《燕歸來》後來又名為《三疊愁》，在粵劇、粵曲中是使用率頗高的小曲。

1949 年

※　是年麗的呼聲開台。

※　中華人民共和國在是年 10 月 1 日正式成立。

五十年代

1950 年

※　6 月，韓戰爆發。

※　是年 6 月 15 日，由小燕飛、羅品超主演的電影《血淚洗殘脂》首映。片中小燕飛唱了兩首原創粵語歌，俱由胡文森包辦曲詞。其中在影片開始不久時在夜總會內演唱的《燈紅酒綠》，在 1953 年獲大長城唱片公司錄成唱片推出，稱為「廣東名曲」。

1951 年

※　聯合國對中國實施全面禁運，以轉口貿易為生命線的香港首當其衝，一時百業蕭條，滿街滿巷都是無業工人。

※　據來自大馬的粵樂名家朱慶祥所說，他在 1951 年的時候在馬來西亞的百代公司灌錄過一批粵語時代曲。所以，星馬那邊的粵語時代曲唱片製作，時間可能比香港來得更早。

※　是年 10 月上映的《紅菱血》上下集，電影開始處有一首唐滌生作詞、王粵生譜曲的《銀塘吐艷》，頗獲人們喜歡和傳唱，後來還取歌詞的第一句，易名為《荷花香》，流傳更廣。

※　是年 12 月首演的粵劇《搖紅燭化佛前燈》，劇中由王粵生據唐滌生的詞譜成的小曲《紅燭淚》，也是很受觀眾喜歡的歌曲，後來更跨界成為粵語流行曲，一直有不少流行歌手重新錄唱。

※　是年 12 月 11 日首映的《唔嫁》，片中由芳艷芬主唱的同名插曲（由王粵生據林浩然的《百鳥和鳴》填詞而成），很是流行。據電影資料館資料，這部影片中的四首歌曲其後由美聲唱片公司灌錄出版。

1952 年

※　是年 8 月 26 日，「和聲」唱片公司推出首批標榜「粵語時代曲」的唱片，

共四張八首歌，屬該公司第三十六期的七十八轉唱片出品。這批歌曲的主唱者是呂紅和白英。

※　白英（亦即鄧白英）是年年底開始為百代唱片公司灌錄兩首國語時代曲：《月兒彎彎照九州》及《未識綺羅香》，聲名鵲起，但白英仍然繼續為和聲公司灌錄粵語時代曲。

1953 年

※　按唱片公司所印的年份，梁醒波、鳳凰女合唱的粵曲《光棍姻緣》乃於 1957 年出版（再灌錄的全新版本？）此曲開始的一段調寄《青梅竹馬》的唱詞：「擔番口大雪茄，充生晒認經理……」，曾被人誤認為是粵語流行曲。其實，同名電影早於 1953 年 5 月 12 日公映，故事靈感明顯取材自《光棍姻緣》，影片宣傳亦以此為重點。可見這首粵曲早在 1953 年就很有名。

※　盧家熾在五十年代替數以十計的粵語電影寫過插曲曲調，其中最著名的是本年 6 月 28 日首映的電影《慈母淚》裡的插曲《中秋月》：「人間秋半雲閑露重，涼夜圓月在半天……」

※　和聲唱片公司陸續推出「粵語時代唱片」，周聰、呂紅的「情侶檔」（生旦拍檔）形象，估計在是年確立。呂文成作曲，周聰填詞，呂紅、周聰合唱的粵語時代名曲《快樂伴侶》，屬和聲第三十八期出品，上市日期是本年 8 月 5 日。此曲非常流行，而且流傳久遠。鄭國江曾稱讚《快樂伴侶》是第一首脫離了粵曲小調風格的作品。

1954 年

※　2 月 2 日農曆年大除夕，澳門綠邨電台的除夕特備節目廣告，節目共有十項，有七項是粵曲演唱，唱者有任劍輝、白雪仙、何非凡、羅艷卿、薛覺先、林家聲、陳錦棠、梁醒波、鳳凰女等紅伶，有兩項是幸運唱片公司的錄音主任林國楷小提琴獨奏粵樂，唯獨是開場第一個節目是芳艷芬演唱流行曲風格的歌曲《檳城艷》。芳艷芬看來很懂得為電影宣傳，主題曲卻早在電影上映的一個多月

前便公開演唱。

※　電影《檳城艷》在是年 3 月 11 日首映，片中由王粵生創作的同名主題曲和插曲《懷舊》成為早期粵語流行曲的經典。值得一提的是在此片中，不管是歌曲的伴奏還是片中配樂，皆用西樂，與後來重唱此兩首歌曲的人常改用中樂伴奏，可説相映成趣。

※　是年 6 月 23 日，美聲公司推出了第五期唱片，有四張是「電影插曲」，所錄八首粵語歌曲，有七首屬原創。其中由梁漁舫包辦曲詞的更佔了四首，分別是《惜分釵》、《光明何處》、《睇到化》、《舊燕重臨》，題材與風格俱多樣。

※　7 月 7 日，百代唱片公司推出第七十三期七十八轉唱片，其中有兩張是白英主唱的粵語時代曲唱片，共有歌曲四首，《一見鍾情》和《長亭小別》俱由馬國源作曲，《舊恨新愁》和《九重天》俱由梅翁作曲，這四首歌全由周聰寫詞。梅翁是著名國語時代曲作曲家姚敏慣用的筆名之一。換句話説，姚敏極有可能曾經寫過兩首粵語時代曲！

※　《賭仔自嘆》估計於是年面世，填詞及首唱者為來自大馬的華僑「馬仔」，但現今人們熟知的演唱者是鄭君綿。在 1952 至 1955 年之間，出版「粵語時代曲」的唱片公司，除了香港的，還有一些是來自南洋的，我們或可形容這是星馬地區的粵語歌歌手初次襲港，相關的歌手名字有雲裳、馬仔、李焯鳳、周群、小鶯鶯、白鳳，甚至包括鄭君綿。《賭仔自嘆》可以説是這次星馬歌手襲港的見證。

※　據現時可查得的資料，是年梁樂音初為粵語電影寫插曲，影片為本年 9 月 10 日首次公映的《馬來亞之戀》。

※　是年 12 月 4 日，幸運公司推出第四期唱片，包括一張芳艷芬主唱的電影插曲唱片，收有《董小宛》插曲《新臺怨》和《秋月》兩首歌曲。其實由胡文森包辦曲詞的，帶一點洋味的《秋月》並非電影歌曲，只是用以湊夠一張唱片而已。但《秋月》流傳極廣，如七十年代有鄭少秋灌錄的版本，而鄭錦昌在 2001 年錄製的 CD 唱片《往日的情調》亦有灌唱，而同年的「鄭錦昌唱遊鴛鴦江晚會」，《秋月》亦是獲強調的幾首名曲之一。

1955 年

※　由鄭幗寶主唱的《恭喜發財》，據其本人所憶述，當誕生於是年。查閱舊報，則確知屬美聲公司第七期出品之一，上市日期是本年 5 月 14 日。由於此歌屬意頭好的賀年歌，一時間非常流行，而且每年新春都再流行一次。六十年代後期，更有一首仿傚這首《恭喜發財》的電台廣告歌。也許，這《恭喜發財》是粵語流行曲中創作賀年歌的濫觴。值得注意，負責《恭喜發財》這首歌的編曲工作的，是李中民，也就是國語時代曲著名作曲家李厚襄的胞弟。

※　鄭幗寶是憑《恭喜發財》聲名大噪的，但面對抉擇，應更專注去唱「時代曲」，還是固守粵曲藝術這個大本營，把唱「時代曲」作為副業，成為了難題。後來她聽從長輩的意見，唱好粵曲為要。這多少反映了年輕伶人唱「粵語時代曲」的心態——前途可慮，不宜全身投入。

※　是年 6 月 14 日，和聲唱片公司推出第四十期七十八轉唱片，粵語時代曲唱片數量增至八張，歌曲內容也開始出現詼諧逗笑的元素，以唱諧曲著名的何大傻，亦是從這一期起才為和聲公司唱起「粵語時代曲」來的。「粵曲人」林兆鎏亦是從這一期起加入和聲粵語時代曲的創作行列，是期他寫了三首曲調，包括周聰填詞的《一往情深》，詞中提及結他，西化的浪漫，甚前衛。但另一方面，這也是白英最後一次為和聲灌唱粵語時代曲。

※　是年 8 月 18 日上市的和聲第四十一期唱片，八張粵語時代曲唱片中包括梁日昭作曲、朱廣填詞、呂紅主唱的《戀愛的藝術》。在唱片附送的曲譜曲詞紙上，還可見到「梁日昭先生指揮，友聲口琴隊伴奏」等説明文字。想見當時和聲唱片公司是在嘗試做一些看來較新鮮的音樂風味實驗。

1956 年

※　電影《家和萬事興》於 5 月 4 日首映，片中由周聰創作曲詞的同名插曲（後來又名《一支竹仔》）其後灌成唱片，由周聰、梁靜合唱，成為早期粵語流行曲的經典。到後來，又成為「佚名」的童謠。

※　按唱片公司所印的年份，廖志偉主唱的《海上風光》（歌詞：「昨晚去

岸邊四便瞧……」，曲改編自菲律賓民歌）乃於是年出版。

※　由冼劍麗灌唱的跳舞粵曲《一縷柔情》於是年流行，成為跳舞粵曲的經
典，不但常獲電台播放，而且幾乎所有舞廳、夜總會都必唱或播放此曲。

※　由朱頂鶴撰曲（據傳統粵調歌謠改編），鄭幗寶、鍾志雄合唱的《情侶
山歌》，於是年推出，其後一直頗受歡迎，至六十年代中期，一些歌書還在顯著
位置刊載其歌詞。

※　鄭君綿於本年開始為和聲唱片公司灌錄粵語時代曲唱片。

1957 年

※　粵劇《帝女花》於是年首演，劇中《香夭》一段所用的《妝台秋思》
小曲大受歡迎，後來，以此小曲填成的，由鄭君綿主唱的《買麵包》（歌詞：「落
街冇錢買麵包……」）亦唱至街知巷聞（面世時間約是 1961 至 1962 年）。

※　何大傻在本年六月去世。

1958 年

※　由鄧寄塵自資籌拍的電影《兩傻遊地獄》於是年 9 月 3 日首映，片中
由胡文森據外語電影 *Three Coins in the Fountain*（中譯《羅馬之戀》）的同名主
題曲填詞而成的插曲《飛哥跌落坑渠》，成為早期粵語流行曲經典之一。

※　9 月 4 日，《兩傻遊地獄》公映的第二天，《星島晚報》刊出了這部電
影的投資者鄧寄塵的文章，相信是從電影《兩傻遊地獄》的特刊摘錄出來的，鄧
在文中說到：「關於歌曲問題，我以為唱來唱去都是二王、滾花或小曲，千篇一
律，是不夠刺激的，所以我和導演多項（疑是「番」字之誤）研究，乃決定由胡
文森先生將最新流行的西曲，改成粵語唱出。新馬師曾執起曲本收音時，也認為
別創風格。」可見這也象徵着，在電影人眼中，紅伶當道逢電影必唱粵曲風味歌
調（無論是原創還是非原創）的日子到頭了，要思變了，以求得到新的刺激。

1959 年

※　青春派玉女林鳳主演的一系列粵語歌舞電影大受歡迎，這些影片包括：《青春樂》（2 月 12 日首映）、《獨立橋之戀》（6 月 17 日首映）、《玻璃鞋》（9 月 24 日首映）和《榴槤飄香》（12 月 22 日首映）。這批電影促成原是寫國語時代曲的作曲人如李厚襄、梁樂音，跟來自粵曲、粵樂界的吳一嘯、李願聞等合作寫粵語電影歌。其中電影《青春樂》的片頭曲（吳一嘯詞，梁樂音曲，麥基、林鳳主唱）更應是第一首原創的粵語搖滾歌曲。

※　8 月 26 日，香港商業電台啟播。

※　許艷秋主唱的《哥仔靚》於是年面世。此曲後來成了早期粵語流行曲「低俗」作品的代表。

※　按唱片公司所印的年份，電影《兩傻遊地獄》的原聲唱片於是年出版，所有歌曲由顧嘉煇編曲。

六十年代

1960 年

※　承接上一年的林鳳青春歌舞片熱潮，是年又推出了多部，計有《玉女追蹤》（4 月 7 日首映）、《癡心結》上下集（6 月 22 / 26 日首映）、《風塵奇女子》（7 月 13 日首映）、《睡公主》（8 月 18 日首映）、《戀愛與貞操》（9 月 8 日首映）、《初戀》（10 月 12 日首映）等，俱是由林鳳主演的青春歌舞片。片中的歌曲，主要仍由梁樂音、李厚襄等來自國語時代曲界的音樂人負責作曲，「粵曲人」吳一嘯負責作詞。

※　是年夏天，《星島晚報》創辦「全港業餘歌唱比賽」，在整個六十年代一年一年的辦下去，從沒中輟，是香港早年最有規模的大型歌唱比賽。比賽在首屆只設「歐西歌曲組」（亦即「歐西流行歌曲組」）和「國語時代曲組」兩個組別，翌屆增設「古典歌曲組」，第五屆增設「歌唱合奏組」（相當於現在我們說的「樂隊」、「組合」），1969 年的第十屆再增設「歐西民歌合奏組」。組別雖多，門類

細緻，獨欠「粵語流行曲組」，可見那時傳媒以至主流的意識形態根本沒有粵語流行曲的位置。由此亦足見粵語流行曲地位之低微。

※　7月6日，《星島晚報》的頭版的底部，曾刊載「月老牌新奇洗衣粉」的廣告，而這個廣告更特地把梁樂音作曲的粵語廣告歌《月老牌新奇洗衣粉歌》刊登出來，不但有歌詞，還附有五線譜及簡譜。

※　梁樂音替林鳳主演的《戀愛與貞操》（9月8日首映）寫的插曲《戀愛的真諦》，跟十二年後的1972年尾，無線推出歌頌母愛的劇集《春暉》的主題音樂完全一樣。這闋《春暉》主題音樂，後由梁氏親自填上國語詞，歌名亦稱《春暉》，由蔡麗貞灌成唱片，時為1973年。此事也許反映初次創作推出時不受注意，作曲家不甘心之下將之循環再用。

※　從是年至1963年左右，和聲唱片公司出版了十多張三十三轉的粵語時代曲唱片。這批唱片，有部分是把該公司七十八轉唱片時代的錄音再版，但也有很多歌曲是新灌錄的，其中還不乏全新的原創作品。看來該公司對製作原創作品還頗堅持。

1961年

※　是年7月，邵氏粵語片《冰山逢怨侶》公映，雖仍由林鳳主演，但片中歌曲改由潘焯作曲。

※　鄭君綿唱的《扮靚仔》（調寄 *I Love You Baby*）當是面世於是年。

1962年

※　中國的大躍進運動受挫，大量中國居民湧入香港。

※　是年香港大會堂開幕，開幕節目之一，是邀請大龍鳳劇團演出，為此該團於3月10日在香港大會堂首演了《鳳閣恩仇未了情》。劇中的新製小曲《胡地蠻歌》流傳極廣，其街知巷聞的程度可媲美1957年的《帝女花》所採用的小曲《妝台秋思》，但《妝》是古曲，《胡》是全新創作，後者意義更大。可惜自《胡地蠻歌》後，香港再不見有由粵劇新戲唱紅的「新製小曲」，就連《胡地蠻歌》也沒有跨界成為

粵語流行曲。這或許反映了粵劇的影響力自《胡地蠻歌》後便今非昔比。

※　4 月 17 日，粵語電影《蘇小小》首度公映，是本年度最賣座的粵語片。片中插曲由王季友（筆名酩酊兵丁）作詞、于粦譜曲，其中《滿江紅》和《七絃琴》在七、八十年代有徐小明重唱的版本。

※　綦湘棠為粵語片《琴台淚影》（6 月 21 日公映）寫過主題曲及插曲各一，寫詞的則是吳一嘯，俱可用粵語唱的，而且都應是先有詞後有曲的。影片主演者是胡楓、黃錦娟。

※　是年 6 月，商台廣播劇《勁草嬌花》加插了兩首粵語插曲《勁草嬌花》和《飛花曲》，甚受歡迎，《勁草嬌花》一曲的歌詞歌譜也曾刊於是年 6 月 26 日《星島晚報》的娛樂版。

※　11 月 14 日，粵語電影《薔薇之戀》公映，影片乃改編自商台同名的廣播恐怖文藝小説，片中亦移用了廣播劇的同名主題曲（以國語演唱）。這足證《薔薇之戀》一曲的誕生，不會遲於 1962 年。在同一年，該片的女主角白露明也曾灌唱過《薔薇之戀》。

1963 年

※　新丁作曲、盧迅填詞、許艷秋主唱的原創粵語流行曲《良宵真可愛》很可能誕生於是年。據云曾用作商台二台某節目的背景主題音樂，其片段更三度出現於王家衛執導的電影，即《阿飛正傳》（1990 年）、《墮落天使》（1995 年）和《一代宗師》（2012 年，只出現在香港影碟版）。

※　5 月 30 日晚上，鑽石唱片公司請得外國著名女歌星 Patti Page（當時的譯名是「比提‧披芝」）於大會堂音樂廳獻唱兩場，一場七時正開始、一場九時正開始。在報上的演唱會廣告上，可見客串演出者之中，有「話劇大王鄧寄塵」。憑這一點可以推測，當時鄧寄塵已跟鑽石唱片公司簽了合約。

※　胡文森在是年 12 月 14 日去世。

1964 年

※　元旦，粵語電影《鴻運當頭》首映。片中由鄭君綿和賀蘭合唱的插曲《吉祥數字》，由李願聞先寫詞、劉宏遠譜曲。劉宏遠也就是著名電影歌曲《媽媽好》的作曲人。劉氏還曾替《相思灣之戀》（1965 年 6 月 1 日首映）及《窗外情》（1968年 7 月 24 日首映）等粵語片寫插曲。

※　6 月 8 日，「披頭四」（Beatles）樂隊來港演唱，在香港青少年之間掀起了狂潮，紛紛組 band 大唱英文歌。

※　吳一嘯在是年 7 月 9 日去世。

※　是年 8 月，西片《鐵金剛勇破間諜網》（*From Russia with Love*）在港上映，破了影期、票房收入、觀眾人次、一院票房獨收等的最高紀錄，亦掀起了粵語片的「珍姐邦」熱潮，陳寶珠等的「女殺手」形象應運而生。

1965 年

※　新加坡歌手上官流雲灌錄的一張細碟，其中劉大道據「披頭四」名曲填詞的《行快啲啦》和《一心想玉人》亦流行到香港來，翻唱者不絕，而「阿珍已經嫁咗人」也成了平民百姓的口頭禪。流風所及，翌年有一部粵語片就喚作《阿珍要嫁人》（1966 年 6 月 9 日首映）。此片公映前的一個廣告，頭頂的字句是「行快啲啦！喂！」，其下有另一組字句：「阿珍好銷魂，着條鴛鴦繡花裙。柳眉拋眼角，王老五追到失魂！」這些字句，前者取自《行快啲啦》的歌詞，後者則化用自《一心想玉人》的歌詞：「睇佢咁斯文，真係想到我失魂」、「睇佢咁銷魂，着條鴛鴦繡花裙」。另一個首天上映時刊出的廣告，其右邊的字句是：「行快啲啦，喂，阿珍今日嫁人啦。」廣告中另有一組字句謂：「街知兼巷聞，大家唱生晒，最宜合家睇。」

※　「鑽石」（香港寶麗金唱片公司的前身，現在則隸屬環球唱片）唱片公司乃是本地 band 的橋頭堡，當年本地的勁 band 諸如 The Mystics、The Menace、Teddy Robin & The Playboys、The Lotus、D'Topnotes、Danny Diaz & The Checkmates、Zoundcrackers 等所唱的英文歌曲，其唱片皆由該公司出版。但奇怪

的是，與此同時，該公司也曾分別替鄧寄塵和呂紅出版粵語流行曲唱片，計有《鄧寄塵之歌》（1965 年）、《一品窩》（1966 年，全由鄭幗寶與鄧寄塵合唱）及呂紅的兩張大碟《呂紅之歌》（1966 年）和《喜相逢》（1967 年）。

※　一冊自稱為「1965 年大眾必備的娛樂歌集」的歌書《翠鳳獎國語粵語時代歌選》，其中刊載粵語流行曲的部分，排在第五首的就是《情侶山歌》，可見這首產生於五十年代中期，由鄭幗寶、鍾志雄合唱的歌曲，直到本年仍頗受歌迷歡迎。

1966 年

※　元旦，電影《一水隔天涯》首映，由左几寫詞、于粦譜曲的同名電影主題曲（幕後代唱：韋秀嫻）後來成為早期粵語流行曲的經典。

※　3 月 2 日，粵語電影《情人的眼淚》首映，顧嘉煇曾為這部影片創作插曲，但估計應是以國語演唱的。

※　5 月 4 日，粵語電影《神探智破艷屍案》首映。經典粵語歌《情花開》乃是這部電影的插曲，陳齊頌演唱。此曲應是改編歌曲，填詞的是石修的父親陳直康。

※　8 月 1 日，電影《女殺手》首映，由龐秋華創作的同名電影主題曲成為早期粵語流行曲的經典。

※　8 月 4 日，電影《青青河邊草》首映，由江南（猜測可能是李願聞或龐秋華的筆名）作曲、李願聞填詞的同名電影插曲後來成為早期粵語流行曲的經典。

※　8 月 17 日，電影《彩色青春》首映，掀起了六十年代後期粵語電影的歌舞電影熱潮。

1967 年

※　1 月 12 日，粵語電影《多少柔情多少淚》首映。顧嘉煇曾為這部影片創作以國語演唱的插曲。

※　電影《玉面女煞星》（「煞」亦作「殺」）於是年 4 月 19 日首映，蕭芳

芳在這部電影所唱的插曲《夜總會之歌》，由於其中的一句歌詞「郁親手就聽打」深入民心，其唱片一度賣至斷市，這亦是蕭芳芳的唱片首次以壓倒性銷數超越陳寶珠。

※　因受大陸文革激進思潮影響，是年香港發生多次大暴動，並導致宵禁。

※　11 月 19 日，無綫電視啟播。

1968 年

※　2 月 3 日，粵語片《青春玫瑰》（陳寶珠、胡楓合演）公映，黃霑為該片包辦了三首曲詞，包括主題曲《不褪色的玫瑰》。

※　4 月 10 日，粵語電影《紫色風雨夜》（蕭芳芳、謝賢合演）首映，中樂界好手陳自更生為該片寫了四首插曲，由何愉（即左几）填詞。陳氏翌年還曾替《飛男飛女》寫插曲曲調。

※　8 月 28 日，由蕭芳芳、薛家燕等合演的粵語電影《花樣的年華》首映，影片中蕭芳芳與薛家燕、葉青、鍾叮噹、沈殿霞組成了一支女子樂隊，自彈自唱，唱的是新創作的先詞後曲的粵語歌。現實中真正有樂隊唱粵語歌，是在六、七年之後的溫拿樂隊。

※　鄭君綿主唱的《明星之歌》於是年面世，乃電影《大家歡樂在今宵》的插曲，該片首映日期為是年的 12 月 12 日。達明一派的作品《排名不分左右忠奸（無大無細超）》正是根據《明星之歌》改填新詞而成。

※　這一兩年間，顧嘉煇也曾替《春曉人歸時》（1968 年 9 月 20 日首映）、《紅燈綠燈》（1969 年 8 月 6 日首映）等粵語片寫過插曲，但它們都是以國語演唱的。

1969 年

※　台灣新一輩的國語時代曲歌手姚蘇蓉的《負心的人》、《今天不回家》等作品在香港大行其道。

※　來自星馬的鄭錦昌的粵語唱片開始在東南亞發行，他的一首《願化惜花蜂》（調寄吳鶯音主唱的《岷江夜曲》）是年亦開始在香港流行。

七十年代

1970 年

※　5 月 21 日，陳寶珠、曾江合演的粵語電影《嫁衣》首映，主題曲以國語演唱，由顧嘉煇作曲、陳蝶衣作詞，來自台灣的女歌手孫一華主唱。

※　是年夏天，香港開始盛行到戲院看真人歌唱表演。率先成團的是「海角天涯歌舞團」，六月下旬起在環球戲院演出。這歌舞團的陣容有小白光徐小鳳、星洲慈善歌后方漁、甜姐兒江鶯、文藝歌星余子明、影壇公主馮素波、電視紅星奚秀蘭、劉鳳屏、唱片紅星張慧、天才童星張圓圓（即後來的張德蘭）、東南亞歌后潘秀瓊、粵曲王子鄭錦昌等。至八月中，要分一杯羹的共有三路人馬。計有在龍城戲院演出的「群星歌藝團」，參與歌手有丁倩、洪鐘、凌雲、高小紅、張慧、馮素波、鄭少秋、鄭錦昌、鍾叮噹等。在國泰戲院演出的「香港歌藝團」，參與歌手有崔萍、丁倩、凌雲、陳均能、張寶芝、傅雪梅、盧瑞蓮、唐納等。最後一路人馬是在皇都戲院演出的「凱聲綜合藝術團」，參與歌手有吳靜嫻、鄧麗君、方晴、林仁田、楊蜜蜜等。這種賞歌方式，在七十年代初的頭幾年一直延續。

※　風行唱片公司推出的粵語流行曲唱片，一張標題為《賣花女》的尹飛燕個人專輯，錄有《禪院鐘聲》一曲，其後由鄭錦昌重唱，大受歡迎。

※　許冠傑灌錄及推出了英文歌唱片 *Time of The Season*。

1971 年

※　2 月 4 日上映了粵語電影《獅王之王》之後，香港有兩年零七個月的日子沒有新拍製的粵語片上映，至 1973 年 9 月 22 日，才再見到有另一部全新攝製的粵語片上映，那就是《七十二家房客》。

※　許冠文、許冠傑主持的《雙星報喜》於是年 4 月 23 日（周五）啟播。

※　鄭錦昌重唱的《禪院鐘聲》極為流行，成為鄭錦昌、麗莎時代的標記之一。

※　李小龍主演的《唐山大兄》於 10 月 31 日首映。翌年，鄭錦昌以朱兆良創作的廣東音樂《龍飛鳳舞》填詞而成的《唐山大兄》面世，極受歡迎。

※　風行唱片公司為鄭少秋推出首張粵語流行曲個人大碟《愛人結婚了》，標題歌曲由蘇翁填詞，曾薄具知名度。唱片中另有一首也是蘇翁填詞的《秋風吹謝了春紅》，一兩年後易名《悲秋風》，也曾經流行一時，而且重唱者眾。

1972 年

※　來自新加坡的歌星麗莎，一曲由郭炳堅據周璇的《四季相思》填詞的粵語歌《相思淚》唱至街知巷聞。此曲亦成了鄭錦昌、麗莎時代的另一標記。

※　3 月 12 日，由潘迪華主催的音樂劇《白孃孃》首演。

※　4 月 14 日，許冠文、許冠傑兄弟合作的無綫綜合節目《雙星報喜》推出全新的第二輯，許冠傑並在這全新一輯的第一集內，演唱了一首全新創作的粵語歌曲《就此模樣》。這首歌，應曾引起個別歌迷注意，但大部分歌迷卻無大反應。因此，《就此模樣》很快就被遺忘了，直至兩年後許冠傑在電影《鬼馬雙星》的附加短片「阿 Sam 的九分鐘」內再演此曲，並易名《鐵塔凌雲》，人們才重新注意起來。關於《鐵塔凌雲》，現在網上不少說法謂甫在《雙星報喜》唱出即大受歡迎，那絕對是錯的。以當時的習尚，一首粵語歌如果大受歡迎，歌手便會爭相重新灌唱，比如許冠傑的《雙星情歌》，在七十年代的時候便已有徐小鳳、劉鳳屏、張慧、甄秀儀、馮偉棠、梅芬等歌手重新錄唱過，但是《鐵塔凌雲》（或《就此模樣》）卻見不到有哪位歌手曾在七十年代的時候重新灌唱過。

※　6 月 18 日大雨成災，無綫於這個月的 24 日舉行通宵籌款節目「籌款賑災慈善表演大會」，並第一次發現無綫電視已有深厚的群眾基礎。

※　6 月 26 日，無綫於晚上七時至七時半時段啟播「一三五劇場」。之前的周一至五的晚上六時至七時半時段播的是「粵語長片」。

※　無綫第一首電視劇主題曲《星河》面世，主唱者是詹小屏，乃是用國語唱的。《星河》首播於 8 月 2 日（這一天亦是海底隧道通車之日），是「一三五劇場」的第二部劇集。

※　10 月 29 日，香港電台劇集《獅子山下》啟播，最初每集只有十餘分鐘。以呂文成的粵樂《步步高》作為主題音樂。

　　※　11 月 1 日，陳寶珠有份參演的國語片《壁虎》上映。象徵傳統粵語片至此完全畫上句號。

　　※　12 月 11 日，無綫「一三五劇場」最後一部劇集《春暉》啟播。劇中主題音樂由梁樂音創作，但梁氏只是移用了十二年前在林鳳電影《戀愛與貞操》所作的粵語插曲《戀愛的真諦》的曲調。大抵是初作時知者不多，試圖循環再用。

　　※　徐小鳳在《唉！往事何苦提》專輯中灌唱了她的第一首粵語歌：商台廣播劇插曲《勁草嬌花》。

1973 年

　　※　是年發生股市大瀉及世界能源危機所造成的經濟困擾，都對港人有莫大的衝擊。

　　※　2 月 17 日，許冠傑為嘉禾拍的第一部國語片《馬路小英雄》正式公映。電影廣告上稱許冠傑是「港大文學士，銀幕第一人」。

　　※　無綫 3 月 19 日繼「一三五劇場」後推出全彩色製作的「翡翠劇場」，而這個劇場的第一部電視劇是《煙雨濛濛》，其主題曲由顧嘉煇作曲、蘇翁填詞、鄭少秋主唱，是香港第一首以粵語主唱的電視歌曲。

　　※　徐小鳳在《冷面虎》專輯中灌唱了她的第二首粵語歌：商台廣播劇插曲《痴情淚》。據《華僑日報》8 月 30 日的電台電視台節目表，商台一台曾於下午兩點半至三點的粵語流行曲播放時段播出過徐小鳳的《痴情淚》和《勁草嬌花》。

　　※　電影《七十二家房客》於 9 月 22 日首映，影片大受歡迎，它是粵語文化將在七十年代中、後期的香港揭開新的一頁的重要標誌。

　　※　12 月 1 日，麗的從多年來的有線黑白收費電視改變為無線彩色免費電視，因而成為香港電視史上第二家無線電視台，並使電視台的競爭開始變得激烈，為七十年代電視文化大盛揭開了序幕。其中一項成果就是電視劇歌曲大行其道。

　　※　陳浩德在新唱片中與甄秀儀合唱的《囑咐話兒莫厭煩》（後來易名《分飛燕》）在其後一兩年間成了家喻戶曉的名曲，一時各路歌手都爭相灌唱。而後

來有人以為原唱者是麗莎。又，這首歌的填詞人乃是蘇翁。

※　12 月 21 日，許冠傑為嘉禾拍的第二部國語片《龍虎金剛》正式公映。片中許冠傑的角色寡不敵眾慘死。

1974 年

※　2 月，許冠傑推出英文大碟 *The Morning After*，據稱一天之內銷出達一千張。

※　3 月 1 日，報上的消息指出，台灣歌手陳和美，跟本港的文志（天民）唱片公司簽約，還自願灌製粵語時代曲唱片。

※　是年 3 月上旬，陳美齡首次到東南亞地區作個人演唱。除了英文歌和日文歌，她也應彼邦觀眾的要求，唱了一首粵語流行曲《一水隔天涯》。

※　3 月 11 日，無綫推出電視劇《啼笑因緣》，主題曲由仙杜拉主唱。無綫似乎預感到這首主題曲會一雷天下響，於 3 月 16 日推出逢周六播的《仙杜拉之歌》，但只播了三輯，至同年的 9 月 26 日才捲土重來。無綫為表隆重，特地在利舞台現場直播全新的《仙杜拉之歌》的第一輯。

※　4 月 4 日，許冠傑為嘉禾拍的第三部國語片《小英雄大鬧唐人街》正式公映。在片中，許冠傑以國語加英語高唱由顧嘉煇作曲的《我彈琵琶 you play guitar》，電影宣傳亦常提到這一場戲，如「山姆高唱雞尾歌，不彈結他彈琵琶」。

※　據《明報》5 月 21 日的報道，電視劇主題曲《啼笑因緣》流行兩個多月，在港九各地隨處可聞，唱片公司推出的盒帶賺了十多萬元，但翻版應賺得更多，應有百萬元。報道又謂，這首歌曲的風頭可跟當年的《今天不回家》及前年的《相思淚》相比。

※　是年香港電影業深受電視影響，不少電影皆取材自電視劇或電視節目，如《大鄉里》、《香港七十三》、《朱門怨》、《多咀街》、《水為財》等。

※　7 月 8 日，電影《雙星報喜》開鏡，不久電影名字便改為《鬼馬雙星》。

※　7 月 18 日，許冠傑為嘉禾拍的第四部國語片《綽頭狀元》正式公映，電影廣告中不時強調「許冠傑大展歌喉　國語粵語時代曲唱到歐西曲」、「山姆一

水隔天涯　笑到碌地冇命賠」。似乎許冠傑用粵語唱惡搞版（黃霑填詞）的《一水隔天涯》是這部國語片的重要賣點。

　　※　是年年中，原本以唱國語時代曲為主的劉鳳屏，一口氣灌錄了兩張粵語流行曲大碟，標題為《怎了相思帳/ 明月訴情》、《我對他真心/ 分飛燕》。事見是年 8 月 14 日《華僑日報》娛樂新聞。

　　※　《華僑日報》8 月 18 日娛樂消息，奚秀蘭為麗的電視的《秀蘭歌聲處處聞》錄影兩首粵語時代曲：《銀塘吐艷》和《帝女花》。同日，無綫的彩色節目《載歌載舞》播映第三輯（共五輯，分由五位編導掌舵策劃），由馮吉隆編導，主題為「羊城晚唱」，七項演出計有馮素波唱《楊翠喜》、鄭少秋唱《恨悠悠》、梁天唱《摩登契爺》及《郎是香風吹花開》、冼劍麗唱《秋聲惹恨》，以及馮素波、鄭少秋合唱《荷花香》（亦即《銀塘吐艷》）。

　　※　9 月 21 日，無綫舉辦「74 年度香港流行歌曲創作邀請賽」，冠軍歌曲是顧嘉輝作曲的《笑哈哈》，亞軍歌曲是黃霑作曲的 L-O-V-E Love。

　　※　許冠傑細碟《鬼馬雙星》應在是年 9 月尾 10 月初面世。

　　※　10 月 7 日，為宣傳電影《鬼馬雙星》，許冠傑在商台二台開咪。由這一天起逢周一至周五的七點十五分至七點半主持《許冠傑世界》，共播了四個星期，至 11 月 1 日之後便結束了。

　　※　10 月 17 日，電影《鬼馬雙星》，映至第十六天的 11 月 1 日，片商開始加料，全線加映短片《阿 Sam 的 9 分鐘》。影片創下香港電影票房新高，上映二十四天已超逾六百萬。同期推出的《鬼馬雙星》大碟影響力更厲害，據稱在東南亞的總銷量是十五萬張，而《鬼馬雙星》主題曲更成為第一首在英國 BBC 電台及香港電台英文台播放的中文歌曲。

　　※　10 月 21 日，香港電台的年輕人節目《青春交響曲》啟播。

　　※　是年溫拿樂隊共推出了兩張細碟兩張大碟，都全是英文歌曲。其中第二張細碟中的 Sha-La-La-La-La 獲譽為全年最熱門歌曲之一，在香港電台的流行榜得到三周冠軍。而他們的首張大碟 Listen To The Wynners 據稱在 1974 年內便已銷近二萬張。

※ 兩間電視台競拍《梁天來》，並同於是年 12 月 30 日推出。

1975 年

※ 1 月 26 日，《華僑日報》星期日的「星期特刊」有一篇訪問文字，標題是：「許冠傑埋頭作曲　否認教人去搵丁」。

※ 2 月 3 日，麗的電視推出《聊齋誌異之翩翩》，其主題曲，由唐煌寫詞、冼華譜曲、劉鳳屏主唱。換句話説是先詞後曲作品。

※ 2 月，迪士尼樂園表演團來港演出。演出分中、英兩種版本。中文版找來黃霑寫粵語詞、林燕妮寫台詞對白。演出後，多首歌曲都很流行，《明報周刊》亦以能獨家刊載這批曲詞為榮。至 4 月，百代唱片推出四朵金花的唱片，便灌唱了其中的《世界真細小》、《歡笑樂園開心地》、《無繩又無扣》。黃霑一度懷疑他的歌詞版權遭盜用。

※ 6 月 2 日，無綫推出《巫山盟》劇集。主題曲和插曲歌詞是盧國沾的處男作，主題曲屬先詞後曲，而插曲《田園春夢》則是先曲後詞，且十分流行。

※ 《明報》8 月 9 日報道，10 日港台將播放電影《天才與白痴》的主題曲，理由是因為英國廣播電台最受歡迎的《家庭美點》點唱節目中，有聽眾點唱該曲，是外國點唱節目首次有點唱粵語流行曲云云。港台也是由是年 8 月起，在《青春交響曲》節目中，推出「新天地」，張文新主持，即「中文歌曲龍虎榜」的前身。

※ 《明報》8 月 10 日有一個「1975 年夏夜『眾星齊齊唱』演奏會」的廣告。這個「演奏會」舉行日期是 1975 年 8 月 23 日下午六時半至十時半，地點是跑馬地香港會球場（按：早已拆卸）。按廣告上的排序，參與的歌手的名單如下：Sandra Lang、Doris Lang、Teresa & Charing Carpio、Ming、Jade、Manila Express、Paper Chase、Louis Castro、May Cheng & Rita Kwong、徐小鳳、奚秀蘭、甄秀儀、陳浩德、廖小璇、洪鐘、張慧、陳和美、舒雅頌、狄波拉、夏春秋。

這裡，使用英文名字的歌手獲優先排序，予人的感覺就是英語及英文歌高級一點的。細察這些英文名字，其實都不乏在香港流行音樂歷史上有名氣的人，例如，Sandra Lang 就是仙杜拉，Doris Lang 是仙杜拉的姐姐，Teresa & Charing

Carpio 就是杜麗莎及其妹妹……

　　※　8 月 21 日，許氏兄弟電影《天才與白痴》正式公映，在其 8 月 29 日的電影廣告中更標榜許冠傑的《天才與白痴》唱片銷量破本年紀錄（據稱在東南亞銷出廿萬張）。此外，著名的三蘇「怪論連篇」亦為文談及《天才與白痴》中的插曲曲詞。

　　※　9 月 7 日下午六時正，佳視啟播。請得翁善玉從日本飛來香港演出。開台初期，主力的音樂節目是《美齡與你》，稍後即換為《玉石之音》。是年該台的聖誕特備音樂節目便是陳美齡＋林子祥。

　　※　9 月 28 日晚，無綫舉行「75 年度香港流行曲創作邀請賽」，參賽的作曲人有鍾肇峰、梁樂音、韋然、陳秋霞等。大部分的參賽作品仍是英文歌，可見當時英文歌曲的勢力仍很強大。是晚比賽冠軍是陳秋霞（兼得最佳演繹），參賽歌曲是 *Dark Side of Your Mind*。其後即簽為無綫合約歌手，

　　※　10 月 18 日，無綫的《民間傳奇》推出《紫釵記》。其插曲《紫釵恨》曾十分流行。

　　※　10 月 23 日，麗的推出全新音樂綜合節目《家燕與小田》。

　　※　12 月 24 日，由溫拿樂隊主演的《大家樂》正式公映，片中十四首插曲的曲詞全由黃霑包辦。電影歌曲的唱片也於同期推出。這是溫拿首次唱粵語歌。是年較早的時候，他們也曾推出過一張英文大碟 *Love and Other Pieces*。

1976 年

　　※　元旦，佳視推出《隋唐風雲》劇集。

　　※　4 月 6 日，無綫播《鄧麗君之歌》，節目中包括《千言萬語》、《海韻》等歌曲，乃是鄧麗君及日本歌星本鄉直樹在香港演出的錄影。

　　※　4 月 12 日，佳視推出《射鵰英雄傳》劇集。其主題曲風行一時。

　　※　麗的推出「五月大攻勢」，3 日起逢周一推出《大家姐》劇集，5 日起逢周三推出《三國春秋》劇集，7 日起逢周五推出《七世姻緣》劇集。其中《七世姻緣》是滿帶廣東小曲味的歌唱劇，而《大家姐》的主題曲由籟笙作詞、于粦

譜曲、薛家燕主唱，但發表時于粦用了筆名「歐金波」。

※　5月17日，麗的主辦亞洲歌唱比賽，港區決賽由盧維昌奪魁，參賽歌曲是英文歌 *I (who have nothing)*。

※　6月起，港台「青春交響曲」中的「新天地」環節易名為「中文歌曲龍虎榜」，主持人為黃小鳳。

※　6月28日，無綫推出《書劍恩仇錄》劇集，其主題曲傳誦一時。

※　7月5日，佳視繼《射鵰英雄傳》後推出《神鵰俠侶》劇集。

※　7月18日，無綫推出配音日本劇集《猛龍特警隊》，其主題曲及插曲日後甚流行。

※　8月26日，電影《跳灰》正式公映，主題曲《問我》迅速流行。林燕妮也曾在9月2日於其《明報》的專欄披露《問我》的歌詞並讚賞之。

※　8月30日，麗的同日推出《十大刺客》和《七俠五義》兩部劇集。

※　9月6日，佳視推出改編自依達小說的時裝劇集《明星》，張瑪莉主演並唱同名主題曲。然而這主題曲日後卻由陳麗斯重唱才流行起來，再往後，葉德嫻重唱的版本更受歡迎。

※　9月19日，無綫舉辦「76年流行歌曲創作邀請賽」，冠軍是英文歌，由露雲娜（其時只有十四歲）演繹；亞軍是陳迪匡創作並演唱的《詩的潮流》，估計也是英文歌。

※　9月27日，佳視推出《廣東好漢》劇集，主題曲由籤笙作詞、于粦譜曲、關正傑主唱。

※　11月1日，無綫推出時裝劇集《狂潮》。

※　11月，台灣的藝霞歌舞團來港演出，演期兩個多月。

※　12月16日，許氏兄弟主演的《半斤八兩》正式公映。其主題曲在上映前已非常流行。

1977年

※　《明報》1月27日有風行唱片公司的廣告，是鄭少秋、汪明荃合灌的《歡

樂年年、祝壽祝婚曲》。

※　2 月，杜麗莎推出新唱片，碟中仍是全英文歌曲。

※　3 月 3 日，無綫首播劇集《逼上梁山》，主題曲由盧國沾先寫歌詞，繼而由于粦譜曲。兩日後的 3 月 5 日，首播配音日劇《前程錦繡》。

※　3 月 26 日，第一屆金唱片頒獎禮舉行。

※　6 月 20 日，佳視推出諧趣武俠劇《細魚食大魚》，主題曲由李超源作詞、吳大江譜曲、馮偉棠主唱，乃屬先詞後曲的作品。

※　6 月 27 日，無綫推出配音台灣劇集《神鳳》，另配粵語版主題曲，黃權作曲、盧國沾填詞。

※　6 月 29 日，《明報》有香港新特樂樂隊的英文唱片廣告，主打歌是 *Do You Wanna Make Love*。

※　7 月 14 日，《明報》有杜麗莎最新唱片廣告，碟中全是英文歌。

※　8 月 1 日，無綫推出《家變》。

※　10 月 31 日，佳視推出《紅樓夢》劇集。

※　11 月 22 日，《明報》「自由談」談港台和商台禁播五首黃色歌曲。

※　11 月 28 日，許冠傑在香港大會堂作一晚兩場演唱會演出。由於一晚兩場，每場的演出時間實際只有個多小時。而許冠傑在這個多小時之中，唱英文歌唱得可不少，作為振興粵語歌的先鋒人物，已推出了三張哄動一時的粵語歌唱片，在 1977 年尾開演唱會卻仍要演唱這麼多英文歌，大抵在許冠傑及他的歌迷心中，英文歌才可以是主軸！

1978 年

※　1 月 5 日，無綫推出武俠劇《小李飛刀》。

※　3 月 9 日，電影《劉三姐》在香港重映，七院映了四星期後再移師到國泰等四院續映，非常受歡迎，使山歌曲調再度於香港流行起來。

※　3 月 19 日，佳視推出武俠劇《雪山飛狐》，主題曲由簫笙作詞、于粦譜曲。

※　3 月 24 日，《明報》娛樂消息標題謂：「觀眾要求鄭少秋演唱粵語流行曲，

頻加練習歡樂今宵演唱」。

※　3月24日,《明報》娛樂消息頭條標題云:「泰國聽眾不喜歡聽日英流行曲,羅文登台被喝倒彩,飛電催寄國粵歌譜,圖以得獎之《小李飛刀》挽回觀眾」。其內文也提到:「羅文向來在日本發展,不但唱英文歌,也唱日文歌,卻不知近月所唱的《家變》、《小李飛刀》廣受歡迎,赴泰演唱,竟棄成名的粵語歌而只帶英、日文歌譜走埠……」

※　3月27日,麗的推出劇集《李後主》。

※　4月2日,《明報》娛樂消息謂:「黃霑簽約無綫,獨家撰寫歌詞,惟電影與唱片則不在此限。」

※　5月12日及14日,奇里夫李察在利舞台演唱,而13日則在香港政府大球場演唱,據說是開先河。幾場演出俱由華星主辦。

※　5月29日,佳視推出武俠劇《流星蝴蝶劍》,是盧國沾第一首替佳視填寫的歌詞。

※　《明報》6月12日魯金每日專題謂,《小李飛刀》深入內地民間,包括新會、中山、廣州等地。

※　7月2日,佳視推出武俠劇《金刀情俠》。

※　8月3日,許氏兄弟掛帥的電影《賣身契》正式公映,電影中的歌曲一早便流行。

※　8月17日,《明報》影評談粵語流行曲與粵語電影的問題。

※　8月22日,佳視結束,即日停播。

※　9月25日,《明報》娛樂消息頭條是邵氏影片會全部上粵語對白。

※　10月2日,無綫推出長劇《奮鬥》。其後,在11月7日,在《明報》可見到甄妮《奮鬥》的唱片廣告,而12月3日再另見這唱片廣告的新樣式:「上市剛滿月,銷量破紀錄」。

※　《明報》11月25日魯金每日專題探討「粵語流行曲日漸盛行主因」。

1979 年

※　2 月 1 日，無綫推出劇集《貼錯門神》，由鄭國江填的主題曲詞用了不少粵語口語。

※　《明報》2 月 21 日的讀者版有來信者指出：「小學的音樂教材缺乏，沒有以廣東話填詞的歌謠可唱，只是硬把歌詞以粵語唱出，唱起來拗口非常。」

※　4 月 5 日，林子祥初登大銀幕當主角的《各師各法》首映，林子祥並主唱該影片的粵語主題曲。

※　5 月 28 日，無綫推出長劇《抉擇》，主題曲由林子祥主唱。林子祥那張同以《抉擇》作標題的唱片，在 6 月 22 日開始在報上登廣告。

※　6 月 8 日，電影《歡顏》在香港首映，影片中的歌曲《橄欖樹》不久即流行非常。

※　6 月 17 日，許冠傑赴日本參加《東京音樂節》，演唱一半中文一半英文寫成的《你令我閃耀》，乃是香港首位職業歌手參與《東京音樂節》。

※　7 月 9 日，麗的推出武俠劇《天蠶變》。

※　7 月 29 日，黃霑在《明報》為文談林子祥被指妥協轉唱粵語流行曲一事，旨在為林子祥唱粵語歌鳴鑼開道。

※　10 月 1 日，無綫推出長劇《網中人》，麗的推出武俠劇《天龍訣》。至 11 月 30 日，《明報》有長條形由報頂連至報底的關正傑《天龍訣》唱片廣告。

※　10 月 11、12 日，華星主辦 Sammy Davis Jr.（小森美戴維斯）演唱會。

※　10 月 28 日，商台在美利道停車場舉行「1979 流行音樂節」，演出歌手樂人有羅文、徐小鳳、泰迪羅賓、大 AL、陳潔靈、陳美齡、陳美玲、陳百強、NOW、李龍基、袁麗嫦、Ramband、Elements、張國榮、利慧詩、Four Tracks、False Morality、Willie Fung、Citations Hillbillies、Quintet Adb、Chris Babida & his band、Chow San Chez、Butternuts、李韻明、二台六 pair 半等。